島嶼色彩——臺灣美術史論

蕭瓊瑞　著

東大圖書公司

國家圖書館出版品預行編目資料

島嶼色彩:臺灣美術史論／蕭瓊瑞著.－－初版二刷.
－－臺北市：東大，2007
　　面；　公分
　　ISBN 978–957–19–2146–4　（精裝）
　　ISBN 978–957–19–2114–3　（平裝）

　　1.美術－臺灣

909.2　　　　　　　　　　　　　　　86006302

© 島 嶼 色 彩
—— 臺灣美術史論

著作人　蕭瓊瑞
發行人　劉仲文
著作財
產權人　東大圖書股份有限公司
　　　　臺北市復興北路386號
發行所　東大圖書股份有限公司
　　　　地址／臺北市復興北路386號
　　　　電話／(02)25006600
　　　　郵撥／0107175–0
印刷所　東大圖書股份有限公司
門市部　復北店／臺北市復興北路386號
　　　　重南店／臺北市重慶南路一段61號
初版一刷　1997年11月
初版二刷　2007年1月
編　　號　E 900560
基本定價　玖元陸角
行政院新聞局登記證局版臺業字第○一九七號

ISBN　978–957–19–2114–3　（平裝）

http://www.sanmin.com.tw　三民網路書店

李澤藩　海邊秋色濃　1978
見＜美麗島上的新美術運動＞

劉其偉　瓢蟲的婚禮　1979
見＜美麗島上的新美術運動＞

李錫奇 臨界點8931 1989
見＜美麗島上的新美術運動＞

林惺嶽 玉山偉樹 1987
見＜美麗島上的新美術運動＞

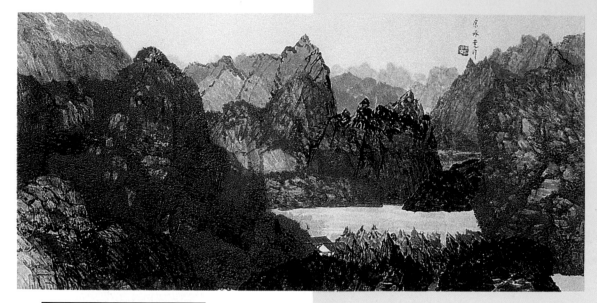

余承堯 變幻山水　1971
見＜美麗島上的新美術運動＞

黃土水 水牛群像（南國）　1930
見＜「臺灣人形象」的自我形塑＞

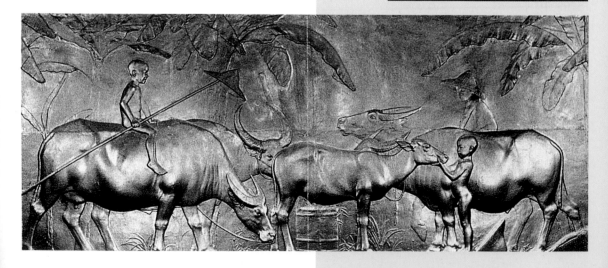

廖繼春
淡水風景 1965
見<「臺灣人形象」
的自我形塑>

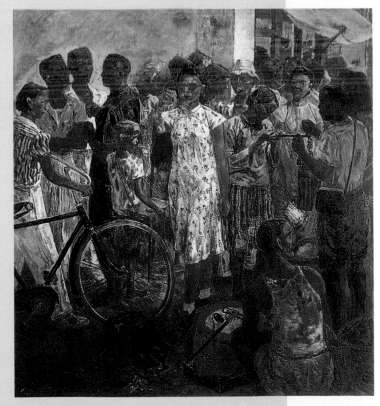

李石樵 市場口 1945
見<「臺灣人形象」的自我形塑>

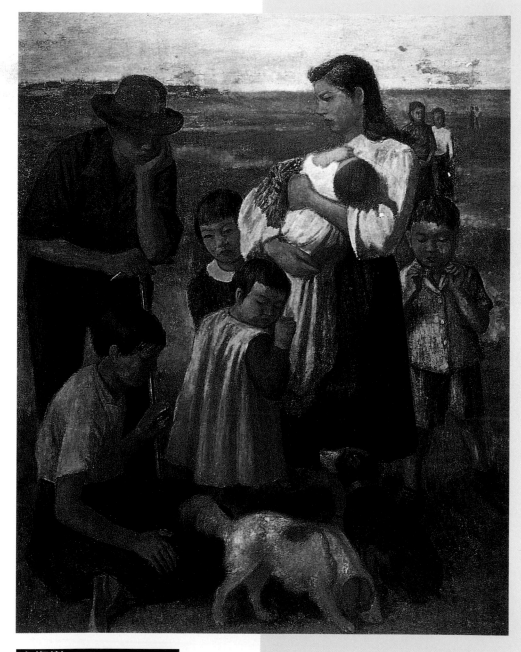

李梅樹 郊遊 1948
見＜「臺灣人形象」的自我形塑＞

黃步青 象限 1992
見＜南臺灣現代藝術的奮起＞

陳植棋 野薑花 1925-1930
見＜試談臺灣「狂野」氣質＞

李澤藩 山澗 1981
見＜試談臺灣「狂野」氣質＞

陳澄波 嘉義公園 1937
見＜建立在史料上的詮釋＞

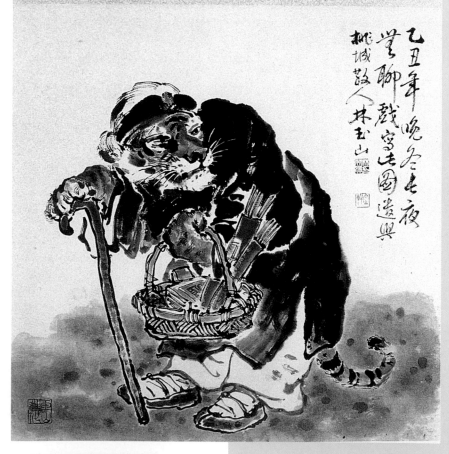

林玉山 虎姑婆 1985
見〈存史與立論之間〉

廖繼春 芭蕉之庭 1928
見＜撰述欲其圓而神＞

趙春翔 無限思憶 1988
見＜春空翱翔＞

席德進　紅衣少年　1962
見＜用油彩思考＞

蕭勤　往永久花園　1992
見＜流動的生命＞

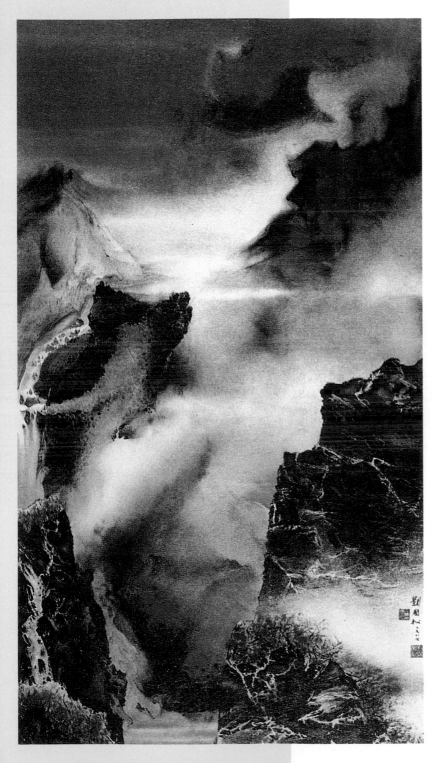

劉國松
為有源頭活水來
1984
見＜神遊宇宙情歸中國
的劉國松＞

吳昊 玫瑰和水果　1985
見＜無悔的歡愉＞

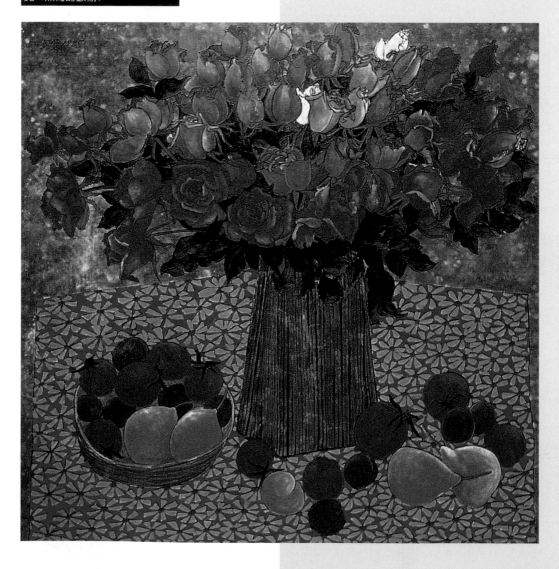

自　序

　　有一年，我參加一個史蹟考察團到英國，出了機場，由車窗向外望去，一片綠野，眾人都為這美麗的風光所感動。嚮導的小姐說：這些都是牧草。過了幾天，繞了幾個山頭小鎮，看了古羅馬時期的巴斯浴場、看了巨石文化的遺存，四周仍是一片綠野；嚮導的小姐還是強調：那些都是牧草。我不知道全英國這種牧草平野到底有多少？但是到了倫敦，每天吃同樣的幾種蔬菜、飯後吃著罐頭的水果，導遊小姐解釋說：這是因為狂牛症的爆發，歐洲各國抵制英國牛肉出口，連帶地影響到農產品的進口。這時，我才體認到：一個國家，大部份的土地變成牧場，雖然美麗，並不完全合理。不合理的事情，事實上也就不再那麼美好。就像我們走過的那些高聳的教堂、森然的古堡，導遊總是認真的背誦著：查理幾世與威廉幾世之間的鬥爭，誰殺了誰、誰背叛了誰、誰又取代了誰，然後幾代人的財力，就建了這樣的古堡、蓋了這樣的教堂……。原來歐洲過去的歷史，就如我們所能見到的古蹟，盡是些王公貴族的威權與慾望，見不到平民百姓的呼吸與人類心靈的自由。就在這個時候，我才真正領略：為什麼以研究平民生活為主體的「社會史學派」，會在近代歐洲的史學界蔚成風潮；也就在這個時候，我忽然懷念起那東一塊黃、

西一塊綠、田野村畔佈滿矮小土地公廟的小小島嶼──臺灣。

　　一個國家把大部份的土地拿來當牧場，自然要犧牲大部份的農耕地。這是一個極度「分工」觀念下商業作為的產物；在美麗的外表下，人卻正與自然的規律遠離。在講求人與自然和諧相處的觀念中，大地不可能一年四季都是綠野；農地會有播種、生長、成熟、收割，一年之中，景觀數變，景觀也不見得年年固定。在臺灣傳統的農村中，一年數作，一作種稻，二作再種稻，三作就往往必須改種甘薯；在這樣一種改變植栽的過程中，土地的養份，獲得了中和、調養的機會，稻子種來養活人們，甘薯則用來餵養牲口。人、土地、稻子、甘薯、牲口之間，形成一個彼此照應、和諧共存的生命鏈。

　　這個曾經被葡萄牙航海家驚嘆為「福爾摩沙」的美麗島嶼，在近兩三百年異質文化不斷衝擊的情形下，正在快速的改變她原有的作息生態。有時候，她會在迷失自我文化精神的情形下，盲目地去模仿別人美麗並不合理的文化外觀；有些時候，也會在社會急遽變遷的情形下，毫不留戀地破壞自我原有的色彩。

　　在歷經數百年的辛苦經營、在創造舉世矚目的經濟成就之後，這塊位在世界最大海洋和最大陸塊間的島嶼，正在努力重建屬於自我的文化面貌，進行自我的重新認知與肯定。

　　這本小書，是作者站在美術研究工作的崗位，長期觀察、思考這塊島嶼文化變遷與色彩顯像的階段性成果。有對整體景觀的鳥瞰、有對個別藝術家表現的探掘、也有對研究方法

和成績的討論。所欲傳達的，只是一股對這塊土地深摯的熱愛與期望。

　　每當坐著飛機從臺灣的上空掠過，俯視這塊說大不大、說小不小的島嶼，我總是在想：這個自石器時代就有人類活動的土地，正走在歷史蛻變的分歧點上，她將在短暫的經濟成就之後，幻化為歷史洪流中的一陣泡沫？或將在四周強權的眈眈虎視下，激勵自省，成就出另一個新生文化的源頭？一如那小小的克里特島或佛羅倫斯。

　　這個問題，顯然應由這個時代的臺灣島民自己提出答案！

蕭瓊瑞

島嶼色彩

臺灣美術史論

目次

自 序

卷二　島嶼氣象員

卷三　島嶼風雲榜

島嶼

氣候站

美麗島上的新美術運動

壹、

臺灣以「美麗島」的名稱，首次出現在國際的舞臺上，大約是在十六世紀中葉。當時的葡萄牙航海家，在橫越了海上漫漫的旅程之後，發現這塊地形狹長、林木蓊然的島嶼，不禁為她的美麗而驚嘆：福爾摩沙（Ilha Formosa，美麗之島）！

事實上，位於世界最大海洋與最大陸塊間的這個島嶼，在葡萄牙人尚未到達之前，早已經歷了它漫長的文明歷程。

從最近的考古發掘和種族研究顯示：臺灣的史前文物，包括大量的石器、陶器、石棺、陪葬物，和族類繁多的山地族、平埔族、漢族等，在在反映出她同時與中國大陸和東南亞地區文明的可能關聯。這種現象，在一九七○年代以後臺灣特殊的政治情勢下，也引發了「中國文化論」者與

「本土文化論」者的激烈爭辯，因為不同的歷史解釋，都可能為未來不同的政治走向，提供有力的理論依據。但是不論如何，由於臺灣這個島嶼的特殊地理位置，顯然在史前時代，就已顯示出她較之其他封閉的內陸地區，更為多元、豐富的國際性格。部份臺灣文化人士，喜歡以西方的克里特島(Crete)文化，來與之比擬，亦非全無根由。

儘管如此，在史前資料未能充分掌握、瞭解以前，就可見的歷史記載而論，我們仍必須承認她與中國大陸文化的密切關聯。大約在三國時代（約西元三世紀），或晚至隋唐時期（約西元七世紀），中國的史書上，就分別有過關於臺灣、琉球等這些沿海島嶼的記載與描述。這些記載是否確指臺灣，雖仍有少數的質疑，但最近在澎湖地區大量貿易瓷的採集、研究，早已證明至少到了宋代（西元十世紀），中國人在臺灣、澎湖的頻繁活動，乃是不爭的事

實。

因此當一六○四年、一六二二年，荷蘭商人為擴展東方市場，兩度在澎湖登陸時，即與當時的中國明朝官員發生衝突，終於退出澎湖，而被允許轉至臺灣南部(時稱大員，即今臺南安平)築城拓墾，留下了今天仍可得見的熱蘭遮城 （Fort Zee-landia，即安平古堡）、普羅民遮城 （Pro-vintia，即赤嵌樓）等著名古蹟。

幾乎同一時期(1626)，西班牙人也在臺灣北部，亦即今天的基隆、淡水一帶，築城傳教，直至一六四二年，被荷蘭人驅離為止，前後十六年時間。

荷蘭人與西班牙人，都為這個原已充滿多元色彩的臺灣島，帶來了更遙遠的歐洲文化，包括語言、建築和更重要的基督教文明。這些文明，曾因日後政權的轉移，一度隱沒不彰，但到今天，有越來越多的臺灣文化人士，企圖再將它們有系統的發掘、重建起來。

荷蘭人在臺灣的統治，是由一位中國明朝的偉大將領鄭成功（俗稱國姓爺，Koxinga）加以結束的。荷蘭末任治臺長官揆一(Frederick Coijett)，著有《被遺誤的福爾摩沙》(t´ Verwaerloosde Formosa)

一書，詳細記載了這場荷鄭爭戰的史實。

鄭氏將臺灣重新帶回到由漢人主控的局面，也是對臺灣經營最具規模與計劃的開始。他為恢復已被滿清摧毀的明室盡心戮力，而被當成民族英雄；即使到了他的力量完全被消滅、清康熙佔有臺灣之後，為表彰他忠貞節義的氣節，清帝室仍接受大臣的建議，為他立祠表揚。而等到日本藉甲午之戰佔據臺灣，鄭成功出生日本、母親為日人的特殊背景，也使他始終在臺灣享有崇高的地位。

明鄭和滿清時期，臺灣社會大體上已由墾殖移民逐漸轉入文教初興的型態，作為漢人藝術主流的文人繪畫與書法，也逐漸在臺灣出現。研究者曾經批評這個時期的臺灣書畫，根本上沿襲了中國大陸仿古抄襲的歪風，一則缺乏創意，二則忽略本土。

但是這樣的說法，最近已經有了部份修正。除了國際藝術史界，開始對十九世紀中國以「四王」為「正統」的傳統文人繪畫，有了嶄新的認識與評價以外；臺灣美術史的研究者，也開始在清代流寓文士與本地畫人的作品中，發現了某些「粗獷」、「狂野」的地域特質與主題選材，這

些特質、主題，正好相當程度地映現了臺灣特殊的文化背景與民性。

當然，從更周圓的角度著眼，除了水墨繪畫與書法這些依附於廟宇建築而和民眾生活息息相關的藝術形式以外，更多的民藝品和更大的社群取樣，如先住民等，也可能是我們有意進一步掌握臺灣美術發展和民眾精神特質時，更必要且有效的探究途徑。

不過就目前的條件和趨勢而言，似乎更多的人，是把日據時期臺灣「新美術運動」的發軔，當成瞭解、掌握臺灣美術發展，較便捷、清晰的起點。本文試在既有的研究基礎上，對這個發生在美麗島上的「新美術運動」，做一通論性的概述。

貳、

臺灣的「新美術運動」，一般是從一九二七年，也就是臺灣總督府舉辦「第一屆臺灣美術展覽會」（簡稱「臺展」）的那一年起論。

這個展覽在舉辦十屆後，進行改組，中斷一年，並在一九三八年改稱「府展」

（臺灣總督府美術展覽會），繼續舉辦，合計「臺展」、「府展」，前後共舉辦了十六屆十七年的時間；它幾乎帶動了臺灣所有美術創作者，每年積極投入參展、競賽的大漩渦中，進而培養出日後成名的臺灣第一代西畫家，也提升了臺灣民眾對「藝術」獨立價值認知與欣賞的能力。

由於這個展覽，設有「東洋畫部」與「西洋畫部」兩部，而在「東洋畫部」中，傳統的中國水墨作品，遭到較大比例的淘汰，因此某些民族運動者，一度視此一展覽，為一次殖民政府對臺灣文化進行改造、以抹殺漢民族文化的計劃性行動。

不過就歷史事實考察，這個以「臺、府展」為中軸的臺灣新美術運動，與其說是日本殖民政府在據臺中期所推動的一次政策性的文化同化行動，不如說是日據初期以來，統治當局實施新式學校教育下的自然結果。

一八九五年日本佔有臺灣，日後被稱為「臺灣新美術運動先驅者」的黃土水(1895–1930)、陳澄波(1895–1947)、劉錦堂（又名王悅之，1894–1937）等人，也正是在這一年前後出生。換句話說，日據前後出生的新生一代臺灣人，在接受了日

本政府推動的新式學校教育中的「圖畫」課程以後，終於在日據中期，逐漸成長成熟，而成為新美術運動的軸心人物。

黃土水是臺灣第一位以現代的藝術形式，為臺灣的風土人情造像的偉大雕塑家；他以三十六歲的短暫生命，提振了臺灣藝術青年與社會大眾追求、鑑賞藝術的熱忱。他的經典之作──〔水牛群像〕原藏臺北公會堂（戰後改稱中山堂，乃國大聚會之所），目前已翻製分藏臺灣幾個重要的美術館；讓臺灣的後代子孫，能夠從作品中那些親切和諧的牧童、水牛、芭蕉、竹竿、斗笠、陽光、樹蔭……等，興起對這塊鄉土美好的回憶與感動。〔水牛群像〕是美麗島上永恆的田園之歌！

被當作是臺灣現代藝術啟蒙的「新美術運動」，雖然有黃土水這樣一位傑出的雕塑家作為先驅人物，但日後作為畫家角逐爭勝的「臺展」，卻完全忽略了雕塑這一重要的項目。以油畫為主的「西洋畫部」，和以膠彩畫為主的「東洋畫部」，成為當時最重要的兩種表現形式。林玉山(1907-)、陳進(1907-)、郭雪湖(1908-)三人，以極輕的年紀──約近20歲，同時榮登第一屆臺展東洋畫部入選的金榜，時稱「臺展三少年」。除了接受「以膠調彩」的新式媒材以

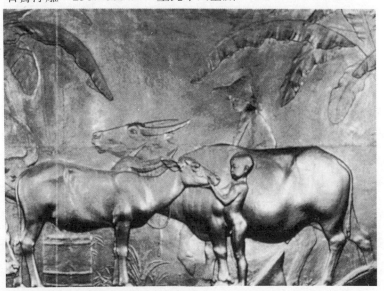

黃土水　水牛群像（局部）　1930
石膏浮雕　250×555cm　臺北中山堂藏

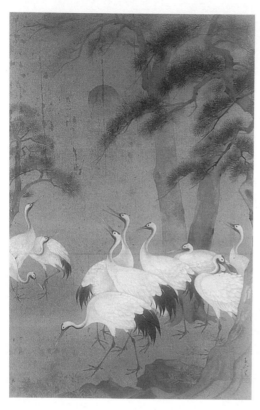

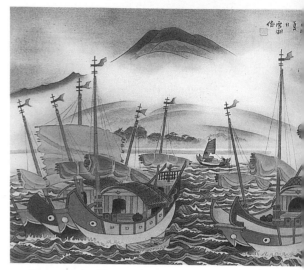

郭雪湖　淡江群舟　1966
膠彩　72.5×60.5cm　私人藏

林玉山　松林群鶴　1940
彩墨・絹本　115×71cm　林焜明先生藏

外，更重要的是，他們也吸收了西洋「寫生」的作畫觀念。和這種觀念相較，中國傳統水墨那些「移花接木」式的表現手法，不免顯得毫無生命，也了無新意。這種改變，在日據時期，幾乎是毫無疑義的進步作風；卻在戰後的臺灣畫壇，引發了一場「正統國畫之爭」的大論辯。原因是戰後許多大陸來臺的傳統國畫家，反過來批評這些習自日本的膠彩畫，是一種缺乏靈韻、粗俗不堪的產物。這些現象，都相當程度地反映了臺灣文化在政權快速更替下，所面臨的文化衝突與調適的困境。但是，同樣的現象，從另一角度言，未嘗不正是臺灣文化因不斷的外來挑戰而始終擁有一種強勁生命力與不斷反省的表現。林玉山與陳進戰後的作品，幾乎完全走向水墨的表

現，其間意義，正值得深思與探討。

　　其他傑出的膠彩畫家，還有呂鐵州 (1898–1943)，以及較晚的陳敬輝(1909–1968)、陳永森(1912–)、林之助(1917–)、許深州(1918–)和蔡草如(1919–)等人。

　　東洋畫部中的膠彩畫，雖然是從日本輸入臺灣的新畫種，但本質上，它的源頭或可推溯到中國北方的青綠山水繪畫，因

陳敬輝　餘韻　1936
膠彩　尺寸未詳　第十屆臺展入選

陳永森　月之祭　1980
膠彩　60×45cm　許鴻源博士紀念美術館藏

呂鐵州　赤竹與麻雀　年代未詳
膠彩

林之助　後巷古厝　1938
膠彩　41×31.5cm

許深州　木棉花圖　1988
膠彩・紙本　74×100cm

蔡草如 菜園景色 1949
膠彩 72×82cm 許鴻源博士紀念美術館藏

此，到底還是一種東方傳統的表現媒材。至於油畫創作，則是一種全新的東西，它帶給臺灣藝術家一個更為寬闊的表現領域。王悅之（1894–1937）、陳澄波（1895–1947）、郭柏川（1901–1974）、廖繼春（1902–1976）、李梅樹（1902–1983）、顏水龍（1903–）、陳植棋（1906–1931）、楊啟東（1906–）、楊三郎（1907–1995）、李石樵（1908–1995）、蔡蔭棠（1908–）、葉火城（1908–）、劉啟祥（1910–）都是其中知名者。

「印象主義」或「類印象主義」，曾經是戰後臺灣新一代藝術家，認識或批評這些日據時期第一代油畫家的風格歸類。但是隨著近兩三年來大批作品的系統面世，尤其是各種有關臺灣美術著作的出版，人們才有機會更全面的認識到這批畫家在風格表現上的多樣化，進而窺見其個別藝術追尋歷程中所顯現的美學價值與歷史意義。

除了油畫家的表現以外，在水彩方

王悅之　亡命日記圖　1930-1931
油彩・絹本　185×144cm

陳澄波　裸女　1926
油彩・畫布　80×53cm　家族藏

郭柏川　靜物　1965
油彩・畫布　22×26.5cm

廖繼春　玉山　1973
油彩‧畫布　38×45.5cm　原國泰美術館藏

陳植棋　自畫像　1925-1930
油彩‧木板　27×21cm　家族藏

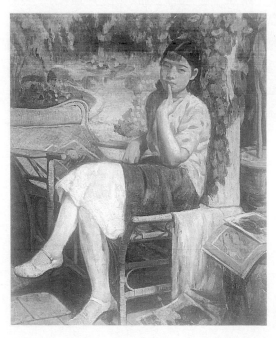

李梅樹　小憩之女　1935
油彩‧畫布　162×130cm　家族藏

楊啟東　午陽波影有詩音　1982
油彩　81×60.5cm

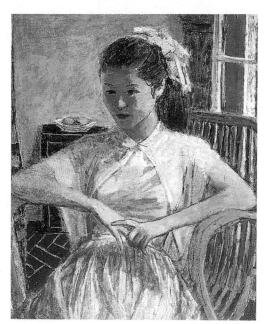

楊三郎　高雄愛河　年代未詳
油彩・畫布　32×41cm　私人藏

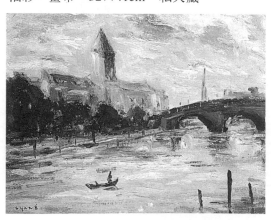

李石樵　坐像　1956
油彩・畫布　72.5×60.5cm　家族藏

葉火城　R先生　1946
油彩・畫布　91×73cm

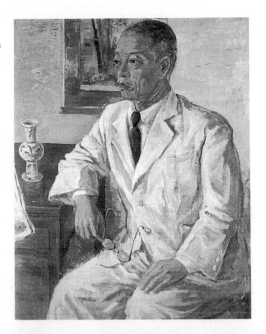

蔡蔭棠　向日葵　1961
油彩・畫布　100×65cm

劉啟祥　黃衣　1938
油彩・畫布　117×91cm

面從事長期努力的，還有最受日籍老師
石川欽一郎 (1871–1945) 鍾愛的藍蔭鼎
(1903–1979)與李澤藩(1907–1989)；臺灣
熱帶風光的氛圍捕捉與平民生活內容的表
現，是他們不厭的作畫題材。

藍蔭鼎　農忙　1969
水彩・紙本

石川欽一郎　臺灣田舍之廟　年代未詳
水彩・紙本　22×27cm　倪蔣懷家族藏

李澤藩　海邊秋色濃　1978
水彩・紙本　39×54cm　家族藏

倪蔣懷 (1894–1942) 是臺灣新美術運
動中，最早、最重要的藝術贊助者，也有
一些傑出的水彩畫存世。

在日據晚期、戰後初期，另有一批較

具抗議意識的西畫家，先後組成了「行動
美協」與「紀元美協」，重要成員有：張萬
傳(1909–)、陳德旺(1910–1984)、洪瑞麟
(1912–)、呂基正（原名許聲基，1914–

張萬傳　舊街　1941
油彩・畫布　45×52cm

倪蔣懷　花　1936
水彩・紙本

洪瑞麟　礦工　1950
油彩・畫布　62×51cm

1990)、張義雄(1914-)、廖德政(1920-)、
金潤作(1922-1983)等人。

　　這些屬於第二代的西畫家，在創作的
手法上，採取一種更具自主性與表現性的
形式。畫面的結構意義重於主題的文學內
涵。但不管是戰前或戰後初期，他們顯然
都是屬於較寂寞的一代，至少在一九八○
年代以前的臺灣社會，似乎還未發展到可
以完全接納他們的境地。

呂基正　雲海　1979
油彩・畫布　72.5×91.0cm

廖德政　春野和風　1979
油彩・畫布　53×80cm

金潤作　靜物　1981
油彩・畫布　53×45cm

參、

　　第二次世界大戰結束，日本戰敗，臺灣歸還中國。臺灣的美術發展進入另一個新生的契機，這個被稱作「光復」的時刻，臺灣人是以一種「欣奮」、「熱烈」的心情來迎接的。此後成為臺灣最重要官辦美展的「臺灣省全省美術展覽會」（簡稱「省展」），延續日據時期「臺、府展」的規模，正是在這樣的一種心情下，正式成立；並與戰前即已成立的「臺陽美展」此一最大規模的私辦美展，成為戰後臺灣的兩大展覽，同時擔負了成名畫家「發表近作」與「培養後進畫家」的任務。只是臺灣人這種欣奮、熱烈的情緒，並未延續多久；國民政府官僚在接收臺灣的過程中，諸多不當的政策與態度，引起了臺灣民眾的強烈反感，而在一九四七年的「二二八事件」中，國民政府竟至採取了強力鎮壓的手段。

　　「二二八事件」帶給臺灣人民長遠而深刻的傷痛，尤其在一九四九年國民政府因大陸的全面失敗而遷臺，大批的大陸人士來臺後，「二二八」的不幸經驗，始終成為臺灣人與「外省人」之間，長期難解的心結。這些不幸的經驗，更因國民黨實施的戒嚴體制，始終不得宣洩舒解的管道。直到一九八七年的「解嚴」後，才有藝術家以藝術的手法來回視、反省、淨化這個悲劇。

　　國民政府遷臺後，基於國家安全的理由，對外實施封閉政策，人民沒有自由出國觀光的權利；對內進行嚴密的思想控制，在保守的文藝政策指引下，一九五〇年代

的臺灣美術，是以大陸來臺的傳統水墨作為主流，「六儷畫會」、「七友畫會」、「八朋畫會」為其代表。

這個在臺灣一度消沈的傳統畫種，以較保守的形式重新出現，與日據時期的膠彩畫家，為了誰是真正的國畫，而在「省展」的競賽中，暗潮洶湧。

當然在大陸來臺人士中，亦有少數具備活潑風格的藝術家，如油畫方面的李仲生 (1912–1984)，和水墨方面的沈耀初 (1908–1991)、高一峯(1915–1972)，以及稍後長期投入水彩創作的劉其偉(1912–)、王藍(1922–)等是，唯這些人士在當時的影響，均不顯著。

李仲生　作品　1978
油彩・畫布　　90×60cm
臺北市立美術館藏

高一峯　棕馬　1957
水墨・紙本　　100×40cm
高燦榮先生藏

劉其偉　瓢蟲的婚禮　1979
水彩・畫布　42×26cm

王藍　艷陽樓──高登　1973
水彩・紙本

肆、

　　到了一九五〇年代末期，臺灣在歷經戰後大約十年風雨飄搖的時光，已逐漸從西方人口中形容的「垂死的」境況中，掙脫出來，站穩腳步。尤其韓戰爆發後，美國政府深切體認到臺灣在太平洋戰略地位上的重要性，終於在一九五四年，也就是韓戰結束的第二年，和臺灣正式簽訂「中

美協防條約」， 為臺海的安全，提供了保障，臺灣正式進入「美援時代」。戰後積聚了十年的社會力，就在這個基礎上，展現蓄勢待發的活力。一批二十餘歲的年輕人，分別組成了「東方畫會」、「五月畫會」，在一九五七年推出首展，向五〇年代既存的反共八股文藝提出革命性的挑戰，也促動了一九六〇年代臺灣全面性的「現代繪畫運動」熱潮。

這一波運動中，所倡導的「現代繪畫」，無疑地相當程度的受到美國「抽象表現主義」，以及歐洲「不定形繪畫」的影響，主要是倡導一種「形象的解放」。而這個思想，在當時臺灣的李仲生，早已透過一種特殊的私人教學方式，進行觀念的指導與創作的實踐，「東方畫會」的成員正是他的學生。以師大畢業生為班底的「五月畫會」，則是接續著他們的思想，繼續倡導宣揚，並與古代中國的美學，嘗試接合。

就中國美術現代化的歷程觀察，這是西畫東漸以來，中國的藝術家首次排除了以「寫實」、「寫生」等西方古典藝術觀念來改革中國繪畫的主張，重新在中國的傳統畫論與西方現代思潮的接合點中找尋出路；同時也是中國近代的藝術家，第一次

企圖完全擺脫現實或政治的束縛，在藝術的創作上，尋得一個可以自由發揮的天地。

「五月」的劉國松(1932–)、莊喆(1934–)、「東方」的蕭勤(1935–)、夏陽(1932–)、霍剛(1932–)、吳昊(1931–)及原屬「現代版畫會」後加入「東方」的秦松(1932–)、李錫奇(1938–)等，是這一波運動中的代表人物。他們在思想上，表現出

劉國松　壓眉　1964
水墨·紙本　89×58.5cm　私人藏

對中國傳統美學思想的嚮往；在行動上，也實際創作出大批至今仍值得珍惜的傑出作品。詩人余光中、藝評家虞君質，是當時最重要的理論支持者。

莊喆　秋末　1964
油彩・畫布　87.5×61cm

蕭勤　作品　1964
墨水・紙本　30×60.5cm

夏陽　賽馬　1966
油彩・畫布　58×120cm

霍剛　作品　1985
油彩・畫布　80×100cm

吳昊　虎　1964
木刻版畫

李錫奇　臨界點8931　1989
噴漆・畫布　93×126cm

郭東榮　良心　1972
油彩・畫布　91×73cm

　　「現代繪畫運動」的熱潮，在一九六
〇、一九七〇年代的臺灣畫壇，是一個相
當全面的發展。但若以「純粹抽象」作為
此一運動的唯一認知，顯然並不恰當。在
當時相繼成立的數十個畫會團體，甚至包
括「五月」創始會員的郭東榮(1927–)、陳
景容(1934–)，以及稍後加入的謝里法
(1938–)等人，他們之中的絕大多數，在短
暫嘗試「純粹抽象」的探索之後，紛紛回
頭，有的以一種超現實的詩意表現，有的
以類似野獸派的粗獷風格，而更多數則以

陳景容　有牛頭的靜物　1965
油彩・畫布　130×193cm　藝術家自藏

謝里法　無題　1965
油彩・畫布　115.7×79.2cm

蕭如松　晚夏　1966
水彩・紙本　23×31.5cm

一種由物象變形出發、類似立體派「形象解構與分割」的手法，進行創作。這與他們出身「本地青年」的文化背景是否有必然關聯，頗值得進一步探討。蕭如松 (1922–1992)、賴傳鑑 (1926–)、張炳堂 (1928–)、陳銀輝 (1931–)、何肇衢 (1931–)，吳隆榮 (1935–) 和更年輕一些的陳輝東 (1938–)、林惺嶽 (1939–)、吳炫三 (1942–)

賴傳鑑　畫室　1965
油彩・畫布　91×65cm

張炳堂　龍柱・門神　1980
油彩・畫布　41×31.5cm

陳銀輝　韻律　1989
油彩・畫布　72×60cm

吳隆榮　迴旋曲　1970
油彩・畫布　97×130cm

何肇衢　鄉村　1968
油彩・畫布　90×90cm

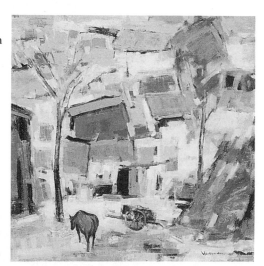

陳輝東　順風　1989
油彩・畫布　65×53cm

林惺嶽　玉山偉樹　1987
水彩　81×112cm

吳炫三　森巴女郎　1984
油彩・畫布　78×98cm

曾培堯　法無我　1982
彩墨・壓克力・鉛筆　69×45cm

廖修平　來世　1972
拼版版畫　46×50cm

陳正雄　吉祥　1991
壓克力・貼紙・畫布　65.2×53cm

等是其中代表；而曾培堯(1927–1991)、廖修平(1936–)則是更具自我風格者。至於陳正雄(1935–)明朗、歡暢的純粹抽象，似是本地青年在現代繪畫運動中的一個異數。

事實上，一九六〇年代臺灣現代繪畫運動中，本地青年與外省青年的不同走向，或正代表了臺灣多元文化的本質。(可參閱第六篇)

伍、

一九七〇年代，臺灣的國民政府，在外交上開始遭遇一連串的挫敗與打擊：釣魚臺事件、中日斷交、中美斷交……，使臺灣社會及文化界人士，激起一股強大的

韓湘寧　停車場　1976
油彩・畫布　72×144cm

危機意識與自覺意識，配合著超寫實主義與「魏斯風潮」的流行，鄉土運動於是成為戰後臺灣第二波的美術風潮，視覺寫實的表現則為當時主要的手法。在當時的美國，事實上已有一些臺灣去的藝術家，投入超寫實主義的創作，如：韓湘寧(1939–)、姚慶章(1941–)、陳昭宏(1942–)等是。

　　鄉土運動作為一種本土文化的自覺運動，自然有其深刻的意義，但在藝術表現的內涵上，是否足夠稱得上是一個成功的美術運動，則尚有待進一步的討論。似乎它在文學的表現上，更具豐盛的成績。

　　鄉土運動，不僅是要排斥那些所謂「盲目的」西化論者，同時也要批判那些「只有遙遠中國，沒有腳下臺灣」的中國文化論者。因此勢必引發某些政治意識上的激烈衝突。

　　事實上，早在日據時期的一九三二年，臺灣文學界便已曾經有過類似突顯「臺灣主體」的激烈主張，周定山在〈拍賣民眾〉文中，即明白表示：「『向來臺灣文學，是中國文學』的奴隸根性的徒抱殘闕！恐怕才是永遠不超生呵？這種依賴民族劣心

姚慶章　時報廣場五號　1985
織錦畫　123.2×181.6cm

理，不是『已經不顧大眾而走入反動的路上』去跪磕了他人嗎?」(《南音》1:6)這種以臺灣為主體的思考，由於戰後文化的斷層，已少為人知。當一九七○年代的鄉土運動再起，因強調對工農群眾的關懷，被反對者將它與共黨的「工農兵文學」畫上等號，帶來許多無謂的猜忌與緊張。

就美術創作言，鄉土運動乃是一種社會寫實思想的再興，以魏斯的手法或超寫實的技巧，去捕捉、呈現與鄉土人物景致有關的題材。

在這個運動中，席德進 (1923–1981) 以他對鄉土文物、建築的整理、研究，使他具備了先行者的角色之外，主要則是以一些甫自美術學校畢業的年輕畫家為主體，如：陳東元(1953–)、翁清土(1953–)、謝明錩(1955–)、楊恩生(1956–)、黃銘祝(1956–)等。

而在水墨畫方面，也有袁金塔(1949–)、蕭進興(1953–)等年輕一代藝術家，放棄以往習自大陸來臺師輩畫家的傳統皴法，而以較自由的手法和視覺觀點，描繪臺灣的風土。同樣地，也有某些特具個別性風格的中堅輩及前輩水墨畫家在這波運動中再度受到肯定，如鄭善禧 (1932–)、余承堯 (1898–1993) 均是，而接續在現代繪畫運

席德進　民房　1977
水彩・紙本　56.3×75.7cm

動之後，成為重要反省力量的何懷碩(1941-)，亦以其孤高苦澀的畫作和大量的文字論述，令人無法忽視。楚戈(1931-)、管執中(1931-)、羅青(1948-)，則表現出更多不拘一格的文人氣息。

陳東元　牧牛　1986
水彩・紙本　56.5×76.5cm

謝明錩　美的遐思　1988
水彩・紙本　76×57cm

翁清土　秋的院子　1990
油彩・畫布　72.5×100cm

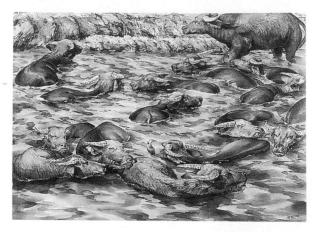

黃銘祝　水牛　1988
水彩・紙本　108×156cm

袁金塔　穀倉圖　1980
彩墨・紙本

蕭進興　東山飄雨西山晴　1988
水墨・紙本　6×92cm

鄭善禧　八哥對話　1989
水墨・紙本　66.5×29.5cm

余承堯　變幻山水　1971
水墨・紙本　59×120cm　陳美娥女士藏

何懷碩　高木寒雲　1988
水墨・紙本　87×92cm

楚戈　幽山美地紀遊　1985
水墨‧紙本　68×49cm

管執中　想飛　1993
水墨‧紙本　90×129cm

羅青　船是我的鞋子　1992
水墨‧紙本　68×136cm

此外，民俗風格與素人畫家的引發流行，也是該時期的一項特色，如吳昊(1931–)、江漢東(1929–)、林智信(1936–)等原已成名的畫家，受到市場更大的喜愛；而民間匠師出身的朱銘(1938–)、王雙寬(1942–)，以及素人畫家洪通(1920–1981)、吳李玉哥(1901–)，也都擁有相當廣泛的欣賞者。

鄉土運動更深遠的影響，要在一九八〇年以後另一波興起的現代藝術中顯現。這批均在戰後出生成長的年輕人，在一九五〇年代國民黨「白色恐怖」的時代中，

江漢東　馬戲　1985
油彩‧畫布　70×90cm

林智信　歸　1975
版畫　64.5×100cm

吳昊　三人圖　1981
油彩‧畫布

朱銘　太極系列　1970年代
銅

王雙寬　城門外的牛群　1983
膠彩・畫布　142×112cm

尚未解事；儘管他們接受的也是較為封閉
的教育型態，但是一九八七年的解嚴，以
及此前顯然已經鬆動的政治氣氛，使他們
在開始投入創作時，便擁有較足夠的空間
去進行自我的反省、思考與批判；而採取

的手法，又因資訊的開放，更為自由而多
樣。黃銘昌(1952–)、連德誠(1953–)、楊
茂林(1953–)、鄭在東(1953–)、許自貴
(1956–)、吳天章(1956–)、黃進河(1956–)、
黃志陽(1965–)……等等，都是值得注意的

黃銘昌　有香蕉的水稻田——水稻田系列之二　1990
油彩・畫布　100×73cm

連德誠　三殺　1989
綜合媒材

楊茂林　瞭解紅蘿蔔的N種方法之八　1991
綜合媒材　77×57cm

鄭在東　人生快老，春風年少，應愛好透流
1992　　油彩‧畫布　　65×81cm

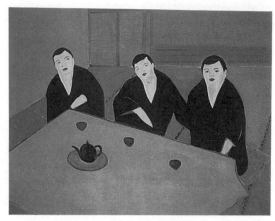

許自貴　如魚失水　1992
綜合媒材　44×192cm

黃志陽　肖孝形產房（10幅）　1993
水墨‧紙本　240×60cm（×10）

劉耿一　遠方的訊息　1991
油粉彩·紙本　101.7×76.3cm

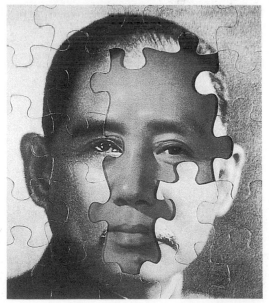

梅丁衍　三民主義統一中國　1990
攝影·拼圖　34×40cm

新生代創作者。而年紀較長的劉耿一
(1938–)，也在這個時期，形成他特具社會
關懷與人道精神的優美作品。

即使某些仍存中國意識的外省人第
二代，表現出來的，也是一種充滿自我獨
立判斷意識的面相，有感傷、有反省、有
批判，梅丁衍(1954–)、朱嘉樺(1960–)是
其中極傑出的幾位。至於李銘盛(1952–)則
以他大膽而潑辣的展演方式成為獨樹一幟
的存在。

朱嘉樺　駱駝和水果　1993
綜合媒材

李銘盛　火球或圓　1993
展演於威尼斯

李錦繡　焦點　1992
壓克力・畫布　60.5×72.5cm

　　八〇年代臺灣的藝術風貌，顯現更為
多元的價值，一方面藝壇充滿了強烈社會
意識的創作，也容納了許多從純粹形式入
手的傑出藝術家，他們之中不乏女性創作
者，如陳幸婉(1951–)、賴純純(1953–)、
李錦繡(1953–)、薛保瑕(1956–)、嚴明惠
(1956–)、吳瑪悧(1957–)、侯宜人(1958–)
等。

而社會的開放與政治思想的自由化，許多從前被視為異議份子的海外藝術家，也適時自海外歸來，積極參與畫壇活動，如陳錦芳(1956–)標舉「新意象派」(Neo-Icongraphy)的作品即為顯例。

薛保瑕　無題　1988
壓克力・塑形劑・畫布　188×213.5cm

嚴明惠　男與女　1992
油彩・畫布　213.5×130.5cm

吳瑪悧　咬文絞字　1993
紙本　尺寸不限

侯宜人　治癒空間　1994
布・木材　61×86.4cm

陸、

　　統合整個臺灣近代美術的發展，我們明顯看到：來自外力的促動，如政治的因素，實遠多於藝術內部自我的轉化。

　　但臺灣自始即擁有的多元文化性格，在自主意識抬頭之後，必然能有更多、更有效的融合與累積。

　　自石器時代即有人類活動的這個島嶼，如何在她經濟的成就之後，再向國際展現她多元、豐美的文化內涵，是所有尊重文明、喜愛藝術的人們，共同關懷期待的發展。　　　　　　　　　　❏

　　—— 本書出版之際，恰逢畫壇前輩顏水龍先生過逝，內文顏氏生卒年未及更動，謹向讀者聲明，並向顏氏敬致哀思之意。

臺灣美術發展的主體思考與域外因素

隨著臺灣自主意識的提升，以及政治意念的糾結，什麼才是臺灣文化的真正主體，便產生了種種不同的看法與主張，而相對於各自為是的「主體」認同，那些是屬於「外來」的文化因素，也就有了同其多樣的分歧與立論。

臺灣由於特殊的地理位置和歷史進程，始終暴露在一種外來民族、文化不斷衝擊、替代的循環命運之中。不管今天的地質學者或人類考古學家，如何在臺灣遠古歷史的真正屬性——到底是連結於中國大陸？或歸屬於東南亞島系？這些問題上，爭論未休；但就目前留存呈顯出來的主要文化面相而言，包括佔有最大分量的漢人文化在內，無一不是近代以來自「域外」輸入、融合的階段性結果。

以漢人文化為主體，固然有「大漢沙文主義」置此地少數民族文化於無視的嫌疑；但以目前散居的山地九族為「原住民」，也同樣忽略了平埔十族和可能更古遠的

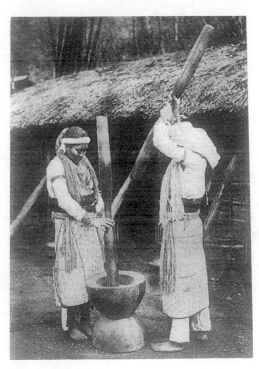

搗粟中的泰雅族人

「矮人族」存在或曾經存在的事實。因此，「先住民」一詞的出現，在某種程度上，正是為了避免誰才是真正「原住」，誰才是此地真正主人的爭論。今天所謂的「本省

ABITANTI DELL'ISOLA DI FORMOSA

義大利畫家筆下的臺灣原住民

荷蘭人手繪的1622年登陸澎湖圖

人」、「外省人」，在本質上，也只是一種「先來後到」的計較而已。

深究臺灣歷史，如果我們肯定以上種種現象的實質意義，我們便不得不承認：今天的臺灣歷史認同，在相當程度上，仍處於某種迷霧朦朧的境況之中。

這樣的事實，讓我們感覺遺憾，但也讓我們有所警惕：在推展文化活動的時刻，抱持一種謙虛與節制的態度，應是最基本的必要認識與要求。任何一種自以為是、狹隘偏窄的文化史觀，都可能在有意無意中，壓抑或遺棄了原本即已存在的此地歷史，逸出了歷史真相的追求與重建的原始本心。

在美術館、美術學者均有心建構、重整臺灣美術史的目前，前述的歷史思考，是首先必須面對的問題。

以土地為主體，今天我們較熟悉的明清書畫，事實上也只是三、四百年前，由中國大陸東南沿海移植而來的一種「域外」文化。當我們以這些寓臺學人或少數書畫家的作品，作為臺灣美術史的開端時，顯然我們已經忽略了如下的幾個重要層面：

一是為明鄭所驅離的歐洲荷、西文化。十七世紀初期，荷蘭、西班牙等殖民主義國家，所帶來的不僅是商業文明，同時輸入的是西方的基督教思想。早在一六二七年，荷蘭宣教師已在今天臺南新化(新

荷蘭人描繪的臺南熱蘭遮城（局部）

港）一帶，建立教堂，傳播福音，並以當地新港語譯著《聖經》❶。這些商業、文化活動，不可能不在這塊土地上留下痕跡、產生影響，只是我們今天的研究不足，瞭解太少罷了！

二是荷、西文化進入以前即已存在的山地文化與平埔族文化。山地九族的文化，被概稱為「原住民」文化，今天已在民族學者的努力下，較為一般人所理解。自美術的角度，陳奇祿、施翠峰、陳正雄、高業榮，也都有了相當的研究成果；但較全面的整理、分析與詮釋的工作，顯然並未真正展開。至於平埔族的研究，則是更為荒漠；這個一度被誤以為「平地山胞」的族群，早在荷人據臺之前，已活躍於臺灣西部平原，臺南的西拉雅族，更是盛極一時。今天的臺南市民族路一帶，早年稱Saccam（赤嵌），即由平埔人以十五疋布換售給荷蘭人，建築普羅民遮城 (Provintia)，也就是赤嵌樓前身。這個民族，極其聰明，學習外來文化的能力極強，荷領時期，他

們籍隸荷蘭國，學習新港文字，閱讀《聖經》；明清以後，則快速漢化。乾隆年間，巡臺御史滿人六十七，奉旨來臺，曾命畫工作成〔臺番采風圖〕多幅，所記主要即是這個民族的生活風俗。而今，我們對這個民族又有多少瞭解？

荷蘭人描繪的臺南 Saccam 地區（一說赤嵌）基督教堂

❶參賴永祥〈荷蘭人對臺灣原住民的教化〉、〈十七世紀西班牙人在臺灣的佈教〉，《臺灣史研究——初集》，作者自行出版，1970.10，臺北；及楊森富〈荷蘭統治下之臺灣基督教〉（上），《臺南文化》36期，臺南市政府，1974.3，臺南。

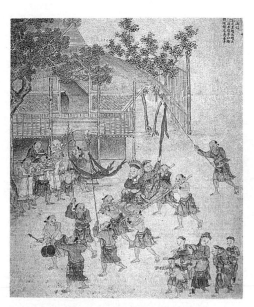

滿人六十七於乾隆年間命畫工作的
〔臺番采風圖〕之〔迎婦〕（局部）

清代臺南畫家林覺作品〔鴨〕

從山地九族的紋飾、語言，從平埔族的祭海儀式，我們可以猜測這些民族，也都是來自這塊土地以外的「域外」地區，他們的美感活動、創作成果，是否也應該和同為外來的漢人文化，成為建構臺灣美術史的一個重要環節？

三是以書畫作品，作為這塊質樸土地明清時期美術的代表，顯然是受了中原美術，及近代西方「Fine Art」觀念的影響，

什麼才是這塊土地當時最具典型的美感樣式？其實仍有待深入思考。十八、十九世紀間臺灣移墾型態的社會本質，那些屬於文治社會的書畫作品，是否足以完全取代廣大民間生活的工藝作品？是值得繼續思考、討論的課題。更確切地說，「美術」在臺灣社會發展的過程中，其內涵的變遷，應有重新界定釐清的實際需要。

一八九五年，清廷割臺，殖民政府的

石川欽一郎　日本的奈良春景　年代未詳
水彩・紙本　28×35cm　倪家藏

日本人，帶來了混合著西歐近代文明的東
洋文化，有著「寫生」觀念的膠彩畫，和
一種接近於「印象主義」畫風的西洋油畫，
同時成為此間最強勢的新興「域外」美術。
有趣的是：這些「域外」美術的輸入，卻
取代了先一波輸入的中國水墨，而成為此
地「新美術」起點；甚且更進一步地，在

不到數十年之後，竟衍成本地的「新傳統」，
成為美術學者口中所謂的「保守主義」與
「權威主義」❷。

　　這種隨著統治勢力與族群遷移而帶
來的「域外」文化，在一九四九年的國民
政府遷臺，再度形成一次高峰。數百萬來
自中國大陸的技術官僚和軍隊、學人，在

❷參王秀雄〈臺灣第一代西畫家的保守與權威主
　義暨其對戰後臺灣西畫的影響〉，《「中國・現

代・美術──兼論日韓現代美術」國際學術研
討會論文集》，臺北市立美術館，1991.1，臺北。

短短的四、五年間湧入臺灣，又一次急遽的改變了臺灣的文化面貌；和歷次入統臺灣的政權一樣，否定、壓抑了先一波進入且業已生根的其他文化。作為中原美術主流的水墨創作，成為此地美術競賽、學院教育，和社會品評的正統。

一九四九年以後的臺灣，雖暫時不再有激烈的政權轉換和大規模的族群遷移，但「域外」的美術因素，則未曾稍息的隨著資訊的發達，自歐美等地朝發夕至，不斷地衝擊臺灣。一九五〇年代末期、一九六〇年代初期，包括歐洲的「不定形主義」、「空間派」思想、美國的「抽象表現主義」等等統稱為「現代主義」的繪畫流派，激發了臺灣以「形象解放、技法多樣化」為訴求的「現代繪畫運動」❸。

之後隨著國民政府在國際外交局勢上的挫敗，而在一九七〇年代中期產生的「鄉土運動」，事實上也脫離不了美國「超寫實主義」、「魏斯(Andrew Wyeth, 1917–)風潮」的強烈暗示。

而一九八〇年美術館時代來臨，「裝置藝術」幾乎一度衍成「現代藝術」的同位語，更是西方藝術手法的即席學習。

至於解嚴之後，大陸寫實油畫和水墨熱潮的興起，也再度證明了臺灣敏感而直接反應的文化本質。

從歷史的發展去探究，我們幾乎無法釐清出真正屬於這塊土地自生自長的美術樣相。就像這塊島嶼天然的景觀，她始終置身於四方海洋浪潮的拍岸沖擊；她那位於世界最大海洋與最大陸塊間的地理特色，命定了她要在海洋文化與大陸文化之間游移飄泊的屬性。

然而當這個島嶼在歷經長期的變動與苦難之後，千百年來第一次開始以她驚人的經濟力量，西與中國大陸對話、南向東協各國探路，近思成為亞太營運中心、遠欲切入歐洲廣大市場，一種必然的文化反省與歷史確定性，也逐漸產生。

當那些渡海的島民，逆著季風與海流，在「阿立祖」❹的庇佑下，在不可確

❸參蕭瓊瑞《五月與東方——中國美術現代化運動在戰後臺灣之發展(1945–1970)》，東大圖書公司，1991.1，臺北。

❹「阿立祖」為平埔族之祖先，參石萬壽《臺灣的拜壺民族》，臺原出版社，1990.6，臺北。

知的遙遠年代，到達這塊陌生的島嶼時；當歐洲的殖民者、航海家與傳教士，遠渡重洋，在十七世紀初期，登陸這塊美麗的「福爾摩沙」時；當明朝的孤臣，帶著母親的日本語音，率領那批口操閩南口音，而效忠於那說著北方官話的末代帝王，一面計劃著遠征南方的菲律賓群島❺，一面懷抱著重回中原的大夢時，臺灣早已形構了她多文化、多語言、多民族的特異性格。這是地理的使然，也是歷史的必然。

今天，我們與其再去爭辯誰才是這塊土地真正的「主體」？誰是屬於「域外」的文化因子？不如思考反省：在歷次「域外」文化進入之際，我們到底留存了些什麼？創生了些什麼？在費力去批評這個島上的子民，對「域外」思潮的盲目追隨之餘，我們是否也曾努力在那些所謂的「盲目追隨」之中，發現某些或許正好是因「瞭解不足或不夠」的文化差距，才有可能產生的屬於自我的面貌，進而累積出我們獨特的文化類型與美術樣貌？

這是我們在建構臺灣美術史時，站在「土地認同」的基礎上，常存心底的深沈省思！　　　　　　　　　　　　❏

❺參賴永祥〈明鄭征菲企圖〉，《明鄭研究叢輯》（一），1954.4，臺北。

「臺灣人形象」的自我形塑
——百年來臺灣美術家眼中的臺灣人

壹、

臺灣的美術家，第一次以畫筆或雕刀描繪、形塑臺灣人的自我形象，應是始自日據中期的「新美術運動」❶。

此前的美術家，延續明清文人畫理念，儘管在畫面上留下屬於臺灣特有審美品味的「狂野」氣質❷，但在作品中呈顯現實景物的情形，並未得見；更遑論對臺灣生民或自我形象進行有意識的觀察、描繪與形塑了。

隨著日據時期新式學校教育的展開，「圖畫」課程首次教會新一代臺灣人，以「寫生」的觀念，目視自我土地的風物，

❶ 臺灣的「新美術運動」係指發軔於日據中期，以一群日據以後出生的臺灣人，及在臺日籍畫家為主體的美術運動。之所以標舉「新」，用以有別於此前以漢人文人畫為傳統的「舊」美術。「新美術運動」主要包括：西洋畫（油彩）、東洋畫（膠彩），和雕塑三部份。相關的通論性論述，最早有王白淵〈臺灣美術運動史〉，《臺北文物》3卷4期，臺北市文獻委員會，1955.3；之後有謝里法《日據時代臺灣美術運動史》，藝術家出版社，1978.1初版，臺北；較近則有顏娟英〈臺灣早期西洋美術的發展〉，《藝術家》168-170期，1989.5-7，臺北；其中顏文只論

及西洋美術的部份。

❷ 早期論及臺灣書畫，有「浙派」、「閩習」之說，詳參王耀庭〈從閩習到寫生——臺灣水墨繪畫發展的一段審美認知〉，《東方美學與現代美術研討會論文集》，頁121-153，臺北市立美術館，1992.6，臺北；「狂野氣質」則係筆者1993年8月於臺北市立美術館「臺灣新風貌」系列演講中，以「從文化現象試談臺灣的狂野氣質」為題，首先提出的思考，另寫成〈試談臺灣「狂野」氣質——關於臺灣文化特質的初步思考〉一文，收入本書中。

進行客觀的描繪。

唯據一八九一年（明治24年），日本文部省「小學校教則大綱」對「圖畫」課程目標的定義：

> 圖畫之要旨在於手、眼練習，並能正確的觀察並畫出通常所見之形體，且歷練匠意，使能辨知形體之美。❸

這樣的課程目標，事實上乃是以「實用主義」為依歸，欲培養一般民眾「手眼協調」與「正確描繪」的能力，以作為發展國家「工藝」、「工業」的基礎，是日本尋求「近代化」努力的一部份❹。

在「寫生」的手法下，開始滲入主觀的成分、呈現人文的思考、透露創作的意欲，則是日據中期發軔的「新美術運動」的主要成就。

貳、

黃土水 (1895–1930) 是「新美術運動」黎明期的偉大雕塑家。他以來自臺灣民間木刻、佛雕的基礎，加上「東京美術學校」的歷練，為臺灣人的形象，留下了寶貴的圖像史料。

一九二〇年，黃土水以〔蕃童〕一作，成為臺灣人選日本「帝展」（帝國美術院美展）的第一人。媒體廣大的報導，更使這個成就成為激發臺灣人「文化向上」的重要動力。民族運動者也開始體悟到：臺灣藝術家作品能在這些象徵全日本最高美術權威的場合展出，遠比數十場街頭演講，還來得更能激發臺灣民眾的心靈❺。今天的部份美術學者，甚至主張應以這一年，作為臺灣近代美術發展的時代指標❻。

❸轉引林曼麗〈初探廿一世紀臺灣視覺藝術教育新趨勢——兼介北新國小課程開發事例〉，頁2，亞洲藝術教育國際研討會論文，1994.12，臺北。

❹參上揭林曼麗文。

❺參前揭謝里法書，初版，頁20。

❻參前揭顏娟英文，《藝術家》168期，頁151，1989.5，臺北。

選「帝展」的同時，黃土水還選送了另一件花費更大心力製作的作品，只是這件今天已經無法得見的〔兇蕃的獵頭〕，並沒能獲得同屆評審委員的青睞。

身為漢人的黃土水，是以一種什麼樣的心態，一再選擇「原住民」作為創作的主題，這是頗值得探討的問題。而這樣的問題，也涉及我們是否有足夠的理由把〔蕃童〕和〔兇蕃的獵頭〕等這樣的作品，視為早期「臺灣人形象」的一部份，來加以論述。

由於黃土水〔蕃童〕的入選「帝展」，在當時是一件轟動的新聞，媒體的報導，為我們留下了探討作者創作動機的可能線索。黃土水在接受《臺灣日日新報》記者的訪問時，陳述了製作這兩件作品的經過，說：

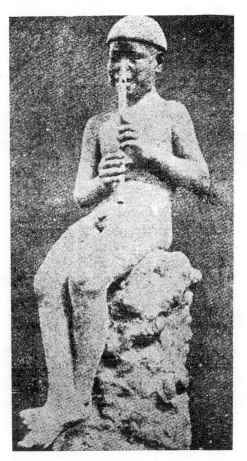

黃土水　蕃童　1919
雕塑

由於我是出生臺灣的，我想做一些臺灣特有的東西看看，所以今春畢業的同時，回到家鄉，我想起種種題材，第一件想到的便是生蕃。這是馬來人種，而且和內地人比較起來，他的手指頭長許多，又腳的第一指，因沒有穿鞋子，都向外彎曲。

黃土水在這件作品中，描繪一位臺灣原住民的小孩，裸露著身體，手持直笛，坐在岩石上吹奏的情形；神情是舒緩的，氣氛是和諧的。

事實上，在黃土水以〔蕃童〕一作入

其他像骨格魁梧，呈現兇猛的相貌和日本人不同。可是想要把蕃族一一探究清楚，到底是不可能的事。因此拜託臺北博物館的森先生把統計資料借我過目；又向朋友借來蕃刀、蕃槍和其他可以參考的工具之類，製作出來的便是取名〔兇蕃的獵頭〕群像。……

另一件是這回入選的〔蕃童〕，這是蕃童吹笛的作品。這個模特兒也無法使用實物，我正想如何是好的時候，剛好高砂寮的廚師有一個十五歲的兒子，從他的輪廓到他的肉體美都長得像蕃童，我就以他為模特兒，工作了十天便完成了。❼

且不論為何製作僅僅十天的〔蕃童〕，能超越費力搜集資料考證、製作的〔兇蕃的獵頭〕，獲得「帝展」的入選；黃土水視「生蕃」為「臺灣特有的東西」，企圖以此特色吸引日籍評審員的注意，進而打入日本帝國展覽會，其用心是極為明顯的；甚至可以說，這種作法也是極具策略性的考量。但問題是：這種策略的形成，顯然不是來自一個生長於臺北艋舺、大稻埕一帶的漢人小孩如黃土水者，從實際的生活經驗所獲得的啟示，而是無形中受到了殖民母國——日本觀點強力制約的結果。

日本一般人視臺灣為「高砂國」，以為臺灣人都是「高砂族」，即使早期留學生的宿舍，也稱之為「高砂寮」。「高砂」一詞，係日人由葡萄牙語「福爾摩沙」（美麗島）轉譯而來❽，原專指山地的原住民，後來用以泛指臺灣人，並含有野蠻、未開化的意思。黃土水留日後，深受這種誤解的困擾，他在一篇題名為〈出生於臺灣〉的文字中，詳細陳述了這種親身經歷說：

生在這個國家便愛這個國家，生於此土地便愛此土地，此乃人之常情。

❼見〈從〔蕃童〕的製作到入選「帝展」——黃土水的奮鬥與其創作〉，原刊大正9年(1920)10月18日《臺灣日日新報》；本文係採陳昭明譯文，刊《藝術家》220期，頁367-368，1993.9，臺北。

❽參見楊肇嘉《楊肇嘉回憶錄》，頁188，三民書局，1977.4 4版，臺北。

雖然說藝術無國境之別，在任何地方都可以創作，但終究還是懷念自己出生的土地。我們臺灣是美麗之島更令人懷念。然而，從未在臺灣住過的內地人（日本人）卻以為臺灣是像火的地獄般燠熱的地方，惡疾流行，而且住了許多比猛獸更恐怖的生番。有許多人對於從這樣的地方出來的人，總是非常好奇，一定不停的發問。我過去六、七年來住在東京，常常碰到令人忍不住要生氣，或者抱腹絕倒的奇怪問題。或問：「在臺灣也像在內地一樣吃米飯嗎？」或「你的祖先也曾割取人頭嗎？」等一本正經地詢問，令我與其說是憤慨，不如說是可憐他們的無知。有一位我的內地朋友給我看他的家傳寶刀，說：「我下個月中旬將到臺中拜訪一位親友，想帶這把刀作為護身用。」滿臉一副下決心大冒險的表情。我總是反覆說明，這是荒唐的想法，臺灣絕不是到處都有生番，而且即使在有生番的地方，也絕不是像那樣的可怕。……❾

雖然有著這樣的委曲與憤慨，但當他回頭審思自我形象的特色，以企求獲得入選「帝展」的機會時，仍是選擇了「生蕃」這樣一個事實上對他而言也是相當陌生的主題，來作為「臺灣特有的東西」的代表，而並非從自己實際的生活中去挖掘、表現。

這種決定，與其說完全是一種「競賽體制」下的策略考量，不如說：作為雕塑家的黃土水，在他生長的那個時代，和大部份的臺灣文化人一樣，對自我「臺灣人形象」的認知，其實是相當模糊而不確定的；更確切地說：他們大都只能透過殖民母國的眼睛來認識自己、形塑自我❿。

❾黃土水〈出生於臺灣〉，文見顏娟英《殿堂中的美術——臺灣早期現代美術與文化啟蒙》附錄譯文，頁549~554，《歷史語言研究集刊》第64本第2分，中央研究院歷史語言研究所，1993.6，臺北。按譯者說明：此文係黃土水1922年應日本《東洋》雜誌之邀而作，不明原因，至1935年始刊出，時黃氏已逝世五年。

❿一個個體或文化，有意識的自覺自我的存在，並對自我作較客觀的認識與反省，在接受外來的衝擊甚至壓迫之後，始有可能產生；其自我認知的過程，是一段不斷自我調整、自我學習的過程。

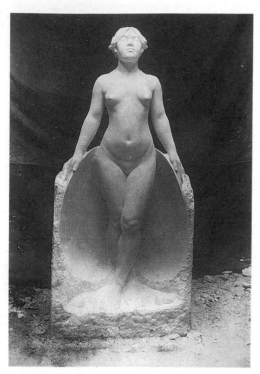

黃土水　甘露水　　1920
雕塑　等身大小

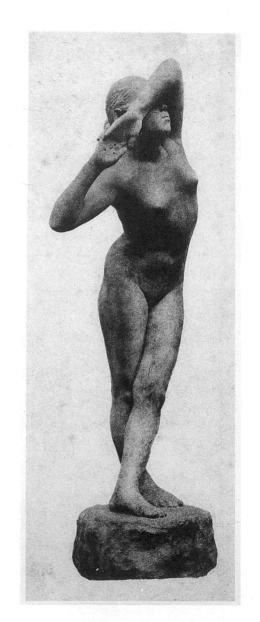

黃土水　擺姿勢的女人　　1921
雕塑

　　隔年(1921)，黃土水再以〔甘露水〕
一作二度入選「帝展」。而其人物形塑的角
度，已經有了改變。這件作品，和再隔年
(1922)三度入選「帝展」的〔擺姿勢的女
人〕一樣，顯然都是在西方美學理念影響
下的產物。只是這件目前下落不明的〔甘
露水〕，顯然較之其他裸女作品，更具一種

莊嚴、純淨的質素。一個臉龐微微上仰、雙腳前後交叉、雙手均勻向下自然張開的全裸少女，站在一個猶如貝殼狀的半圓弧底座前，恰似西方文藝復興前期畫家波提且利 (Sandro Botticelli, 1445–1510) 的〔維納斯的誕生〕，宣告著人文啟蒙時期的來臨一般，〔甘露水〕是臺灣美神的誕生，藝術家將其理想寄託在一個東方女子的身軀上，她不若西方女性的修長、崇高，但單純、樸實，又充滿自信、希望，這是黃土水對臺灣女性的禮讚、歌頌與期待。然而這樣的作品，雖然充滿深情，卻和現實隔著某種不可言喻的距離；她或許是理想的，但絕非是現實生活的。「甘露水」一名，原本即有著觀音信仰中雨露滋潤的聯想，再加上這件作品「蛤仔精」的別名，更突顯了其非現實性的特質。

黃土水對臺灣文化的態度，還可以從

波提且利　維納斯的誕生　1478–1484?
蛋彩・畫布　173×279cm　翡冷翠烏菲茲美術館藏

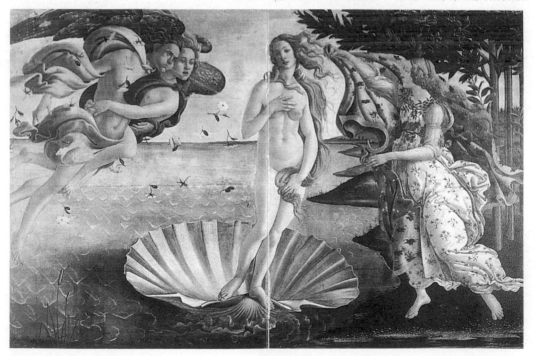

他作品的題材取向，獲得旁證。在現存有限的作品中❶，多的是對臺灣動物的刻劃❷，而在人物方面，除了幾件受託製作的真人雕像外❸，黃土水並未真正對臺灣生民進行過深刻的觀察與形塑，不論是農夫、漁婦、工人，或文人、雅士，這些似乎都未能引起黃土水的興趣。而這種情形，與他對臺灣大自然的歌頌，是對比得如此強烈。在前提〈出生於臺灣〉文中，他寫到：

　　……臺灣絕對不是內地人所想像的蠻荒之地。只要曾經去過臺灣，便會同意，臺灣實在是難得的寶島。例如，比內地的富士山高出許多的新高山（玉山）、シルビセ、以及秀姑巒等諸峰，其他蜿蜒貫穿南北的中央山脈的高峰峻嶺，都具有自然的峻美，西部平原丘陵之間流動著

數十條河川，翠綠的茶園瓜圃美如畫境。中部則綠色的稻波如浪，南部種植甘蔗田，還有高大的檳榔樹、茂盛的榕樹、林投樹林、還有竹林、鹽田、魚塭等。山裡盛產金、煤等礦產，以及木材、樟腦等，實在是南方的寶庫。而且四季常夏、草木茂綠，初春時嫩綠的垂柳和暗青的松杉下，爛漫的桃花爭妍；夏天則在亙古湛藍、點點柔細水草的日月潭上泛舟；秋天到淡水河邊欣賞夕陽五彩的景色；冬天蜿蜒的中央山脈，雪覆蓋著高峰峻嶺，尤其是一秀拔群山的新高山的雄姿，確實美麗壯觀之至。西方人嘆稱臺灣為福爾摩沙（美麗之島），實在不是沒有道理的。我臺灣島的山容水態變化多端，天然產物也好像無盡藏般，故可以稱為南方的寶庫，可比為地

❶黃土水遺作展，1931年在臺北公會堂（今中山堂）舉行時，依目錄所載，計有作品八十餘件；惟至1979年臺北國立歷史博物館為其舉辦展覽時，只能尋得作品30件左右。參《黃土水雕塑展》，國立歷史博物館，1979.12，臺北。
❷黃土水所作動物，如：牛、羊、鹿、兔子、山

豬等，多為臺灣常見之動物。
❸為雇主製作頭像、胸像或全身像，是當時藝術家生計的主要來源，黃土水所作真人雕像，以日本政要、皇族居多，臺人方面則為資本家居多，如：臺陽煤礦創辦人顏國年等。

上的樂園，此決非溢美之詞。❶

但對臺灣的人文現象或藝術表現，他卻以極嚴厲的語氣，指責那些廟會活動中的藝陣，是「化妝奇異的人以及愚蠢胡鬧的演藝團體」；批評神桌上、門聯間張貼的觀音、關公、土地神等版畫，是「三毛錢都不值」的東西；而供奉的各式人像雕刻，都是些「頭與身軀同大，像個怪物」的作品；甚至各個神廟佛閣中的門神、壁畫、樑檐彩繪，都被他批評為「枯燥無聊的東西」、「都好像是小孩子塗鴉，落伍的東西」；更不必說那些中等以上家庭所掛的水墨畫或花鳥畫了，更是「早被排斥」的「臨摹作風」與「騙小孩般的艷麗色彩」。即使今天許多民俗學者視為瑰寶的廟宇屋脊「剪黏」，也被形容為「……屋頂上刻著花紅柳綠的各種顏色的小茶碗，並裝飾許許多多的人偶」。

因此，在黃土水的眼中，「……今天在臺灣連一位日本畫畫家、一位洋畫家、或一位工藝美術家都沒有。」只是黃土水仍認為：「臺灣是充滿了天賜之美的地上樂土。一旦鄉人們張開眼睛，自由地發揮年輕人的意氣的時刻來臨時，毫無疑問地必然會在此地產生偉大的藝術家。我們一面期待此刻，同時也努力修養自己，為促進藝術發展而勇敢地、大聲叱喊故鄉的人們應覺醒不再懶怠。期待藝術上的『福爾摩沙』時代來臨，我想這並不是我的幻夢吧!」❶

黃土水對臺灣人文成就的不滿，固是緣於他對臺灣藝術本質的不瞭解，但這種不滿，倒也成為了他構築臺灣「理想美」與追求藝術上的「福爾摩沙時代」的重要力量。其晚年大作〔水牛群像〕(1930)，即充分展現了他對臺灣鄉土、田園的熱愛，以及對下一代生命的期許。

五條水牛和三個牧童為主體所構成的畫面，因牛頭的方向，分成兩組，各組中的兩頭成牛，作者細心的透過牛角的彎曲度，和腹下的性徵，暗示了一公一母的「家族性」，位居中間、具有聯繫兩組功能的小公牛，和裸體站立的小男孩，形成全幅作品的主題焦點，小男孩雙手捧著小牛的下額，表現出人牛間一種緊密親切的關

❶前揭黃土水文。

❶同❶。

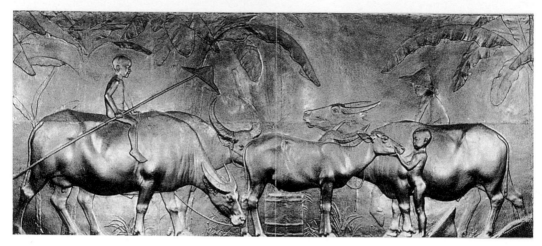

黃土水　水牛群像（南國）　1930
石膏浮雕　250×555cm　臺北中山堂藏

係，小男孩、小公牛，以及著意刻劃的性器，都是一種生命力的表徵，在竹竿、斗笠、芭蕉、雜草的烘托下，生命在和風中滋長，這是一曲南國的田園頌歌。小男孩圓滾滾的頭顱、微凸的腹部、翹高的屁股，是多麼令人感到親切而熟悉；但理想、寧靜的色彩，又讓這一切顯得多麼遙遠，似乎是心靈深處的遙遠記憶！一如該作原名〔南國〕一般，始終籠罩著一層淡淡的異鄉情調。藝術家似乎是站在遙遠的高山頂上，回首眺望山谷下的故鄉，藝術家對那曾經熟悉的景物，是理性而冷靜的旁觀，卻缺少一份忘我的投入。從早期的「蕃童」

到晚年的「牧童」，黃土水對「臺灣人形象」的認知與刻劃，是走著一條由殖民母國強力制約的自我認知出發，經歷一種較具「理想美」的西方形式，終至向著自我土地回歸的迂迴路徑。

　　黃土水的情形，在日據時期的美術家中，絕非一個孤例；以描繪臺灣女性而享有盛譽的膠彩畫家陳進，即為另一顯例。

參、

　　陳進 (1907–) 是臺灣有史以來第一位

具有廣大聲名的女性畫家。其早期膠彩作品所表現出來的細膩、典雅的風格,恐怕也是日後臺灣畫家少能比擬的傑出成就。然而就文化意涵的層面檢驗,陳進也一如同時代的多數文化人一般,在異質文化的強力制約下,走著一條迂迴回歸的路徑。

一九二七年,「臺灣美術展覽會」(簡稱「臺展」)開辦❻。陳進與林玉山(1907–)、郭雪湖(1908–)等三人,以十九、廿歲的年紀,在眾多參賽的資深臺灣傳統畫家中,脫穎而出,作品獲得入選,被稱美為「臺展三少年」❼。之後陳進又以連續三次獲得「特選」的榮譽,成為「臺展」「免審查」的畫家;並在一九三二年,受聘為「臺展」審查員❽。這對年僅廿五歲的少女而言,是一項無上的榮譽。

而就作品本身的表現觀察,陳進成為審查員的一九三二年,也正是其個人藝術歷程的一個重要分水嶺。陳進此前歷次參展的作品,所描繪的女性,完全是一派日本古裝仕女畫嫻美清艷的風格❾,包括一九二七年的〔姿〕(第一屆臺展入選)、一九二八年的〔野分〕(第一屆臺展特選)、〔蜜柑〕(第二屆臺展入選)、一九二九年的〔秋聲〕(第三屆臺展特選,無鑑查)、一九三〇年的〔年輕時〕(第四屆臺展特選,無鑑查)、〔當時〕(第四屆臺展,無鑑查),以及一九三一年的〔傷春〕(第五屆臺展,無鑑查)等。這些作品,就人物的形態、畫面的安排、筆法的運用、情意的塑造來論,都可以在日本當時畫壇名家,如鏑木清方(1878–1972)等人的作品中,尋得淵

❻「臺灣美術展覽會」係由日據時期臺灣教育會主辦,自1927(昭和2)年起,至1936(昭和11)年止,計舉行十屆。1937年因適逢日本領臺四十年,擴大舉行「始政四十年博覽會」,臺展因而停辦一年。翌年(1938),改由總督府主辦,簡稱「府展」,至1943年,因戰事趨烈停辦,計舉行六屆。

❼陳進、林玉山、郭雪湖三人係在「臺展」「東洋畫部」獲得入選。當年許多臺灣傳統水墨名

家,如:臺北李石樵、臺南的呂璧松、新竹的鄭香圃等人均遭落選。詳參李進發《日據時期臺灣東洋畫發展之研究》,臺北市立美術館「美術論叢」,1993,臺北。

❽同年受聘的臺籍畫家,尚有廖繼春,二人分屬西洋畫部和東洋畫部。

❾參石守謙〈人世美的記錄者──陳進畫業研究〉,《臺灣美術全集》卷2,藝術家出版社,1992.3.28,臺北。

源[20]。但如果我們因此便認定:陳進畫中的人物,本來就是「日本人」,而非「臺灣人」,顯然也並未合乎實情;因為包括陳進本人在內,許多當時較富裕家庭的臺灣婦女穿著,就多是和服的打扮,少女陳進正是忠實的反映了當年部份臺灣仕女的形象與審美品味。然而,父親是知名漢學家的陳進,對這樣一種東洋畫的美感走向,也並非是完全沒有質疑與反省的。一九二九年第三屆臺展無鑑查的〔黃昏的庭院〕一作,就呈顯了相對於東洋趣味的漢人意識傾向。一位坐著拉胡琴的少女,頭上的髮髻、身上華美的旗袍,以及腳上的繡花鞋,顯然都是傳統清代漢人的服飾。只是就畫面整體的氣氛和人物的氣質來說,混在前提這些和服打扮的仕女當中,可能因為風格過於類似而不易被人分辨出來。

陳進第一幅較具強烈漢人意識與地方風格的仕女畫,應正是她擔任審查員無

鑑查出品第六屆臺展的那件〔芝蘭之香〕。這是描寫一位穿著結婚禮服的女子,頭戴流蘇鳳冠,坐在黑底鑲花的中國傳統木椅上,人物右邊是一盆擺在高腳几上的劍蘭,左邊是一盆放在地面的茂盛蝴蝶蘭;上方兩盞中式吊燈的燈穗,更增加了畫面熱鬧、富麗的氣氛。這幅作品,完全不同於此前那些和服仕女畫的素雅氣氛,而有著臺灣社會強烈世俗性與現世性的喜慶格調。同時人物也不再有刻意擺弄出來的幽閒情

陳進 芝蘭之香 1932
膠彩‧絹本

[20]鏑木清方,本名健一,父親是日本東京《日日新聞》的創刊人。自第三回參與「文展」以來,即成為官展的主導性人物,第一屆帝展起,即任審查員。鏑木清方擅長仕女畫,為日本人物畫革新的領導人,曾與結城素明、吉川靈華、平福百穗等人,組成「金鈴社」。陳進曾透過她在東京女子學校的老師結城素明之引介,投入鏑木清方門下學習。詳參前揭石守謙文,及《帝展回顧展》,讀賣新聞社,1983,日本東京。

態，毋寧是一種更具臺灣人「沒有表情的表情」特色。

顯然，作為畫家的陳進，這個時候，創作的眼光已逐漸脫離日本東洋仕女畫的影響，開始尋找屬於自我土地上的人物表情與風土氣質。

一九三三年第七屆臺展出品的〔含笑花〕，則是此後一系列取材家居婦女小孩的作品之開端。這些婦女，大都穿著質樸的家居旗袍，或摘花（如〔含笑花〕、〔野邊〕）、或彈琴（如〔手風琴〕）、或閱讀（如〔樂譜〕）。基本上，陳進在這個時期，才真正從生活中捕捉臺灣人的形象，儘管她的視野仍是限於較屬少數人的優裕階層。

論及陳進對臺灣女性的描繪，不可不提那件曾經入選第十五屆「帝展」的〔合奏〕。關於這件作於一九三四年的作品，石守謙曾經有過相當精闢的畫面分析❷，這顯然是一件設色古雅、構圖精妙的佳作。

以大姊陳敏為模特兒的畫中人物，充分表現了臺灣富貴家庭的閨秀情趣。兩位併肩坐在嵌花黑色長几座椅上的女孩。一人彈弄月琴，一人吹奏橫笛，而底色昏黃

空盪的背景，提供了樂音迴盪的想像空間。前提隔年(1935)入選臺展的〔手風琴〕一作，大抵也是同一系列的作品。而同時期的〔化妝〕(1936)、〔悠閒〕(1935)，顯然以更多對傳統家具的精細描繪，烘托人物所生活的空間氛圍，屏風、化妝臺、彎腳椅凳，和雕花眠床，以及擺在眠床上的臥枕、香爐……等等，對比一九三二年以前的素淨風格，這些作品顯然透露了畫家陳進意欲跳脫日本東洋仕女風格的影響，而自生活實景中，去掌握身邊人物實際形貌的強烈用心。

一九三四年〔合奏〕入選「帝展」後，陳進獲得屏東高女校長之請，前往擔任美術教職，這是臺灣女性擔任高女教職的第一人。陳進的屏東經驗，也促使她創作了一系列以原住民為題材的作品，一九三六年入選「文展」（日本文部省美展）的〔山地門之女〕，即其中佳作。這件作品，特別強調畫中人物皮膚的深褐色，服裝、飾件，包括左邊女人手上的煙斗，正是陳進一貫「以物托人」的手法，其中背景柔軟飛揚的樹枝，更暗示了那樣一個山野中微風拂

❷前揭石守謙文。

人的切身體驗，有著音樂般的律動之感。

　　陳進或許並沒有強烈的「臺灣人意識」，但在畫面中以臺灣居民為描繪對象，顯然是她越來越強烈的傾向。

　　不過由於陳進女性畫家的特質，畫面中的臺灣人物，往往蘊含較濃厚的故事性，陳進所要表現的，是以忠實的描繪手法，呈顯人物（尤其是女性）在生活中的某一片斷，對那進行中的動作之細心描繪，或聊天、或看書、或化妝、或演奏樂器，始終強於對此動作中人物內心的探討。或許論者以為這是由於陳進所採用的繪畫材料（膠彩）本身的限制，無法進行較深刻的人性描繪。事實上，材料的可塑性是極大的，陳進少有深刻的內心刻劃，也並不表示她完全沒有。比如一九四七年的〔萱堂〕，以及戰後一九七六年的〔母親〕，作者以自己的母親為對象，採大半身的構圖，安坐在一些相當精美的座椅上，沒有其他的動作描繪，畫家把重點完全集中在人物的表情、性格刻劃上：一個端莊、安詳的婦人，較深陷的眼窩、突出的顴骨，以及緊縮的嘴角，讓我們體驗到那一代富貴人家的女主人，那種自持、節制，在嚴肅中帶著某種寬容的性格。陳進以自己最熟悉的人物，

陳進　萱堂　1947
膠彩‧絹本　52×45cm　藝術家自藏

做了最成功的表現。這樣的表現，並不是她在其他的人物畫像中都能夠有所掌握的。

　　陳進這兩件對母親描繪的作品，是我們在討論她的〔合奏〕等一系列優雅作品之餘，不應忽略的傑作。如果說〔合奏〕等作品，讓我們看到了那一代某些臺灣人生活的情態，〔萱堂〕、〔母親〕等作，才讓我們真正觸及那一代臺灣人堅毅、嚴謹的內心性格。

　　陳進對母親的描繪，讓我們聯想到陳澄波(1895–1947)對他祖母的刻劃。

作於一九三〇年的〔祖母像〕油畫，是陳澄波任教上海新華藝專時期的作品。當年夏天，陳澄波將家人接至上海。〔祖母像〕很可能就是這個時候他返鄉探視八十歲的祖母時寫生，再參考照片所畫成。

幼年喪母、父親另娶的陳澄波，完全

陳澄波　祖母像　1930

油彩・畫布　60.5×50cm　家族藏

由祖母一手帶大，他與祖母之間，有著一種情逾恆常的聯繫❷。這件看似毫不起眼的〔祖母像〕，以一種猶如雕刻般厚實的手法，刻劃這位茹苦含辛養育孫兒成長的老婦人。〔祖母像〕不若陳進〔萱堂〕、〔母親〕的雍容華貴，但那深陷的眼窩、堅毅的嘴角，所展現出來的一種對環境不屈的自信，則是一致的；但〔祖母像〕更令人感動的是：畫中人物的質樸，一如畫面風格的重拙，在困境中帶著尊嚴的眼神，雖瘦小卻硬朗的身軀，包裹在樸實無華的黑色布襖下，是一個在生命中煎熬、永不被打倒的臺灣女性。

這種類似鍾理和小說中「平妹」的臺灣女性形象，也可以在另一位傑出卻短命的畫家陳植棋的作品中得見。

陳植棋(1906-1931)作於一九二七年，並入選隔年「帝展」的〔夫人像〕，一反作者慣常狂野的筆法，以一種沈穩冷靜的筆觸，刻劃了愛妻端坐椅上的新婚形象。在一襲張開的大紅禮服襯托下，一個拘謹中透露著堅毅、樸實的臺灣女子，手執羽扇、

❷詳參顏娟英〈勇者的畫像──陳澄波〉，《臺灣美術全集》卷 1，藝術家出版社，1992.2，臺北。

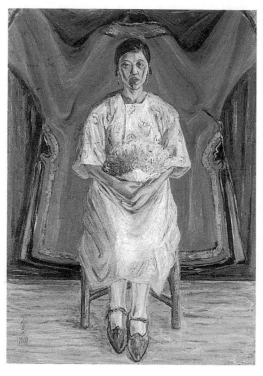

陳植棋　夫人像　1927
油彩・畫布　90×65cm　家族藏

官家夫妻像　清代
臺北摩耶畫廊藏

身穿絲緞白衣，長筒白布襪下的雙腳，穿
著一雙似乎顯然特別大、裝飾有紅綠花樣
的尖頭鞋。裙擺下端露出的竹製籐椅，應
是臺灣特有的產物。

　　明亮的黃色地板，和紅禮服之後的深
藍背景，儼如一個擁有景深布幕與聚光燈
效果的舞臺，在這舞臺上，包含了所有來
自中國漢人民間的、透過日本傳入的西洋
的，以及臺灣原有的各式文化特質；精神
上隱隱承傳了漢人民間「太祖、太媽」畫
像的莊嚴儀式性。〔夫人像〕幾成一個時代
的縮影，在各種文化衝擊下，盡其所能的
吸收各種養分，卻又不至於失去自我，有
著尊嚴，也有著包容。陳植棋應是日據時

期新一代畫家中，最具文化自覺與反省的一位畫家。他不僅在生活上，以實際行動抗議殖民統治者不公的舉措，因此遭致學校的退學處分，卻贏得民族運動人士的尊重與支持❷；在創造上，〔夫人像〕亦足可作為臺灣美術發展史上的一個重要碑記。然畫家短促的生命，一九三一年便以二十六歲英年早逝，毋寧是臺灣文化史上的一個深沈遺憾。

肆、

臺灣美術家對「臺灣人形象」的形塑，在日據時期結束以前，並不是都如黃土水、陳進那樣，能夠從早期受到日本殖民母國的制約中掙脫出來，然後再在自己的鄉土中尋得自我真實的圖像；至於像陳澄波、陳植棋等人那樣，具有強烈自我認同與文化自覺的，尤其更不多見。事實上，許多

日據時期的臺灣藝術家，受到個人所受美學訓練的制約，甚至基於其他非藝術因素的考量，對「臺灣人形象」的描繪，許多時候，不免顯得疏離、虛幻，甚至矯飾。

這些畫家，在技法的層面上，都有相當傑出的表現，但在畫面中呈顯的文化思考，則似乎有所不足。

這種現象，在越是對西方繪畫深入接觸的畫家身上，越是容易見到。像顏水龍(1903–)這樣一位對臺灣工藝的研究與推展，有著劃時代的貢獻，同時也以鮮艷的色彩，描繪了許多令人印象深刻的盛裝的原住民少女的畫家，但當他以同樣的畫筆來描繪身旁的人物時，卻往往籠罩著一層西歐慵懶、柔美的情調，如他一九三三年、一九三四年分別參展第七、八屆臺展的作品〔K孃〕與〔姬百合〕即是。更顯著的例子，則是劉啟祥(1910–)「法蘭西情調」的傾向，是研究者早已提出的論述❷。其他如陳清汾(1913–)，亦屬同型；即使以楊

❷陳植棋曾因參與北師學生抗議事件，遭學校退學處分，後得民族運動人士之助，赴日入東京美術學校西洋畫科學習。詳參葉思芬〈英雄出少年──天才畫家陳植棋〉，《臺灣美術全集》

卷14，藝術家出版社，1995.1，臺北。
❷參見莊伯和〈小坪頂的法蘭西情調〉，《雄獅美術》111期，「劉啟祥專輯」，1980.5，臺北。

劉啟祥　持曼陀林的青年　1931
油彩・畫布

楊三郎　持扇婦人像　1934
油彩・畫布　130×81cm　家族藏

三郎 (1907-1995) 較強烈的個性，仍不免
在色彩的使用上，呈顯歐洲大陸濃郁的拉
丁情調影響。而前述四人，恰巧均是曾經
留法的臺灣藝術家。

　　誠如謝里法在《日據時代臺灣美術運

動史》書中，對楊三郎的分析：

　　留歐三年，對於楊三郎日後在繪畫
　的發展路線，的確有著極顯著的影
　響。因為這期間正是他廿四歲到廿

六歲，感受性以及求知慾都比較強，而藝術的性格尚未建立的年齡。歐洲的拉丁情調很容易就伴隨著巴黎大師們的彩筆溶進了楊三郎藝術的血液裡。所以返台之後，儘管面對的是臺灣鄉土的景色，而當年所感染到的拉丁情調，有如已印在心板上的烙痕，長年以來始終不見消失。西洋的繪畫發展到印象派時，自由主義的思想在藝術圈內所顯現的是浪漫的美所瀰漫著的感情，這種感情很容易地就洋溢在他們的作品裡──這裡，且稱它作「拉丁情調」。因此在接受西方繪畫的同時，感染到這份感情是無法避免的，一九三五年楊三郎把它帶回臺灣，又把它帶進了「臺灣美協」。這時起，描寫臺灣風景的畫面上，出現的是歐洲秋天的楓葉所映照出來的光輝，砌石所舖成的街道上，往返散步的是一群風度翩翩的紳男仕女。西歐的精神面貌與臺灣的風俗人情，看似獲得初度的協調，但邁向臺灣自我

藝術的前程，卻從此步伐蹣跚。㉕

在藝術的追求上，我們無意排除任何一種可能的風格或技法，但從文化觀察的角度，我們基本上同意謝里法的看法：畫家若無法從西式教育的局限中掙脫出來，無法真正挖空自我，重新面對自我土地的風土、人物，那麼屬於臺灣人自我的藝術形象，便無法被真正激發、建立出來。如果我們願意再回頭去看看陳植棋一系列以臺灣人物為主題的作品，如〔愛桃〕（第一屆臺展入選）、〔三人〕（第二屆臺展，無鑑查）、〔二人〕（第二屆臺展，無鑑查），尤其是最後的作品〔婦人像〕（第五屆臺展，無鑑查），我們當可體認：那些看似笨拙、粗獷、不成熟的筆觸，正是一種對臺灣生民深刻關懷、強烈融入情感的表現，更是一種超乎所謂「純藝術」之上的人文精神。而大部份的日據時期畫家，在那個西方畫材初初輸入的時代，或許汲汲於對材料本身的研究、掌握，反而忽略了人文層面的思考與追求。

「迎向西潮」或「回到本土」，似乎

㉕前揭謝里法書，初版，頁169，1992年5版，頁163。

陳植棋　愛桃　1927
油彩・畫布

陳植棋　三人　1928
油彩・畫布

陳植棋　二人　1928
油彩‧畫布

陳植棋　婦人像　1931
油彩‧畫布

一直是日據以來臺灣美術家面臨的兩難抉擇。或許正是在這兩極擺盪間，提供了美術家思考、創作的廣大空間；但前人曾經有過的選擇，可否提供後繼者面對同樣問題時的參考、借鑑，恐怕是更令我們關心留意的課題。

前提四位留法前輩畫家的例子，固是一類；另外，同輩的廖繼春 (1902–1976) 和李石樵 (1908–1995)，也提供了我們比較、反省的案例。

對臺灣人形象的描繪，不是廖繼春藝術的重點，但廖繼春在一九六〇年代以後，接受西方抽象思潮的影響，結合了早期來

李石樵　女王的化石　1966
油彩・畫布　120×162cm　家族藏

廖繼春　淡水風景　1965
油彩・畫布　73×92cm　家族藏

自民俗、古蹟的色彩體驗，創造了生動、
鮮活的繽紛作品，固然獲得大多數論者相
當一致的正面評價；但李石樵以他學者型
的研究精神，自一九五〇年代後期，率先
進行一連串立體主義、超現實主義，甚至
符號式風格的探討，這些經驗，對他一九
八〇年以後，重新回到形象的寫實，尤其
是那些在美國完成的風景、人物之作，到
底產生了什麼樣的累積或啟示，實是值得

李石樵　捉月　1970
油彩・畫布　91×116.5cm　家族藏

李石樵　囍　1972
油彩・畫布　162×120cm　家族藏

李石樵　玫瑰花園　1985
油彩・畫布　80×100cm　家族藏

懷疑。甚至當我們回顧他自「臺展」初期
以來，創作的一系列人物畫作時，我們幾
乎會產生：李氏生命中期那段現代主義的
探討歷程是否有其必要？以李氏早期人物
畫中強烈濃郁的本土性格，如果持續發展，
避免過多枝節的探究、實驗，是否較之李
梅樹，更能發展、形塑出足以震撼人心的
「臺灣人形象」？藝術的形、色、結構等問
題的探討，似乎中斷甚至斲喪了李石樵藝

術中的人文本質。

　　李石樵一九三〇年獲「臺展」、「臺日
賞」的〔編織的少女〕一作，似乎已顯示
李石樵對形色融合與光影顫動的特殊掌握
能力與興趣；但自一九三一年的〔男子像〕
（第五屆臺展入選）開始，李石樵便以一
系列的作品，展開對臺灣人物形象深入刻
劃、探討的努力，包括一九三二年的〔人
物〕（第六屆臺展，無鑑查）、一九三五年

李石樵　編織的少女　1930
油彩・畫布

李石樵　男子像　1931
油彩・畫布

李石樵　人物　1932
油彩・畫布

李石樵　閨房　1935
油彩‧畫布

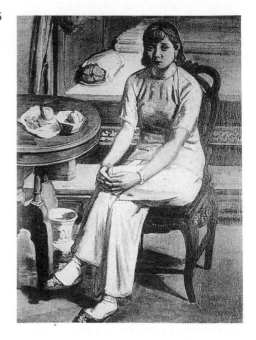

李石樵　葉老師　1937
油彩‧畫布　　65×53cm　家族藏

李石樵　真珠的首飾　1936
油彩‧畫布

李石樵　長孫　1938
油彩‧畫布

李石樵　河邊洗衣　1946
油彩‧畫布　91×116.5cm　家族藏

李石樵　少女　1946
油彩・畫布　130×97cm　家族藏

李石樵　岳母像　1948
油彩・畫布　91×72.5cm　家族藏

李石樵　父親像　1948
油彩·畫布　91×72.5cm　家族藏

富人文氣息的「臺灣人形象」，不管是早期〔男子像〕、〔人物〕所顯現出來的生澀、質樸，抑或戰後〔岳母像〕、〔父親像〕的成熟、安詳，甚至是〔閨房〕、〔少女〕中，臺灣女子拘謹中暗含強悍生命力的模樣，都令人感覺到真實而熟悉。如果臺灣的美術家，創作只是為了忠實呈顯自己，只是為了自己的土地，而不是為了趕上國際時潮、不是為了進入「世界藝壇」，是否將有更具主體性思考的抉擇能力，使這個原來也是外來的油彩材料，展現出本土的氣息。廖繼春與李石樵的例子，值得我們重新省思。

此外，擺脫藝術本身的問題討論，日據時期畫家在作品中呈現較明顯政治立場的，陳敬輝(1909-1968)是少見的一位。

自「府展」接續「臺展」開辦以來，陳敬輝（時改名中村敬輝）即以〔朱胴〕(1939)、〔持滿〕(1940)等描繪身著日本武士裝的練武女性系列作品持續入選。俟戰爭末期，「聖戰美術」在日本本土成為畫壇主流之際，陳氏更以〔馬糧〕(1941)、〔尾錠〕(1942)、〔水〕(1943)等鼓舞戰爭與勞動的作品，多次入選「府展」。純粹從技法的層面考察，如〔尾錠〕、〔水〕等作，均

的〔閨房〕（第九屆臺展推薦出品）、一九三六年的〔真珠的首飾〕（第十屆臺展臺展賞）、一九三七年的〔葉老師〕，以迄一九三八年第一屆「府展」無鑑查出品的群像之作〔長孫〕，和戰後初期的〔河邊洗衣〕(1946)，以及〔少女〕(1946)、〔岳母像〕(1948)、〔父親像〕(1948)等等。李石樵始終以一種平實的手法，漸進而穩定的隨著時代的變遷和自我生命的長成，描繪出深

陳敬輝　朱胴　1939
膠彩・絹本

陳敬輝　持滿　1940
膠彩・絹本

陳敬輝　馬糧　1941
膠彩・絹本

陳敬輝　尾錠　1942
膠彩・絹本

陳敬輝　水　1943
膠彩・絹本

具有相當精確、流暢的寫實能力，如：前者所表現出來的如墨線般的流利線條變化，有著中國傳統水墨人物般的意趣；而後者那些扛著工具列隊出操的勞動女性，尤其背後拖曳在地面的人物陰影，置之當時講究柔美纖細氣氛的膠彩畫壇，更有不容輕視的藝術成就。但就畫面內涵而言，這些作品，頗類似中國大陸社會寫實主義的作品，或嫌較乏深刻的人文反省，對臺灣人民在戰爭中的真實處境，並沒有真切的面對與挖掘，但如深入瞭解陳氏自幼長

居日本的生命歷程，或可對其作品，另有不同的詮釋與評價。

其實，陳敬輝在第七屆臺展 (1933)，即有一件〔路途〕的群像作品，描繪幾位在路途中的女性，表現頗為不凡。這些女性的穿著，反映了當時漢洋雜陳的文化現象，從她們的穿扮，尤其是每個人所穿的高跟鞋判斷，她們應該是正準備去參加一個相當正式的聚會。又從右邊一人所牽著的狗，對其他三人毫無戒心的情形來看，這四人應是相當熟悉的朋友。右邊手提竹

陳敬輝　路途　1933
膠彩・絹本

陳敬輝　製麵二題　1934
膠彩‧絹本

籃（竹籃中放著類似「全雞」的食物），穿
著拖鞋、帶著某種羨慕神情大步走過的小
女孩，更打破了畫面可能流於靜態的單調。
而第八屆臺展(1934)入選的〔製麵二題〕，
則以臺灣傳統手工製麵的勞動場面為題，
這件作品的表現手法平平，但其題材的選
擇，亦有別於一般習於表現閨秀情趣的膠
彩畫家。陳敬輝實是一位頗具潛力的傑出
藝術家；但那些類似「聖戰美術」的作品，
卻使他難免流於附合之嫌，缺乏獨立的人
文思考，以致在戰後沒有進一步的表現，
殊為可惜，這是那一代臺灣人的限制與悲

哀。

　　日據時期的臺灣美術，從黃土水的選
擇自己最不熟悉的「蕃童」來做為「臺灣
人形象」的代表，到陳敬輝的歌頌那些身
著軍服、勞動裝的戰時男女，似乎始終受
到殖民母國文化制約與政治控制的籠罩；
同時又加上新式教育中西洋美學的強力影
響，生長其間的藝術家，若無強烈的自我
意識與不斷的文化反省，恐將無法真正為
自我的形象，建立起一個可供後人追尋摹
想的清晰輪廓。

伍、

日據時期的臺灣美術，在戰爭的烏雲中結束。一九四五年臺灣重回中國統治，帶給臺灣藝術家熱切的期待與無限的憧憬。

那位曾經在東京美術學校畢業後，便匆匆回到「祖國」任教，而在「一二八事件」中卻被以「日僑」身份強迫遣送回臺的陳澄波，在臺灣光復後，以熱情的筆調，陳述著他對祖國藝術的期待及一心奉獻的心願[26]。

這是一個令人欣奮的年代，即使歷經

戰爭的摧殘，使得物質生活的條件，一下子落到了日據時期的水準之後，但人們的心理上，滿懷著希望，沒有人會懷疑：未來的一切都將變得更為美好。一九四六年，臺灣省全省美術展覽會首先延續日據時期的「臺、府展」模式成立；所不同者，現在一切是由臺灣的藝術家來自己當家作主了[27]。

同時，大批大陸文化人士的來臺，以及尚未離臺的一批日本藝文人士[28]，更共同烘托了這個戰後初期臺灣文化熱絡的空前景象。

這個時期來到臺灣的大陸文化人士，是一些對臺灣有著特殊情感的人。在美術方面，尤其以一批木刻版畫家為代表，其

[26] 陳澄波〈日據時代臺灣藝術之回顧──社會與藝術〉，《雄獅美術》106期，頁69-72，1979.12。

[27]「全省美展」成立初期，設西畫、國畫、雕塑三組，評審委員均為日據時期自「臺、府展」系統出身的本省籍畫家。參見蕭瓊瑞《五月與東方──中國美術現代化運動在戰後臺灣之發展(1945-1970)》，第3章第1節〈全省美展之設立〉，東大圖書公司，1991.11，臺北；及蕭瓊瑞〈廿八屆省展改制的歷史檢驗〉，《臺灣美術》7卷3期，頁11-31，臺灣省立美術館，1995.1，

臺中，後收入本書中。

[28] 參蕭瓊瑞〈中國美術現代化運動與臺灣地方性風格的形成──一個史的初步觀察〉，澎湖縣立文化中心主辦「探討我國近代美術演變及發展」藝術研討會開幕式專題報告論文，1990.9，澎湖；另刊《炎黃藝術》14、15期，1990.10-11，高雄；後收入筆者著《臺灣美術史研究論集》，伯亞，1991.2，臺中，及郭繼生主編《當代臺灣繪畫文選(1945-1990)》，雄獅圖書公司，1991.9，臺北。

中較知名者，如：黃榮燦、朱鳴岡、麥非
（麥春光）、荒煙（張偉程、雪松）、劉崙
（劉佩崙）、 陸志庠、章西崖（章鳳陛）、
黃永玉、戴英浪（戴逸浪、戴旭峰）、 王
麥桿、汪刃鋒（汪亦倫）、耳氏（陳庭詩）
等人❷。

　　這批木刻版畫家，延續魯迅「創作版
畫研習班」的傳統❸，普遍具有強烈「社
會批判」的色彩。在一九四五年之後陸續
來臺，為臺灣留下了一批記錄中下階層民
眾生活實況的版畫作品；朱鳴岡(1915–)的
〔臺灣生活組畫〕(1946–1947)，可為代
表。這套由六件作品構成的組畫，以充滿
關懷和同情的心情，描繪一些在艱苦中求
生活的臺灣窮苦人家。〔朱門外〕是描寫兩
個坐在豪華鐵欄大門外的父子，兩人疲倦
而毫無神采的模樣，背對著觀者，似乎正
在等待著什麼，而此一等待，提供了人們
許多可能的聯想：是等待富貴人家的施捨？
抑或等待為富貴人家幫傭即將歸來的太太

朱鳴岡　三代　1946
木刻版畫　19.5×25cm

及母親？抑或只是毫無目的的枯坐？〔三
代〕則以祖父、媳婦、孫兒三代人為對象；
年紀看來不是太老，但只能留在家裡劈柴
的祖父，低頭蹲在厚厚的石版上工作，生
活似乎是一種無奈；背著幼兒的婦女，正
忙碌的洗衣，身邊還有一個小孩纏著；至
於另一個較大的男孩，光著下身，已加入
工作的行列，他正從外頭扛回兩根枯乾的
椰子樹葉，或許是補充柴火的不足吧！同
樣的這幅作品，也提供了觀者一個想像的

❷參謝里法〈中國左翼美術在臺灣〉，《臺灣文藝》
　　101期，頁129–156，1986.8，臺北；及《雄獅
　　美術》一系列大陸相關畫家之回憶文字。
❸魯迅的「創作版畫研習班」主要是受到蘇聯社
會寫實主義之影響。參吳步乃、王觀泉編《一
八藝社紀念集》，北京人民出版社，1981.4，北
京；及（日）內山嘉吉、奈良和夫著《魯迅與
木刻》，人民美術出版社，1985.10，北京。

空間，那不在畫面中出現的男主人，到底那裡去了？是外出工作呢？是被徵調去當兵呢？抑或根本已經不在人間？這應是太平洋戰爭之後，許多臺灣家庭的悲哀。

這套組畫還包括了〔食攤〕、〔爭取生活空間〕、〔太太這隻肥〕、〔準備過年〕等幾件作品。可以說，某些曾經在日據後期，由日人立石鐵臣描繪過而臺灣美術家自己反而完全視而不見的主題，在立石的筆下，還帶有民俗記錄的意味❸，在朱鳴岡的刀下，則蘊含了濃烈的批判精神。其他又如王麥桿的〔臺北貯煤場〕(1947)，和陸志庠的〔山地行〕系列 (1946–1947)，也都是此前臺灣美術所未見的珍貴圖像。

可惜這批優秀的木刻版畫家，在「二二八事件」之後，被當成「左翼畫家」，是煽動動亂的嫌疑人，在留下〔迫害〕(1948)、〔臺灣事件〕❷ 這些最後的作品後，紛紛逃離臺灣。少數未離臺的，後來甚至遭到槍決的命運❸ 。這種正視民間疾病、滿懷

人道主義精神的作品，此後也在國民政府的全面遷臺及政治戒嚴的歷史洪流中，消失得無影無蹤。

這些短暫居留臺灣的美術家，我們是否能將他們視為「臺灣的美術家」，或許還有爭論；但他們所創作的作品，是臺灣美術發展史中重要的一部份，他們所描繪的臺灣人物，是「臺灣人形象」不可忽略的一個斷面，則是無庸置疑的。

戰後臺灣畫壇，因臺灣光復而曾經有過的欣奮心情，還可以在臺灣本地畫家的一些作品中窺見。那位以描繪閨秀生活成名的女畫家陳進，在戰後，將她的視野，由封閉的室內，移到室外的街道來。一九四五年的〔婦女圖〕，畫中的女性人物，已見不到〔合奏〕中那種古雅純樸的氣質，完全是一幅上海時髦仕女的打扮，捲燙的頭髮，花色的旗袍、高跟的涼鞋，手挽皮包逛街的模樣；在這些畫面下的畫家情緒，基本是認同中帶著一份羨慕、欣奮之情。

❸立石鐵臣之版畫〔民俗圖繪〕系列，係為《民俗臺灣》雜誌所作。1986年由詩人向陽配詩後輯成一冊，以《臺灣民俗圖繪》書名出版，洛城，1986.8，臺北。

❷此圖為黃榮燦以「力軍」筆名發表於 1947. 4.

28上海《文匯報》的作品。

❸黃榮燦時任省立師院（今臺灣師大）美術系講師，1952 年以匪諜嫌疑被政府槍決。參見《臺灣地區繪畫發展回顧》年表，高雄市立美術館，1994.10，高雄。

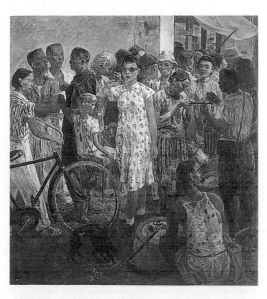

李石樵　市場口　1945
油彩‧畫布　149×148cm　家族藏

李石樵　市場口　（局部）

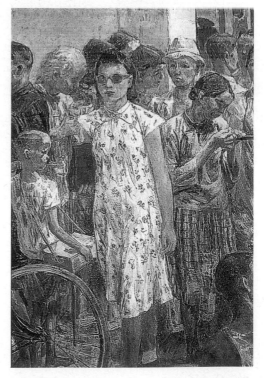

　　類似的表現，也出現在李石樵同一年
(1945)的作品──〔市場口〕；那位身著連
身長裙、戴著太陽眼鏡的女士，手臂下夾
著皮包，也是一幅自信又驕傲的模樣，吸
引著市場眾人的側目。

　　陳、李畫中的女性，不管其真實身份
是本省臺胞，或大陸來的外省同胞，其衣
著打扮、神情姿態，都代表著一種新文化
正在接受擁抱的心情下，進入臺灣；「臺灣
人」的內涵正在不斷的擴張，「臺灣人的形
象」也正在緩緩的質變。

回歸祖國的心情是何等熱切、欣奮！陳澄波那種急急加入國民黨、積極勸說國語、戮力從事「內臺」文化交流與溝通的神態，至今仍在我們的想像中如此地鮮明[34]；李石樵也以〔田園樂〕(1946)、〔建設〕(1947) 等群像巨畫，呈顯了那段時期

臺灣文化人對這塊土地未來的期待與感受。

〔建設〕一作中，作為畫面中心，光

李石樵　建設　1947
油彩・畫布　261×162cm　家族藏

李石樵　田園樂　1946
油彩・畫布　146×157cm
臺北市立美術館藏

[34] 參謝里法〈學院中的素人畫家——陳澄波〉，原載《雄獅美術》106期「陳澄波專輯」，頁16–43，　1979.12，臺北；收入謝著《臺灣出土人物誌》，頁191–231，臺灣文藝雜誌社，1984.10，臺北。

李石樵　建設（局部）

線集中的男子，身著短褲、眼戴墨鏡，和
其他身旁的勞動者形成一個鮮明的對比，
這個人物的公務員打扮，顯示他是一名代
表祖國政府的指揮者，其他的勞動人物，
代表著臺灣廣大群眾，衣著簡單，甚至裸
露上身，但基本上工作的神情是賣力而不
倦不怨的。一個新的臺灣，將在祖國的指
導下，朝向全民共同建設的美好未來邁進。

李石樵　大將軍　1964
油彩・木板　65×53cm　家族藏

然而這個熱切的情緒，顯然在「二二八」的不幸衝突下，很快的就消失了。一九六四年，這位歌頌「建設」的畫家，已在暗地裡製作〔大將軍〕❸這種具有強烈政治抗議意味的作品了。

「二二八事件」對臺籍畫家創作心情的衝擊與改變，可以在另一位重要畫家李梅樹的作品中獲得印證。

陸、

日據時期成名的老一輩畫家中，除陳進外，李梅樹 (1902-1983) 應是在人物畫方面投入最大心力的一位；尤其在戰後的發展中，李梅樹在人物作品中所展現出來對本土人物美感的追求，更是其他畫家無法比擬的成就。論述臺灣美術家對臺灣人形象的形塑，不可能捨李梅樹不談。

戰後初期，李梅樹較為人熟知的兩幅群像巨作，是〔黃昏〕與〔郊遊〕。這兩件同樣完成於一九四八年的巨作，在創作的手法上，曾有論者做過多方面的討論❸。在此，我們想要特別提出的，是有關於這兩幅作品，整體畫面所呈現出來的氣氛與

❸李氏此作似有嘲諷當權者之意圖，置於六○年代之白色恐怖時期，乃極少見之作品。
❸參陳英德〈日本、法國與臺灣早期藝術關係初探〉，《雄獅美術》225期，頁138-143, 1989.11，

臺北；及王慶台〈真情記事——李梅樹的鄉土世界〉，《臺灣美術全集》卷5，藝術家出版社，1992.8，臺北。

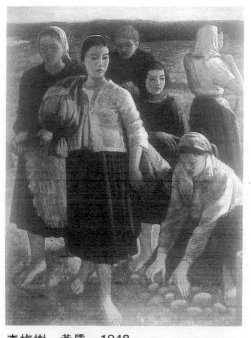

李梅樹　黃昏　1948
油彩‧畫布　194×130cm　家族藏

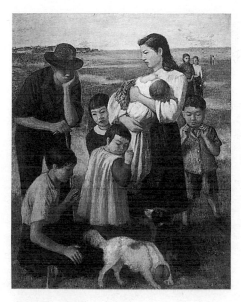

李梅樹　郊遊　1948
油彩‧畫布　162×130cm　家族藏

人物的表情；尤其是〔郊遊〕一作，即使畫中人物，是由一群原本不相干的模特兒拼湊而成的一家人，但這些人物放在一起，所表現出來的沈悶、拘謹，幾乎讓人不得不以為這是一場「不快樂的郊遊」。尤其那些緊靠著母親站立的小女孩，隱隱間透露著一種「缺乏安全感」的氣氛。至於〔黃昏〕一作中，在夕陽餘暉下準備收工的婦女，似乎也缺少一種彼此互動的情緒，畫中的人物，毋寧是沈默而彼此疏離的。

這是否是畫家一貫的風格，而非特定時間、特定作品的獨特表現呢？我們或可從前此二年(1946)的〔星期日〕一作，獲得答案。

一樣是全家出遊的場面，在這件作品中，幾乎所有的人物都舒坦的坐了下來，

李梅樹　星期日　1946
油彩・畫布

足的微笑，我們相信這個〔星期日〕，絕對
比那次〔郊遊〕或那個〔黃昏〕中的收工
時刻來得有趣、活潑多了。

　這幅〔星期日〕，是李梅樹參與首屆
「省展」時，以評審委員的身份提出的示
範作品。適逢當年總統蔣介石夫婦首次來
臺，並蒞臨參觀，對這件作品表示欣賞，
而由省府加以購呈❸。

　次年，發生「二二八事件」，包括陳
澄波在內的許多臺灣人士，都在此次動亂
中遇害。李梅樹受此影響，在一九四八年

儘管那個老成的男主人，仍然以手拄著下
巴，若有所思的模樣，但那些小孩，可是
毫無顧忌的進行著各自的遊戲，中間的胖
男孩，甚至正剝開一根香蕉，準備大快朵
頤一番，讓人為他的小胖身材，不禁發出
會心一笑。但更重要的是，畫面右上方的
女主人，舒坦的斜躺著身子，一手支地，
一手抱著小孩，臉龐俯視著小孩，發出滿

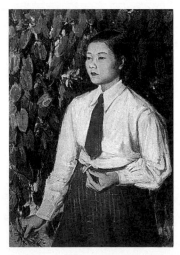

李梅樹　春滿　1948
油彩・畫布　65×91cm　家族藏

❸參林馨琴〈卸去教職，專事創作，李梅樹的畫　　面開朗了!〉，《中國時報》，1975.11.11，臺北。

所作的作品，均有意無意中呈顯了一種低沈、鬱悶的氣氛。除了前提二幅巨作，另如一件題名〔春滿〕的女性作品，在綠葉白花的背景襯托下，一位身穿白色長袖上衣的女子，面色嚴肅而凝重，一手小心的拈著白蘭花，置於胸前，另一手則握著半截枯乾的花枝。這幅似乎隱含著生死象徵的作品，加上作者一反平常簽註西元年代的習慣，而簽上「民國三十七年」的字樣，此中是否透露著某些畫家心中對當年「二二八事件」的個人隱喻記錄❸，或可再進一步探討；但這個時期臺灣美術家筆下的臺灣人，失去了光復初期那種欣奮、喜悅的神情，而籠罩在某種沈悶、無奈的氣氛下，則是可以明顯觀察到的事實。

柒、

一九五〇年代初始，臺灣面臨一個新時代的展開，蔣中正復行視事、韓戰爆發、美國第七艦隊協防臺灣，同時立法院通過「戡亂時期檢肅匪諜條例」，一個對外封閉、對內緊縮的時代來臨。在美術上，大陸來臺人士何鐵華成立廿世紀社，推動「新藝術運動」；李仲生、黃榮燦、劉獅、朱德群、林聖揚等人在臺北市漢口街設立「美術研究社」，後來成為「東方畫會」主要成員的吳昊、夏陽，就在此地接受李仲生最早的指導。一九六〇年代成為臺灣畫壇重要成就的「現代繪畫運動」，在五〇年代初期已開始醞釀萌芽❸。而以大陸來臺人士為主的「水墨畫」界與臺籍人士為主的「膠彩畫」界之間所產生的「正統國畫之爭」，也在五〇年代初期正式展開❹。「現代繪畫運動」的萌芽代表一種形式美學的關懷，逐漸取代了臺灣長期以來生活寫實的傳統；「正統國畫之爭」則反映了內臺兩地文化的衝擊與調適。

中華民國文化協會主導的「文藝到軍

❸ 參《婦女之美——李梅樹逝世十週年紀念展》，羊文漪圖版說明，頁52，臺北市立美術館，1993.1，臺北。
❸ 參前揭蕭瓊瑞《五月與東方》。
❹ 參蕭瓊瑞〈戰後臺灣畫壇的「正統國畫」之爭——以「省展」為中心〉發表論文，1989.12，臺北；收入前揭《臺灣美術史研究論集》，及黃冬富《臺灣全省美展國畫部門之研究》，復文圖書，1988.12，高雄。

中去」，也在一九五〇年代積極推動。整體
而言，五〇年代的臺灣文化界，是以反共
文藝為主流而進展。在美術方面，為「民
族救星」、「黨國大老」所製作的銅像，是
這個時期雕塑界的主要景觀❹；繪畫方面，
則是由政戰系統出來的一些反共宣傳畫，
成為當時少數被控制的媒體中，最常出現
的視覺圖像。不過這個時期，倒是有少數
延續早期中國大陸木刻版畫技法的作品，
一反光復初期批判的路向，以歌頌的手法，
呈現了一些臺灣農村牧歌式的情調，陳其
茂可為代表。

　　作於一九五〇年的〔春牛圖〕，一頭
憨直粗壯的臺灣水牛，背上趴臥著一個熟
睡中的牧童，牧童左手牽繩，右手拿樹枝
（這樹枝有趕牛的作用），背上掛著斗笠，
遠方有雲、有風、有飛翔的小鳥，椰子樹
立在更遠的地方。一九五七年的〔撒種子〕，
則以逆光的手法，表現兩位正在水田中播
種的臺灣婦女，似乎這些人是永遠抱著「帝
力予我何有哉」的精神，在戰後的臺灣農
村，從事生活的經營。陳其茂另一批原住

陳其茂　春牛圖　1950
木刻版畫　15×17cm

陳其茂　撒種子　1957
木刻版畫　16.5×17.5cm

❹參鄭水萍〈臺灣戰後雕塑的破與立〉，《雄獅美　　術》273-275期，1993.11-1994.1，臺北。

民生活的作品，也記錄了另一個生活於政
治干擾之外的臺灣族群，這些以婦女為主
的作品，或是織布、或是舂米、或是汲水、
或是舞蹈，生活就是一切，尤其那件〔母
女〕，以原住民特有的竹籃背負小孩的母
親，堅強的表情，健壯的四肢，奮力上坡
的模樣，也是一種對生活忠實、對生命不
屈的表現。

　　隨著一九五○年代末期「現代繪畫運
動」的興起，「形象解放」的思想，使臺灣
大多數美術家畫面中的人物，成為形、色

陳其茂　舂米　1956
木刻版畫　10×7cm

陳其茂　織女　1955
木刻版畫　9×11cm

陳其茂　汲水女　1955
木刻版畫　10×9cm

陳其茂　觀月舞　1956
木刻版畫　11×8.5cm

陳其茂　母女　1955
木刻版畫　14×10.5cm

的組合，人物的表情、心境、性格，都不再是畫家刻意表現的重點。

　　少數以寫實的手法從事創作的，則是在「肖像畫」的目標下，以滿足委託人的要求為目的；形體或許是正確的，色彩或許是華美的，但這些作品，缺乏深刻的精神內涵，一如當年的流行歌曲，感官的滿足多於心靈的安頓。在從事肖像製作中，還能表現出臺灣人某種通性特質的，席德進應是極少數的一位。

　　席德進一九五二年自嘉義北上到達臺北後，即以為人製作「肖像畫」為生，並因此成名❷。作於一九六二年的〔紅衣少年〕，是席氏以他的「密友」❸莊佳村為

❷參蕭瓊瑞〈用油彩思考——閱讀席德進的油畫〉，《席德進紀念全集》卷2（油畫），臺灣省立美術館，1994.12，臺中；後收入本書中。

❸席氏的同性戀傾向，早為論者多所討論，詳參黃

榮村〈席德進致莊佳村書簡之心理分析〉，《席德進書簡——致莊佳村》，頁163–174，聯經，1982.7，臺北。

席德進　紅衣少年　1962
油彩‧畫布　90×64.5cm
臺灣省立美術館藏

遠渡重洋，陪他赴美進行國務院的邀請訪問，又轉赴歐洲。當他在街頭為人畫像時，還特地把這張作品掛出來，以為招攬。席德進的這張作品，是大陸來臺人士中，能超越「異鄉的」、「民俗的」、「生活表象的」層面，而自視覺美感與精神本質的深度，予以建構的少數作品之一。

席氏對臺灣人形象的探討，後來也在〔蹲在廟口長凳上的老人〕(1976)、〔穿夾

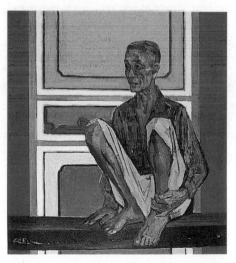

席德進　蹲在廟口長凳上的老人　1976
油彩‧畫布　116.5×91cm

模特兒。這幅作品，雖也有「肖像」的本質，但席氏創作這幅畫時，並不是接受委託，而是主動要求；因此這幅不以「出售」為目的的「肖像畫」，較能表達出席氏對臺灣男孩的特殊情感和印象；一種青春、健康、充滿陽光，又帶著某些野性的感覺，也正是席德進對臺灣這塊土地的原始印象❹。席氏喜愛這張作品，甚至攜帶著它

❹見蔣勳〈生命的苦汁——為祝福席德進早日康復而作〉，《雄獅美術》124期，頁8，1981.6，臺北。

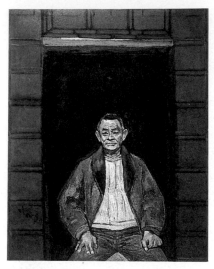

席德進　穿夾克的老人　1976
油彩‧畫布　135×107.5cm
臺灣省立美術館藏

發表〈我的藝術與臺灣〉（1971）**⑮**，並開始積極收集臺灣古民藝品，呼籲保存並大量記錄臺灣古建築，因而帶動臺灣建築界「古蹟保存」的風潮時，臺灣文化界也正因為「釣魚臺事件」、「退出聯合國」、「中日斷交」等一連串的逆境打擊，開始激起一股強烈的「鄉土意識」，全面性的反省與文化整理的工作於焉展開。

　人們從一種「鄉土意識」的文化角度，開始能夠體會那位在抽象狂潮中，始終以寫實的手法，繪製那些照片式家居人物的老畫家李梅樹的用心。這位曾經接受東京美術學校學院式訓練的油畫家，在戰後初期接續前提幾幅巨大的群像之作後，也曾以一些優雅的女性畫像，獨立於畫壇，受到人們的尊崇；然而他卻忽然在一九六五年之後，風格開始蛻變，以一種幾乎是「粗俗、平淡」的照片式家居人物，取代了以往「優雅、高貴」的人物格調。現在人們終於逐漸瞭解：這位終生以人物為研究對象的畫家，是如何苦心的要從一種業已被普遍接受而視為理所當然的「西方式美學」

克的老人〕（1976）等作中，有另一層面的表現。在這些作品中，歲月或許不再青春，但人物的生命力，透過那肌肉紋理的刻劃，再度被釋放出來。

捌、

　當席德進歐遊回臺，在《雄獅美術》

⑮席德進〈我的藝術與臺灣〉，《雄獅美術》2期，　　頁16–18，1971.4，臺北。

的「高雅」觀念中掙脫出來，而企圖在一
種平實生活中的真實人物身上，去重新體
認一向被我們鄙棄、視為粗俗的本土美
感⑯。

　　一九七三年的〔佛門少女〕，相對於
一九五九年的〔窗邊少女〕，顯示李梅樹已
經打破「雅、俗」的固定觀念，他開始願

李梅樹　佛門少女　1973
油彩・畫布　100×72cm　家族藏

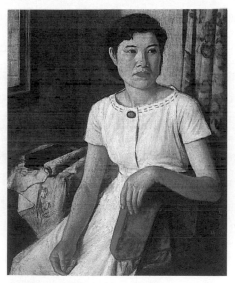

李梅樹　窗邊少女　1959
油彩・畫布　91×72.5cm　家族藏

意讓一些屬於更多數臺灣人所擁有的穿著
形式、體態、骨架、比例，甚至臉龐表情，
忠實地出現在他的畫面上。這將不只是一
種描繪對象階層的下放，而是美感認知的
根本改變；比如一九七七年的〔晴朗〕一
作，仍舊是中上家庭的家居少女，整體人

⑯參蕭瓊瑞〈「自我的覺醒」與「自我的隱退」
　——對李梅樹晚期人物畫的一種解釋〉，《婦女
　之美——李梅樹逝世十週年紀念展》，頁12–25，
　臺北市立美術館，1993.1，臺北；另載《炎黃
藝術》42期，頁22–31，1993.2，高雄；收入
《觀看與思維——臺灣美術史研究論集》，臺灣
省立美術館，1995.7，臺中。

李梅樹　晴朗　1977
油彩‧畫布　130×89.5cm　家族藏

物的體態比例，也已不同於〔窗邊少女〕
那種經過理想化處理的修長儀態；而那個
理想化的修長儀態，正是西方美學訓練下，
「崇高」理想的不自覺表現❹。李梅樹晚
期人物畫對更真實的「臺灣人形象」的掌

握，是否成功，姑且不論，但其忠實於自
我認知、勇於自我挑戰的精神和風範，絕
對是後人學習的典範。

隨著「鄉土運動」而重新受到較多注
目的畫家，還有洪瑞麟(1912-)。

其實早自一九三八年，洪瑞麟自日本
「帝國美術學校」留學歸國，便以美術留
學生的身份，進入倪蔣懷❹經營的瑞芳煤
礦工作，長期以礦工為創作對象；光是此
一抉擇，便已呈顯洪氏非凡的生命態度與
人格特質。同年，他退出當時臺灣最大的
美術團體，也是臺灣畫壇的主流——「臺
陽美協」，與張萬傳、陳德旺、陳春德、黃
清亭（呈）、許聲基（呂基正）等人，另組
「MOUVE」美術集團，成為臺灣美術史
上的第一個「在野」畫會，追求著一種更
具個人風格與獨立意識的創作路向❹。

一九四六年的〔礦工萬仔〕，以油彩

❹同❹。
❹倪蔣懷係臺灣新美術運動導師石川欽一郎早期
　的學生，在石川的鼓勵下，走上以實業支持美
　術運動的路。
❹「MOUVE」美術集團，1938年於臺北成立，
　「Mouve」一詞源於法語，有「行動」、「動向」
　之意；因此，此美術集團，又有「行動畫會」

或「動向美協」之別稱。《臺灣省通志》卷6〈學
藝志‧藝術〉篇中形容他們：「……該集團之
藝術傾向，似含有反抗從之靜的藝術之意。故
在意識上，可能與未來派之藝術思想有共通之
點。然而視其後來展出之作品，卻與未來派之
表現方法大不相同，反而與當時日本畫壇二科
展之作風更相接近。」

畫在木板上，全幅以黃褐色為主，簡潔而大方的筆觸，呈顯一個臺灣勞工沈穩、踏

洪瑞麟　礦工萬仔　1946
油彩・木板　33×23.5cm　私人藏

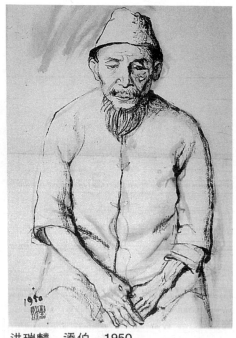

洪瑞麟　添伯　1950
水墨・紙本　私人藏

實的精神，寬厚而微彎的嘴唇，配合平和卻富自信的眼神，洪瑞麟眼中的臺灣人形象，是一個全無矯飾、以勞力換取生活的「男人」。一九五○年的〔添伯〕，是以水

墨畫在紙上，筆鋒游走所呈顯的明暗、堅柔效果不論，其對歲月痕跡及人物神態的掌握，具體而忠實地記錄了五○年代臺灣平民的精神面貌，有著史詩般寬闊宏偉之感❺⓿。〔下工後〕(1954)則是爾後較為畫壇所熟悉的水墨淡彩速寫系列，在一種柔中帶勁的毛筆線條中，洪瑞麟不再執意於單

❺⓿ 參蔣勳〈勞動者的頌歌──礦工畫家洪瑞麟〉，《臺灣美術全集》卷12，藝術家出版社，

1993.5，臺北。

洪瑞麟　下工後　1954
水墨‧淡彩‧紙本　新港文教基金會藏

一人物的面容表情，而是鍾情於這些地底
下的勞動者，在礦燈的烘托下，所散發出
來的整體生命情態，有著盧奧畫面中聖光
般的尊嚴。洪氏是日據以來以生命混合泥
土所塑成的臺灣藝壇異數，他的藝術就是
他人生信仰的告白。洪瑞麟說：

　　我並不想強調什麼。那些已死的、
　　垂老的或是健碩的工人，他們更不
　　會想到為他們的生活方式，刻意的
　　表白什麼。若還有什麼令人覺得偉
　　大而神聖的，實莫過於這種態度。

唯有瞭解人生原就是搏鬥，一條鋪
滿荊棘而坎坷的道路，還有什麼不
能看透。所謂的高貴，原也是粗鄙
的昇華，所謂的粗鄙，原也包含高
貴的意義。至於美與醜，在我真正
的衡量，更完全基於「人」是否在
真實的生活。�51

　　另一位也是以水墨描塑臺灣人形象，
而在一九七〇年代鄉土運動的時潮中受到
重視的，是水墨畫家鄭善禧(1932–)。

　　這位幼年來自福建，在他臺南師範求
學時期，奠定書法、工藝、水彩、國畫等
多元基礎後，再進入臺灣師大求學的畫家，
在一九六五年任教臺中師專時期，即以國
畫作品分獲當年「全省美展」及「全省教
員美展」的第一名。創作於一九六七年的
〔藝人〕一作，已顯示出他不拘古法的獨
特風格，以重拙的筆法，配上打油詩一般
的題字：「一頭花狗一張琴，賣藝遊行老
此生，南國秋風又值起，江湖依舊僕風塵。」
開始他濃厚「臺灣味」的藝術旅程。一九
七八年的〔公寓困孩子〕，已完全是我手寫

�51 洪瑞麟〈我的畫就是礦工日記〉，轉引自上揭

蔣勳文，頁28。

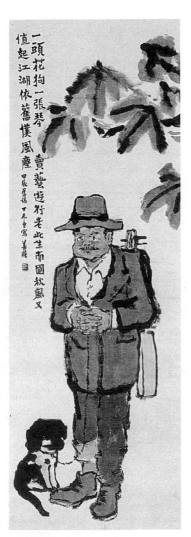

鄭善禧　藝人　1967
水墨・紙本　101×34.5cm

鄭善禧　公寓困孩子　1978
墨彩・紙本　92×34.5cm

我眼，筆法成熟而自由，包括一九八〇年
的〔電視呆的孩子〕、一九八一年的〔姊妹

上學圖〕，幾乎都是從生活中取材的日記式
作品，親切、詼諧，而帶著一種必要的反

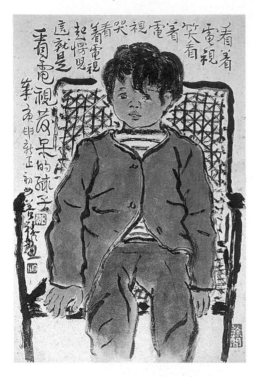

鄭善禧　電視呆的孩子　1980
墨彩・紙本　29×27cm

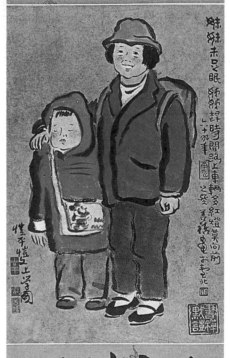

鄭善禧　姊妹上學圖　1981
墨彩・紙本　80×31cm

省。一九八一年春的〔新高士圖〕，更是以一種嘲賞兼俱的態度，筆端帶著感情的解決了一般人視「傳統水墨無法描繪現代人」的尷尬與困境。而一九八九年夏的〔新仕女圖〕，更是臺灣畫家第一次完全以水墨素材，混合鮮明的現代顏彩，表現了臺灣女性平實樸素中帶點拙氣的一面。

　　鄭善禧博古而不泥古、誠懇開朗、轉

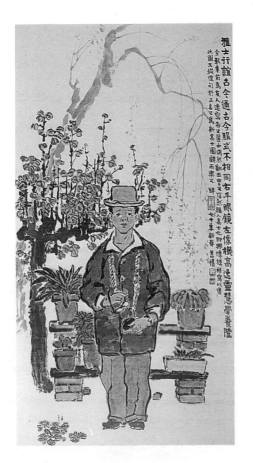

鄭善禧　新高士圖　1981
墨彩・紙本　91×45cm

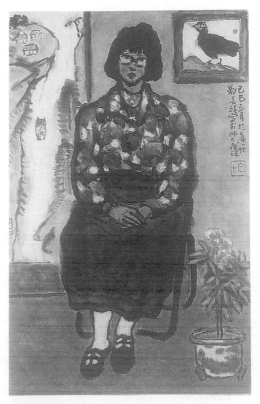

鄭善禧　新仕女圖　1989
墨彩・紙本　68.5×45cm

問多師的態度，創造了一種幾乎無事無物
不能入畫的既現代又民主的臺灣式白話水
墨，為這一代生長在都會中的臺灣「莊腳
人」，留下最具趣味與泥土味的圖像記錄。
　　一九七○年代中期，隨著鄉土運動逐

漸成為畫壇主流的超寫實手法，曾經造就
了一批剛從美術學校出來的年輕學生，以
破敗農村景物為圖騰的「鄉土寫實」之風；
但在這個風潮中，能真正以較具人文深度
表現鄉土人物的，恐怕仍是以當時的中青

輩畫家為主，如謝孝德(1940-)者是。

　　謝孝德一九七四年的〔慈母〕一作，
是他自法國巴黎羅浮藝術學院遊學回來後
第二年的作品，以一種精細寫實的作風，
描寫一位在艱苦中勞作、犧牲、奉獻愛心
的母親，有著大陸社會寫實風格的傾向。
在強烈陽光照射下的臉龐、緊湊的眉頭、

謝孝德　慈母（局部）

謝孝德　慈母　1974
油彩・畫布　65×53cm　藝術家自藏

謝孝德　慈母（局部）

多紋的額頭、突出的鼻樑，和寬厚的嘴唇，
配合著一雙皮膚粗糙、青筋浮現，甚至指
尖長繭的雙手，完全是一幅遭受生活煎熬、
歲月摧殘的家庭主婦的形象。畫家是以一
種感恩的心情雕造這位「慈母」的形象，
這種精密寫實的手法，的確是臺灣畫家以
往未曾採取的方式；〔慈母〕對畫中人物面
部及手部的精細描繪，頗容易讓人聯想起
那件當年震撼藝壇的大陸畫家羅中立的
〔父親〕，但〔慈母〕創作的年代，遠比〔父
親〕還早了六年。

　　一九七○年代後期，中青輩畫家，也
曾是「五月畫會」最早的成員之一的陳景
容(1934−)，在他平常一些講究「超現實意
境」的油畫之外，倒有一批版畫作品，以
臺灣的農、漁村為對象，對那個安靜的、

陳景容　澎湖的漁夫　1978
版畫　41×32cm

陳景容　農家　1979
版畫　33×42cm

純樸的，甚至逐漸消失中的故鄉，有較深
刻、溫馨的表現，那似乎正是小說家黃春
明筆下的臺灣農村景象。

　　一九七〇年的鄉土運動，也曾造就了
幾位來自民間的雕刻家。朱銘(1938-)最早
以一些〔關公〕、〔同心協力〕的民間藝品
題材，受到注目；之後則以「太極」系列，
成為較具國際知名度的雕刻家。至於真正
取材自生活的「臺灣人形象」，或應以他的
「人間」系列為代表；一九八一年的〔三
姑六婆〕，以鮮麗色彩加諸純樸的本質之
上，詼諧的造型，洋溢著市井人家說長道
短的生活氣息。

　　另一位也是來自民間佛刻系統的陳
正雄(1942-)，則以寫實的手法，呈顯下階
層社會的現代心情。作於一九九二年的〔望
鄉〕，是以戰後四、五十年間，臺灣另一新
族群——榮民為對象，描寫他們在年華將
盡之際，佝僂著身子，提著大包小包的行
李，等候歸鄉的心情，充滿了人道主義的
精神。

玖、

　　一九八〇年代是臺灣社會轉型的重

朱銘　三姑六婆
1981　木雕
44×34×53 / 16×13×67 / 61×12×19cm

陳正雄　望鄉　1992
木雕　約48×42×128cm(×3)

要時期，產業結構面臨升級、民主意識高
漲、抗爭事件持續不斷，整個社會呈現多
樣化面貌。在美術上，也是「鄉土」與「現
代」並呈的景觀；一方面，在七〇年代出
現的年輕一代鄉土寫實畫家，在八〇年代
頻頻獲得比賽的大獎,成為畫廊的寵兒❷；
而另一方面，由於美術館的成立，以及大
批海外留學生的返國，六〇年代那種「抽
象即現代」的一元化局面，早被鄉土運動
的「形象復甦」所打破，八〇年代的「現
代」，有材質、有極限、有複合媒體、而
裝置的觀念也正在形成。

　　但八〇年代最具關鍵性的改變，仍是
一九八七年的解嚴,禁忌的時代宣告結束,
所有政治的、社會的、道德的質疑與批判,
如洪水般的氾濫開來。

　　一九八七年八月，也正是解嚴之後的
第二個月,自美留學歸來的張振宇(1957–),
在臺北展示他「真實的震撼」創作展。等
身大的全裸男女，包括藝術家自己，和他

張振宇　藝術家和他的太太（局部）
1987　油彩・畫布

❷1970年代中期陸續自美術學校畢業的年輕一
　代鄉土寫實風格畫家，主要以水彩為媒材，少
　數以水墨為媒材。1982年於臺北維茵畫廊舉行
　的「82水彩的挑戰」特展，副題即為「75–82

國內各項大展首展畫家特展」，可見一斑；參
蕭瓊瑞《四十年來的臺灣水彩畫研究(1945–
1990)》，臺灣省立美術館委託研究，出版中。

的太太，第一次以毫無遮掩的方式，赤裸
裸地正面站立在臺灣觀眾的面前。這是臺
灣藝術家對自我形象一次最原始的呈現。

　　人在卸除一切偽裝之後，人的本質到
底是什麼？解嚴後年輕一代的藝術家，將
以一種全新的方式，向自我，也向社會提
出質疑。

　　開放的思想空間、旺盛的經濟活動、
多元文化的歷史經驗，再加上政治上不可
確定的變數威脅所產生的危機感，提供了
九〇年代臺灣文化再造的契機。

　　九〇年代「臺灣意識」的提出，較之
七〇年代的「鄉土意識」具有更明確、更
主動、更深入的意涵。一種歷史的、文化
的、社會的反省，正全面展開。

　　楊茂林(1953-)以〔MADE IN TAI-
WAN——肢體記號篇〕對臺灣權力的鬥
爭、赤裸裸的暴力手段，提出嘲諷式的批
判；以〔MADE IN TAIWAN——熱蘭遮
記事系列〕對臺灣虛幻的歷史人物圖像，
進行重造與再認。

　　黃進河(1956-)，這位歷史系畢業的美
術工作者，以一種臺灣民間廟會樓閣「看
板」與戲班佈景的彩繪手法，對臺灣色情、
金錢的氾濫與迷信、浮誇的社會現象，進

楊茂林　MADE IN TAIWAN——肢體記號篇
1990　綜合媒材

楊茂林　MADE IN TAIWAN——熱蘭遮記事系列
1993　油彩・壓克力・畫布　112×194cm
臺北市立美術館藏

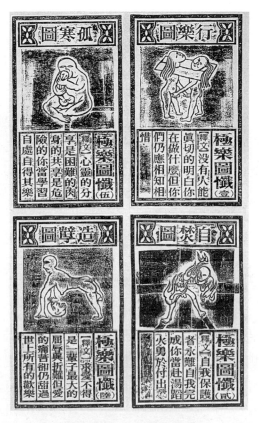

侯俊明　極樂圖懺（八幅中之四）　1992
版畫　102.5×79cm(×4)　藝術家自藏

行毫不留情的呈現。那曾經是日據以來藝術家筆下優雅、善良的臺灣人，那裡去了？

　　侯俊明(1963-)則以一種一板正經的木刻佛經樣式，述說著臺灣「性文化」的扭曲與惡化，他的〔極樂圖懺〕，在神聖與猥褻、道德與色情、宗教與情慾之間，進行一種顛覆與反省。

　　此外，又如鄭在東(1953-)的「北郊遊蹤」系列，臺灣人的形象，一如那已遭破壞的自然環境一樣，變得模糊、呆滯、神經質。李明則(1957-)的作品和于彭(1955-)的畫中人物一般，是對矯飾文人的盡情諷刺。

　　至於郭振昌(1946-)結合古代中國版畫或石刻線條，以及現代印刷美女圖樣的作品，反映了臺灣都會文明「生命」與「毀滅」並在、「昇華」與「墮落」俱生的糾纏情結。

　　臺灣人的形象，從黃土水的〔蕃童〕開始，歷經其間對特定人物的描繪、觀察，以至於一九九〇年代以後對整體「抽象層面」的「臺灣人」的批判、反省。近百年來的圖像資料，提供了我們回顧這段歷史中自我認識、自我建構的心路歷程，並思索下一階段的可能路向。

鄭在東　碧潭　1991
油彩・畫布　130×97cm

李明則　李公子　1993
壓克力・紙漿　59×38cm

　　臺灣的藝術家，將以什麼樣的角度和手法，去形塑廿一世紀臺灣人的形象？或說廿一世紀的臺灣人，將提供什麼樣的形貌與本質，留存在臺灣藝術家的雕刀、畫筆下？這是一個值得我們深刻思考的課題。　　　　　　　　　　　　　　❏

于彭　風月無邊（局部）　1993
油彩·紙本　70×70cm　臺北市立美術館藏

郭振昌　曾經滄海難為水・除卻巫山不是雲 I　1993
壓克力・畫布　145.5×112cm

廿八屆省展改制的歷史檢驗

一九七四年，省展第廿八屆；自戰後第二年以來建立的省展架構，在這一年進行了一次大幅度的改制。此次改制，已成為論述省展變革的一個重要分水嶺，或謂這是省展的一次新生，逐漸僵化的省展風格，注入了新而多元的美感樣式；或謂這是省展淪為學生美展，作品水準每下愈況的開端。

在改制歷經廿多年後的今天，似有必要，亦有了時間的距離，讓我們去對此一革命性的改制行動，進行一次較具歷史縱深的檢驗與反省：到底導致此一改制的緣由為何？改制的內容為何？又改制後，對省展運作及其本質產生了什麼具體的影響？後人應如何看待此一變革作為？並給予怎樣的評價？

壹、 改制緣由

一九四六年的首屆「臺灣省全省美術展覽會」，是在當時美術家欣奮期待的心情下，堂皇推出的。甫經戰爭摧殘的臺灣社會，在「回歸祖國」、「當家做主」的熱烈情緒下，迎接一個新時代的來臨。「全省美展」的成立，正是開放在這片欣欣草原上的一束美麗花朵。

當時領銜倡議籌組的楊三郎，年甫四十；郭雪湖，年僅卅八；十六位列名評審委員的藝術家，平均年齡也僅僅卅九歲❶。

❶十六位評審委員為：

國畫部──林玉山（39歲）、郭雪湖（38歲）、陳進（38歲）、陳敬輝（36歲）、林之助（29歲）。

西畫部──陳澄波（52歲）、廖繼春（45歲）、李梅樹（45歲）、顏水龍（44歲）、藍蔭鼎（44歲）、楊三郎（40歲）、李石樵（39歲）、劉啟祥（37歲）、陳清汾（34歲）。

雕塑部──蒲添生（35歲）、陳夏雨（32歲）。

「全省美展」就像這個時值壯年的精英組合，正以一種旭日東昇的態勢，承續著日據以來累積的聲名，領導臺灣美術界，邁向一個充滿希望與無限發展可能的未來。

然而無情的歷史，卻似有意嘲弄這群天真的藝術家。隔年的「二二八事件」，使「全省美展」中年齡最長、資歷最老的陳澄波，不幸落難殉身；而始終大力支持「省展」籌設的臺灣行政公署長官陳儀，更因這個事件的處置不當，被調職離臺，後來更因政治立場，遭致槍決。「全省美展」，這個象徵全島最高美術權威的團體，此後也就不得不在一種「文化調適」與「省籍糾結」的陰影下，邁力前行。

一九四九年，國民政府的全面遷臺，帶來了大批中原人士，那些原本在中國大陸已擁有聲名，或來到臺灣後，身處高權大位的業餘書畫家，一下子便打垮了「全省美展」原本計劃建立一套內部晉升制度的想法；當時身居臺灣省物資調節委員會主任委員兼代財政廳長、臺灣土地銀行董

事長的馬壽華，首先在一九四八年第三屆省展，受聘為評審委員。馬氏一生提供的作品，正是那些寄託著清高氣節寓意的水墨竹石圖。對這些大陸來臺資深畫人的吸納，幾乎就是省展在一九七四年進行大幅改制前的主要工作。這項工作，基本上在十四屆(1959)前後即已完成，此後維持不變，直到廿七屆，改制前夕。

省展評委會的這種作為，自然無法滿足一群急於藉著省展出頭的年輕藝術家的實際需求，其中尤其是一批自大陸流亡來臺的年輕學生，當他們的作品數度在省展中落選之後，不平的呼聲，也就格外強烈了。

這個不平的呼聲，在一九五○年代末期，開始突顯出來。當時的焦點，主要是放在「國畫←→東洋畫」問題的討論上；這個夾雜著文化差異、美感認知，與現實考量的問題，已有研究者進行過較為深入的討論❷。放開這些作品風格的問題不談，至少藉著這個爭議的明朗化，要求省展改

❷ 參見黃冬富《臺灣全省美展國畫部門之研究》，復文出版社，1988.12，高雄；及黃冬富〈省展與當代畫壇關係之變遷(1946−1985)──以國畫部門為例〉，《炎黃藝術》37−40期，1992.9−12，高雄。

革的聲音，即成為主辦單位——臺灣省教育廳每年不得不面對的挑戰；其中尤以評審委員組成的問題，更是批評者責難的焦點。那十六位首展評審委員，歷經將近三十年的歲月，也均已由三、四十歲的青壯年，全數邁入六十歲以上的高齡期。而由他們以及被他們吸納進來的資深大陸來臺畫家所組成的評審團架構,除了少數出國、逝世以外，始終沒有多少變動。

一九七三年廿七屆省展，首次由教育廳主動在歷屆得獎的畫家中，推薦謝孝德參與評審工作。謝孝德時年三十三歲，曾經參展省展十七屆(1963)西畫組入選、十八屆(1964)優選、十九屆(1965)入選、廿屆(1966)優選、廿一屆(1967)入選、廿二屆(1968)第一獎、廿三屆(1969)第一獎、廿四屆(1970)第二獎，以及廿五屆(1971)的邀請展出。

謝孝德在廿七屆的籌備會議中，提出：㈠對外傳「省展腐敗、不公，袒護門下弟子，分贓得獎」的傳言，應徹底檢討，若是屬實，即行改進！㈡增加藝評家、藝術理論學者參與評審；所有資深評審，亦以秘密邀請、輪流之方式，擔任評審❸。

此一建議，將一向流傳在會場外的聲音，第一次正式帶入到會場的檯面上，尤其是出自一位年輕畫家咄咄逼人的口中，立即引發資深畫家的反彈，在會場上提出激烈爭議❹。

謝孝德的發言，當然不會是教育廳決意改革的唯一依據，但隔年(1974)廿八屆省展的進行大幅改制，則是一項事實；這項改制，也徹底瓦解了「全省美展」持續廿七年的評審架構。

貳、改制的內容

如果說：是謝孝德的發言推動了省展的改制，不如說：是那位個性強烈、態度積極的廳長,促成了這次史無前例的改制。

一九七二年，廿七屆省展籌備會上謝孝德的發言，當時的教育廳長許智偉親自在席，這是許氏接掌教廳的第一年。當這

❸參見〈謝孝德談省展〉，《雄獅美術》83期，頁105，1978.1，臺北。

❹同❸，頁106。

屆省展在一九七三年元旦至二月底，巡迴臺北、新竹、臺南、臺中結束後，教育廳已在這位充滿改革意圖的廳長指示下，對下屆省展，做成了「擴大參與單位」的政策性決定。

廿八屆省展在這個政策指導下，進行了整體制度及展出部門的重大調整❺，這些內容包括：

一、將首屆以來陸續加入、始終蟬聯的資深評審，改聘為顧問，不再參與實際評審工作。

二、原由這批資深藝術家組成的籌備委員會，改由國內各大美術團體（學會）負責人和省級社教機構代表組成。

三、評審委員由各美術團體推薦，再經主辦人員圈選，呈報上級核准產生，並預定每年變更委員名單。

四、西畫部再細分為：油畫部、水彩畫部、版畫部。另增設美術設計部。

五、「邀約作品」部份，明訂原則：

　(1)曾任本省全省美展會審查委員者。

　(2)當代名家。

(3)本省第廿五、廿六、廿七屆全省美展各部第一名得酌情邀請參加展出。

上項邀約作品，總數不得超過三十件，邀請對象，由籌備委員會核議。

六、各部評審委員推派一位代表撰寫評審感言，收入《省展彙編》。

七、改進《展覽會彙編》印刷品質，格式改為橫式。

在這個改制作為之下，實際施行的情形如何，頗值得深入瞭解。

一、資深評審改聘為顧問，實際列名者十人，計有：國畫部的馬壽華、黃君璧、陳慧坤，西畫部的廖繼春、楊三郎、李梅樹、李石樵、馬白水，以及攝影部的郎靜山、書法部的曹秋圃。

二、籌備委員會組成的各大美術團體和省級社教機構代表，分別為：臺灣省政府教育廳、中國美術協會、中華民國畫學會、中國書法學會、中國水彩畫會、中國版畫學會、中國攝影學會、中國雕塑學會、中國美術設計學會、中華民國美術教育學會，以及省立博物館、省立臺中圖書館、

❺以下內容係整理自該屆《展覽會彙編》中的序言、辦法，以及參考教育廳承辦人員周雯在《雄獅美術》座談會中的發言（《雄獅美術》38期，頁51，1974.4）。

省立新竹社會教育館、省立臺南社會教育館等十四個單位。

三、評審委員由各美術團體推薦、再經主辦人圈選核報，與本文論述較具關聯的，國畫部有：胡克敏、林玉山、傅狷夫、高逸鴻、梁又銘、姚夢谷、程芥子、羅芳、鄭善禧；油畫部有：袁樞真、呂基正、張道林、李德、郭軔、劉文煒、王秀雄；水彩畫部有：王藍、梁中銘、李澤藩、劉其偉、金哲夫；版畫部有：方向、陳其茂、廖修平；雕塑部有：劉獅、陳夏雨、丘雲。

四、當西畫部細分為：油畫、水彩畫、版畫，同時另增美術設計時，日後被稱為膠彩畫的國畫第二部，也在這一年遭到取消的命運。此一取消，並未有明白的文字宣達，只是一向作為國畫第一部（水墨）規格的「形式以直式裱裝條幅為原則，橫式及玻璃框一律不收」之規定，成為唯一的標準，對於那些無法以條幅裝裱而始終自訂裝框規格的原本國畫第二部，等於是無形封殺。而這個取向，也可以在國畫部評審委員中，已完全不包含原來第二部的評審一事，取得驗證。

五、「邀約作品」一項，原是省展自廿屆以來，為「充實展覽內容」所增設的

項目，以往一向是以「辦法另訂」的方式，在「展覽會辦法」中含糊帶過，廿七屆首度明訂「原則」：

(1)特約作家每屆輪流約請。

(2)本省第廿三屆起（按：即近五年）全省美展各部第一名得酌情邀請參加展出。

廿八屆在此原則上，給予更明確的訂定，已如前述。本屆受邀作家，國畫部有：張德文、邵幼軒、蔡草如、梁秀中、季康、涂璨琳；油畫部只有王守英；水彩畫部有：席德進、李焜培、張杰；版畫部有：周瑛、陳景容；雕塑部從缺。

六、各部評審感言，在文前提及的各部中，有郭軔〈本屆油畫的概況有感〉，以及廖修平〈本屆新設版畫部門有感〉，至於國畫、水彩、雕塑則沒有文字發表。就發表的這兩篇文字檢驗，則是屬於一種通論的性質，既未論及得獎作品，距離「評審報告」的標準，亦仍甚遠；然而，這已是省展的首創之舉。

七、在畫冊方面，也就是《展覽會彙編》的編輯印刷上，尤其是彩色部份，有了大幅改進；同時格式改為橫式，也成了爾後歷屆延續的標準。

參、改制的反響與陸續的修正

廿八屆改制的成果，在一九七四年元旦，正式推出，展覽巡迴臺北、新竹、臺南、臺中四站，與全省美術界見面，直到三月四日才結束。

展覽在臺中結束的同一天，當時臺灣最具規模與影響力的美術專業雜誌——《雄獅美術》，便在美術界人士的要求下，在臺北舉辦了一場座談會，企圖「就這次臺省美展的改制得失與國內美術發展的關係，作一公正分析討論」❻。

這個座談會可視為對廿八屆省展改制最早也較公開的反應，出席者的意見自然值得重視。

三月四日下午，座談會假臺北市羅斯福路大廈九樓中國文藝協會會議室舉行，《雄獅美術》主編何政廣擔任主席，出席人員包括：教育廳承辦省展人員周雯，廿八屆省展中擔任評審的姚夢谷、王藍、李

德、廖修平、羅芳，當屆入選的畫家郭掌從，以及過去長期參展並獲獎的中堅輩畫家何肇衢、許武勇，和藝術科系畢業生及在學學生：郭清治、李長俊、林榮彬、劉洋哲、郭少宗等人。這份座談記錄，刊載在四月份的《雄獅美術》上。

從記錄的字面來看，這次座談對省展評審制度的改變，基本上採取肯定的態度，只是在這個改變中，大部份與會者均認為仍有進一步「建立制度」的必要。如：評審委員雖由各學會推薦產生，但各學會對這些委員的推薦，應「完全視其個人作品好壞」（羅芳），同時也要「通曉畫理」（姚夢谷、李長俊），而具「包容性」（李長俊），甚至明訂其資格（郭清治、林榮彬）。至於這些具有推薦評審委員權力的學會，「是如何決定？是依此學會對藝壇的貢獻？或以有無向政府登記立案為準？」也是與會者質疑的問題之一，一位不願具名的前屆資深評審即認為：「以臺陽美術會三十年來對全省藝壇的貢獻而言，未列入籌劃單位是頗不合理的。」而此現象，或即因「臺陽美協」當時尚未向政府立案。這個

❻見《雄獅美術》38期，頁50，1974.4。

成立於日據時期的臺灣歷史最久、最具規模的民間畫會，要到一九九〇年二月，才以「中華民國臺陽美術協會」的會名，正式立案。

在評審委員的連接方面，事實上與會者均相當理性的認為：評委的改變，「不宜完全更換或完全不換」（廖修平），要「每年有新血，但又保持一種持續的水準及精神。」（王藍），因此「更換多少？標準如何？都需確立。」（廖修平）

即使是那位不願透露姓名的前屆評審委員，也不反對新委員的加入，只是認為：「此次省展評選完全以新人取代是不妥的，應保留部份原評審委員，如日本帝國美展二十人評選的話，每年必保留五到十人。原因是原評審委員較知歷屆展出情形，能維持相當水準及原則，也較瞭解參展者每年進步狀況。」

在評審方式上，李德和姚夢谷以新任評審的立場，均提出「以圈選取代討論」的建議，並認為評審結束，應有詳細的「評審報告」提出、公佈，以示負責。

除了評審方面的制度建立以外，在參賽者方面，一套完整而明確的獎勵制度，也是與會畫家和學生所急切呼籲的。這套獎勵制度，不僅包括作品的購藏、獎金的頒給（何肇衢），甚至公費出國深造、觀摩（林榮彬）等，更重要的，還應包括一套明確的晉升制度。

以參展省展廿餘年的油畫家何肇衢為例，他得獎十二次之多，但仍不清楚「得獎幾次給予免審查參展資格？免審查幾年可列入邀請名單，甚至晉升為評審委員？」所以他說：「我從民國四十多年起參加省展至最近二年止，得獎十二次之多，我最大的感觸是省展缺少良好的制度。」年輕的郭清治也為他抱不平地說：「每一位畫家都是誠心、努力的，都想成為好畫家，誰願意永遠只是被審查？」

在制度的建立以外，與會者對廿八屆展出作品水準及畫家素質的普遍憂慮，則是一個極明顯的警訊。

身為當屆國畫部評審的羅芳就說：「此次全省巡迴展之後，很多中南部觀眾覺得年輕人作品是多了，但老一輩畫家作品卻消失了（尤其西畫），為什麼呢？」長期參展西畫部的畫家許武勇也說：「看過此屆省展，坦白說西畫部門很令我失望，部份作品水準很低，看不出畫家的內在精神。過去省展雖然有人批評審查不公、有派系

之爭等，但起碼出品畫家都有相當水準，且每年精進，……」

那位不願具名的前屆評審委員更說：「就此次省展內容來看，大部份是藝術系在學或剛畢業學生，老一輩有成就畫家及歷屆優秀中堅分子卻消聲匿跡了，以致整個氣氛看來輕鬆沒有分量。」

廿八屆的省展改制，顯然在改變了長久僵化的評審結構之後，又面臨了畫家參展意願低落、成員素質降低的難題；如何因應？成為主辦單位最大的智慧挑戰。然而那位銳意改革的廳長，在任滿兩年之後，已離職他去，誰還有那個大魄力和用心，去面對這一連串的問題？

廿九、卅、卅一、卅二屆省展，在因循的氣氛中渡過。廿八屆改制所帶來的各種問題或影響，缺少一個具有旺盛企圖心的主管或承辦人，去做徹底的面對與解決。卅屆省展結束之後，甫剛創設的《藝術家》雜誌，即以〈省展的隱憂──評第卅屆全省美術展覽會〉為題，在「藝術論壇」專欄上，以社論名義，對省展作品水準的日益低落，提出呼籲。這篇社論，不避諱的

指出：現在一般觀眾去參觀省展，根本上就是抱著去觀看學生習作展的心理；甚至有些作品，連嚴格意義的習作應有的水準都不如（尤其是油畫、水彩方面）❼。

這種將省展定位為學生習作展的看法，似乎並不是外界的一種片面之辭，連改制後多次擔任水彩畫部評審的資深水彩畫家劉其偉，在卅二屆的評審感言中，竟也出現「關於評審上的困難，我想應徵的同學們一定會瞭解」的句子，不禁令人啞然失笑。

面對廿八屆省展改制以來，引發的這些現象，感觸猶深的，應是那群在廿八屆以前，分別扮演評審委員與參賽者的省籍畫家。

這股不滿之情，在卅二屆省展前夕，藉著紀念「臺展」創設五十週年的活動，終於傾瀉出來。

《雄獅美術》在一九七七年年底，開始籌劃一個紀念「臺展」創設五十週年的特輯，這個特輯在一九七八年元月，以「臺展五十年回顧」為名推出。編者在特輯之前明白指出：「一九二七年至一九七七年的

❼ 見《藝術家》9期，頁8-9，1976.2，臺北。

臺灣，從日據狀態，經歷二次世界大戰，終於歸回祖國懷抱；畫壇上官方的美術活動則由臺灣教育會主辦的『臺展』，擴大為臺灣總督府文教局的『府展』，繼而成為純粹中國人評審、參展的『省展』，本特輯所欲探討的便是這三個階段的官辦美展。」❽

而在歷數「臺、府展」創設的意義，與「省展」在光復初期扮演的重要角色之餘，編者也對廿八屆改制後的「省展」，顯然已有一套既成的評價。他寫道：

> 漸漸地，繪畫環境不若五十年前的單純，繪畫型態變化多樣、個展風氣抬頭，於是對於逐漸僵化的省展，有了改制的需求。遺憾的是，廿八屆改制以後，評審委員產生的方式、邀請制度、展出得名的發展可能性等，執行上似有若干缺失，以致中堅畫家退出省展，一般繪畫者逐漸失去參展的興趣。❾

特輯中，一份由編輯林秋蘭整理的〈臺展‧府展‧省展──老畫家談今昔〉

的訪談記錄，受訪的昔日省展資深評審，包括：李梅樹、楊三郎、顏水龍、林玉山、陳進、陳慧坤等人，均對廿八屆省展的改制，有不少批評的聲音。這些批評主要集中在關於評審委員產生的方式上。這些資深評審認為：廿八屆改制後的省展，「評審委員改由各學會推薦，造成非畫家、美術專家也有機會成為評審。」（楊三郎），「昔時是出身臺展、府展的資深畫家始得為審查委員，外人要加入必須重新開始，而如今連一些從未出品省展，對省展的經過、水準一概不明的大學教授，也可以擔任評審。」（李梅樹）甚至「國畫會也可以推薦西畫部的評審候選人，畫家的意見不再受到重視。」（楊三郎）「人人都想直接由學會推薦享有審查員的資格，而不願意從『卒』作起，由參展得名，一步步晉升。」（陳慧坤）這種現象，造成了「評審制度失去昔日的權威與公正立場，中堅畫家都不願再出品，轉去參加臺陽展，省展淪為一般所謂的『學生展』。」（楊三郎、李梅樹）

其中，李梅樹對爾後的省展制度，提

❽見《雄獅美術》83期，頁51，1978.1。

❾同❽。

出較具體的改進建議：

一、恢復無鑑查制度，由有無鑑查資格的畫家輪流擔任審查員。

二、取消大學教授任評議員的資格。

三、廢止各學會、社教館等為籌備單位的制度，改由政府聘請真正對臺灣美術有貢獻者為審議委員，組織審議委員會，專責一切展覽會事宜，並得決定審議人選。

四、酌情聘請曾在省展上多次得獎的中堅人才為評議員，請其示範作品，以增強陣容。

五、擬定省展制度時，宜聽取專家的意見。

顏水龍則強調「健全的組織」的重要，認為應設立一個專責的永久性美術委員會，來執行相關事務，方能建立「完善的制度」。

除了這些資深評審的意見外，《雄獅》特輯中，還製作了一個名為「期待於全省美展」的專欄，由一些中堅輩畫家，以及更年輕的新生代畫家提出看法。這個專欄，包括如下幾篇文章：鄭世璠〈來自省展、

關懷省展〉、 賴傳鑑〈不堪回首話省展〉、賴武雄〈評審委員要具權威性〉、 歐陽鯤〈省展必須存在〉、蔡永明〈立意甚佳、制度有待改進〉、林貴榮〈省展！省展！〉，和一篇訪問稿〈謝孝德談省展〉。

在這些文章或訪問稿中，不論是屬於中堅畫家的鄭世璠、賴傳鑑，或輩份稍低的賴武雄，或更年輕的歐陽鯤、蔡永明、林貴榮，甚至是引發省展廿八屆改制導火線的謝孝德，對改制後的省展，均仍普遍不能滿意，其中賴傳鑑甚至認為：「……省展開始便種下惡果，雖主辦單位決心改組，欲用大手術挽救它的生命，但因主辦單位不知真正的問題所在，經過大手術，惡疾不但未除，反而把病加重。」❿

在一片責難聲中，包括當時報紙對省展評審的公開質疑⓫，卅二屆省展仍在一九七八年元旦假臺北省立博物館如常展出。

而就在同一時間，距離省立博物館不遠的臺北火車站前廣場大廈，也推出了一個「落選展」，對省展評審的「不公」提出

❿同❽，頁100。

⓫當時有《聯合報》記者陳長華〈臺省美展評審

面臨挑戰〉等檢討性報導。

抗議，引起社會注目。這個「落選展」的主要推動者，正是前提參與《雄獅》專輯，撰寫〈省展！省展！〉一文的藝專學生林貴榮。

就當時的報導和日後的評論觀察，社會和藝術界給予這次「落選展」的作品評價並不高，林貴榮甚至為了此事，還遭到退學處分的命運❷。然而這個「落選展」卻是造成卅三屆省展再次改革的主因。

「落選展」的作品，即使在一般的看法中，並不比入選的作品，具有更高的創作水準，但在社會一片指責的聲浪中，這個「落選展」的舉辦，顯然讓教育廳的立場，更為尷尬。

正好任職四年的梁尚勇廳長離職，新任廳長謝又華接任，新人新氣象固是一個原因，然而更關鍵的是：在多年承辦省展業務的省立博物館人員，人人視接辦省展為畏途的時刻，當時教育廳藝術教育股股長林金悔，毅然以股長身份，將省展業務移回教育廳，親手兼辦。這位後來出任行政院文建會第一處副處長的行政官員，顯

然具有一股強烈的企圖心與靈活的行政手腕。首先在當年(1978)七月二十八日召開「全省美展作業研究會」，廣徵各方意見，作為改進參考；而日後被稱作「省展新紀元」❸ 的卅三屆省展，也就在接續廿八屆改制的基礎上，又進行了如下的局部改進與調整：

一、首度訂定「籌備委員會組織簡則」。 在籌備單位方面，劃分「學術性籌備單位」， 如：各美術學會，和「事務性籌備單位」，如省教育廳、省立博物館，以及各地社教館等，其中臺中市立文化中心，首次以文化中心的角色列名其中。

二、首度訂定公佈「評審要點」。其中第四條詳列各籌備委員會推薦各地區美術專家應具備之資格；第五條則訂定教育廳遴聘之原則；第七條規定：每一評審委員之聘請以不連續超過三屆為原則；第十二條則對評審過程之三階段作法，明確規範、公佈，以票選取代以往的討論。

三、對「邀請作品」部份，也在「展覽會實施要點」中，明確規範。原則上以

❷參莊伯和〈一年來的美術〉，《雄獅美術》94期，頁25，1978.12。

❸1979年1月，《雄獅美術》曾以「展望『省展』新紀元」為題，形容卅三屆省展，召開座談會。

第十四屆美展起，連續三年榮獲前三名之得獎作家為主。之所以以第十四屆為起始，主要是十四屆起，印有展覽目錄，對得獎作家之名單掌握較為確實，而之前的資料，主辦單位一時無法查考或提出根據。

四、邀請當時省主席林洋港主持得獎畫家的頒獎典禮，並在這個時候，確認了成立「省立美術館」與提高下屆獎金的基本政策。

卅三屆省展的改革，基本上仍在廿八屆的改制架構下，然較重要的是，將許多制度、規定，加以明確的文字化。

卅三屆省展，在一九七九年元旦，首度離開臺北省立博物館，以臺中市立文化中心為首站揭幕。一向關心本地美術發展的《雄獅美術》，也抱著欣奮的心情，以「展望『省展』新紀元」為題，再度舉辦座談。邀請教育廳主辦人員林金悔股長，及各年齡層藝術家代表和學者：陳進、顏水龍、林之助、李焜培、楊英風、何恆雄、鄭善禧、賴傳鑑、侯壽峰、顧獻樑、莊伯和等，發表意見。

從這次座談會的內容看來，儘管由於主辦人員的有心求好，在可能的範圍內，對省展的運作，已進行了更多「制度建立」的努力，但由於廿八屆改制以來的基本架構，尤其是由各學會推薦評審委員的作法，並沒有改變；因此，部份質疑的聲音，仍是集中在這個問題上。即使主辦單位解釋：已經在這些學會推薦的名單外，由主辦人員另行斟酌挑選一些被遺漏的高水準而孚眾望的畫家，呈報上級參考；但多年參展省展的中堅畫家賴傳鑑，仍不避諱的質疑：「……我是畫油畫的，今天一翻畫冊油畫部的名單（按：指評審名單），呂基正、何肇衢與我同輩，謝孝德、吳隆榮都比我晚，得的獎品也不一定比我多。這名單如何列出，我不明白。」❶

這次座談會，還提出了「舉辦縣市展以作為省展基礎」（顧獻樑）、「提高獎金」（侯壽峰），以及「恢復『膠彩畫』部門」（林之助）、「將獎勵辦法中的『連續獲獎』放寬為『累積獲獎』」（侯壽峰），甚至「改善畫冊印刷品質」（李焜培）等等意見，這些，都在日後的省展中獲得相當的採納。

❶見《雄獅美術》97期，頁88，1979.3。

謝又華廳長在位僅僅一年便離職，接任的施金池廳長，更是全力支持主辦人員的構想及作法。卅四屆省展首度移由地方政府的臺南市承辦。在評審委員方面，大幅度的加入了地方人士，膠彩畫恢復收件，獎金也由原來的首獎兩千元，提高為壹萬元、卅五屆再提高為兩萬元、卅七屆又升為三萬元。配合著對前三名作品的「榮譽價購」，省展的參展人數在四十屆達到三千一百九十一件的歷史高峰❶ 。

四十三屆，甫剛落成的「臺灣省立美術館」開始投入省展作業，四十四屆，省美館正式接辦省展所有業務。長久以來始終附屬於教育廳某一科室，而由地方輪流承辦的省展業務，一如資深評議委員顏水龍的期望，終於有了一個永久而專責且專業的主辦單位。

肆、 史實檢驗與改制的評價

做為一個大規模競賽性質的展覽，全省美展不論是廿八屆改制前或改制後，所面臨的最大責難，主要仍是集中在人事問題的糾葛上。

這些人事上的問題，包括：評審委員的產生方式、得獎人員的晉升管道、邀請作家的抉擇標準……等等。

其次，才是涉及評審作為的是否公平？包括：方法是否合乎科學？心態是否公正無私？最後才是關於得獎作品水準的是否提升？乃至獎金的是否合理？展出場地的是否理想？作品的保管是否得當？以及畫冊印刷效果是否良好？……等等問題。

至於涉及作品風格、審美角度的爭議，則始終拘限在國畫部門的「正統國畫之爭」， 也就是「水墨」與「膠彩」兩者之間的拉鋸上，而其背後，其實仍是一個現實的獎額分配問題。

就廿八屆以後，尤其是卅三屆以後，省展主辦單位的努力，充分顯露其改革的誠意與用心。比如：在評審作業上，採取三階段、票選、比積分的科學方法來決定名次；又如：獎金的大幅提高，由原先卅

❶參見當屆省展《展覽會彙編》。

二屆的首獎兩千元，到今天的十二萬元。至於省美館在正式接辦後，展出場地的專業化、畫冊印刷的精美化，也是令人無法置喙的！

然而，在諸多的問題中，評審委員的產生方式，以及得獎者晉升的管道，仍是爭議未休的焦點。

誠如上節所述：一些對省展廿八屆改制持批判態度的人，甚至把改制後中堅畫家的集體退出、省展淪為學生習作展、失卻往日權威……等等現象，都罪咎於改制後評審委員產生方式的不當。

某些立場較中立的論者，則把這些現象，歸因於「時代的改變」，認為：今天的省展，已不再是畫家展現自我、獲得認同的唯一管道，自然也就失去了它昔日的權威與魅力❶ 。

情形若是確如這些「持論中道者」所言，那麼，如何為此後的「省展」尋求出確切的「定位」，以避免「不必要的繼續存在」，反而成為一項迫切而嚴肅的問題。

無論是要瞭解改制前後，一般畫家，

尤其是中堅畫家，對「省展」態度的轉變，或是要為「省展」的未來，尋找一適切的「定位」，透過歷史的檢驗，對改制前與改制後的省展本質，進行較深入的分析、掌握，應是一件必要的工作。

一、 改制前晉升制度的檢驗

廿八屆以前評審架構，被稱為「僵化」、老畫家長期「把持」省展、排斥新人，……這些說法，是否合乎實情？事實上仍有進一步檢驗的必要。

依據那些創設省展的老畫家的說法：「省展」基本上是延續日據時期「臺展」、「府展」的制度而創設的❶ 。這個「制度」指的是什麼呢？基本上就是「無鑑查制度」。所謂「無鑑查制度」， 也稱作「免審查制度」，它是規定也是保障畫家，在參展連續獲得三次「特選」之後，便可取得「無鑑查」的資格出品省展，再持續出品「無鑑查」若干年，如果表現優良，便可晉升為審查員❶ 。

這個制度，提供了畫家一個可以藉由

❶同❶，頁26–27。
❶楊三郎〈回首話省展〉，《全省美展四十年回顧展》，頁2，臺灣省政府，1985.10，臺中。

❶參見賴傳鑑〈不堪回首話省展〉，《雄獅美術》82期，頁100，1978.1。

參賽，進而升級為評審的晉升管道。不論老畫家們始終沾沾自得地認為：自己正是由日據時期「臺、府展」中所設定的這樣一個制度中辛苦走出來的說法，是否是一個事實；但年輕一輩的畫家卻相信，這樣一個制度，正是提供優秀者出頭的公平管道。也因為相信這個制度，才有一大批日後被稱作「中堅畫家」的人，願意長期提供作品、參與競賽，以期一朝獲得「連續三年特選」，得以晉升免審查，再升為審查員。

然而，這樣一個制度，在廿八屆以前，實際施行的情形如何呢？具體地說，廿八屆以前的各部參賽者，是否有人曾經獲致「連續三年特選」這樣的成果呢？如果有，他們又是否真正因此受邀無鑑查出品，進一步受聘為評審委員呢？反之，那些無鑑查出品，或受聘為評審委員的，又是否真正合乎這個「無鑑查制度」的嚴格規定呢？這些問題便特別引發研究者的好奇。

目前對省展歷屆得獎資料的保存，並不完整，除了第十四屆以後，省展印有《展覽會彙編》可供查索，而有較可靠的記錄以外，第一至第九屆的資料，則必須參考王白淵發表在《臺北文物》三卷四期「美

術運動專輯」中的〈臺灣美術運動史〉一文，以及臺灣省文獻會於一九七一年六月出版，由王白淵、顏水龍參與纂修的《臺灣省通志》第二冊第四章〈美術〉篇。至於第十至第十三屆的資料，目前只有臺灣省政府出版的《全省美展四十年回顧展》專輯中，提供的得獎畫家與評審名單，可以補充，然而其中錯誤頗多，只能當作參考。

統合這些資料，我們可以發現：那個所謂「特選三次，變成無鑑查，無鑑查若干年，表現良好晉升為評審委員」的「無鑑查制度」，並不如敘述上的這般單純。原因是「特選」的頒給，自首屆省展以來，便始終處於一種變動的狀態之中。如果我們不能對這個「特選」頒授過程的歷來變遷，有一具體的瞭解掌握，便無法對建立在這個「特選」基礎上的「無鑑查制度」進行必要的檢驗。

在省展最初的獎項頒給中，原本只正式設有「入選」及「特選」兩個名目。如首屆的國畫部，有許深州、陳慧坤、黃土水、黃鷗波、范天送、錢硯農等六人獲得特選；洋畫部（原不稱「西畫部」）有：呂基正、葉火城、陳春德、廖德政、金潤

作、方昭然等六人獲得特選；雕塑部則只有入選作品，而無特選作品。

然而，這樣一個原本相當單純、明白的獎項設計，卻因「獎金」的頒給，開始產生混淆。在首屆省展舉行之際，當時的臺灣行政公署長官、臺灣學產管理委員會，以及屬於民間文化團體的臺灣文化協進會，為表示支持贊助的意思，紛紛提供獎金，設立了「長官獎」、「學產會獎」、「文協獎」等三種獎金。為了使這些獎金能同時分配到三個競賽的部門中去，主辦單位便將原本排名在國畫部、西畫部特選前三名的畫家，分別依次頒給這些獎金，他們的頭銜也由原來單純的「特選」，變成「特選‧長官獎」、「特選‧學產會獎」，和「特選‧文協獎」；而在雕塑部無人特選的情形下，也由入選的張錫卿獲得「學產會獎」、陳毓卿獲得「文協獎」。

如此一來，原本在國畫部、西畫部中獲得「特選」榮譽的畫家，在後來的記錄中，卻因未獲獎金，往往被以為是未進入「前三名」，而加以忽略；相反的，只有入選資格的雕塑部張錫卿、陳毓卿，卻成為第一名、第二名的身份。

第二屆省展，主辦單位把原來未明白劃分名次的特選，加上「第一席」至「第五席」的排名，前四席同樣另再頒給「主席賞」、「文協獎賞」、「學產會賞」，以及「教育會賞」，而雕塑部本屆仍無特選，因此未設「席」次，僅有「賞」項。

但是這種前數名分別獲頒「賞」項獎金的作法，也不是一成不變的；比如在第四屆的名單中，我們就發現：除了「特選第一席」仍同時領有「主席獎」以外，其他「文協獎」、「教育會獎」、「文化財團獎」則未頒給第二、三、四名，而是排在「特選第三席」以後，成為「特選」以外加頒的名額。

從以上分析，我們可以瞭解：在初期的省展獎項頒給中，「特選」是主要而正式的獎項，其他的「主席獎」、「文協獎」……等等，不管是以獎金的形式，頒給特選前幾名，或改成加設名額的方式，頒給特選以後的各名次，基本上，必須有「特選」的名目，才是評審委員認可未來得以晉升「無鑑查」的對象。因此即使領有各種獎項，而無特選的名目，一如初期的雕塑部門，並不能擁有「無鑑查」的資格。簡單地說：當我們有心對廿八屆以前的「無鑑查制度」作一檢驗時，絕不能以各部的前

三名作為統計的標準，而是應以「特選」作為統計的對象。

在進行這樣的努力時，我們遭遇的一個困難是：第十至第十三屆的「特選」名單，已無法確實掌握。不過，從其他各屆「特選」頒給的情形來判斷，除雕塑部初期未頒特選以外，國畫部、西畫部大抵是：第一、二屆分別頒給前六、前五名，第九屆西畫部，因評審委員認為該屆作品水準特別高，因此加頒特選至六名，其餘各屆，則大多是頒給各部前三名。

因此，我們可以把目前能夠掌握的第十至十三屆間的前三名名單列入，作為參考。但這種權宜作為，並不表示這些人也都是特選的領受者。因為在第十四屆以後的特選名單中，我們已經發現：某些屆別，根本未頒給「特選」名額，某些屆別，則只頒給其中的第一或第二名；也就是說：在我們缺乏特選名單的第十至第十三屆間，特選的頒給似乎已變得愈來愈嚴格了，不一定前三名均是「特選」畫家。如果評審認為水準不足，儘管前三名照頒，但「特選」可以從缺。這種情形，後來甚至演變到完全不再頒給「特選」的地步。三部中最後一位領有「特選」榮譽的作家，是第

十九屆雕塑部的蔡寬。廿屆以後，開始設有「邀請作家」的項目，獎項只剩「第一、二、三獎」的名目，至廿二屆，改「獎」為「名」；此後，直至卅三屆，始再改為代表前數名的「省政府獎」、「教育廳獎」、「大會獎」等。總之，「特選」早在十九屆已成為歷史名詞；然而至少在廿八屆以前，所謂「『特選』三次，獲升『無鑑查』」的說法，卻仍流傳在所有參賽作家與評審委員的口中，未有明確釐清。

表1至表3，係以「特選」畫家為主軸，將他們獲獎的屆別，及出品「無鑑查」，甚至晉升「評審委員」的情形，表列出來，以利觀察、討論。

從這三個表中，我們可以清楚看到，前後十九屆中，連續獲得「特選三次」的作家，分別有：國畫部的許深州、李秋禾、蔡草如(錦添)、盧雲生；西畫部的葉火城、金潤作、吳棟材、王水金、張義雄；雕塑部的陳英傑，以及不太確定的王水河等。

這當中，除了李秋禾在一九五六年不幸過世，王水金、張義雄、王水河雖「特選」三次，不知何故未能持續出品「無鑑查」以外，其他各人，均在廿八屆以前，先後獲聘為評審，如：國畫部許深州在十

〔表1〕省展國畫部特選（✓）無鑑查（·）及晉升評審（△）名單

姓名	屆別																			備註
	1	2	3	4	5	6	7	8	9	10	11	12	13	14	15	16	17	18	19	
許深州	✓	✓	✓	·	·	·	·	·	·		△									
陳慧坤	✓	✓	△																	
黃水文	✓							✓					3							
黃鷗波	✓										4									
范天送	✓																			
錢硯農	✓																			
李秋禾		✓	✓	✓	·	·	·	·	·											
王清三		✓																		
蔡　永		✓																		
蔡草如				✓	·			✓		2	1	2	1	·	△					原名蔡錦添
黃靜山				✓																
盧雲生					✓	✓	✓	·	·						△					
黃　異					✓	·														
劉雅農					✓															
金勤伯						✓						△								
林阿琴						✓														
儲輝月							✓													
楊英風							✓													
胡念祖								✓												
黃登堂								✓			2		2		✓	✓				
詹浮雲									✓		3	3								
吳詠香									✓	4				△						
汪汝同												✓								
羅　芳																✓				
傅　申																	✓			

〔表2〕省展西畫部特選（✓）無鑑查（·）及晉升評審（△）名單

姓名	1	2	3	4	5	6	7	8	9	10	11	12	13	14	15	16	17	18	19	備註
呂基正	✓			✓·	·	·	·	·	·					△						
葉火城	✓	✓	✓	·	·	·	·	·	·					△						
陳春德	✓	✓	✗																	
廖德政	✓					✓	·		✓											
金潤作	✓	✓	✓								△									
方昭然	✓																			
吳棟材		✓	✓	✓·	·	·	·	·	·					△						
許武勇				✓	✓·	·				2					·	·	·	·	·	△（22屆）
李克全		✓																		
林顯模					✓	·		✓	✓			2			·	·	·	·	·	△（21屆）
王水金					✓	✓·	✓·	·												
李澤藩						✓	·				2	3		△						
張義雄							✓	✓·	✓·							·	·	·		
林天瑞							✓		✓											
沈哲哉								✓			2									
張啟華									✓		1	1			·	·	·	·	·	△（22屆）
黃碧月									✓											
劉國東										1										
蕭如松										3										
劉欽麟											3									
簡錫圭													1							
鄭世璠													2							
何肇衢													3							
蔡謀樑																	✓			
賴傳鑑																		✓		
李應彬					·															
林錫堂					·															

〔表3〕省展雕塑部特選（✓）無鑑查（·）及晉升評審（△）名單

姓 名	屆別 1	2	3	4	5	6	7	8	9	10	11	12	13	14	15	16	17	18	19	備 註
王水河				✓	✓			✓	✓	1	1			✓	✓					
陳英傑				✓	✓·	✓·	✓·	·						·	·	·				△（22屆）
陳枝芳				✓	✓															
楊景天					✓															
林忠孝								✓	✓											
楊英風									✓											△（27屆）
周月波										2										
戴峰照												1	3							
郭清雲												2								
張鴻標												3	2							
王水定													1							
蔡 寬																✓		✓		
黃靈芝																	✓		✓	

一屆，蔡草如、盧雲生在十四屆，西畫部金潤作在十一屆，葉火城、吳棟材也都在十四屆，雕塑部陳英傑則在廿二屆。

因此，從這個角度言，那個雖然始終未曾成文的「無鑑查制度」，事實上，的確存在，且被相當程度的遵行著。如果說：省展始終由資深評委「把持」、「排斥新人」，這種說法顯然並不實在，也不公平。

然而，「無鑑查制度」的是否被嚴格遵行，似乎也不能只從這個層面來檢驗。也就是說：獲得三次「特選」資格的人，在持續出品「無鑑查」之後，固然均被晉舉為評審委員了，但被晉舉為評審委員的人，或出品「無鑑查」的，是否也確實都是具備三次「特選」資格的人呢？

同樣從前揭三表中，我們可以發現：西畫部的李應彬、林錫堂，同時在第五屆，以「無鑑查」身份，出品過一屆省展，是

相當特殊的案例。因為李、林二人，在此之前，並未獲得任何一次的「特選」資格。我們知道：所謂的「無鑑查」，雖然說是在三次「特選」後，才能有資格持續榮譽出品，不參與競賽，作為考慮晉升評審的參考；然而一般作家，在獲得一次「特選」之後，第二年一樣可以以「無鑑查」的資格，不參與初賽，直接參加決選。一旦獲選，便可獲得類似「無鑑查（免審查）特選主席獎第一席」這樣的長頭銜，如國畫部第六屆的盧雲生者是；反之，一旦落選，第二年也就取消「無鑑查」的資格。為了避免這種同名稱，實質意義卻不同的混淆狀況，省展後來才發展出「永久免審查」的名銜，來加以區隔。

而李應彬、林錫堂二人在第五屆省展的「無鑑查」出品，找不到任何之前「特選」的記錄，讓人不免對省展的這種作為，產生人情邀請的懷疑。

事實上，除了這兩個「無鑑查」出品的特殊案例以外，在同樣的表列中，我們也發現：評審委員的晉升，也並不完全合乎「三次『特選』、若干年『無鑑查』」的嚴格要求，最明顯的是陳慧坤。早在第三屆，陳氏即以兩次「特選」的資歷，破格

晉升為國畫部評審；此外，又如金勤伯、吳詠香，甚至以僅僅一次的「特選」記錄，即分別在第十二屆、第十四屆成為評審委員。西畫部的呂基正也是以二次且未連續的「特選」經歷，在第十四屆與葉火城等人同時晉升評審。

即使是三次特選的資格，也不是那麼嚴格遵守必須「連續」的要求。比如許武勇、林顯模、李澤藩、張啟華等人，似乎都是以曾經中斷的三次特選經歷，而獲聘評委。

以上的觀察，主要仍僅局限在「曾經參展」的作家範圍，如果我們把評審委員的名單，再擴大來看，如表4至表6，廿八屆以前的三部評審中，從未參展過省展而直接受聘的委員，除首屆創始委員外，即有十六位之多，幾佔所有陸續加入的新評委人數（三十三人）的二分之一。

這些始終未曾參賽省展，卻能列身評審的作家，除郭柏川這位臺籍資深畫家，因係一九四八年始自北平返回故鄉臺南，未能趕上時代成為首展創始成員以外，其他如數均為大陸來臺人士。

從一個競賽性質的大型展覽而言，不論是基於「活絡風格走向」的考量，而吸

〔表4〕 省展國畫部廿七屆前評審委員名單

姓名	屆別																											備註
	1	2	3	4	5	6	7	8	9	10	11	12	13	14	15	16	17	18	19	20	21	22	23	24	25	26	27	
林玉山	✓	✓	✓	✓	✓	✓	✓	✓	✓	✓	✓	✓	✓	✓	✓	✓	✓	✓	✓	✓	✓	✓	✓	✓	✓	✓	✓	創始成員
陳進	✓	✓	✓	✓	✓	✓	✓	✓	✓	✓	✓	✓	✓	✓	✓	✓	✓	✓	✓	✓	✓	✓	✓	✓	✓			〃
郭雪湖	✓	✓	✓	✓	✓	✓	✓	✓	✓	✓	✓	✓	✓	✓	✓	✓	✓	✓	✓	✓	✓	✓						〃 ，23屆前後移民日本
陳敬輝	✓	✓	✓	✓	✓	✓	✓	✓	✓	✓	✓	✓	✓	✓	✓	✓	✓	✓	✓	✓								〃 ，23屆前後逝世
林之助	✓	✓	✓	✓	✓	✓	✓	✓	✓	✓	✓	✓	✓	✓	✓	✓	✓	✓	✓	✓	✓	✓	✓	✓	✓	✓	✓	〃
馬壽華		✓	✓	✓	✓	✓	✓	✓	✓	✓	✓	✓	✓	✓	✓	✓	✓	✓	✓	✓	✓	✓	✓	✓	✓		✓	
陳慧坤		✓	✓	✓	✓	✓	✓	✓	✓	✓	✓	✓	✓	✓	✓	✓	✓	✓	✓	✓	✓	✓	✓	✓	✓			
黃君璧				✓	✓	✓	✓	✓	✓	✓	✓	✓	✓	✓	✓	✓	✓	✓	✓	✓	✓	✓	✓	✓	✓			
溥心畬				✓	✓	✓	✓	✓						✓	✓	✓												10屆前後出國，18屆前後逝世
許深州											✓	✓	✓	✓	✓	✓	✓	✓	✓	✓	✓	✓	✓	✓	✓	✓	✓	
金勤伯												✓	✓															
梁中銘														✓	✓	✓	✓	✓	✓	✓	✓	✓	✓	✓	✓			
吳詠香														✓	✓	✓	✓	✓	✓	✓	✓	✓	✓	✓				25屆前後逝世
傅狷夫														✓	✓	✓	✓	✓	✓	✓	✓	✓	✓	✓	✓			
張穀年														✓	✓	✓	✓	✓	✓	✓	✓	✓	✓	✓	✓			
高逸鴻														✓	✓	✓	✓	✓	✓	✓	✓	✓	✓	✓	✓			
盧雲生														✓	✓	✓	✓	✓	✓	✓								23屆前後逝世
蔡草如														✓	✓	✓	✓	✓	✓	✓	✓	✓	✓	✓	✓			
吳廷標																		✓										
田曼詩																										✓		

〔表5〕省展西畫部廿七屆前評審委員名單

姓名	屆別																											備註
	1	2	3	4	5	6	7	8	9	10	11	12	13	14	15	16	17	18	19	20	21	22	23	24	25	26	27	
楊三郎	✓	✓	✓	✓	✓	✓	✓	✓	✓	✓	✓	✓	✓	✓	✓	✓	✓	✓	✓	✓	✓	✓	✓	✓	✓	✓	✓	創始成員
李石樵	✓	✓	✓	✓	✓	✓	✓	✓	✓	✓	✓	✓	✓	✓	✓	✓	✓	✓	✓	✓	✓	✓	✓	✓	✓	✓	✓	〃
廖繼春	✓	✓	✓	✓	✓	✓	✓		✓		✓		✓		✓		✓	✓		✓	✓	✓	✓		✓	✓		〃
陳澄波	✓																											〃 ，2屆前逝世
顏水龍	✓	✓	✓	✓	✓	✓	✓		✓	✓	✓	✓	✓	✓	✓	✓	✓	✓	✓	✓	✓	✓	✓	✓	✓			〃
劉啟祥	✓	✓	✓	✓	✓	✓	✓		✓	✓	✓	✓	✓	✓	✓	✓	✓	✓	✓	✓	✓	✓	✓	✓	✓			〃
陳清汾	✓	✓	✓	✓	✓	✓	✓		✓	✓	✓	✓	✓	✓	✓	✓	✓	✓	✓	✓	✓	✓	✓	✓	✓			〃
李梅樹	✓	✓	✓	✓	✓	✓	✓	✓	✓		✓		✓		✓		✓	✓		✓	✓	✓	✓		✓			〃
藍蔭鼎	✓	✓	✓	✓	✓	✓	✓	✓		✓				✓	✓			✓	✓									〃
袁樞真									✓	✓	✓	✓	✓	✓	✓	✓	✓	✓	✓	✓	✓	✓	✓	✓	✓	✓		大陸來臺畫家
郭柏川											✓	✓	✓	✓		✓	✓	✓	✓	✓	✓	✓	✓	✓	✓	✓	✓	4屆前後返臺
金潤作											✓		✓	✓	✓	✓	✓	✓										
馬白水														✓	✓	✓	✓	✓	✓			✓	✓	✓	✓	✓		
李澤藩														✓	✓	✓	✓	✓	✓			✓	✓		✓	✓		
吳棟材														✓	✓	✓	✓	✓	✓	✓	✓	✓	✓	✓	✓	✓		
呂基正														✓	✓	✓	✓	✓	✓	✓	✓	✓	✓	✓	✓	✓		
葉火城															✓	✓	✓	✓	✓	✓	✓	✓	✓	✓	✓	✓		
孫多慈														✓	✓	✓	✓	✓	✓	✓	✓	✓	✓	✓	✓	✓		大陸來臺畫家
林顯模																					✓	✓	✓	✓	✓	✓		
張啟華																					✓	✓	✓	✓	✓	✓		
許武勇																					✓	✓	✓	✓	✓	✓		
謝孝德																											✓	

〔表6〕 省展雕塑部廿七屆前評審委員名單

姓名	屆別																											備 註
	1	2	3	4	5	6	7	8	9	10	11	12	13	14	15	16	17	18	19	20	21	22	23	24	25	26	27	
陳夏雨	✓	✓	✓										✓	✓	✓		✓	✓				✓	✓	✓	✓	✓		創始成員 4屆時因意見不合退出
蒲添生	✓	✓	✓	✓	✓	✓	✓	✓	✓	✓			✓	✓			✓	✓			✓	✓	✓	✓	✓	✓		創始成員
劉獅													✓	✓	✓	✓	✓	✓	✓	✓	✓	✓	✓	✓	✓			
陳惠生																		✓										
陳英傑																					✓	✓	✓	✓	✓			
楊英風																											✓	
丘雲																											✓	

納外來的人才；抑或由於臺灣特殊的歷史背景，面臨大批大陸資深畫家來臺的人事壓力，不得不將他們延請進入評審行列；這些作法，雖然多少違背了「無鑑查制度」的精神，然而在當時的環境下，也不是完全不能被接受的。同時，這種現象，也證明所謂省展均是由臺灣老畫家和他們的「評審委員學生」控制的說法❿，並不完全正確。

問題是：在這些作為中，存在了兩個當時未能及時考量，而為日後帶來嚴重困擾的問題，一是「外部吸納」與「內部晉升」的人數比例問題；一是整個評審人數限制的問題。

在人數比例方面。一個以「無鑑查制度」為運作基礎的競爭性展覽，固然可以藉由適當吸納外來人才擔任評審，以達到「風格」適度開放的目的，然而這種作法必須保持在某一固定的比例以內，以維持展覽本身晉升制度的權威性。否則一旦如文前分析，「外部吸納」與「內部晉升」的人數，竟達到幾乎各佔一半的比例；甚至

❿見劉國松〈談全省美展——敬致劉真廳長〉，《筆匯》革新號，卷1，6期，1959.10.20；後收入

劉著《臨摹‧寫生‧創造》，頁99，1966.4。

如果與完全合乎「連續三次特選」的人數七人相比，那些因特殊考量而被吸納的人數先後達二十二人，竟是它的三倍有餘，也就難怪後人要對省展產生「缺乏制度」的感受與批評了！

至於評審人數的限制，在省展創設一開始，未能形成共識，之後的發展過程中，也未能及時檢討；在只有不斷吸納、晉升，卻永無輪替、退休的情形下，整個評審人數無限膨脹擴大，到廿七屆時，三部評審人數已達三十八人，其中雕塑部較少，僅六人，西畫部則多至十九人，幾佔全數之半。這種評審人數的快速膨脹，一旦達於飽和，完全阻絕了新血的遞升，「僵化」之說，也就全非無的放矢了！

以廿七年的時間，省展由內部「三次特選」的晉升管道培養出來的新人，國畫部只有許深州、蔡草如、盧雲生三人，西畫部只有葉火城、金潤作、吳棟材、許武勇、林顯模、李澤藩、張啟華七人，雕塑部則僅僅陳英傑一人。這和短短十六屆「臺、府展」所培養出來的人數相比，「省展」似乎花費更大的心力與時間，去應付、吸納擁有特殊背景的外來人士，造成內部人才晉升管道的遲滯與停頓。同時，在內部晉升管道中出線的畫家，均為省籍畫家，雖非如外界批評：盡是資深評審的學生，但亦多少顯示出評審角度的趨於狹窄，因此，當廿七屆時，謝孝德首次在十九屆以來不再頒給特選資格的背景下，以三次前二名、多次優選的記錄，由教育廳主動邀請參與評審時，便不免要對省展既有評審結構提出質疑；而廿八屆的被迫改制，也就成為無法避免的事實了！

二、廿八屆改制的評價

廿八屆改制的內容，及其後續的發展，已如本文二、三節所述。在當時的作為中，無論是對西畫部的細分，或評審感言的提出，以及《展覽會彙編》的改進，都為日後的進展，奠下了良好的基礎。然而所謂「改制」，主要仍是在人事結構上的改組，這些涉及人事上的問題，包括評審委員的改聘、邀約作家的原則，卻一直是日後爭議不休的問題。

雖然在一般的說法中，總以為：廿八屆的改制，所有的資深評審委員都被聘為評議委員，新的評審委員則是由一群來自各大美術團體與社教館推薦的人來擔任。但這種說法的真確性如何，仍有待具體的

檢驗。

表 7 至表 9 是顯示那些在廿七屆擔任評審的委員，在廿八屆以後受聘與否的情形。

在表 7 國畫部十四位舊委員中，廿八屆被改聘為顧問者，事實上僅有馬壽華、陳慧坤、黃君璧等三人。廿九屆改「顧問」為「評議委員」，再加入林玉山、陳進二人。

因此我們可以看到：資深評委也是創始會員的林玉山，在改制後的廿八屆，其實仍持續再擔任了一屆評審。而也是創始會員的林之助，除廿八屆中斷一屆以外，從廿九屆開始，即使在國畫第二部的膠彩已遭廢除期間，身為膠彩畫家的他，仍持續擔任評審，直到膠彩畫獨立設部的第卅七屆，才功成身退，四十四屆起受聘擔任

〔表7〕 省展國畫部舊評委在廿八屆以後應聘情形

姓名	27	28	29	30	31	32	33	34	35	36	37	38	39	40	41	42	43	44	45	46	47	48	備註
林玉山	✓	✓	●	●	●	●	●	●	●	●	●	●	●	●	●	●	●	●	●	●	●	●	✓評審
陳進	✓		●	●	●	●	●	●	●	●	●	●	●	●	●	●	●	●	●	●	☆	☆	
林之助	✓		✓	✓	✓	✓	✓	✓		✓	✓							●	●	●	●	●	☆顧問
馬壽華	✓	☆	●	●	●×																		
陳慧坤	✓	☆	●	●	●	●	●	●	●	●	●	●	●	●	●	●	●	●	●	●	●	●	●評議
黃君璧	✓	☆	●	●	●	●	●	●	●	●	●	●	●	●	●	●	●	☆	☆	×			
許深州	✓						✓	✓	✓	✓	✓	✓		✓	✓	✓			✓				×逝世
金勤伯			✓	✓	✓	✓																	
梁中銘	✓	✓	✓																				
傅狷夫	✓	✓	✓	✓	✓	✓												●	●	●	☆	☆	
張穀年	✓		✓																				
高逸鴻	✓	✓							×														
蔡草如	✓						✓	✓	✓		✓	✓	✓		✓	✓	✓			✓	✓		
田曼詩	✓						✓		✓	✓	✓												

〔表8〕 省展西畫部舊評委在廿八屆以後應聘情形

姓名	27	28	29	30	31	32	33	34	35	36	37	38	39	40	41	42	43	44	45	46	47	48	備註	
楊三郎	✓	☆	●	●	●	●	●	●	●	●	●	●	●	●	●		●	●	●	●	●	●	✓ 評審	
李石樵	✓	☆	●	●		●	●	●	●	●	●	●	●	●	●		●	●	●	●	☆	☆		
廖繼春	✓	☆	●	×																			☆ 顧問	
顏水龍	✓			✓		●	●	●	●	●	●	●	●	●	●	●	●	●	●	●	●	●		
劉啟祥	✓			✓	✓		●	●	●	●	●	●	●	●	●	●	☆	☆	☆	☆	☆		● 評議	
陳清汾	✓																							
李梅樹	✓	☆	●	●	●	●	●	●	●	●	●	×											× 逝世	
藍蔭鼎							●	×																
袁樞真	✓	✓	●	●	●	●	●	●	●	●	●	●	●	●	●		●	●	●	●	●	●		
郭柏川	✓	×																						
馬白水	✓	☆	●	●																				
李澤藩	✓	✓	✓	✓	✓		●	●	●	●	●	●	●	●	●	×								
吳棟材	✓								×															
呂基正	✓	✓	✓	✓	✓	✓	✓		✓		✓	✓			✓									
葉火城	✓								✓		✓	✓	✓			✓	✓	●	●	●	●	×		
孫多慈	✓		×																					
林顯模	✓																							
張啟華	✓																							
許武勇	✓																				✓			
謝孝德	✓						✓	✓	✓			✓	✓									✓		

〔表9〕 省展雕塑部舊評委在廿八屆以後應聘情形

姓名	屆別																						備註
	27	28	29	30	31	32	33	34	35	36	37	38	39	40	41	42	43	44	45	46	47	48	
陳夏雨	✓	✓	✓			✓	✓	✓	✓		✓							●	●	●	☆	☆	✓ 評審
蒲添生	✓								✓	✓				✓	✓	✓	✓	●	●	●	●	●	
劉獅	✓	✓	●		●																		☆ 顧問
陳英傑	✓						✓	✓	✓		✓	✓											
楊英風	✓								✓												●	●	● 評議
丘雲	✓	✓	✓	✓		✓			✓		✓	✓		✓	✓			✓	✓				

評議委員迄今。這位省展創設時，年僅二十九歲的最年輕的創始成員，前後參與省展評審卅七年，是所有資深評審中，時間最長的一位，而在膠彩畫獨立成部後，僅僅參與一屆，便讓位給年輕一代，也是典範足式。

創始成員外，廿七屆前先後加入評審行列的國畫部其他評審，事實上也均在廿八屆改制以後，仍陸續擔任評審。其中可以卅三屆為一分界，之前有屬於較傳統水墨的傅狷夫、張穀年、高逸鴻，以及在十二、十三屆一度擔任評審，之後長期中斷參與的金勤伯，也在此時恢復評審；而本屬國畫部門的梁中銘，則在廿八、廿九屆參與水彩畫部評審。卅三屆省展再度改革後，恢復國畫第二部，膠彩畫家的許深州、蔡草如也恢復評審；在廿七屆首次參與評審的田詩曼，也在同時再度參與。因此，至少從國畫部的情形來看，所謂資深評審完全退出的說法，似乎並不完全正確。如果「資深評審」的範圍，僅指創始會員，那麼林之助的持續參與，也是一個有力的反證。

至於西畫方面，由於廿八屆以後，細分為油畫、水彩畫、版畫三部，因此，原本西畫部的評審，分別加入這些部門，情

形稍為複雜。不過在表8中，我們仍可看出：廿八屆時，十九位原來廿七屆的評審，被改聘為顧問的，其實只有楊三郎、李石樵、廖繼春、李梅樹、馬白水五人，其他如創始成員的顏水龍、劉啟祥，以及稍晚加入評審行列的李澤藩、呂基正、葉火城，均仍持續參加此後油畫部及水彩畫部的評審工作；反而是到了卅三屆的再度改革，這些人當中的顏、劉、李三人，才又被聘為評議委員。而屬於大陸來臺的袁樞真，一如國畫部的林玉山，廿八屆仍參與評審，次年才改聘為評議。

從表8這份西畫部的原有評審委員名單中，我們也發現：在十九位擔任廿七屆省展評審的委員中，包括創始會員的陳清汾，以及日後加入的郭柏川、吳棟材、孫多慈、林顯模、張啟華、許武勇等人，幾乎在廿八屆以後，均中斷了與省展的關聯。這種情形，和國畫部顯然有所不同。

其中可以瞭解原因的，是郭柏川與孫多慈兩位，分別在廿八、廿九屆前後不幸去世。至於創始會員的陳清汾，早年在日本關西學校未畢業，便往法國留學，返臺後，由於從事工商，作品不豐，幾乎與藝術創作遠離，在每年的省展，早已有些批

評，在這次的改制中，不再受聘，應是可以理解之事。但以吳棟材、林顯模、張啟華、許武勇這幾位原本來自省展內部，又以積極的創作態度和傑出的成績，晉升為評審的畫家，在廿八屆改制以後，卻也長期遭受冷落，不再有參與評審的機會（只有許武勇遲至四十六屆，始再參與過一屆），這種現象，對號稱是建立在「無鑑查制度」上的省展而言，無疑是一個較難理解的問題。

如果我們說二十七年來的省展，曾經建構了一個屬於自己的「傳統」，那麼這個「傳統」，將包括較抽象的「風格走向」問題，也包括歷來在這個長期競賽活動中，各個參與畫家辛苦累積的獲獎紀錄與資歷。然而，廿八屆的改制，以及之後的歷屆省展主辦者，對於這樣一個傳統的維護，似乎並不特別在意。從西畫部中這幾位來自省展內部的原任評審委員的被忽略，讓我們較清楚，日後引發「中堅畫家」退出的根本原因所在。雖然類似現象，並不在前提的國畫部與表9的雕塑部中出現。

西畫部之形成上述的現象，似與該部的細分為油畫、水彩畫、版畫等三部有關。由於被細分為三部的結果，使原來所謂的

「西畫部」，形同自動消失；因此，原有的評審被忽略，同樣的，在廿八屆以前，長期在西畫部中奮鬥得獎的優秀畫家，他們的一切紀錄，也幾乎在新設的三部中被遺忘，而一併註銷。

表10，是特別就西畫部廿七屆以前的得獎名單列出，在這個表中，不再去理會那個在十九屆時，已經消失的「特選」資格。而是純粹以前數名的紀錄來作統計。

從這個表中，我們可以發現：在廿七屆以前，在省展中曾經有過優良表現，而未能在廿七屆以前晉升為評審的畫家，較明顯的有：張義雄、鄭世璠、何肇衢、詹益秀、賴傳鑑、蔡謀樑、張炳南、吳隆榮等，這些人在廿八屆的改制中，顯然沒有受到優先考慮，而加以聘任；其中只有廖修平，因為版畫上的成就，在版畫部成立的廿八屆，成為該部評審。

廿八屆的評審委員，沒有從過去這些「表現優秀」卻因省展評審內部人事阻塞，未能如期升任評審的參賽畫家中，去挑選產生，或許正是因為主辦單位在這次改制中，作成了「擴大參與單位」的政策

決定。

關於這個政策指導下的實際作為，文前已有詳論。

事實上早在一九五○年代末期，攻擊省展最力的年輕畫家劉國松，便提出：「全省美展應立即改組，讓更多的畫會，參與評審工作。」的要求[20]。

然而二十年後，省展廿八屆的「擴大參與單位」，顯然與劉氏當年的期望，有相當的差距。在劉國松的心目中，所謂的「畫會」，自然是指那些實際參與繪畫運動，對畫壇有「貢獻」的民間團體，如「五月畫會」、「東方畫會」、「現代版畫會」……等等為數眾多的畫會。然而劉氏的理想，在實際的運作上，卻有無法克服的困難。因為民間畫會何其多，如何決定那個畫會有資格參與，那個畫會沒有資格，如果全數照收，豈不人數多至無法控制。

當然，劉國松當年之會有那樣的意見，是因為他認為「全省美展」根本上就是「臺陽畫會」一個畫會的化身，這種說法雖不完全正確，卻也並非毫無根據。只是劉氏似乎忽略了省展已在「臺陽」的基

[20]同[19]，頁101。

〔表10〕省展西畫部廿七屆以前前數名得獎名單

姓名	屆別																											備註
	1	2	3	4	5	6	7	8	9	10	11	12	13	14	15	16	17	18	19	20	21	22	23	24	25	26	27	
陳春德	1	1																										
葉火城	2	3	2											✓														✓任評審
呂基正	3		4	2										✓														
吳棟材		2	3	1										✓														
李克全			4																									
金潤作			1								✓																	
許武勇			3	3					2													✓						
李應彬			4																									
林錫堂			5																									
林顯模			6	1				3	3			2									✓							
王水金				2	3	2																						
廖德政					1				6																			
李澤藩					2						2	3		✓														
張義雄							1	1	2																			
林天瑞							3	5	4																			
沈哲哉								2			2																	
高敬之								4																				
張啟華									1		1	1										✓						
吳詠香									3																			
黃碧月									5																			
劉國東										1																		
蕭如松										3																		
劉欽麟											3																	
簡錫圭													1															
鄭世璠													2	1											2			
何肇衢													3	2		2	3		2	1			2	3				
盧修平														3						3	1							
詹益秀															1	1	2	3										
賴傳鑑															2			1			3							

（接下頁）

（續前頁）

姓名	屆別																											備註
	1	2	3	4	5	6	7	8	9	10	11	12	13	14	15	16	17	18	19	20	21	22	23	24	25	26	27	
許玉燕															3	3												
蔡謀樑																	1								1			
馮騰慶																		2							2			
陳瑞福																		2										
張炳南																		3			2	3		1		2		
吳隆榮																		3	1		2							
陳正雄																			3									
呂義濱																				2								
謝孝德																						1	1	2				✓
潘朝森																						3		3				
陳世明																										1		
沈欽銘																										3		
王守英																										1		
楊熾宏																											3	

礎上，加入了如本文前提的一批大陸來臺畫家。

在廿八屆的改制中，主辦單位在「擴大參與單位」的目標下，既然不能全面開放民間畫會的加入，只好以「各大美術團體」（學會）與「社會教育館」為對象。

這樣的作法，基本上已命定了此後省展評審團成員的體質。社教館是一種「社會教育」的行政單位，固不待言；這些立案的「學會」，基本上也無法擺脫一種「半官方」的體質。因此，即使前提那個本省歷史最悠久、擁有最多省展創設成員、在外人眼中，幾可與「省展」劃上等號的「臺陽畫會」，在這個新的制度中，也都沒有參與籌劃、推薦評審委員的權力與機會，更遑論其他的民間畫會了！

評審體質的改變，除牽動評審角度的改變外，也具體落實在參展辦法的條文修

訂上。廿八屆省展中，國畫第二部的被無形廢除，其實也無法擺脫這種評審成員背景的影響。

改制後的省展，逐漸發現：許多「著有聲名與成就」的藝術家，事實上並無法由這些「立案的學會」以及「社教館」的系統中受到推薦。因此，承辦單位開始一方面為「被推薦人的實際資格」加以明文規範；二方面，也在各「籌劃單位」推薦的名單之外，另由承辦人簽註其他參考名單，供「評議委員」審定。

然而在這樣的運作過程中，立即出現如下一些可能產生的問題：

一、各「籌劃單位」推薦的「評審名單」，其實際產生過程如何？是否僅由少數人私下自行決定？如不是，各單位有否可能每年為此事召開「會員大會」？以「會員大會」的方式，推薦出來的人選，是否就是最適當的人選？除此，有否其他更好的推薦方式？

二、各單位推薦的名單，彙整到主辦單位後，如何作成「參考名單」送交「評議委員」決定？各單位推薦的名單，與主辦單位作成的參考名單之間，有無差異？如有，其增刪過程如何？標準何在？如無，評議委員的開會過程又如何落實？是否遵守「法定開會人數」的嚴格規定？出席情形如何？審議名單的標準為何？評議委員又可否或應否再增加其他名單？

三、在行政單位逐漸由改制前的執行單位，轉變成主導籌劃的角色後，省展的「學術導向」或「行政導向」，如何釐清？

四、主辦單位在各單位推薦的名單外，另再加入承辦人員補充的名單[21]，就既有的辦法言，此舉的法源依據何在？

五、在顧及「蜚聲國外藝壇，確有成就之優秀美術家」之同時，如何避免受到「媒體」強大宣傳的無形制約？

這些問題，事實上都是廿八屆改制後，省展在整個運作上，面臨的質疑與考驗。

姑不論這些問題如何解決，且讓我們再回到省展廿八屆，對各部（仍以國畫、油畫、水彩畫、版畫、雕塑等部為例）的評審名單，進行實際的檢驗。

廿八屆各部評審委員名單，已在本文

[21] 同[13]，座談會上林金悔之發言。

第二節中提出，此處為討論方便，再羅列如下：

國畫部──胡克敏、林玉山、傅狷夫、高逸鴻、梁又銘、姚夢谷、程芥子、羅芳、鄭善禧。

油畫部──袁樞真、呂基正、張道林、李德、郭軔、劉文煒、王秀雄。

水彩畫部──王藍、梁中銘、李澤藩、劉其偉、金哲夫。

版畫部──方向、陳其茂、廖修平。

雕塑部──劉獅、陳夏雨、丘雲。

從這份名單中觀察，除了膠彩畫家的被完全排除外，基本上，所有列名其中的作家，均是各領域的一時之選，其中尤以理論家姚夢谷、王秀雄的加入，是以往省展所欠缺的。

因此，即使在前提推薦的辦法中，充滿了諸多可能產生弊端的因素，然就廿八屆實際參與評審的人員，卻是無法過度挑剔的。

問題是，儘管廿八屆的評審委員，學養、資歷均無疑問。但此次的改制，仍在一個關鍵的問題上，缺乏較深入的考慮與周詳的計劃。那便是：如何調節存在於「延續省展傳統」與「擴大參與單位」二者之間的矛盾。

廿七屆以前，理念上以「無鑑查制度」作為建構基礎的「省展」，與一般競賽展最大的不同，在於它具有一種「封閉性」的本質。就像日本的「帝展」，甚至許多其他民間繪畫團體一樣，一個畫家如果想要進入這個體系，只有參賽一途，經由「入選」、「特選」、「無鑑查」，而「審查員」，或由「會友」、「準會員」，而正式「會員」。這種「封閉」的性格，自然造成「風格」上的「排他性」；凡是合乎評審委員審美品味或藝術理念的作品，自然較容易獲得入選、特選，以及晉升的機會。省展之長期招致批評，其實這是相當重要的一點。然而與其指責那些資深評審是私心維護自己的學生，不如說他們是過於堅持自己的藝術理念和風格品味。

不過，若從美術運動的立場檢驗，我們似也不應忽略：正是由於這種較具「封閉」的性格，使這些團體或展覽，逐漸呈顯出一種特有的風格走向。這個風格走向，一方面固然是奠基於創始會員共同的藝術理念，另方面，也由於新血的加入，在內部進行著一種較緩慢而穩健的世代推移。一旦各個團體或展覽，都擁有自己的風格

走向，彼此之間，才可能產生競賽與抗衡，進而達到提升藝術研究的目的。省展初創的建構理念正是奠基於此。

省展改制當時，主其事者對上述的問題，是否有過足夠的認識與思考，我們不得而知；但就改制後籌備單位的選擇、評審委員的遴聘，乃至邀請作家的決定，我們可以肯定：這次的改制，顯然是放棄了歷史延續的考量。所謂歷史延續的考量，重點還不在資深評審委員本身，而正是前提那個實施了廿七年的「無鑑查制度」中，經由內部晉升管道延續下來的一種風格走向與獎項權威。

在改制後的第一次座談會中，便有一些評論者，針對維繫省展自我風格的問題，提出檢討，如李長俊便說：「省展毋須因外界批評『太傳統』而改變風格，它可以傳統，惟需更嚴肅、更具水準。……不如保持原來傳統作風，不必因他人言語而收入『新』作。……」❷ 日後投入現代繪畫的郭少宗也說：「……省展可以樹立一種風格，學院派無妨，但一定求精。……」❸

在延續傳統與革新求變之間，事實上，並不是一個全然對立的極端，如何調節兩者之間的矛盾，除了需要對那個要被延續的傳統，有足夠的尊重與深入的瞭解以外，也需要一套精微細密、合理可行的制度設計。

廿八屆省展的改制，在匆忙之間，主其事者或許並非無心，而是無法對過往的省展歷史及其本質，做確實的掌握；這種現象，即使到了卅三屆，企圖對以往的得獎作家，有所顧及時，也只能以出版《展覽會彙編》的十四屆以後，作為整理的範疇。歷史的記錄、史實的重建，在這種有心改革的時刻，似乎才顯現其存在的必要。

伍、結語

在臺灣甫剛脫離殖民統治的歷史時刻，「臺灣省全省美術展覽會」的推出，正

❷《雄獅美術》主辦「臺灣全省美展座談會」上的發言，《雄獅美術》38期，頁51，1974.4。

❸同❷，頁55。

如那英年早逝的陳春德所形容的：是春神的重新起舞❷，帶給多少藝術家重燃的希望。

然而在歷經政治變局、文化衝激的時代浪潮中，前後廿七年的「全省美展」，卻未能在內部形成一套自我轉型、世代交替的遊戲規則，徒然喪失了傳統更新與延續的契機。

廿八屆的改制，主事者的勇氣與誠心，均值得讚許。然而拘限於歷史認識的不足，無法確切掌握「省展」建構的精神本質，與積澱的歷史傳統；徒有更新，而無延續。一個「傳統的省展」，事實上在廿八屆的改制中，已然死亡。

死亡的傳統不可能再生，歷史無法重來。但新生的省展，如何在全新的立足點上，去面對全新的問題挑戰。儘管「免審查」的作法，表面上持續進行，但它已然失卻當年作為整個展覽基礎的精神本質，徒有「永久免審查」之名，而無「無鑑查

制度」之實。更何況廿八屆以後產生的「永久免審查」作家，已是在一個不斷變動的評審結構中，隨機產生，他們的獲獎，或許更為不易，但已無「形成省展自我風格」的意義與作用。省展已脫離當年「半封閉」、「準畫會」的性質，走向一個「開放型」的徵、邀並行的體制；她已由當年一個「畫家主導」的模式，走向一個「行政主導」的局面。廿八屆以後的歷次改革，基本上，均缺乏對之前歷史的真正掌握，而對自處的新局面，也沒有足夠的瞭解，所有的作為，大抵是在以一種更具條文形式的制度，去支持一個事實已經不存在的展覽理念。

作為全省規模最大、動員最廣的展覽會，目前她所急迫需要的，不再是「制度」，而是一個由充分自我瞭解所形成的「展出理念」。不會有一個重要的展覽，只是被動的「反映時代風格」，而沒有自我的理念。

「省展」應拋開那已然斷裂的傳統，以全新格局，重建「新省展」的尊嚴。❏

❷ 日據時期之「臺、府展」係舉辦於春天，因此「臺陽展」之成立時，畫家自謂是要「裝飾島上的秋天」，詩人、畫家，也是評論家的陳春德，在戰後感嘆「臺、府展」的停辦、畫壇的消沈，曾謂「春神不再舞蹈」，省展的舉辦，陳氏積極參與，並屢獲獎項，惜英年早逝，此處「春神的重新起舞」句，是筆者藉陳氏之言所改寫。

「現代水墨畫」在戰後臺灣的生成、開展與反省

壹、

水墨畫作為一種獨立的美術表現形式，與臺灣產生關聯，約在明鄭時代。但明鄭時代特殊的政治情勢，即使有陳永華的有心於文教❶，整個社會也始終一如連橫所云：「不忍以文鳴，且無暇以文鳴。」❷

俟清廷統有臺灣，臺灣社會逐漸由移墾型態轉為文治階段，社會領導階層亦由早期意氣自雄的豪強之士，轉為較具文化素養的士紳階級❸；水墨創作雖仍以少數大陸寓臺文士為代表，但其作品已在此地特殊的風土人情影響下，表現出特有的「狂野」氣息❹；加以廟宇、豪宅的興建，配合建築裝飾的需求，也培養出屬於本地自

❶ 陳永華為鄭成功之子鄭經時代之參軍，力勸鄭經「建聖廟，立學校」，首開漢文化在臺發展之契機。關於明鄭時代，漢文化在臺之發展，可參連雅堂〈鄭氏時代的文化〉，《臺灣文化史》，臺灣文化三百年紀念會，昭和10年10月，臺北。及李汝和《臺灣文教史略》，臺灣省文獻委員會，1972.5，臺北。

❷ 連橫《臺灣通史・藝文志》，頁616，臺灣銀行經濟研究室「臺灣文獻叢刊」第128種，1962.2，臺北。

❸ 李國祁〈清代臺灣社會的轉型〉，《臺灣史研討會「中華民族在臺灣的拓展」紀錄》，臺大歷史系，1978.6，臺北。

❹ 關於臺灣文化藝術中的「狂野」氣質，是筆者近年研究、探討的主題之一，曾於1993年8月以「從文化現象試談臺灣的狂野氣質」為題，發表初步研究成果，於臺北市立美術館的「臺灣新風貌」系列演講，本文已收入該館《一九四五～一九九五臺灣現代美術生態》演講專輯及本書中。

林朝英　松鳳圖　約1814
水墨・紙本　227×136cm　私人藏

生的第一代水墨畫家❺。

　　水墨繪畫在清代臺灣的進展，雖屬緩慢，但其逐漸形成的自有特質，顯非「閩習」二字，所可輕易涵攝盡淨。

　　甲午戰敗，臺灣淪入日人之手。日據中期以前，水墨繪畫仍能以漢文化潛流的型態，在民間持續生存；唯基於民族大義，那些以風骨自許的大陸文士，已鮮少來臺，無形中阻絕了水墨新生命的注入。到了一九二七年，臺灣總督府主導下的第一屆「臺灣美術展覽會」開辦，以「寫生」觀念出發的「膠彩畫」，在「東洋畫部」（事實上本亦包括「南畫」系統的水墨畫）成為主要畫種，水墨繪畫則成為少數畫人的個別追求❻；至於民間殘存於廟宇建築中的水墨畫師，也由於統治階層對神道教的倡導，不鼓勵民間佛道宗教的發展❼，均面臨傳承困難之命運。

❺參見尾崎秀真〈清朝時代的臺灣文化〉，前揭《臺灣文化史說》；及林柏亭相關著作。
❻一般對日據時期臺灣水墨繪畫發展之認識，多延續謝里法《日據時代臺灣美術運動史》（藝術家出版社，1978.1，臺北）之說法，認為：「臺展」開辦後，水墨畫受到殖民者刻意壓抑，完全由膠彩畫所取代。事實上，第一屆「臺展」入選的「臺展三少年」之一的郭雪湖，其作品〔松壑飛泉〕即為一道地的中國傳統水墨畫；此外，林玉山亦於日據時期，始終從事水墨研究不輟。
❼參見前揭李汝和《臺灣文教史略》。

郭雪湖　圓山附近　1927
彩墨・紙本　91×182cm　藝術家自藏

林玉山　周濂溪　1929
水墨・紙本　179×116cm　藝術家自藏

戰後，臺灣復歸漢人統治，水墨傳統伴隨著大批大陸來臺人士，透過師範學校美術課程的教導，重新成為此間代表正統中華文化的強勢畫種。

這種以學校美術教育為傳播途徑的傳統繪畫，很快地就培養出一批以大陸來臺青年為主幹的年輕承繼者；這股新生的力量，在企圖經由「全省美展」尋求出頭的過程中，立即遭遇另一股力量的阻絕，亦即日據以來，以膠彩媒材創作，取代了傳統水墨畫家，如今在省展「國畫部」❽中掌有評審實權的臺籍畫家，以及他們透過私人授徒所培養出來的一群年輕人。

兩股均以「正統國畫」自居的不同力量，就以「省展」為舞臺，激發出戰後臺灣美術發展的第一次衝擊與自省，也成為「現代水墨」在臺灣生成、發展的契機。

這段被日後史家稱作「正統國畫之爭」的歷史，表面上看，是一次狹隘的省籍之爭，深入而論，則是一個代表不同文化理念下的「美學之爭」❾；但就整個中國繪畫發展的歷史看，這段爭論，仍可歸結為中國美術現代化過程中的一次探索與討論❿。

日據中期，針對傳統「舊」文人繪畫，所提出的「新」美術運動，在這一「新」一「舊」的詞意裡，已然隱含了臺灣在中國繪畫發展脈絡中的地位。日本明治維新以來的西洋繪畫理念，尤其是那東方畫系原已存在，如今被特別提出的「寫生」觀

❽「臺灣省全省美術展覽會」於1946年成立，延續日據時期「臺展」「府展」模式，原「東洋畫部」改稱「國畫部」。

❾臺籍國畫家與大陸來臺國畫家在這次的爭論中，均同樣尊崇國畫六法，唯前者著重在「應物象形」與「隨類賦形」的發揚，後者則強調「骨法用筆」與「氣韻生動」之講究。雙方言論，可參蕭瓊瑞《五月與東方——中國美術現代化運動在戰後臺灣之發展(1945–1970)》(東大圖書公司，1991.12，臺北) 第3章第2節〈正統國畫之爭〉。

❿參蕭瓊瑞〈中國美術現代化運動與臺灣地方性風格的形成——一個史的初步觀察〉，原發表於1990年9月澎湖縣立文化中心主辦「探討我國近代美術演變及發展」藝術研討會，並刊載《炎黃藝術》14、15期，1990.10–11，高雄；後收入蕭瓊瑞《臺灣美術史研究論集》，伯亞出版社，1991，臺中；及郭繼生主編《當代臺灣繪畫文選 1945–1990》，雄獅圖書公司，1991.9，臺北。

念，成為當時具有革新意念的本地畫家，普遍接受的創作手法⓫。

　而這樣一種從「寫生」出發的革新理念，又與民初以來，在中國大陸逐漸形成的「國畫革新運動」，包括嶺南的高氏兄弟，甚至徐悲鴻等人，均有相通之處。因此，當一九四九年前後，來臺的國畫家，包括黃君璧、溥心畬等人，即使以較傳統手法從事創作，仍能對臺灣本地「國畫家」所從事的創作面貌，抱持因瞭解而有的基本尊重⓬。

　兩地的「國畫家」有無可能在如此彼此尊重、相互學習的情況下，進行交融，從而創生出一種較具新貌的「國畫」? 顯然已成為一種歷史的假設性問題，因為事實證明：年輕一代的大陸來臺國畫家，已不留情面的打破了這種表象上的「和諧」。

　劉國松是這波質疑浪潮的代表性人物，幾篇筆鋒銳利的文章⓭，對臺籍畫家

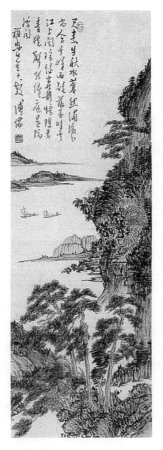

溥心畬　山水　1945
水墨・紙本　33×101.5cm
臺灣省立美術館藏

⓫具體例證，可參林玉山〈藝道話滄桑〉，《臺北文物》3:4，臺北市文獻委員會，1955.3，臺北。

⓬溥心畬於1949年首次來臺，參觀第四屆「省展」時，即謂：「本省國畫大部作品，都已融匯西畫筆法，此雖似脫逸正宗，但多會意新穎，別成格調，對古典的國畫，或能添新生機，別開蹊徑。」見《新生報》，1959.11.19。

⓭參劉國松〈日本畫不是國畫〉、〈為什麼把日本畫往國畫裡擠?〉等文，原刊《聯合報》，1954.11.23，臺北。

所從事的作品，嚴詞譴責，認為：臺籍畫家所畫的根本就是「日本畫」， 而非「國畫」， 更不該以日本畫而佔有省展國畫部門⓮。此一爭論，前後持續了三十六年之久，最後終以臺籍「國畫家」脫離省展「國畫部」，另立「膠彩畫部」的方式落幕⓯。

在這個爭論的過程中，值得注意的一個發展是：做為「正統國畫之爭」先鋒人物的劉國松，在一九六一年年初，事實上已由大力批評臺籍畫家的「日本畫」，進而將矛頭也指向他原本極力維護的「傳統國畫」。

我們無意以劉國松做為整個臺灣「現代水墨」生成的唯一代表人物，但不容否認的，劉氏當時強烈而明確的言論、作為，卻是觀察「現代水墨」在臺灣生成、發展的最佳指標。

貳、

一九六一年元月，劉國松在一篇題名〈繪畫的狹谷〉的文章中，形容走進「省展」的國畫部門，猶如走入一個「繪畫的狹谷」；他批評這些曾經是他盡力維護的傳統國畫，是一些「被千萬次重複與翻版」的繪畫，就像是「釘在板子上的生物標本」，早已僵化，沒有生命⓰。

至於那些臺籍畫家由「寫生」出發，所創作出來的「革新國畫」，劉國松也認為只是「替死屍搽胭脂、抹粉、插鮮花」⓱。在當時劉氏的認識中，他堅信：東西繪畫的合流，終不可避免，一種「統一的世界新文化信仰」即將確立，這樣的信仰，簡

⓮劉氏攻擊的目標並非林玉山等臺籍前輩畫家，而是以「膠彩畫」獲得「國畫部」獎項的年輕一輩畫家。

⓯正統國畫之爭的歷史過程，可參見蕭瓊瑞〈戰後臺灣畫壇的「正統國畫」之爭——以「省展」為中心〉， 原發表於國立歷史博物館主辦「第一屆當代藝術發展學術研討會」，1989.12，臺

北，後收入前揭《臺灣美術史研究論集》；及黃冬富多篇關於戰後膠彩畫發展的精彩論文。

⓰見《文星》39期，1961.1，臺北，收入劉國松《中國現代畫的路》，頁115，文星書店，1965.4，臺北。

⓱同⓰，頁116。

單地說，就是「抽象繪畫」⑱。所以他在這篇文字的結論中，以充滿興奮情緒的語調說：

> 抽象繪畫的觀念與技法也是我國古已有之，所以我國畫家以抽象繪畫來融合東西繪畫於一爐，是最合適不過的，不論是用油畫表現或我國水墨畫表現，均不失其價值，祇要處理得宜，一個統一的世界性的新文化信仰將產生在中國，我們應該以中華以往的寬容性與超越的精神，張開手臂，迎接這時代的來臨。⑲

劉國松對抽象繪畫的嘗試、探索，也許可以追溯到他就讀師大美術系的時代，但公開倡導，並視為現代繪畫最有力也是最終極的表現形式，則是在一九六○年同樣作為「五月畫會」創始會員，而始終堅

持具象表現形式的陳景容因赴日留學，終止參與展出以後的事⑳。

一九六一年年初，劉氏還在這個倡導抽象繪畫的思想上，認為：「不論是用油畫表現或我國水墨畫表現，均不失其價值，……」但也就在這一年，由於一個偶然的機緣，他由建築系同仁關於中國建築形式與材料的一次討論中，聽到「不能以鋼筋水泥來假造中國傳統木構建築」的說法，啟發了他「材料特性不可替代」的信念；從此，劉氏終於由他多年追求的油畫表現中，「重回他的紙墨世界」㉑。一九六二年第五屆「五月畫展」，劉氏首度推出他以中國紙墨所創作出來的「抽象水墨」作品，而「五月畫會」成員，尤其莊喆、馮鍾睿等，亦均以各具意趣的同類型作品，予以呼應。在當時「五月」最有力的理論支持者詩人余光中，及學者張隆延的詮釋、鼓舞下，終於帶動了戰後臺灣一九六○年代，最具聲勢與影響力的第一波「現代水墨」

⑱ 同⑯，頁117–119。
⑲ 同⑯，頁118–119。
⑳ 參前揭蕭瓊瑞《五月與東方》第4章第2節〈五月畫展及成員流動〉，頁257。
㉑ 參劉國松〈重回我的紙墨世界——我創作水墨畫的艱苦歷程〉，《我的第一步》（下），頁224–225，時報文化，1979.1，臺北。

蕭勤　VE-114　1960
水墨・紙本　70×90cm

風潮。

　　事實上，撇開林玉山、郭雪湖這些早在日據時代，即以「寫生」觀念，在水墨創作上，有所探討創作的臺籍先輩畫家不談；在一九五〇年代末期，李仲生指導下的「東方畫會」成員，如：蕭勤、蕭明賢、夏陽、歐陽文苑……等人，就已經以中國的毛筆、墨汁，做出許多完全不具實物形象的水墨作品。這種探討，一方面固然與李氏在教學中，始終強調要從傳統及民間的文化中去尋求創作養分的思想（受其師

藤田嗣治影響）有關；另一方面，則是蕭勤自歐洲帶回來有關日本畫家菅井汲在書法方面的創作訊息，所產生的啟發❷。但「東方」諸子當年的創作，到底都只停留在個人的嘗試探討，並未能形成整個時代的風潮。

　　余光中在配合劉國松等人水墨創作所發展的幾篇文字，如：〈樸素的五月〉(1962)、〈無鞍騎士頌〉(1963)、〈從靈視主義出發〉(1963) 等，對於這個水墨風潮的形成，具有關鍵的影響。但另一個或許始終未被注意的時代背景，則是一九六六年，中國大陸發動的文化大革命，促使臺灣的國民政府，在總統蔣中正先生的指導下，發起的「中華文化復興運動」；這個運動，提供了關於傳統水墨如何「復興」而非「復古」的討論大環境。因此，對於臺灣一九六〇年代的「現代繪畫運動」，與其說是一個以「西畫」創作為主體的運動，不如說是一次以「中國畫」如何「現代化」為主要思考焦點的運動。事實上，因「現代繪畫」而引起的質疑或爭論，包括一九

❷參前揭蕭瓊瑞《五月與東方》，及謝里法〈六〇年代臺灣畫壇的墨水趣味〉，《雄獅美術》78 期，頁40，1977.8，臺北。

劉國松　黃與灰山水　1968
水墨・紙本　60×91.5cm　史賓塞美術館藏

莊喆　三十功名塵與土　1965
水墨・壓克力・畫布　111×76cm　藝術家自藏

六一年八月，由東海大學教授徐復觀所引
燃的「現代畫論戰」❷；或同年年底，由
中國文藝協會舉辦的「現代繪畫座談會」，
對「現代繪畫」的質疑，主要均來自以中
國傳統繪畫觀念出發或從事創作的學者、
畫家；倒是從事西畫創作的老一輩畫家，
非但沒有質疑，且有多人亦分別投入嘗試、
探索的行列，包括：廖繼春、李石樵和孫

❷參前揭蕭瓊瑞《五月與東方》第5章第2節〈現　　代畫論戰〉。

多慈等多人。

劉國松在這個具有革命意味的水墨運動中，以「抽象」為基本觀念，容或有藝術家個人偏執的成分，但這種主張成為畫家的信仰與動力，創生了日後豐富多樣的藝術風貌，其個人也成為作品廣被世界各大美術館收藏的少數中國畫家之一；同時，這樣的主張在當時臺灣，更激發了傳統國畫「形象解放」與「技法更新」的思考課題。「革中鋒的命」是當時提出的口號，其實質的意義，是在放棄對傳統皴法的堅持，在創作中，加入更多樣化的現代技法與媒材。至於在理論上，除了以西方的抽象思想與中國傳統的畫論試加接合外，同時也在畫史上找到了王洽等人的潑墨先例為援引；但賦予較具系統的美學意義，則是詩人余光中代之完成的。

一九六四年年初，劉國松、于還素等人，便有倡組「中國現代水墨畫會」的行動，這個行動，有意使「現代水墨」的倡導，由「五月」的畫會個別行動，進入一個全社會的層面；但這個構想，後來並未達成。倒是當年十月，另一個以「現代水墨畫展」為名的展覽，在國立藝術館舉行，參展畫家有：郭明福、龐曾瀛、劉國松、

徐術修　百折不回　1988
彩墨‧紙本　135×69cm

李重重　山水有情　1987
水墨・紙本　66×68cm

劉庸　無題　1989
綜合媒材　21.5×23cm

文霽　夕照　年代未詳
彩墨・紙本　60×79cm

莊喆、王瑞琮、孫瑛、曾培堯、文霽、蕭仁徵、劉庸、王爾昌等十餘人；顯然「現代水墨」的理想，已獲得更多「五月」成員以外的畫家認同，而在作品的面貌上，「抽象」只是一種創作的動力，胸中山水的呈現，反而明顯成為這些畫家共同的特色。

在標舉「形象解放、技巧多樣」的理念下，「現代水墨」與那些以「國畫」為名的「傳統水墨」畫家，各擁一方；有時他們也會在「當代中國畫」的名目下，被並置一室，到海外「宣揚中華文化」。但在一九六五年間，一種對當時的「現代水墨」進行反省、質疑的聲音，已逐漸浮現，這當中一位代表性的人物，即何懷碩。

參、

一九六五、一九六六年，是臺灣「現

何懷碩　海風　1989
水墨‧紙本　96×97cm

代繪畫運動」完成階段性任務的時刻，這兩年間，劉國松分別出版了《中國現代畫的路》、《臨摹・寫生・創造》，莊喆出版《現代繪畫散論》，黃朝湖出版《為中國現代畫壇辯護》❷，而一向支持現代繪畫運動最力的《文星》月刊，也在一九六五年年底，因政治因素停刊……。伴隨著「現代繪畫運動」生成的「現代水墨」，於此進入一個自我反省，也接受批判的階段。

「現代繪畫」忠實擁護者的詩人楚戈，在一九六六年年中，就坦承：「抽象繪畫到了現在似有走頭無路的概況，……在目前臺灣的抽象畫家，從他們的作品中也可以看出這種苦悶」他批評許多畫家所謂的抽象作品，實際上只是「具象畫的未完成」，也就是在渲染的中國畫山水中，抽掉亭臺、廟宇、樹木、人物的描畫而已❷。

年輕的何懷碩則在一九六五年，發表〈傳統中國畫批判〉一文。一方面，對傳統中國畫中的「文人畫」陋習、「書畫同源論」流弊，展開了犀利的批判；一方面，也對以「抽象」作為水墨繪畫未來發展指向的主張，發出強烈質疑。他說：「……我感到現在的中國現代畫以抽象為表現形式的作品內容非常貧乏。譬如看某一位的作品，看完一幅已可概括其全部，看完全部留給人的印象也只有一幅的印象；原因是內在的空虛，不能叫每一幅作品均有其不同的生命，──實際上每一幅作品就變成沒有獨特的存在價值。」❷

何氏並引黑格爾對藝術的看法，說：藝術所憑藉的物質基礎愈多，則藝品愈低。因此，他認為現代藝術所提出的多樣化技法，例如那些撕、貼、拓、裱、印、染等等手段，在水墨創作中的運用，只是技術的搬演、皮相表現❷。

一九六六年發表的〈中國繪畫若干問題之論辯〉❷，更明白的對莊喆、劉國松

❷劉、莊、黃等三人之書，均由文星書店出版。
❷參見楚戈〈書法的新領域──兼談莊喆的畫〉，收入《視覺生活》，頁201-203，臺灣商務印書館，1968.7，臺北。
❷原刊《聯合報》1965.7.3，臺北，收入何懷碩《苦澀的美感》，大地出版社，1973.11，臺北。
❷同❷，頁194。
❷原刊《中華》雜誌1966.2.16，收入前揭《苦澀的美感》。

的諸多論點，提出嚴厲批駁。這當中包括對中國繪畫尤其是「文人畫」的認識與詮釋等問題。

關於何懷碩這個時期的主要文字，均已收入《苦澀的美感》一書，其中關於中國繪畫的部份，集中在該書的第二輯，計有八篇文字。

總結何氏的論點，他強調要在作品中，表現「民族性」與「世界性」(即「時代性」)，不要在材料、工具的問題去鑽牛角尖，而是要根本的從「見識」的提升去努力。

基本上，何氏的論點與民初以來的國畫革新運動，有其思想上的類通之處，而其創作的表現，似乎也顯示了此一影響的痕跡。楚戈在對他一九六四年的個展，發表意見時，曾讚許：「青年畫家何懷碩的山水畫是具有新的傾向和極富創造之潛能的，由於他的努力與試驗，給我們的沈悶而混亂的畫壇，帶來了一線曙光，即是：

證明在一種深厚的文化基礎上，國畫藝術求新求變是有它的可能性的。」㉙

但楚戈也同時指出：「從何懷碩整個作品看起來，他受的影響是很多的，遠如石濤與八大，近如林風眠、傅抱石、黃賓虹、李可染……等諸大家，都多少在他的畫面上留下一些痕跡，在構圖設色上，李可染給他的影響最為明顯。」㉚

因此，楚戈以期許的語氣，寫道：「這是一個開始，一個良好的開始，我盼望何懷碩能把握他目前的成就，更進一步完全的走向『創造』的道路，把父親的還給父親，把母親的還給母親，黃賓虹的還給黃賓虹，李可染的還給李可染，還我本來面目，四通八達，來去自如。」㉛

以當時海峽兩岸的隔絕，黃賓虹、李可染這些身陷「匪」區的畫家作品，在臺灣並無法輕易得見，楚戈能有如此的析論，實屬非易；而就何懷碩特殊的成長經驗㉜，楚戈的析論，顯然也有其論證的依據。

㉙參見楚戈〈創造與立意〉，收入《視覺生活》，頁145。

㉚同㉙，頁147。

㉛同㉙。

㉜何氏1941年生於廣東，中學就讀於湖北藝術學院附屬中學，讀完藝術學院一年級，1961年經香港來臺，入臺灣師範大學藝術系。

　　總之，以何懷碩曾經接觸的大陸革新國畫經驗，加上他豐富的中國畫學素養，在一九六〇年代後期，以迄一九八〇年代，始終代表著一股對一九六〇年代「抽象水墨」質疑的有力聲音。這種現象，與其說是個人藝術見解的歧異，不如說是兩種不同革新理念出發的必然衝突。何氏所代表的，是延續自中國大陸，由傳統→革新出發的一路思考，有著傳統文人看重學養、講究傳承的文化性格；而一九六〇年代興起的「抽象水墨」，則是一群在戰亂中成長的大陸來臺青年，從西方抽象繪畫的思想回頭，在傳統的畫論中找尋接合所開創出來的一條新路。

　　就對傳統的認識言，何氏無疑具備相當穩固的學養基礎；但就創作論，何氏是否已如楚戈的期勉，從傳統大師的影響下，走出自我，對某些堅持「現代主義」的人而言，則是一直有所爭論的問題。姑且不論何氏個人的創作成就或藝術淵源如何，其「懷碩造境」式的水墨風格，無疑在「五月」當時的「山水水墨」之外，衍生出另一股「風景水墨」的路向，此一路向且與一九七〇年代以後的鄉土運動，隱隱相接。新生一代的本地青年洪根深，深受兩種風格的浸染，開創出在抽象墨韻中，加入繁

洪根深　黑色情結之二十　　1989
水墨・壓克力　91×117cm

複的人形，表達苦澀美感的鄉土關懷，成為少數從事「現代水墨」創作的本地青年中，最值得注目的一位。

肆、

儘管有何懷碩為代表的質疑聲浪出現，但劉國松等人的「現代水墨」卻也在同一時間，得到了另一個發展的空間；一九六六年，一個稱作「中國山水畫的新傳統」的水墨畫展，在美國巡迴展覽，一直到一九六八年才結束。

這個展覽，是由旅美藝術史家李鑄晉居中促成，除了為「五月」的成員開闢了一個更具國際視野的展出空間，進而促使這些成員日後相繼離臺赴美發展以外；這個展出的一個重要意義是：第一次匯集了臺灣與海外對「現代水墨」探討的具體成果於世人的眼前。當時參展的成員包括：在美國的王季遷、陳其寬，和在臺灣的「五月」成員劉國松、莊喆、馮鍾睿，以及一

位後來在一九八〇年代後期，因長期蟄居，而被媒體稱作「藝壇傳奇」的「將軍畫家」余承堯❸。

從這些參展成員的作品及其成藝歷程觀察，我們可以發現：基本上這是脫離

余承堯　飛流直下三千尺　年代未詳
水墨・紙本　60×40cm

❸余承堯後來成為雄獅畫廊經紀畫家，並由《雄獅美術》製作專輯，以「藝壇傳奇」之名特別

報導，參見《雄獅美術》189期，1986.11。

中國大陸「傳統→革新」一路思考，從而在一些更具個人化的「試驗」中去進行的一條新創路向。更具體的說：這些人即使都有相當的傳統文化素養，但在創作的路徑上，走得卻都不是從傳統的筆墨語法學習中出來的路子，而是直接以一種完全與中國傳統不相干的形式語言，去重新塑造一個在精神上企圖契合於中國傳統的藝術新貌。風格成型於海外的王季遷、陳其寬不論❸，「五月」成員之外的余承堯，以一種完全孤絕於繪畫傳統的背景，造就了戰後臺灣水墨山水最堅實、強勁的風格。這

種逸出傳統所作的創作努力，日後證明，也早在旅居夏威夷的女性藝術家曾幼荷的作品中可以尋得。

或許在對傳統的認識上有所差距，在創作的手法上也有所不同，但一股將「水墨畫」從傳統「國畫」的框架中掙脫出來的意念，卻是相當一致的；因此，包括劉國松、何懷碩在內的一群國內「現代水墨」畫家，在一九六八年，捨棄成見，正式成立「中國水墨畫學會」，成員還有：胡念祖、馮鍾睿、徐術修、黃惠貞、李川、李重重、李义漢、孫瑛、蕭仁徵、文霽、王童、楊

陳其寬　縮地術　1957
彩墨・紙本　25×120cm

❸陳其寬自外於傳統筆法的風格，已有相當文字探討，較完整者，則如漢寶德〈自眼界到境界——看陳其寬的藝術〉，原載《現代美術》38期，臺北市立美術館，1991.10，臺北；收入蕭瓊瑞主編《1991台灣藝評選》，炎黃藝術文教基金會，1992.11，高雄。至於王季遷（己千）乃一知名古畫鑑賞家，亦曾接受傳統畫家吳湖帆等人之教導，但其創作，則採拓印之法，此亦顯示其非自傳統筆法入手之路向。

漢宗、葉港等三十餘人。畫會成立的時間特別選定在十一月十二日，也就是「中華文化復興節」，並邀甫自歐洲返國的藝術史學者曾堉主講「禪宗美學與現代繪畫之關係」❸，這樣的時間選定，和講題安排，都部份的反映了當時從事「現代水墨」探索人士的心理傾向與創作認知。

一九七〇年六月，臺北故宮舉辦「中國古畫討論會」的大型國際學術研討會，「中國水墨學會」適時推出「第二屆水墨畫展」（六月十九日），有意向國際人士展現當代臺灣水墨創作的新貌；就在同時（六月廿二日），另一批以發揚傳統「國畫」為宗旨的老一輩大陸來臺國畫家，包括「七友畫會」、「壬寅畫會」、「八朋畫會」、「六儷畫會」， 也舉辦了首次的聯合大展，這兩場同時推出的展覽，隱隱顯示了「現代水墨」與傳統「國畫」之間的暗中較勁。

一九七一年，「中國水墨畫學會」為「慶祝建國六十週年紀念及文化復興運動」，又舉辦了一場規模更大的「中國水墨畫大展」。這次展出，包括了國內的文霽、周盤生、郭東榮、劉國松、江明賢、洪嫻、馮鍾睿、李川、李重重、李建中、李國謨、徐術修、陳大川、陳洪甄、陳庭詩、孫瑛、黃惠貞、葉港、葉嫩晴、楚山青、楊漢宗、劉庸、鄭善禧、龍思良、蕭仁徵、謝文昌、顧重光，以及香港的刁燕娥、王勁生、司馬峱弱（強）、伍鏗強、余世堅、汪弘輝、李維安、呂壽琨、李靜雯、吳耀忠、周綠雲、徐子雄、梁不言、梁素瀅、辛家惠、陳樸文、楊鷁翀、翟仕堯、鄭維國、譚志成、譚曼子等人。這是劉國松將其現代水墨思想，介紹到香港以後的一次大規模成果展現❻。在參展的名單上，鄭善禧的加入，以及何懷碩的退出，都是可以注意的發展。何懷碩那種基於傳統文化素養出發的路向，一開始便註定無法與一九六〇年由西方現代主義入手的大多數「現代水墨」畫家和諧並存；其一再強調自「見識」、「學養」提升的藝術修為方式，也使他在臺灣這塊質樸的土地上，很難找到真正的傳人，

❸ 參見《聯合報》1968.11.12之報導，劉國松亦曾就曾堉所論，寫成〈禪宗美學與水墨畫〉一文，刊《幼獅文藝》29：6，1968.12，臺北。

❻ 劉國松於1971年赴港，執教於香港中文大學藝術系。

而倍感孤寂。至於鄭善禧這位一九五〇年
來自福建，而在臺灣受教成長的畫家，多
少受到日本畫家富岡鐵齋(1839–1924)的
影響，融合了民間工藝的色彩、造型，也
在一九六〇年代中期，由水彩轉入水墨❸，
形成其獨特的狂野畫風，在大批講究墨趣、
空靈的「現代水墨」作品中，以粗獷、重
拙的日常景物，獨樹一幟；這種風格，也
使他在後來的鄉土運動中，受到特別的推

崇。

伍、

一九七一年四月，「釣魚臺事件」發
生，同年十月，國民政府被迫退出聯合國。
一連串的外交挫敗，激發了臺灣「鄉土意
識」的抬頭，藝文界的「鄉土運動」，也促

鄭善禧　翠嶺新社　1984
彩墨・紙本　71×67cm

❸鄭善禧早年探索方向極廣，但多以水彩為發表
　主要類別，1965年首次以水墨畫獲選「省展」

國畫部第一獎，此後並多次獲得首獎。

使一九六〇年代興起的「現代水墨」思想，轉趨沈寂。

「鄉土運動」是臺灣文化自主意識的一次覺醒，水墨畫在戰後臺灣，歷經「抽象」、「造境」的衝擊、洗禮，又回到日據時期即已提出的「寫生」觀念之中。

事實上，「寫生」觀念，在師大美術系林玉山、張德文，以及一九六二年才成立的藝專美術科傅狷夫的宣揚教導下，已逐漸取代「臨摹」，成為學院教學最主要的手段；即使是政戰學校美術科，也早在梁鼎銘兄弟的影響下，在人物、動物畫方面，有過相當的探討。因此，就臺灣水墨畫壇而言，較早的李奇茂（政校）、梁秀中（師大）、羅芳（師大），和稍晚的蘇峯男（藝專）、羅振賢（藝專）、蔡茂松（藝專）等人，均曾以「寫生」的方式去描繪臺灣的風土人情。但這些作品與努力，在戰後無法匯集成一股有力的思潮，一方面固然是政經情勢影響下的臺灣，本土意識並未真正覺醒；另一方面，則是戰後的「寫生」觀念，大多仍固守在傳統「寫其生意」的意念裡，因此作品中承載的情感，來自中國文人傳統的承襲，遠多於對現實景物的感動。形式上，他們的確擷取了臺灣某些地方景致的片斷，但內涵上，表達的不是虛無縹渺中的田園景致，便是筆調粗獷、山石交錯的荒野風光；「寫生」的材料，只是他們回到室內造境、構圖的參考，他們心中的意境仍是師輩畫家或古人的胸中丘壑。早期大陸來臺水墨畫家的影子，仍深深的影響著這些年輕一代的畫家，使他們的作品成為一種「中原情懷的臺灣風物」。

林玉山　雙兔圖　1987
彩墨・紙本　69.5×47cm　楊增棠先生藏

蘇峯男　橫貫公路覽勝　年代未詳
水墨・紙本　231×99cm

蔡茂松　幽谷晨曦　1974
水墨・紙本

黃冬富　榕蔭消夏　年代未詳
水墨・紙本

吳漢宗　雨港記遊　1984
水墨・紙本　180×80cm

梁中銘　風雨歸牧　1972
水墨・紙本　臺灣省立美術館藏

李奇茂　養鴨人家　1979
彩墨・紙本　82×148cm

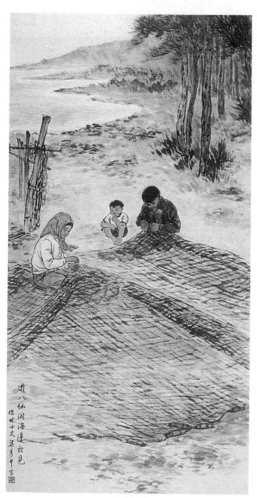

梁秀中　遊八仙洞海邊所見　1985
彩墨・紙本

羅芳　突兀山巖　1985
水墨・紙本

即使畫的是現實人物，但人物生活情趣的表現，往往大於對人物性格的刻劃，一種「疏離、旁觀」的性格，對某些大陸來臺人士而言，或許正是他們心境的忠實呈現。

蕭進興　臺中公園所見　1982
彩墨・紙本　140×73cm

「鄉土運動」的潮流終於引導一批更年輕的水墨畫家，開始企圖擺脫遙遠中國傳統給他們的束縛，以一種全新的心情和眼光，重新注視自己腳下的鄉土。「寫生」的意念，在這個時候，逐漸轉化為「寫實」甚至是「密實」的手法。如果說他們是接受師輩畫家寫生觀念的影響，不如說更受到美國畫家魏斯 (Andrew Wyeth, 1917–) 寫實風格的啟發。他們開始放棄先驗的筆法，以我手寫我眼，毛筆在他們手中，只是一支軟化了的鉛筆，宣紙也只是一種更具吸水性的水彩紙，臺灣破敗的危樓、鄉間的古屋、農具、繁忙的火車調度場，以及明亮陽光照耀下的蓊鬱樹叢，和雖不巍峨奇峻卻也突奇有致的山石礁岩，一一出現在那千年古老的中國宣紙上。袁金塔、蕭進興等正是這一波潮流下出線的畫家，而他們當時的作品，的確一度吸引了當時畫壇的目光，同時也與日據時期，郭雪湖分別以水墨、膠彩完成的寫實巨作〔圓山附近〕❸ 中所曾經使用的「密實」手法，

❸〔圓山附近〕一作，先以水墨完成初稿，再以膠彩完成作品，參展第二屆「臺展」，獲「特選」，筆法完全脫出古人。作者曾自述：「面對圓山一帶的樹，我才發現，自己再也不能從古法中表現什麼。」（郭雪湖〈初出畫壇〉，前揭《臺北文物》3:4)作品可參見藝術家出版社《臺灣美術全集》卷9《郭雪湖》，1993.2。

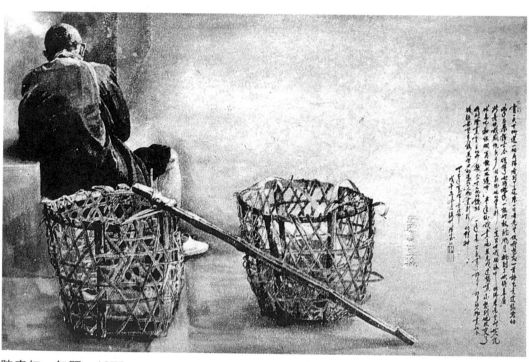

陳嘉仁　無題　1978
水墨‧紙本

袁金塔　窗前雪　1985

彩墨・紙本　87×65cm

有著遙相輝映之趣。

在這一波運動中出來的畫家，以「寫實」的手法切入臺灣的鄉土景物，在當時畫壇是可以理解也能夠接受；這樣的手法，即使在藝術的表現上，未免流於粗淺、表象之譏，總是個新的開端。但當手法本身，超越了那個原始關懷的主體，也就是「本土意識」的追求，而成為藝術創作的目的，開始用它來畫紐約的雪景、四川的風景，原來的意義也就消失，徒然成為一種「寫實水墨」的技法演練，進而喪失了繼續發展的動力。

以「寫實」的手法來面對自己生長的土地，自然無法滿足那些更具反省能力的畫家，於是各種自人文角度切入的水墨風格也就逐漸衍生，洪根深、倪再沁、于彭等一批較年輕的水墨畫家，都在這個路線下，正持續發展中。也有些畫家則以個人

白丰中　梅花　1987
彩墨・畫布　95×145cm

程代勒　山林深處有人家　1986
彩墨・畫布　64×97cm

于彭　四平居　1990
水墨・紙本　137×69.5cm

周于棟　無事　年代未詳
彩墨・畫布　55×83cm

對地域性特有色彩、造型的感受，白丰中、程代勒是較值得注意的幾位。

「鄉土運動」作為一個藝術運動，其成就是相當有限的。在創作的層面上，它未能提出質量可觀的作品；在理論的探討上，也不如文學方面來得充分；它的實質影響或許要在未來的時間中，才能逐漸顯現。但這個運動所造成的一個直接效應，

則是迫使「現代水墨」的消沈。這段期間，雖有少數有心人士，為「現代水墨」的延續，不斷鼓吹、倡導，並先後由文字寫作投身創作，且擁有獨特風貌，如楚戈、管執中，和稍晚的羅青等是；但一些對六〇年代「墨水」（而非「水墨」）趣味批判的聲音，也伴隨著鄉土運動的聲浪，不斷湧現；謝里法的〈六〇年代臺灣畫壇的墨水

趣味〉❸、汪澄的〈斬斷還是繼承？──從中國水墨畫傳統到現代水墨畫〉❹，都是顯例。有趣的是，這些批評的聲音，大都來自一些本身並不從事水墨創作的畫家口中。

陸、

一九八〇年代，水墨畫在臺灣似有復甦的傾向，一九八〇年年初（三月），著名的《藝術家》雜誌，籌劃了一個「水墨畫專輯」。年底（十一月），臺北春之藝廊舉辦「現代國畫試探展」，參展畫家有：趙二呆、陳其寬、吳學讓、席德進、徐術修、楊漢宗、李祖原、謝文昌、羅青等人。

一九八四年，臺北市立美術館成立，在發揚本地（實質上是中國的、東方的）藝術特色的考量下，「水墨」又被重新標舉出來。「國際水墨畫特展」(1985)、「中華民國抽象水墨展」(1986)、「墨與彩的時代性──現代水墨展」(1988)、「一九八九水

席德進　榕樹下　1980
彩墨・紙本　69×135cm

❸見《雄獅美術》78期，「六〇年代的水墨抽象畫回顧」特輯，1977.8，臺北。

❹同❸。

趙二呆　青山白梅　1986
彩墨・紙本

羅青　遇到一個穿牛仔褲的男孩　1992
水墨・紙本　136×68cm

楚戈　群山萬壑（局部）　　1991
水墨・棉布　162×130cm

墨創新展」(1989)，相繼推出。

　　但就一九八○年代的水墨畫壇觀察，即使有臺北市立美術館這些「水墨雙年展」的強力倡導，「現代水墨」已無法在這一波的努力中，展現突破性的風貌。所有在風格上較具個人面貌的畫家，都是一九六○年代「現代水墨」浪潮的延續，陳其寬、劉國松、楚戈、何懷碩……分別在這個時期，推出大型的回顧展。早年離臺的趙春翔、蕭勤，也先後返臺，展出作品。在這個時期被媒體標舉成不世出的「隱居」畫家——余承堯，如前所述，事實上也早在一九六○年代的「中國山水畫的新傳統」美國巡迴展中已經露面。

　　「水墨雙年展」在一九八○年代，作為臺灣現代水墨畫壇的主導力量，似乎並

未能達成其帶動風潮的預期目標，原因一方面是：大部份在雙年展中得獎的年輕「現代水墨」畫家，其從事水墨創作，往往只是在參展的前提下，暫時改變媒材的權宜之計，事實上並沒有長期鑽研探討水墨的用心與行動；二方面則如一些先輩畫家，包括黃君璧、呂佛庭等人均在「水墨創新展」(1989) 中名列受邀展出，亦顯示「現代水墨」一詞在一九八〇年代的內涵混淆與面目模糊❹。

一九八〇年代的臺灣現代水墨畫壇，固然缺乏一種較具整體強力的理論建構與論辯行動，但在個別的創作上，仍可見一些長期默默從事探索的孤獨工作者，如較年長的管執中、夏一夫（玉符）、趙占鰲、黃朝湖、顧炳星，及較年輕的郭少宗、李茂成、李振明、王素峰、徐永進、林勤霖、陳志宏、劉國興、曾肅良、譚君天、呂坤

管執中　李白和他的酒友們　1992
水墨·紙本　90×129cm

❹事實上，早在 1986 年的「中華民國抽象水墨展」，即有管執中提出類似質疑，見〈真理的走形·真形的曲影——「中華民國水墨抽象展」批判〉，《文星》，1986.12，臺北。

夏一夫（玉符）　雨後山和瀑　1988
水墨・紙本　104×78cm

劉墉　雲山月夜　1986
水墨・紙本　70×180cm

黃朝湖　山的呼喚　1986
壓克力・水墨・紙本　96×61cm

李振明　菩薩何辜　1988
水墨‧紙本　250×270cm

林勤霖　抽象　1989
彩墨・畫布　250×80cm

王素峰　黑色新聞　1989
水墨・畫布　160×400cm

葉宗和　原始之生命　1989
水墨・紙本　69×135cm

王源東　超脫　年代未詳
水墨・紙本　75×140cm

徐永進　家家都在畫屏中　1991
水墨・紙本　68×68cm

和、吳清川、葉宗和、王源東、杜岩峰、
林俊彥……等人，均值得肯定與期待。水
墨之為素材，在他們手中已完全脫離了傳
統皴法的制約，而賦予無限可能的生機；
通過水墨此一媒材，他們所要傳達的已絕
非「中國的」這樣一個文化意念所可概括。
相較於同時期的其他媒材創作，現代水墨
在一九八〇年代，似乎正處於一個沈潛、
積蓄的年代。

一九八七年，臺灣在歷經四十餘年的
戒嚴體制後，宣佈解嚴；作為水墨原鄉的
中國大陸水墨作品，在間隔了幾近半個世
紀之後重新入流臺灣。臺灣水墨畫壇，將
以什麼態度和心情與大陸水墨重新展開對
話？這個在臺灣生成、開展，與中國傳統
似即若離的「現代水墨」，有無可能提供大
陸水墨借鑑、參考的成就？是兩岸關心水
墨發展前途的人士，可以共同思考的課題。

❏

回首六〇年代　重審現代繪畫

一九五〇年代中期，臺灣在歷經戰後大約十年風雨飄搖的時光，已逐漸從西方人口中形容的「垂死的」境況中，掙脫出來，站穩了腳步。尤其在韓戰爆發後，美國深切體會到臺灣在太平洋戰略地位上的重要，終於在一九五四年，也就是韓戰結束的第二年，和臺灣正式簽訂「中美協防條約」，為臺海的安全，提供了保障，臺灣正式進入所謂「美國的時代」。戰後積聚了十年的社會力，也就在這個基礎上，展現其蓄勢待發的活力。

就藝術方面言，日據晚期最具抗爭意識的「MOUVE 美協」成員：陳德旺、張萬傳、洪瑞麟、廖德政、金潤作、張義雄、呂基正等人，在一九五三年，重新出發，組成「紀元美協」；而南部代表著非主流力量的郭柏川、劉啟祥等人，也在此前的一九五二年，分別組成「臺南美術研究會」和「高雄美術協會」。至於幾個後來影響深遠的現代詩團體：「現代詩社」、「藍星詩社」、「創世紀詩社」，也在一九五三、五四年間，相繼成立。而日後成為臺灣美術史分期重要指標的「五月畫會」、「東方畫會」，更在一九五七年五月及十一月，分別推出首展。臺灣的藝術歷史，就此進入戰後的第一個高潮——現代詩和現代繪畫運動的時期。這也是戰後臺灣，第一波民間力量的覺醒，具有向既存體制及五〇年代的八股文藝挑戰的革命氣質。

「五月畫會」創立初期，雖有以作品向老一輩日據時代畫家，要求肯定的企圖，但強烈的批判精神或現代意識，仍不明顯。

倒是在同年十一月，推出的首屆「東方畫展」，結合了西班牙現代畫家，以那些全無具體形象的作品，給予國內觀眾一次全新的視覺經驗與美感衝擊；正式揭開了國內現代繪畫運動的序幕。

專欄作家何凡，在報上稱呼這批「不知天高地厚」的東方會員，包括：李元佳、吳昊、夏陽、陳道明、蕭勤、霍剛、蕭明

賢、歐陽文苑，為「八大響馬」。而同時成長的現代詩人，也成為他們最主要的戰友，和最忠實的支持者，如楚戈、商禽、辛鬱和紀弦等人。如果我們承認「東方畫會」在現代繪畫運動上的前鋒角色，那麼做為他們思想導師的李仲生，便有他不可忽略的歷史性地位。

在「東方畫會」連續幾次結合歐洲（包括西班牙、義大利等）現代畫家推出大型展覽之後，「五月畫會」也在第四屆的展出，正式走向一種較明顯的現代風格。由於「五月」擁有幾支健筆，如劉國松、莊喆、彭萬墀；同時，又吸收了「四海畫會」胡奇中、馮鍾睿等非師大系統的成員，擺脫了以往校友會格局的拘限；更重要的是，贏得了幾位學者如虞君質、張隆延、余光中，和幾位師長輩畫家如廖繼春、孫多慈等人的支持，終於取代了「東方」，成為臺灣現代繪畫運動的主導力量。

由「東方」與「五月」帶動起來的畫會風潮，和倡導的現代繪畫思想，顯然正切合了整個臺灣藝壇的期待心理，一呼百應，迅速形成一九六○年代臺灣畫壇畫會群立的特殊景觀。以一九六○年三月間，由藝評家顧獻樑、藝術家楊英風出面籌組

的「現代藝術中心」為例，當時具名發起的畫會，南北即達十七個之多。

當然，以當時臺灣內部緊縮、控制的政治氛圍，這些表面的蓬勃，並不代表思想的全面開放。因此，「現代藝術中心」的成立，迅即因歷史博物館展出一幅秦松的作品，被人檢舉暗含「反蔣」二字，而遭致擱淺。

事實上，以當時戒嚴時期的「人民團體組織法」規定，同類型的團體，不得重複設立；因此，既然有了「中國美術協會」，其他的美術團體均只得以「畫展」的形式結合。至於「現代藝術中心」那種聚集群眾的大規模組織，即使不發生「秦松事件」，恐怕也無法見容於文化情治單位。

政治的陰影，有些是刻意具體的行動，有些則是無心造成的打擊。如一九六一年，一向關心藝術的徐復觀，發表「現代藝術唯一的出路是為共產黨開路」的言論，正是一九六○年《自由中國》主編雷震被捕事件之後不到一年的時間，自然引起現代藝術工作者極大的恐慌。劉國松的挺身辯護，也為劉氏贏得了現代繪畫代言人的領袖地位。

現代繪畫運動的團體行動，大約在一

九六二年前後達於高峰，以歷史博物館舉行的「現代繪畫赴美預展」為代表，而在一九七〇年代初期，暫時消沈。

回首這個興起於五〇年代後期，橫越整個六〇年代的臺灣現代繪畫運動，有幾個值得提出討論的問題：

第一、不管是現代詩，或現代繪畫，均有許多大兵詩人、大兵畫家的參與，此一臺灣現代藝術特殊風貌的形成，事實上，可推源於國民黨文化組織「中國文藝協會」在一九五〇年推動的「軍中文藝運動」。

這個強調「兵唱兵、兵演兵、兵畫兵、兵寫兵」的文藝運動，原始的宗旨，是記取大陸時期，因忽略文化工作，而遭受失敗的教訓，企圖透過文藝的手段，指導、控制軍中青年的思想，堅定反共的戰鬥意志；配合著後來的「文化清潔運動」，達到全面掌握軍隊和社會思想走向的目標。

未料，這個含有高度政治目的的工作，卻無意中激發了大批軍中流亡學生的創作意欲，成為日後臺灣現代藝術的一股重要力量。

第二、軍中流亡學生多是出生於抗戰前夕，成長於抗戰期間，他們原以滿腔抗日救國的熱忱投入軍旅；勝利後，卻在緊接而來的一場內戰中，流亡來臺。沈悶僵持的政局，使他們犧牲報國的心願落空，思想行動又受到嚴密的控制。精神的苦悶，和對生命無奈、荒謬的感受，正好透過文藝的創作，獲得宣洩；延續至一九六〇年代，竟成為臺灣現代詩和現代繪畫主要的精神質素之一。有人批評現代詩和現代繪畫的虛無、荒謬、晦澀，缺乏真實生活的反映，楚戈反駁說：這就是我們的生活。

第三、不管是「五月」、「東方」或其他的許多畫會，他們當時標舉的「現代繪畫」，最主要的是一種「形象的解放」；當時普遍使用的名稱，包括「抽象」、「非具象」、「不定形」或「無象畫」等等。

就中國美術現代化的歷程觀察，這是西畫東漸以來，中國的藝術家首次排除了以「寫實」、「寫生」等西方古典藝術觀念來改革中國繪畫的主張，重新在中國的傳統畫論與西方現代思潮的接合點中找尋出路；同時也是中國近代的藝術家，第一次企圖完全擺脫現實或政治的束縛，在藝術的創作上，為自己尋得一個可以自由發揮的天地。

第四、以「抽象水墨」做為現代繪畫運動的唯一面貌，並因此攻擊劉國松個人

的專斷，這種批評，往往是論者個人對一九六〇年代多元化思想的忽略與窄化的結果。

以做為藝術家的劉國松個人而言，他大可「擇善固執」的宣揚他自己認可的藝術理論，並攻擊其他的藝術型態。但就歷史的事實而論，整個一九六〇年代現代繪畫運動的真正成績，並不因此而只剩抽象水墨一項；例如莊喆的油畫、壓克力作品，就仍深深的吸引了我們；而東方畫會早期的歐陽文苑、蕭明賢、李元佳、蕭勤、陳道明，比劉國松更早運用水墨，卻一點也不「表現主義」，蕭勤的作品，一度甚至還十分「硬邊」。至於朱為白受到空間派封答那等人影響的挖貼作品，吳昊、李錫奇的版畫，夏陽、霍剛的油畫，又豈是一個「抽象水墨」所能完全涵蓋？

因此，我們應避免主觀的以一個人去代表一段歷史，卻又再以這個人來做為評斷那段歷史的依據；如此的作法，不論對那個人或對那段歷史，都不是公平的。

第五、一九六〇年代的現代繪畫運動，從文獻上看，的確是以大陸來臺的外省籍青年為主導。但如果因此便以為這是一段大陸文化打壓本土文化的歷史，甚至得出「外省人」和「本省人」無法相處的結論，那便是一種無知的罪惡。

事實上，不管是「東方」，不管是「五月」，成立之初，均是同時包含了本省籍青年和外省籍青年，例如：最早獲得聖保羅雙年獎入選的東方會員蕭明賢，和他們最早的文字支持者黃博鏞；又如「五月」六位創始會員中，除了郭予倫與劉國松以外的李芳枝、郭東榮、陳景容、鄭瓊娟等，都是本省人。

可見在較早的時期，本省青年和外省青年共組畫會，一同展出的行動，若非情感的融洽，是絕不可能做到的。至於日後彼此的分道揚鑣，則是由於文化背景的差異，所自然形成的藝術理念的分歧使然。

概括而言：外省青年所代表的大陸文化，深受中國傳統文明的涵養，較擅長於抽象思維的討論，正如那神龍見首不見尾的「龍」的文化，喜談「計白守黑」、「以虛當實」的高妙意境，他們的創作，多從「心象」出發；而本省青年所受的傳統影響較少，他們不喜「虛無縹渺」的玄論，較執著於視覺印象的掌握，因此他們的創作，多從「物象」出發。

這些現象，反映在「五月」的成員作

品上，也顯現在整個六〇年代台灣現代繪畫的風格趨向上。許多本省青年，在現代繪畫風起雲湧的時代，紛紛投入純然抽象的創作嘗試中，但和西方藝術史實發展相反的方向，他們在一個時期的純粹抽象之後，卻多又回到一種「物象分割」的風格中。

但不論從「心象」或「物象」出發的作品，顯然都是此一現代繪畫運動中的珍貴產物，不容偏廢。

總之，如果我們把六〇年代臺灣現代繪畫的發展，看成是一個「運動」，是一個全面的「潮流」，我們便應該對這樣一個涵蓋廣闊的歷史事件，進行更深入而周圓的研究與瞭解，而避免做片面的評斷，尤其

不應以表象上的少數人物，當作整個時代的唯一代表。

同時，除了文獻以外，應進行更多的作品發掘與研究。事實上，不論是大陸來臺的青年，或是以「省展」、「臺陽」為主軸的本地青年，均在六〇年代的現代繪畫運動中，留下了大批可觀的作品。六〇年代是臺灣工業起飛的年代，而在文化藝術上，顯然也不是一個只有追逐、沒有建樹，只有言論、沒有創作的年代。

政治時或可能製造對立與悲劇，文化則有超越政治的價值。文化的形成，應非取代或抵銷，而是並呈與累積。六〇年代現代繪畫運動呈顯的多元性格與風貌，尤其值得深刻思考與辯證。　❑

遠離「中國」？
——臺灣當代藝術趨向

把臺灣當作一個論述的主體來觀察、討論，基本上是隨著整個臺灣近代歷史發展的殊異性而逐漸形成的；然而在最近一、二十年，這種論述的主體性才變得更為明顯而具體，則是事實。

作為論述的對象，臺灣曾是中國大陸僻處海隅的一個荒漠小島，曾是歐洲殖民帝國遠在東方的一個經營據點，曾是日本軍國主義南進政策的重要跳板；但是一九四九年國民黨政權的來到臺灣，而沒能再回到中國大陸去，卻是造成今天這種逐漸形成獨立政經實體與文化自主意識的主要關鍵。

儘管某些論者，喜歡武斷的批評：臺灣的藝術表現，在國共對峙、長期戒嚴的體制下，總是脫離現實，無法真正反映臺灣人民的情感與生活。但是這樣的說法，如果不是窄化了「臺灣人民」的內涵，便是低估了藝術工作者敏銳而精微的創作心

靈。誠如當年那位來自中國大陸汨羅江畔的流亡青年楚戈的反駁：「誰是大眾？我就是大眾！」一九六〇年代的現代繪畫運動，包括那些和現代畫家孿生共長的現代詩人，正貼切的反映了冷戰時代下，知識青年苦悶、懷鄉、唯美、晦澀的時代氣質。

大約在一九五七年年中及年底，兩個由年輕人組成的繪畫團體——「五月畫會」與「東方畫會」，相繼在臺北宣佈成立，並迅即推出首展，開啟了戰後臺灣第一波以「現代繪畫」為標榜的藝術運動。

「五月」與「東方」的成立，今天已經成為臺灣美術史重要的分期點，不管對他們所倡導的思想與創作方式是否認同，論者不得不承認這些年輕人改變了時代創作的氣氛，扭轉了歷史發展的走向。

「五月畫會」基本上是由一群臺灣師大美術系畢業的校友所組成，日後再陸續吸收一些來自海軍「四海畫會」的成員。

「東方畫會」則以臺北師範藝術科的學生為主體，再加上當時服役於空軍的一些流亡青年。

這些青年，對西方資訊的瞭解與吸收，其實是相當間接而有限的；然而他們都分別受到了一位前輩畫家的指引與鼓勵。「五月畫會」是在日據時期成名的臺籍畫家廖繼春的促動下，以成立畫會、展現創作實力，來爭取社會的認同；而廖氏本人，後來甚至加入完全走向「現代繪畫」路線的「五月畫會」，以更具體的行動來支持這個畫會。

相較之下，對現代繪畫思想的提倡，「東方畫會」的導師李仲生，擁有更先期與實質的貢獻。這位早年參與中國第一個現代繪畫團體——「決瀾社」首屆展出，留日時期也是日本二科會第九室成員的畫家，一九四九年來臺後，即以一種獨特的教學方式，培養了一批批從事現代繪畫探索的優秀藝術家，構成臺灣當代藝術的一支鮮明脈絡。

「五月」與「東方」成員日後的發展，顯然均各自形成了獨特而有趣的風格面貌；但就一九六〇年代的情形而論，他們當時卻擁有相當一致的特點，也就是對「現

實形象」的放棄；換句話說，就是對「抽象」或說「非具象」的倡導。

一般論者，普遍認為這種思想是受到美國抽象表現主義繪畫的直接影響，因此或稱這個時期為「美國文化圈」時期。這種說法，驗證於當時美國新聞處在臺灣的實質作用，自然有其依據；然而這種說法，卻不免流於片面，因為它忽略了當時臺灣仍與歐陸各國保有的實質關係。比如當年自北師藝術科畢業，取得西班牙政府獎學金，前往馬德里留學的蕭勤（他是民初著名音樂家、上海音專創辦人蕭友梅的公子），就是一位不斷撰文回國，報導歐陸「不定形主義」、「空間派」、「龐圖運動」等藝術思想的重要傳介者，而開始幾屆的東方畫展，更是在和西班牙、義大利等國現代畫家聯展的情形下，相繼推出的。因此，我們不應忽略當年臺灣「抽象」繪畫思想形成的多元化根源。

然而，一九六〇年代臺灣吸取自西方的思想，不論是來自美國或歐陸，可以肯定的一點是：和所有文化的交流案例一樣，文化吸收者是在被吸收者身上，找到了自己，反映了自己。不管是「五月」或是「東方」，他們在這些西方「抽象」或「非具

「象」的形式下，事實上是寄託了對中國故土的強烈懷思與精神回歸。在這個本質上，他們竟與當時被他們強烈抨擊的傳統水墨畫家，是頗為一致的。

劉國松、莊喆、馮鍾睿、韓湘寧的抽象山水，蕭勤充滿禪意的水墨，吳昊、夏陽採自民間的造型筆意，李錫奇一系列利用中國書法所構成的版畫、噴畫、漆畫，以及並不參加「五月」或「東方」，但在這個潮流下投入創作的楚戈、管執中等等，都是在中國大傳統或小傳統的養分中，擷取足以支撐畫面形式的內涵和動力。一九六〇年代的現代繪畫運動，一心走向國際藝壇，但唯一得以立足的憑藉，則是回到中國，至少也得回到東方。這種趨向，隨著時間的發展，在這些畫家的作品中愈發顯著。

回首這個曾經引發臺灣畫壇全面呼應的現代繪畫運動，人們津津樂道她那強調藝術純粹化的本質，以及這些藝術家們，尤其以劉國松為代表，如何和當時被視為保守勢力的學者，展開一場免於被扣上紅帽子的「現代畫論戰」，延續了現代繪畫發展的命脈。然而，我們不應忽略：這場後來幾乎被窄化為「抽象水墨」的繪畫運動，

事實上是在一個倡導「中華文化復興」的政策環境下，間接取得的發展空間；而臺灣政府的這個政策，正是要對抗海峽對岸中共政權在一九六六年所發起的「文化大

劉國松　五月的意象　1963
水墨・紙本　111.5×56cm

莊喆　作品　1966
水墨・棉紙裱貼於畫布

馮鍾睿　作品1963-15　1963
油彩・畫布　76×140cm

韓湘寧　作品24-15　1963
油彩・紙本　52×137cm

蕭勤　世事如風無定　1961
墨水・紙本

吳昊　繪畫　1964
墨水・紙本

夏陽　泥娃攤　1957
混合素材・畫布　57.8×80.7cm

李錫奇　作品A　1986
噴漆・畫布　139.7×270cm

楚戈　牽聯花　1991
水墨・紙本　71.6×74.3cm

管執中　山之一角　1982
水墨・紙本　60×60cm

革命」。

因此，一九六○年代臺灣的現代繪畫運動，以「中國」為精神內涵，不論是從這些代表畫家的故國情懷、流亡意識，或是進軍國際的藝術考量，乃至時代的政策背景來檢驗，幾乎都是必然的發展。

然而，一九七○年代，臺灣政治情勢開始面臨一連串重大的外交挫敗。

首先是一九七一年因釣魚臺列島歸屬問題，引發了海內外學生的愛國行動，是為「保釣運動」。歷經此一事件，臺灣人民一夕驚覺：一向與臺灣友善的美、日政府，在利益當頭的情形下，隨時都有可能把臺灣出賣。

同年十月，中華民國在聯合國的席位，因國際壓力，在力保二十餘年後，終於被中共取代，進而退出聯合國。隔年，美國總統尼克森訪問中國大陸，並與中共發表「上海聯合公報」，戰後臺灣得以立足在中共威脅下生存的重要支柱，開始動搖。年底，臺灣最親密的貿易夥伴——日本，也與臺灣斷交。一九七五年，蔣介石在憂憤中去世；同年，臺灣與菲律賓、泰國先後斷交。至一九七八年，與美國的正式外交關係，也因美國與中共的建交而中止。

一九七○年代，是臺灣腹背受敵的年代，臺灣人民在踵繼而至的困境中，開始將一向眺望西方、懷思中國的眼光，拉回到自己的土地上，激發了一場藝文界全面反省的「鄉土運動」風潮。

但在美術的領域中，這個時期的藝術家，並沒有足夠的能力，在自己的生活環境中，即時挖掘出、掌握住較深刻的精神內涵；連帶的，在表現的形式上，也只能借助美國畫家魏斯 (Andrew Wyeth, 1917–) 式的精細寫實風格，去描繪一些破敗的農村景致，以與「鄉土」的堂皇目標勉強取得銜接。

一九七○年代的鄉土運動，絕對是一個意義深重的文化自省運動，但是否也是一次提得出足夠質量成績的藝術運動，則頗有爭議的餘地。

儘管如此，一九七○年代累積的民間社會力，並沒有白費；這股力量，終於在一九七○年代的最後一年引爆。一九七九年十二月的「高雄美麗島事件」，是在野勢力與執政當局，在戰後正面衝突的一次高峰。在這次事件中，許多黨外的菁英，紛紛遇難落獄。然而一種以民間社會力為主導的文化改造運動，也在這個事件後，為

一九八〇年代拉開序幕。

日後在國際影壇上倍受矚目的「臺灣新電影」，正是在一九八〇年代初期展開的。在美術的領域上，雖沒有像「新電影」一樣，因日後頻頻在國際影展中得獎，而受到國際的肯定，但和「新電影」的許多主力導演、編劇，如侯孝賢、吳念真等人一樣，一九八〇年代臺灣年輕一代的藝術工作者，並不再是為晉身「國際藝壇」而努力；相反地，如何忠實的面對土地、思考屬於自己的問題，才是他們創作的最直接動力泉源。一九六〇年代那種延續明末

清初以來，在「中國美術現代化」大潮流中進行的思考，已完全消褪不見。臺灣文化與文化中國長期的聯繫，就在這個時期，悄悄地疏離。

尤其一九八四年，臺北市立美術館的設立，一九八七年，持續了四十餘年的戒嚴令的解除，在在提供了新一代藝術家另一個廣闊的展演舞臺與思考空間。政治的禁忌解除了，社會凝聚的力量展現了，藝術家開始把藝術當成一種表達意識型態的利器。美學的時代結束了，代之而起的是一種強烈批判、深沈反省的新局面。對政

楊茂林　MADE IN TAIWAN ——肢體記號 I　1990
綜合媒材　175×350cm

治的、歷史的、社會的、人文的、藝術的、性別的、教育的、環境的……種種批判與反思，構築了臺灣當代藝術的主體面相。

楊茂林是這一波藝術浪潮中，作品最常被提及的一位。他的〔MADE IN TAIWAN〕系列，就像這個標籤本身的意涵一般，成為論述這段歷史最具標記性的圖像代表。

楊茂林畫展海報
瞭解紅蘿蔔的N種方法之一　1991

臺灣的中小企業，以「MADE IN TAIWAN」的品牌，在世界上建立了他較之政治形象更為鮮明的企業形象。楊茂林敏銳的擷取了這個意符背後豐富的內涵意義，廣泛而具體的呈現了臺灣文化現象的諸多面向。包括在一些誇大的人物形體中，諷刺了政治人物在議事殿堂公開上演的肢體衝突，以及更多無形的權力鬥爭與利益較勁。〔鹿的變相〕與〔瞭解紅蘿蔔的N種方法〕，則用一種圖示、文字的手法，對政權所採取的僵化教育、愚民政策，提出直截的批判。被批判的事實，可能仍有爭議的空間，但批判的本身，便直接地映現了這個時代的氣氛和創作者關懷的取向。價值正在重整，歷史正在改建！

吳天章的〔史學圖像〕系列，把海峽兩岸的政治強人，一一搬上畫面，以一種近似民間命相館的巨幅「面相」圖樣，「由面觀心」的展現了〔蔣介石的五個階段〕、〔蔣經國的五個階段〕、〔毛澤東的六個階段〕、〔關於鄧小平的統治〕……。這樣的作品，堂而皇之的在官方的臺北市立美術館展出，恐怕是此前海峽兩岸的中國人所無法想像的。

政治的批判，是臺灣當代藝術的大宗。連德誠的〔唱國歌〕，以一支繪有國民黨黨徽的電風扇，吹弄著浮貼在牆壁上的中華民國國歌，其中被抽去的兩字，分別是「吾黨所宗」的「黨」字，和「夙夜匪懈」的「匪」字，連德誠善於玩弄文字意涵的弔詭，達到他諷刺政治的意圖。

曾經參與威尼斯雙年展開放展的李銘盛，則在國立歷史博物館的「當代藝術展覽」會場，擺了兩張病床，懸吊的藥瓶中，分別裝滿了紅、藍兩色的液體，經由導管，一滴一滴的滴在平舖在病床上的兩疊棉紙上，直至血乾油盡⋯⋯，其中影射，對兩岸中國人，不言而喻！

對社會變遷的感傷與畸型現象的批判，也是以往臺灣美術所未見的；然而這

連德誠　唱國歌——文字篇　1991
綜合媒材

李銘盛　雙人床　1989
裝置　200×200×300cm

個主題曾經是臺灣鄉土文學的基調，同時也是八〇年代新電影的重要內涵。

美術工作者在這個主題的表現上，少了文學家如黃春明等人的那份幽默與達觀，多了一種深沈的無奈和激烈的嘲諷。鄭在東一系列以臺北近郊為背景的作品，表達了人物與土地間的疏離，以及生活的無奈，對消逝中的故鄉和人情有著一種沈重的感傷。

相對於鄭在東的枯寂荒漠，連建興的作品則傳達了一種巨大的靜寂空間感。這個看似神秘而靜止的空間，實是作者魂縈夢牽的故鄉記憶，如今繁華落盡、淒苦蕭

條，卻仍不失昔日的尊嚴。

對臺北都會文明的批判，郭振昌的發言，特別強烈而顯眼。他以一種強烈的色彩，與近乎照相寫實的筆法，描繪惹人發情的廣告美女圖像，來和一些以木刻版畫粗黑線條構成的古代人物並置，營造出一種荒謬、斷層的強烈意象，同時也對於色情的猖獗與感官慾樂的放縱，提出質疑。

歷史系出身的黃進河，則用一種現代歌仔戲臺、布袋戲臺搭景的艷俗色彩，表現了臺灣庸俗文化的一面：色情、暴力、大家樂……。黃位政則在刻意揭露現代人不安、貪婪、自私、無情的一面。

鄭在東　淡水北流（二聯作之一）　1989
油彩・畫布　97×120cm

連建興　停礦前的預感　1990
油彩・畫布　112×62cm

郭振昌　合影　1994
壓克力・畫布・畫框　52×62cm

黃位政　雙人　1988
油彩・畫布　150×80cm

　　一種對傳統倫理或性別秩序的挑戰，在侯俊明、嚴明惠的身上，也有深刻的表現。尤其侯俊明多重手法的表現，從展演到平面，每次都丟給這個表面上維持著安定秩序的臺灣社會，強烈的震驚與尷尬。侯俊明是國立藝術學院於一九八二年成立以來，最具創作爆發力的畢業生，從〔工地秀〕、〔大腸經〕、〔小女人〕、〔侯氏神話〕、〔刑天〕、〔拖地紅——侯府喜事〕，到〔新搜神記〕，侯俊明幾乎觸及了社會飲食男女的各個生活面相，而給予嘻笑怒罵的嘲諷與捉弄。比如他在〔拖地紅〕的演出中，以性別的倒錯，來顛覆生活中許多被視為神聖莊嚴的事情；而在〔新搜神記〕系列中，則以一種類似版印佛經的規整形式，看似一板正經，述說的卻是對「性事」

侯俊明　搜神（七）──甘霖神君　1993
紙版印刷　圖文各154×108cm

侯俊明　拖地紅──侯府喜事　1991
展演於臺北尊嚴

的盡情嘲諷與誇張，形式與內容間，形成了巨大的藝術張力。

　　相較之下，嚴明惠採取的手法來得較為單純，以一種在平面上重疊、拼貼、並置的手法，從女性的角度，強力的批判了男性社會中女性流為商品或工具的事實，並對男性的假冒偽善，極盡嘲諷之能事。

嚴明惠也因此成為臺灣當代藝術中，女性藝術最有力的代言人。

　　嘲諷的手法，在臺灣當代藝術的表現中，是藝術家自求解脫與自我宣洩的重要管道，李明則和于彭對傳統文人式生活的戲謔、諷刺，實有異曲同工之妙。在形式上他們都將自己的作品，模擬成幾乎類似

嚴明惠　這是藝術　1990
油彩・畫布　104×151cm

李明則　本來面目　1992
壓克力・畫布　130×97cm

于彭　浮幻人生　1990
水墨・紙本　66×31.6cm

傳統國畫的形式，在表象上，他們也大量使用一些傳統繪畫中慣用的語彙：樹石、文人、瀑布、居室等等；但在精神底層，他們追求的卻是一種反文人、反矯飾，甚至反傳統的生活價值。所以李明則會在作品中，把那些頭戴方巾、手執折扇的文士，畫成面貌猥瑣、性別不清，甚至赤身裸體的模樣。而于彭則在一種刻意塑成的戲劇氣氛中，點破生活的虛幻與支離。

在諸多的批判中，對藝術本身的質疑，也是不可避免的，李銘盛這位海洋學院畢業，本來可以在電信局工作，成為一名生活安定的公務員的年輕人，突然跳出生活，成為臺灣最具行動力的表演藝術家。一九八七年間，他發表了〔為美術館看病〕、〔藝術的哀悼〕兩場表演，當他光著上身，僅著短褲，拿著送葬的白旗，寫著「我是藝術家」的字樣，穿過臺北街頭時，引起人們對藝術的好奇與思考，遠比十場展覽會還來得有效。而當一九八八年，臺北市立美術館召開「達達國際學術研討會」時，他帶著排泄物硬闖研討會場，遭警衛強制阻擋驅離時，無疑給臺上正一板正經宣讀「達達」論文的國內外學者，一個最強力的耳光。在這個時刻，最接近「達達」精神的人，正是這個被驅離的人。

對藝術創作行為本身的嘲諷或抗議，有時也可能是比較溫和的。黃宏德的「禪畫」，以類似兒童遊戲的心情，不落言詮的草草數筆，正是抗議那些把藝術當作「製

李銘盛
無形雕塑──給世界重要國家元首九○年代禮物　1990
於臺北鼎典藝術中心

黃宏德　磁鐵與小孩　1991
水墨・水彩・紙板　14.5×21cm

品」製作而遠離了藝術本質的藝術家。

　　當然，正像臺灣因獵殺稀有動物、販賣犀牛角、象牙、虎骨等，而遭到國際環保人士的抗議，「環保」的問題，也是臺灣當代藝術家關心的問題。

　　盧明德是這個主題下長期經營的藝術家，其動物圖鑑式的作品，一方面打破了平面的限制與方正的規格，二方面加入了大量影印、模型、拼貼、並置的手法，曾經贏得藝評家及多次獎項的肯定。但如果不就畫面的經營考量，僅就主題的呈現言，作品本身的瑰麗色彩，似乎多少降低了環保問題的嚴肅性。

　　比較而言，黃步青以大量廢棄物：木板、報紙，和海邊漂流物，所構成的作品，

盧明德　生態圖鑑系列之二　1991
混合媒材　100×50cm

黃步青　禁忌號誌　1992
綜合媒材　77×65×16cm

提供了更深刻的內涵感受與視覺省思。在黃步青的作品中，環保的問題，已不再是一個知識或道德的問題，而是和藝術家對生命的思考與感受，緊緊結合。

簡福鉡則抱著「對整個自然生態的演化作見證」的心情，以燒、挖的技巧製作了一批批質感強烈、令人震撼的作品，既是對生命存毀的冥思，也是對自然生態慘遭破壞的無限傷懷與抗議。

此外，李銘盛在這個主題上，也有多

簡福鉡　五守護神　1992
綜合媒材　225×600cm

次的展演發表，包括他在威尼斯雙年展中提出的作品——〔火球或圓〕。

臺灣由於城市的快速發展，與執政單位的長期忽視，環境的破壞，已使「福爾摩沙」（美麗島）的美譽，即將成為神話傳說。以「環境藝術」為主題的創作規劃，也就在一些城市，相繼被提出。高雄市的「發現愛河」， 臺北縣的「淡水河環境藝術」，都激發了當代藝術家投入這個切身主題的思考與創作。儘管這些先後發表的作品，不免仍停留在言說勝於創作，規劃強於呈現的實驗階段，但除非這個關懷不是真實，否則臺灣自然環境的惡化，仍是這個時代，強調現實關懷的藝術家，無可迴避的重要課題。

檢視臺灣當代藝術，以上的論述自然無法完善涵蓋整個創作的全貌，但是除了表現手法的多樣化，關懷內涵的全面化，以及創作態度的轉向批判與反省以外，如果我們要將這個時期的藝術趨向，舉出一個最大的特色，而這個特色的提出，並不是和其他時空的藝術相比較，而是放在臺灣自己的歷史脈絡來加以觀照的話，那麼對「中國」情懷的逐漸遠離，將是新生代藝術家最不同於以往的一項特色。

在六○年代曾經成為臺灣藝術家創作最大動力與目標的「中國」傳統，在八○年代以後，已不再是藝術家關懷的主題。和「中國」的遠離，或許原是政治上的一個可能趨向，但如果這個趨向，也已成為當代文化工作者，至少是藝術家共同的取向時，那麼這種現象，便值得特別提出，進而審慎思考了！ ❏

南臺灣現代藝術的奮起
——一個臺灣歷史過渡時期的現象

當臺灣以「福爾摩沙」的名稱，出現在西方殖民主義的地圖上，大約是在西元十六世紀中葉。而在此之前，臺灣事實上已經經歷了她漫長的史前時代，和不同族群分批遷入的歷史時期。

四、五千年前開始移入的南島語族(Austronesian)，散居臺灣全島，過著一種封閉自足的部落生活，其實際的遷徙過程到底如何，尚未為歷史學家和人類學家揭開謎底，姑且不論；但當那些逆著印度洋海流而來的荷蘭人，或順著臺灣海峽東北季風以及黑潮流速，飄流而至的中國大陸漢人，到達這個美麗之島時，以今天的「臺南安平」（也就是古代稱作「臺灣」、「大灣」、「大員」這些以河洛語發音完全相同的地區），作為主要登陸地區和發展中心，則是相當一致的現象。

因此，從一度佔據臺灣的荷蘭殖民主義政權，到那位將他們驅逐的中國明代最後一位將軍鄭成功，甚至後來的清代政府，臺南地區仍是臺灣全島的政治、經濟和文化的中心。

這種情形，到了劉銘傳主政時期，才有了一些改變，劉氏除將行政中心北移，其重要的現代化建設，亦均以臺北為中心。一八九五年，由於中日戰爭中，中國的戰敗，臺灣割讓給日本，情勢更有了重大的改變，位在臺灣北端的臺北盆地，開始完全取代臺南，成為全島中心。這個原因，一方面固是日人延續劉氏的建設規模，二方面更是由於地理因素的影響，北方距離日本本土最近，日人乘船來到臺灣，在基隆港上岸，然而基隆的天候多雨，因此以臺北作為掌握全島的根據地，自是較為有利的選擇。

隨著臺北成為日本在臺總督府的所在地之後，地位越形重要，伴隨著新文化崛起的「新美術運動」，以臺北為中心漸次

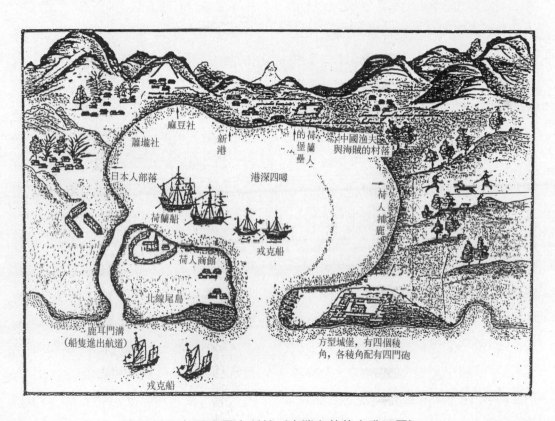

麻豆社
蕭壠社
新港
荷蘭人的堡壘
中國漁夫與海賊的村落
日本人部落
港深四噚
荷蘭船
戎克船
荷人捕鹿
荷人商館
北線尾島
鹿耳門溝（船隻進出航道）
戎克船
方型城堡，有四個稜角，各稜角配有四門砲

西元1626年西班牙人所繪〔臺灣島荷蘭人港口圖〕

展開，也就不足為奇了！

二次大戰後，臺灣在一九四五年重回中國統治。當時在中國大陸執政的國民政府，並沒有想到會在一九四九年，由於國共之間的內戰失利，全面遷移來臺；匆忙之間，原先規劃作為全省政治中心的臺灣省政府所在地——臺中，這個應是經營臺灣最好的地點，並沒有被考慮用來作為「臨時首都」的所在地。而臺北在日本人經營下，已具備近代都會的規模，也就成為國民政府的辦公所在，那幢完成於一九一九年的日本臺灣總督府，也順理成章的成為中華民國臨時總統府。

事實上，這個隨時準備重返中國大陸的政權，並沒能在短期內實現他的願望。但是以臺北這個過度偏北的盆地，作為經營全島的中心，顯然對臺灣的發展，並不是最好的規劃。原先是清代治臺「府城」所在的臺南，也在日據和戰後的臺灣歷史中，逐漸失去發言權；而這個地區長久累積的地域性文化資產，更因無法受到應有的重視，逐漸消沈、流失。

這種情形，在一九八○年代後期，開始有了一些反省與改變。

似乎是隨著世界性「中心←→邊陲」

這種對抗意識的出現而萌芽，位居南臺灣的臺南和更南一些的高雄（這是今天臺灣僅次於臺北的第二大城，她是在日據後，因工業發展而逐漸形成的新都會），許多年輕的文化工作者，開始要求站在自己特殊的地理景觀和人文背景下，進行創作，並與長期壟斷臺灣文化發言權的臺北，展開對話。

一九八六年，一個以「南臺灣新風格展」為名稱的現代藝術展覽，在臺南市立文化中心舉行；參與成員，包括高雄、臺南兩地的年輕一代現代藝術工作者，計有：洪根深、葉竹盛、楊文霓、陳榮發、曾英棟、張青峯、黃宏德、顏頂生、林鴻文等九人，他們並透過此次展出，組成「南臺灣新風格畫會」於臺南市。

這個團體，在活動的性質上，和該地區過去四、五十年間所曾經出現過的團體，如：「臺南美術研究會」（1952年，由郭柏川領導組成，簡稱「南美會」）、「高雄美術研究會」（1952年，由劉啟祥領導組成，簡稱「高美會」），或是兩會一度合組的「南部美術研究會」，似乎沒有什麼特別的不同；而在標舉「現代藝術」的目標上，他們也和此地以往先後成立的「南部現代美

洪根深　黑色情結-38　1991
綜合媒材　91×116.5cm

陳榮發　綠之哀思　1988
綜合媒材　180×270cm

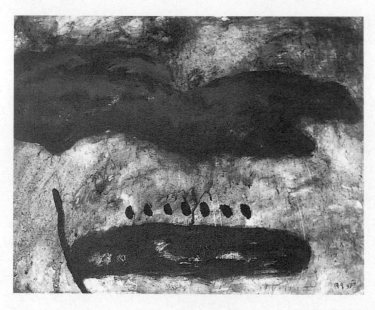

顏頂生　空中萌芽92-7　1992
綜合媒材　60.5×72.5cm

黃宏德　文化倒影──飛行（日中）之一　1992
水墨・油彩・畫布　91×116.5cm

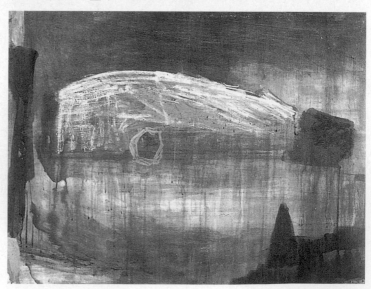

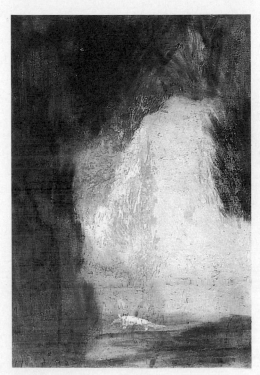

林鴻文　可能山　1992
綜合媒材　91×72.5cm

曾英棟　無題　1988
綜合媒材　230×130cm

術會」(1968)、「南部藝術家聯盟」(1980)，或「心象畫會」(1975)、「新象畫會」(1979)、「午馬畫會」(1980)、「夔藝術」(1983)……等等團體，頗為一致。但「南臺灣新風格展」的出現，有一個重要的意義，卻是以往那些團體所沒有的，那便是「南臺灣新風格展」首次在展出的企劃上，明白標舉出對抗「北臺灣風格中心論」的文化意識。「南臺灣」不再只是一個地域上的名稱，而是一種意識型態的標記。在創作風格的取向上，這些南臺灣的藝術家，不再是對臺北藝術風潮的回響或反映，而是企圖自主的提出屬於自我觀點的風格創建。

當然，「南臺灣新風格展」的出現，絕非一個突發、獨立的事件，而是有著南臺灣新生社會力量的凝聚為基礎；她的出現，的確標誌著一個新局面的來臨。

明顯地，在一九八○年代末期，除了一批留學海外的年輕現代藝術家，在臺灣北部藝術人才呈現飽和的情形下，紛紛返回曾經是他們年少求學、生活之地的南臺灣以外；另一批因在新都會快速發展中，適時投入建築業而經營致富的年輕企業家，也在投資、保值與個人興趣的考量下，和這些藝術家彼此結合，形成一股推動現

代藝術發展的蓬勃力量。

一九八九年九月先有「炎黃藝術館」在高雄成立，同時發行《炎黃藝術》雜誌。「炎黃藝術館」本身雖然不以現代藝術的展出、收藏為主要目標，但對年輕現代藝術家的活動，卻頗為支持。尤其負責雜誌主編的陳水財，本身就是一位長期從事現代藝術工作者，對現代藝術的論評建立與臺灣美術史的整理，都頗具用心與成績。一九九○年，高雄又有「串門藝術空間」的成立；「串門」的成立，使現代藝術有了一個真正專業的展出空間，同時，他們以一種年輕人的活動方式，推廣各種現代藝術的教育工作，有演講、有座談。

一九九一年五月，完全由現代藝術家自力支持組成的另一個現代藝術專業畫廊──「阿普畫廊」成立。這些現代藝術家，希望以他們自己的方式，尋找出一個得以活動、又足以生存的空間。參與的畫家有：葉竹盛、陳榮發、曾英棟、陳隆興、黃宏德、顏頂生、許自貴、陳茂田、陳正勳、莊普、木殘等人。明顯地，當中的許多成員，正是「南臺灣新風格展」的成員。而以「阿普」的成員為基礎，一九九一年十月，又有臺南「高高畫廊」的成立，她也

木殘　大戲考與鋸子　1993

鐵鋸・彩墨・書頁・銅片・木板　47×38×6cm

陳隆興　白雲飄過的故鄉　1992

碳精筆・紙本　80×110cm

許自貴　史前柱子　1990

綜合媒材　248×70×70cm

是臺南第一個專業的現代藝術展示空間，
由許自貴主持。

　一九九二年四月，另一批文化大學美
術系畢業的年輕人，包括：郭憲昌、何獻
科、杜偉、賴英澤、莊秀慧、李昆霖、薛
湧等也以自助的方式，在臺南市崇明路的
臺南市立文化中心旁，組成「邊陲文化」

李昆霖　誕生　1994
油彩・畫布　130×162cm

郭憲昌　轉化　1994
綜合媒材　108×76cm

薛湧　山意識　1992
水墨・紙本

這樣一個展示空間。在名稱上，這個團體，也寓意著對抗「中心」威權的文化意識。所謂「邊陲文化」，一方面有自別於已經「佔有」文化中心這種官方展地的成名畫家的意義，所以他們選擇在市立文化中心旁的民宅，成立組織；二方面也正是自我分別於臺北的「中心」，突顯臺南長期淪為「文化邊陲」的事實與性格。

一九九二年六月，一個更大型的藝術空間，佔地四百坪，以「新生態藝術環境」為名，在臺南市永福路成立，一開始他們就標舉出「現代的」、「本地的」經營目標。開幕當年，就有「南臺灣新文化圖像」的企劃展出，主事者明白強調：這個展出的目的，是企圖建立屬於南臺灣特有的「地域性藝術風貌」；應邀參展的畫家有：黃步青、張新丕、吳梅嵩、倪再沁、蘇志徹、陳隆興、黃宏德、李俊賢、李明則、吳寬瀛、顏頂生，和林鴻文等人。而一九九三年的週年慶中，以「時代與意象——臺南市現代藝術發展大貌」為題所推展的特展，更可見出這些參與者，如何致力於以歷史的角度，更深度地進行整理地方藝術風格演變的史實脈絡，以彌補各種臺灣美術史專書，長期忽略南臺灣部份的缺憾。

黃步青　象限　1992
綜合媒材　94×74×10cm

張新丕　金招系列──金招椅　1992
壓克力・畫布　145.5×112cm

吳梅嵩　夜　1992
綜合媒材　67×89cm

蘇志徹　歷史　1992
油彩・畫布　99×131cm

李俊賢　臺灣系列──澎湖計劃之二　1992
綜合媒材　81×102cm

李明則　圳頭里　1992
壓克力‧畫布　130×97cm

吳寬瀛　惱人的符號　1992
木‧立體作品

一九九三年，號稱南臺灣最高建築的高雄長谷大樓落成，「積禪50」在長谷企業集團的支持下，亦以倡導現代藝術為經營目標，而成立於一九八七年的「高雄市現代畫學會」，則與這個藝術空間，進行著一種良好的合作關係。

從以上的事實，我們或可發現：一九八〇年後期，南臺灣現代藝術的奮起，事實上，不只是因緣於一種意識型態上的「自主性」要求，同時也配合著整個社會力，尤其是經濟力量的具體展現；當然其中也不免滲透著某些藝術工作者或藝術市場的策略性運作。

然而在這波浪潮中，浮出歷史舞臺的這批藝術工作者，絕大多數都是自小生長在南臺灣炙熱陽光下的南部小孩，或是在日後的工作中，對這塊土地有認同的人。當時代的因緣，使他們不願也不必再以臺北作為尋求自我實現的唯一選擇時，他們變得更有自信而更具創作的衝力。而「事實造就事實」，一種過去所不曾明白察覺的「地域性風格」，也在他們持續的活動及創作中，逐漸塑成、浮現。

儘管他們之間的成員，多少有些重疊，但如果我們將高雄的「現代畫學會」

和臺北的另一現代藝術團體——「二號公寓」稍作比較，一種更為狂野、粗獷、質樸、強勁的風格，便在這些南臺灣藝術家的作品中顯露出來，甚至我們不必去深入他的作品，僅僅找來這兩個團體分別發行的會員刊物，一種生活的、打諢的、隨興的、拼貼的編輯方式，和另一種內省的、冷靜的、知性的、正規編印的刊物性格，也就明顯對比開來。

而同屬南臺灣的高雄、臺南兩地，藝術家活動彼此交叉並存，但如新風格展中屬於臺南地區的顏頂生、黃宏德、林鴻文等人，那種隨意、灑脫中帶著某種孤獨、自閉的性格，卻又蘊含著對自然、人文的深刻省思，以及人與土地的緊密貼切的情感的作品，又與高雄現代畫學會那種豪放中帶著些許江湖氣息與勞動性格的味道，大不相同；臺南畫家毋寧是更具農業文明中古雅自持的特有韻味。

談論藝術，以一種歸納統合的方式，恐怕是最不得已的。今日南臺灣的藝術環境，似乎正吸引著各地不同性格的年輕藝術家聚集此地，也各自形成獨特的藝術風貌，洪根深、黃步青、李錦繡、許自貴、陳水財、李俊賢、張新丕、吳梅嵩、蘇志

陳水財　受難　1988
壓克力・畫布　162×120cm

蘇信義　白玉　1992
油彩・畫布　60.5×72.5cm

陳艷淑　紫秋　1990
水彩·布　20×20cm

劉高興（高興）　肥腳　1989
壓克力·木板　82×82cm

黃郁生　景之五　1993
銅版蝕刻　45×60cm

王武森　源　1994
油彩・畫布　30×30cm

徹、陳榮發、蘇信義、陳艷淑、劉高興、黃郁生、王武森，還有那既具素人氣質又具文人嘲諷特性的李明則……等等。今日南臺灣的現代藝術工作者，可舉出姓名的，已經不是少數三、五人；對他們而言，作品如何與人不同，恐怕比強調相同特質以形成流派，來得更為重要。

而在研究、觀察的歷程中，試圖歸納他們的共同點，找出背後隱含的文化意義，似乎也面臨著越來越大的困難，每天近百班輪運南北旅客的空中航線，每一班次，只須費時四、五十分鐘，它已取代在一九七〇年代完成的高速公路南北四小時車程的空間距離感。

臺灣，這個不大不小的島嶼，南北、東南的差異，在未來的時間裡，或許將只是城東城西之間的問題而已。臺灣正在走入一個新的時代，「南臺灣」的現象，只是一個歷史過渡時期的課題，臺灣的藝術工作者，如何廣納泛取，呈顯這個島嶼的共同特質，亦將取代「南」「北」問題這樣一個階段性的思考與關懷。　❏

試談臺灣「狂野」氣質

—— 關於臺灣文化特質的初步思考

隨著本土意識的覺醒，許多冠以「臺灣文化」的言論，也充斥著整個社會。但細考這些言論，背負特定政治目的者，遠多於出自文化本身的思考。

文化自主意識的追尋，首須奠基於文化的「自覺」與「自知」，從而凝聚成一股反省、奮進的動力。

儘管宋代即有「楚人輕易，閩人狡詐」的說詞，清末李鴻章更有臺灣「男無情，女無義」的粗鄙論斷，但關於「臺灣人」與「臺灣文化」的特質探究，較具體系之著作，仍應以一九三○年代日人山根勇藏氏的《臺灣民族性百談》為最早。戰後則有李喬的《臺灣人的醜陋面》，及最近黃文雄《臺灣人的價值觀》、徐宗懋《臺灣人論》。大抵這些論者，均較側重於臺灣人性格的分析，尤其山根勇藏那些應用科學統計方式完成的研究成果，令人印象格外深刻。但以這些「族群性格」為基礎，進一

清代臺灣畫家林朝英的書法作品

清代臺灣畫家莊敬夫的松鹿圖

步歸納分析的文化特質討論,則頗為少見。

歷史學者杜正勝曾提及:他的老師沈剛伯在十多年前,即指出「臺灣精神」的兩點特色,一為開拓精神,一為平等精神。沈先生認為臺灣人勇於冒險,勇於嘗試,有點類似美國開拓時期的西部精神,這是大陸遠遠不及的;此外,臺灣有錢人家,不作興找僕傭,這不僅表現了臺灣人克勤克儉的生活特色,也表現了人對人平等的態度(杜正勝〈島國與大陸國〉)。沈氏對這些現象的觀察,是相當敏銳的,臺灣的拓墾精神,乃是海洋文化的特色;但臺灣人不作興找僕傭,是有錢人家基於「人對

人平等的態度」而有的表現,抑或「沒錢人家」不願「低頭事主」的特殊性格使然?則頗具斟酌的趣味。此外,新聞學者戴瑞明也以個人觀點,提出臺灣中產階級社會論,認為臺灣中產階級擁有:政治參與、社會公義、生活品質,與新聞自由四點特色;但這些特色,或許只是「現代社會」所共有的特徵,似不宜視為臺灣文化的特色。

倒是以《日據時代臺灣美術運動史》一書馳名的畫家兼美術史家謝里法,多年前,曾提出臺灣文化的「牛」的性格,以相對於大陸中原文化的「龍」的精神。「龍」

的氣質是大陸民族在長期文化凝塑後，所形成的一種較虛玄高超、見首不見尾的成熟文化表徵；「牛」則是一種重行動、少思考，某些時候也顯得莽撞而固執的特殊性格。

本文將一些觀察、搜集的文化現象，進行一些初步的歸納，試以「狂野」二字，為其界定，並加以描述，或有助於爾後研究者的持續思考與修正。

《論語・子路》篇曾謂：「不得中行而與之，必也狂狷乎？狂者進取，狷者有所不為也。」〈雍也〉篇又謂：「質勝於文則野，文勝於質則史，文質彬彬，然後君子。」「狂」者，是一種勇於進取的性格，「野」則是一種質勝於文的質樸表現。「狂野」或許正是臺灣文化特質的一種可能詮釋。

以「狂野」二字來涵蓋臺灣文化氣質、藝術特色、人物性格，甚至社會現象、自然景物，似均有其共通之處。

「狂野」氣質，落實到前述各層面，可提出以下幾項實質內涵：

一、狂野 —— 不服權威

前提沈剛伯所謂臺灣社會不作興蓄養「僕傭」的現象，就實際情形觀察，與其說是由於「僱主」的平等精神使然，不如說是「僕傭」不服威權的具體表現。這種現象，使得臺灣企業缺乏大規模、跨國性公司，而更多的是林立的中小企業體，人人想當「頭家」（老闆），誰也不服誰。在政治上，「山頭主義」、「分裂」、「分化」成為一再重演的歷史。宗教上，則少見一神獨尊的廟宇，多是眾神並列雜處的局面。臺灣話說「魚Po´ Kau頭」（魚脯多頭），人人都想出頭，但也人人無法「獨大」。即使以一個體育運動上的例證來說明：臺灣典型的代表運動，或可推「宋江陣」，那一百零八條好漢組成的隊伍，人人手持不同的武器，每一個人，都有機會跳到隊伍的前頭，大喝數聲，表現一番；這和一樣表現力量的陝北「腰鼓陣」大異其趣，千人組成的龐大腰鼓陣，在齊一的鼓聲中，作著齊一的動作，那是中國北方萬民齊一的秦式文明的影子。

臺灣黑社會幫派之多、角頭之多，也絕非那些日本山口組、義大利黑手黨的大型組織所可想像。即使研究城鄉結構的學者，也已發現：臺灣都市發展的特殊性——數量多而規模小，和大陸及其他地區，迥

然相異；這個現象也造成了臺灣人口分佈、
物產發展結構，相當均勻的一個佈署基礎。

　　一些畫家的朋友也曾提及：他們到郊
外寫生時，發現臺灣的郊野，多的是一些
矮小的灌木叢，束一堆、西一堆，簡直不
知如何安排處理；這和到美國寫生，那些
高大井然的喬木比比皆是的景象，完全不

李澤藩　山澗　1981
水彩・紙本　50×35cm　家族藏

李澤藩
海邊秋色濃
1978
水彩・紙本
39×54cm
家族藏

同。臺灣著名水彩畫家李澤藩的風景，正是掌握了這一種地域風土的氛圍。

而臺灣早期的其他西洋畫家，如陳澄波、陳植棋、楊三郎等人，畫面上始終呈現著一種不安定的氣氛，這和各個色彩的紛呈並現，以及各個形體的爭勝鬥強，顯然很有關係；又如李石樵靜物畫中的玫瑰，各朵都佔有相同的分量，不像西方的畫家在空氣遠近法中，有著主體、客體的色彩處理與構圖安排。即使以一般人認為「優雅」的膠彩畫而論，如和其源起地的日本

相較，也可顯現出兩地間的巨大差異，日本的「素淨」風格，畫面多有一主要的色調，講究柔和、靜謐的境界；而臺灣鮮明、多樣化的色彩，也在日據時期，被日人稱為「炎方色彩」或「灣製繪畫」，而認為是特色。對色彩的強烈喜好，或許是熱帶地區的共同傾向，但如果我們願意將臺灣的廟宇，甚至如「明華園」等戲劇服飾、化妝，再去和東南亞的建築、傳統服飾再比較，臺灣那種強調「多原色」的強烈傾向，仍是十分明顯的。種種現象，似非偶然，

陳植棋　淡水教堂　1924
油彩・紙本　27.3×36.7cm　家族藏

陳植棋　海邊　1927
油彩・畫布

陳澄波　淡水風景　1935
油彩・畫布　38×45.5cm　私人藏

陳植棋　野薑花　1925-1930
油彩・木板　23×15.7cm　家族藏

李石樵　花卉　年代未詳
油彩・畫布　13.5×10.5cm

林之助　彩塘　年代未詳
膠彩・絹本　26.5×38.5cm

實有一文化思想上的傾向在背後作用。

二、狂野 — 同情弱者

　　同情弱者，是不服威權的相對表現。臺灣話裡頭雖有「西瓜倚大邊」的說法，但這只是在涉及一己利益時的一種說詞。一般而言，臺灣人在生活中，由於不服威權、反抗威權，也就相對的同情弱者，進而歌頌或推崇弱勢人物。臺灣民間故事中不喜辜姓員外，而歌頌廖添丁，即為一例。此外，在影片中，取材都是一些生活中的小人物，致使不瞭解的人，誤以為猥瑣、低俗。臺灣歌謠中，多的是對孤女、舞女、酒家女、出外人、迌迌人（江湖人）、飄泊

的人的描述，充滿了對中下階層的同情與認同。

這種「同情弱者」的高度人道主義性格，事實上也正形塑了臺灣文學、戲劇、民謠、電影，最重要的精神傳統。

三、狂野 —— 力的展現

力的表現，是一種最原始的解決事情的方式。臺灣古來即充滿「械鬥」的故事，臺灣人早期崇拜的是豪強之士，如阿善師、吳沙……等，而非文雅的士紳階級。這種現象，在戰後以迄當前，仍然存在。侯孝賢的電影，如《悲情城市》、《童年往事》中，便充滿了原始力量的表現（一些以木棍打架的鏡頭時時可見），他在接受訪問時，便坦承：他歌頌那種充滿生命的原始力量。

廣義的力的表現，在人際關係上，轉化為一種行為與語言的模式。「訐譙」（罵人）的話特別多，臺灣人甚至用它來寄託智慧（如《聯合報》專欄「陳松勇起訐譙」），也用它來表達感情，母親罵子女「夭壽骨」，太太罵先生「路旁屍」，都是親暱的表現；同樣的話，不可以隨便用來罵不相干的人。

四、狂野 —— 冒進性

一種進取的精神，若缺乏足夠的思考，便成為冒進。往往不計後果、忘卻教訓；對新鮮事物或利益的追求，較之其他民族更為激烈、快速，自也不免流於功利、淺薄的譏評。早期先民的渡海來臺、日據時期的金礦熱潮，以迄今天的臺商赴大陸投資，和島內瘋狂似的大家樂、股票熱……等等固是如此，文學藝術上的追求新潮，某一種程度上，也可作如此觀。一位朋友告訴我：他走在臺灣街上，便想起了美國早期的西部牛仔。我好奇地問他：為何會有如此聯想？他說：臺灣街上橫七豎八停放的車輛，不就是早期美國西部牛仔只要有一根柱子便可把馬栓住的同樣作風？一種粗放的社會制度尚未建立，人人依其自身需要做出即時的反應，某些時候或有一時的效益，但整體而言，無形中抵消的力量，亦是可觀。

五、狂野 —— 現實性

臺灣人，甚至包括多數的省籍學者，對虛玄的理論較不感興趣，凡事以現實為考量，好的來講，就是踏實，壞的來講，

就是短視、功利、缺乏理想性。因此，即使一九六〇年代的臺灣現代繪畫運動，大陸來臺青年多以水墨作「心象」的空靈表現；省籍畫家則是從「物象」出發，進行解析、重組的構成。「計白守黑」的虛玄畫論，往往引不起省籍畫家的興趣。(詳見前文)

六、狂野 ── 「性」禁忌的解放

曾在臺灣總督府警務局服務的山根勇藏，在他那本有趣的《臺灣民族性百談》(1930) 一書中，稱讚臺灣人罵話之多，舉世無雙。他以臺北及其近郊為範圍，光是泉州音的罵話，即達 541 句之多，而且幾乎脫離不了和「性」有關。尤其「幹（姦）您娘 Chi bai」這種把動詞加進去的罵法，也是其他族群所少用。中國大陸，在長期文化薰陶下，許多「性」的問題，均被文飾，甚至提升到一種哲學思維的境地，如「生生不息」這類被認為是激發人性自強奮進的語詞，其實正是農業民族強調生命延續的人類最基本慾求的轉換。

臺灣脫離母體文化的束縛，在「性禁忌」方面的解放，也使得對「性」的談論、需求，成為社會重要現象之一。

就以上所述各項「狂野」特質下的實質內涵，在臺灣新電影中，多所表現，其中尤以《無言的山丘》最為深刻，發人深省。若以藝術圖像言，則裝飾繁複的臺灣廟宇，與明華園歌仔戲，或可稱為典型。

史賓格勒說：

> 當一個偉大的靈魂，從亙古童稚(ever-child)的人類原始精神中覺醒過來，自行脫離矇昧原始的狀態，而從無形(formless)變成形式，從無界與永生，變為一個有限與會死的東西時，文化(Culture)便誕生了。……每一個文化與廣延、空間都有著一種深刻的象徵性，經由廣延和空間，它（文化）努力掙扎著要實現自己。

又說：

> 當文化的目標一旦達成了，目標外顯時，文化突然僵化了，它節制了自己，它的血液冷凍、力量瓦解了，變成文明(Civilization)。

　　臺灣的漢人，在三、四百年前，從中國那個文明高度發達的原鄉，來到這個肥沃的土地，擺脫了原有母體文化的束縛，表現出一種新生原始的生命力。目前她正「努力掙扎著要實現自己」，這樣一種正在發展的文化，有無可能像美國文化，擺脫逐漸過熟的母體文化，結合當地土著文化，形成一種更具生命動力的嶄新文化，進而回饋母體文化？這是我們在思索臺灣文化「狂野」氣質時，深深的自許。　　❑

1. 本文所論係以籠統的漢人文化為範疇，既不分閩南人、客家人，也不論及先住民。

2. 本文為作者在臺北市立美術館演講之綱要。演講時另以五十分鐘的臺灣電影片斷，包括：《兒子的大玩偶》《蘋果的滋味》《金水嬸》《我們都是臺灣人》《無言的山丘》等，分析其間的「狂野」實例。

島嶼

氣象員

九〇年代的臺灣美術史研究

戰後臺灣美術史的研究，在一九七〇
年代初期的鄉土運動風潮中，由謝
里法的《日據時代臺灣美術運動史》開其
端，經過八〇年代的經濟熱浪與政治解嚴，
凝聚了一股相當的動力，在一九九〇年代
初期，首度達到高峰。

一、以臺灣美術史為主題的大型展覽紛紛推出

兩場以臺灣美術史為主題規劃的大
型展覽，在一九九〇年年初，分別在臺北
市立美術館與臺中的省立美術館隆重推
出。前者為「臺灣早期西洋美術回顧展」，
後者為「臺灣美術三百年作品展」。

「臺灣美術三百年作品展」，原是雄
獅美術雜誌社推出的一項特別企劃；在一
九九〇年的元月至三月，首先在臺北該社
附設畫廊，推出「籌備展」，五月份後，移
往臺中省立美術館正式展出。配合這項展
出，除出版專集外，並有幾篇文章先後在
《雄獅美術》刊出，其中尤以顏娟英的〈寫
生與自畫像——現代美術的萌芽〉❶，和
林惺嶽的〈論臺灣的美術團體及其發
展〉❷，最具研究分量；此外，蔣勳的一
篇〈美是歷史的加法〉❸，則成為此後論
者時常引用的名句，強調了臺灣歷史累積
的重要性。

該展搜羅了清代以迄一九五五年出
生的兩百三十二位臺灣地區美術家的作

❶ 文刊《雄獅美術》227期，頁87-94，1990.1，
　臺北。

❷ 同❶，頁94-101。

❸ 文刊《雄獅美術》231期，頁81-85，1990.5，
　臺北。

品，企圖藉以呈顯臺灣美術的特有風格，計分：中國畫類、西畫類、立體造型，與素人創作等四大項。似乎和此前與此後的本地許多大型規劃展一樣，該展的配合文字，並未能對參展作家（尤其是當代存世作家）的選樣標準或方式，提出任何具體的說明。因此，無可避免地，該展的學術性也就受到某些未能入展的畫家之質疑；只是由於籌劃單位，到底是屬於民間性質的雜誌社，落選人士的反彈，也就不像三年後臺北市立美術館舉辦「臺灣美術新風貌」時的激烈。事實上，選樣問題的產生，並非僅是主辦單位的用心與否有以致之，而是現階段臺灣美術史的研究方法與成果累積，均有待進一步的克服與加強。具體地說，如何就類似斷代史的展出方式，提出一種具有論證性與說服力的選樣模式，仍是當前研究者必須努力思考的重要課題。

相較之下，「臺灣早期西洋美術回顧展」似乎具備了較為明顯集中的規劃主題，整體展出的學術分量，也相對提升。這個展覽的成功，再度展現了臺北市立美術館

繼「巴黎—中國」特展以來，對大型主題展籌劃、推動的傑出能力。尤其中、日外交處於困境的情況下，能取得相當的日籍師輩畫家作品來臺參展，委實不易。此一展覽，歷經兩年的籌劃，以日據時期西洋畫家為對象，計合：⑴負笈東瀛的臺灣畫家，⑵臺展、府展的新貌，⑶石川欽一郎與鹽月桃甫，⑷日籍老師及評審委員等幾個主題，相當完整的呈現了此一時期西洋美術在臺灣發展的作品形貌；文字方面，雖未有國內研究者配合發表正式論文，但展覽專集翻譯了日本學者嘉門安雄〈日本近代洋畫的展開〉、中村義一〈帝展、鮮展、臺展〉兩篇文章❹，以及附錄中的〈畢業於東京美術學校之臺灣畫家〉、〈畢業於臺北師範之臺灣畫家一覽表〉、〈臺展與府展審查委員一覽表〉、〈臺灣畫家與日籍畫家關係表〉等資料，均提供了爾後研究者極大的方便與參考價值。如果說：「臺灣早期西洋美術回顧展」是近年來臺灣美術史研究中，最具學術分量的展出之一，應非過語。

似乎是有心延續「臺灣早期西洋美術

❹見《臺灣早期西洋美術回顧展》，臺北市立美術館，1990.2，臺北。

回顧展」的發展，臺北市立美術館在一九九三年八月，再度推出「臺灣美術新風貌」大展，由《自立報》系與太子建設經費贊助，企圖對戰後的臺灣美術史，有所整理、透視。

該展約略以每十年為一單元，將戰後臺灣美術發展劃分為四個階段：⑴光復初期美術 (1945–1957)，⑵現代美術的萌芽 (1958–1970)，⑶臺灣美術的覺醒 (1971–1982)，⑷國際性風格的形成 (1983–1993)。分別由林惺嶽、呂晴夫、蔣勳、陸蓉之等人撰文探討❺。

或許是籌備上的急迫，當然也更是由於展出內容涉及了太多當代臺灣畫家，在各方要求「存史求真」的壓力下，該展引發了部份未入展畫家歷來少見的強力反彈，甚至長期在藝術雜誌刊登廣告，表達對主辦單位的不滿❻。但無論如何，這個展覽的推出和畫家的反彈，也正直接反應了社會對塑建臺灣美術史的強烈期望。

二、臺灣美術史研究成為學術研討會中的最大主題

一九九〇年代臺灣美術史研究的熱潮，見於這些大型展覽的推出，也見於學術研討會中相關論文的大量出現。

九〇年代伊始，臺北市立美術館在館長黃光男推動下，幾乎每年一場、密集式的舉辦學術研討會：一九九〇年八月的「中國・現代・美術」國際學術研討會、一九九一年十一月的「中華民國美術思潮」研討會、一九九二年四月的「東方美學與現代美術」研討會。此外，澎湖縣立文化中心也配合「趙二呆美術館」的開幕，在一九九〇年九月舉辦「探討我國近代美術演變及發展」藝術研討會。從標題上看，這些研討會並不直接標舉「臺灣美術」，但事

❺四氏論文，參見畫展專集《臺灣美術新風貌》，臺北市立美術館，1993.8，臺北。

❻參見1993.10–1994.5《藝術家》221–228期之廣告頁。

實上，臺灣美術史研究的相關論文，已在這些研討會中，逐漸出現，並佔有重要分量。

師大教授王秀雄的〈臺灣第一代西畫家的保守與權威主義暨其對戰後臺灣西畫的影響〉一文，是這些研討會論文中，曾引起較廣泛討論與爭議的一篇。

這篇論文，發表於一九九〇年八月的「中國・現代・美術——兼論日韓現代美術」國際學術研討會。由於標題用語的敏感，研討會當場就引發了不同意見的質疑❼。對近年來倍受敬重的前輩畫家，以「保守」、「權威」來形容，似乎是許多人所無法接受的作法。事實上，王氏的論文，在「保守」與「權威」的語意上，自有其較為中性的界定，旨在點出某種藝術結構中的傾向，而不具直截褒貶的意涵❽；然而，這篇論文，仍引發相當強烈的不同「意見」，純粹依學術論文的角度，在研究方式

與立論基礎上，去加以辯駁的學術性文字，並未得見；但謝里法的〈莫把期盼當成偏見!〉❾，倒是自「論理」的角度，提出許多可供繼續思考、研討的空間。至於劉耿一，以前輩畫家家屬的身份，呼籲重視畫家作品的實際探討，累積屬於我們自己的文化資產，避免成為「文化上永遠的流浪者」❿，也是值得注意的一文。

「中國・現代・美術」研討會中，林柏亭的〈日據時代嘉義地區畫家的活動〉，更是一篇建立在豐富史料基礎上的臺灣美術史研究力作。

事實上，如何界定那些文章是屬於臺灣美術史研究的範疇? 那些不是? 本身便涉及了「史觀」的問題。以「中國・現代・美術」研討會為例，雖然並不特別標舉「臺灣美術」的字眼，但在內容上，從宏觀的角度，許多篇論文，都應是臺灣美術史研究可以涵攝的範圍，或至少也可以作為臺

❼研討會當場提出質疑的，有許坤成等人。

❽參見〈王秀雄談「論文事件」餘波〉，《雄獅美術》237期，頁58–59，1990.11，臺北。

❾謝里法〈莫把期盼當成偏見!——談王秀雄所論臺灣第一代西畫家的「保守」與「權威」〉，

《藝術家》194期，頁308–314，1991.7，臺北。

❿劉耿一〈文化上永遠的流浪者——對「臺灣第一代西畫家的保守與權威主義暨其對戰後臺灣西畫的影響」一文的思辨〉，《雄獅美術》236期，頁72–74，1990.10，臺北。

灣美術史研究時，詮釋、比較的基礎和參考。如傅申〈略論日本對國畫家的影響〉文中專論的張大千，郭繼生〈傳統的變革〉所討論的陳其寬，都是屬於戰後臺灣美術史的畫家專論，固不待言；其他又如：李鑄晉的〈民初繪畫的幾種改革〉和蘇立文(Michael Sullivan)的〈中國現代美術中的個人主義、抗爭及前衛〉，則有助於對中國近代藝術家在中、西文化，以及藝術、政治間，矛盾、調適、回應等等過程的整體

瞭解；而這些過程，不也正是許多臺灣藝術家無法逃避的課題。我們相信：不管未來的政治走向如何，臺灣在歷史文化的架構中，仍與中國大陸在前述課題中，有諸多可以也必須相互對話的地方。

至於日本學者山岡泰造〈中國與日本近代繪畫的比較〉， 以及韓國學者李慶成〈從傳統到當代的韓國繪畫〉❶，也都是研究臺灣美術史時，進行比較研究的重要參考。尤其歷史命運與臺灣頗為近似的韓

澎湖縣立文化中心主辦「探討我國
近代美術演變及發展」藝術研討會

❶以上諸文，均見《「中國・現代・美術——兼論日韓現代美術」國際學術研討會論文集》，臺　　北市立美術館，1991.1，臺北。

國，包括戰前日本殖民政權的統治、「鮮展」的設立，以及戰後冷戰對峙下現代藝術的發展，在在都可提供臺灣美術發展作比較研究的重要價值。

澎湖縣立文化中心的「探討我國近代美術演變及發展」藝術研討會，在臺北市立美術館「中國‧現代‧美術」研討會後一個月，隨即舉行，顯示此一時期，相關研究者在研究上所累積的可觀能量。在這個研討會中發表的論文，計有：林柏亭〈「寫生」在歷史上之轉變〉、黃才郎〈書法入西畫、古意創新機——臺灣畫壇近代代表樣式之一〉、郭柏川〈傳統與創新的實踐〉、蔣勳〈中國近代水墨畫的發展初探〉、黃光男〈現代美術與美術館〉、洪根深〈建立臺灣本土的水墨畫〉、黃朝湖〈劉國松對水墨皴法的變革和影響〉、王耀庭〈懷鄉大陸與臺灣山水〉、黃冬富〈從省展看光復以後臺灣膠彩畫之發展〉、潘元石〈中國版畫藝術的源流與發展途徑〉，以及蕭瓊瑞在開幕典禮中發表的專題報告：〈中國美術現代

化運動與臺灣地方性風格的形成—— 一個史的初步觀察〉等⓬。

這個研討會中的多篇論文，後來均被收入郭繼生所編選的《當代臺灣繪畫文選(1945–1990)》⓭一書中。

一九九一年十一月在北美館舉行的「中華民國美術思潮」研討會，是文建會為慶祝建國八十年所辦的一項學術活動；在受邀發表論文的學者中，除了少數的一、兩位以外，幾乎也都是以臺灣美術史為研究主題，如：郭繼生〈從現代主義到後現代主義——試論四十年來繪畫之文化脈絡〉、呂清夫〈藝術本土化與現代思潮之研究〉、王德育〈劉國松繪畫中圓之意象〉、蕭瓊瑞〈解嚴前後臺灣地區美術創作主題之變遷——從雄獅美術、藝術家兩雜誌的畫展報導所作的分析〉、陸蓉之〈臺灣地區當代藝術本土風格語彙的衍變〉、連德誠〈臺灣地區美術館與當代藝術之互動〉、黃才郎〈五〇年代臺灣的文化政策及其時代氛圍〉，和王秀雄〈日據時代臺灣官展的發

⓬見《探討我國近代美術演變及發展藝術研討會專輯》，澎湖縣立文化中心，1991.6，澎湖。

⓭郭繼生編《當代臺灣繪畫文選(1945–1990)》，雄獅圖書公司，1991.9，臺北。

臺北市立美術館主辦「中華民國美術思潮」研討會
（臺北市立美術館提供）

展與風格的探釋──兼論其背後的大眾傳播與藝術批評〉等❹。

就上述這兩場幾乎都是以臺灣美術史研究為論文主題的研討會觀察，觸及的層面，包括：文化政策、創作主題、官辦美展、畫家研究、本土化問題，及美術館運作等等領域。同時，戰後的部份，也遠多於戰前的研究。

一九九二年的「東方美學與現代美術」研討會，亦有王耀庭的一篇〈從閩習到寫生──臺灣水墨繪畫發展的一段審美認知〉❺，是歷來臺灣美術史研究中，對繪畫美學較具成績的一篇重要論文。

此外，嘉義文化中心為紀念「陳澄波百年誕辰」，也配合紀念展舉辦了一場較小型的研討會，分別邀請顏娟英、李松泰、

❹見《中華民國美術思潮研討會論文集》，臺北市立美術館，1992.2，臺北。

❺見《東方美學與現代美術研討會論文集》，頁123–153，臺北市立美術館，1992.6，臺北。

蕭瓊瑞等提出論文⓰。

　　一九九三年七月間，民進黨召開的「全國文化會議」，臺灣美術也堂皇躍登論壇，除「新生態藝術空間」主持人杜昭賢就畫廊經營者立場，提出對於臺灣美術發展的一些建言外，林惺嶽、倪再沁也分別發表〈戰後臺灣美術發展〉與〈戰後臺灣美術編年史〉論文。

　　一九九四年三月，省立美術館舉辦「現代中國水墨畫」學術研討會，有海內外學者發表論文九篇，其中王秀雄的〈臺灣現代中國水墨畫發展的兩大方向之比較探討——劉國松、鄭善禧的藝術歷程與創造心理探釋〉、大陸學者嚴善錞的〈從劉國松與谷文達的比較中看現代水墨畫的文化情境〉，以及蕭瓊瑞的〈「現代水墨畫」在戰後臺灣的生成、開展與反省〉等文，是和臺灣較具直接關聯的幾篇⓱。

　　完全標舉「臺灣美術」的研討會，在

一九九四年八月出現。這是由私人機關的皇冠藝文中心主辦、臺北市立美術館支援協辦的「戰後臺灣美術與環境的互動」學術研討會。該研討會極具創意的，邀請以非美術界為主的人士，包括《新新聞》雜誌總主筆的文化評論者南方朔、東海大學社會科學院院長高承恕教授、研究思想史的美國哈佛大學博士候選人楊照（李明駿），以及強調政治關懷的美術評論者倪再沁等人，分別從文化、社會、經濟、政治等層面，提出和美術之間關係探討的論文，依次為：〈權力‧前衛‧諷刺‧鄉愁——臺灣美術文化的四個陷阱〉、〈臺灣美術的一個社會學觀察〉、〈為誰而畫？為何而畫？——戰後臺灣美術經濟史芻論〉、〈在政治漩渦中的臺灣美術〉等，再由美術研究界人士：黃才郎、王德育、蕭瓊瑞、顏娟英等提出評論，希望藉由彼此的對話，「替臺灣美術發展重寫『另一個角度的歷

⓰顏娟英〈陳澄波繪畫風格的形成〉、李松泰〈陳澄波藝術風格變異略述〉、蕭瓊瑞〈陳澄波作品中的空間表現及其相關問題〉，研討會論文未結集出版，顏文後收入臺北市立美術館《陳澄波百年紀念展》，1994.8，臺北；李、蕭二文

則摘錄刊於《陳澄波‧嘉義人》畫展專集，嘉義市立文化中心，1994.2，嘉義。

⓱見《現代中國水墨畫學術研討會論文專輯暨研討記錄》，臺灣省立美術館，1994.8，臺中。

史」」**⑱**。

研討會的舉行是激發研究者提出論文、形成課題、交換觀念與方法的重要管道，對學術環境與氣氛的塑成和提升，自具重要意義。

三、《臺灣美術全集》的隆重推出與專書論文的出版

九○年代的臺灣美術史研究在前述展覽會與研討會的烘托下，如果要再提出一個更具里程碑意義的事件，不容置疑的，應是一九九二年二月藝術家出版社《臺灣美術全集》的出版。這是臺灣有史以來最具規模的一項畫集出版行動，是所有列名畫家的光榮，也是此地民眾與有榮焉的創舉。

《臺灣美術全集》的出版，是日據時期臺灣新美術運動第一代畫家創作成績的總體現，同時，也是現階段臺灣美術史研究水準的一次重要呈現。它集合了當代許多重要的美術研究者，投入臺灣美術史的專論研究中，提供了一次研究方法與思考課題的最佳觀摩機會；相信這些論文，對未來的臺灣美術史研究，將是無法忽略的典範之作**⑲**。

《臺灣美術全集》的出版，也提供了臺灣美術史研究相當豐富的史料，除了畫家一生重要作品的圖錄，還有信札、生活照片、年表……等等，凡此，均將成為未來研究者進行歷史重建，和論證、檢驗的重要基礎。

作品原作以及圖錄的搜羅、整理，透過前述歷次展覽和畫集的出版，在九○年代前半期，已作出相當成績；而對文獻資料的收集、彙編，也在九○年代初期，逐漸形成共識，並進行具體的努力。

顏娟英早自一九八八年始，就在中央研究院「臺灣史研究田野調查工作室」的計劃下，獲得國科會支持，進行日據時期

⑱見皇冠藝術中心文宣資料，《雄獅美術》282期，廣告頁，1994.8。

⑲為《臺灣美術全集》撰寫畫家研究論文者，有：顏娟英、石守謙、王耀庭、林惺嶽、王慶台、莊素娥、林保堯、王德育、林柏亭、黃才郎、蔣勳、黃光男等人。

美術資料的搜集；國立藝術學術傳統藝術研究中心，也在林保堯的策劃推動下，進行大規模的圖像與文獻資料搜集。顏氏在豐富資料支持下，先後發表幾篇重要論文❷，並在一九九二年十一月完成〈日據時期臺灣美術史大事年表〉的龐大工作❷。至於國立藝術學院傳統藝術研究中心的「中國近百年美術品圖錄蒐研計劃」，也在一九九三年八月，完成「臺灣地區第一階段蒐研成果報告」，並出版資料彙編❷；主持人林保堯，並將部份資料，自日文翻譯，在《藝術家》雜誌，藉「臺灣美術田野調查蒐集站」的專欄，陸續刊載❷。

年表的製作或文獻的蒐集，稍早可見於一九九〇年三月的臺北市立美術館館刊《現代美術》， 和同年六月至隔年二月的《炎黃藝術》，前者為〈戰後臺灣現代繪畫運動大事年表 (1945–1970)〉❷，後者為〈戰後臺灣美術文獻編年〉❷，二者均為蕭瓊瑞所編。稍後，又有倪再沁配合《雄獅美術》廿週年所整理製作的〈雄獅美術二十年大事記〉❷，發表於一九九一年三月，時間起自一九七一年終於一九九〇年。結合前述顏、蕭、倪三表，即可初步呈顯一九八五年以來臺灣美術發展的重要史事輪廓；當然其中的缺漏或刪修，均有待進一步的討論與研究。

另一項大規模的史料整理，是一九九二年十二月王行恭整理出版的《臺展、府展臺灣畫家東、西洋畫圖錄》❷。這些歷屆臺、府展圖錄，王氏以私人力量，經歷長年搜集，加以重新編排出版，使散佚四處，原本只有少數人擁有、得見的珍貴資料，重新公開，對爾後的研究者，提供了

❷如前揭〈寫生與自畫像——現代美術的萌芽〉，及〈臺灣早期西洋美術的發展〉，《藝術家》168–169期，1989.5–6 ，臺北。

❷表刊《藝術學》8期，藝術家出版社，1992.9，臺北。

❷見《近代中國美術研究資料彙編》， 國立藝術學院傳統藝術研究中心，1993.8，臺北。

❷該項資料，約集中發表於1992年3月起至1993年間的各期《藝術家》。

❷表刊《現代美術》28期，1990.3。

❷文刊《炎黃藝術》10–19期，1990.6–1991.2。

❷表刊《雄獅美術》241期，1991.3。

❷編者自行出版，1992.12。

最大的便利；類似工作，值得持續進行。惟王氏所編圖錄，只收臺灣畫家作品，一方面可能漏失了許多改名日本姓名的臺灣畫家外，也忽略了日本畫家在臺灣的表現，失去了可以比較研究的機會，頗為可惜。

九〇年代對史料工作的重視，一九九二年五月在帝門藝術中心舉辦的「臺灣早期美術運動文件大展」，亦為顯例；可惜這項活動，後來因主辦人謝里法對各相關機關的回應，感覺不滿，而演出一場「撕毀行動」❷，遺憾落幕。

至於前提郭繼生於一九九一年所編的《當代臺灣繪畫文選(1945–1990)》，也是在史料集成工作下完成的先期性成就。

對過往史料的挖掘整理，固為重要，對現有史料的保存、彙集，亦屬必要；雄獅美術社自一九九〇年開始，逐年出版的《台灣美術年鑑》，正是一項值得肯定的歷史性行動。

九〇年代臺灣美術史的研究，就專書論著的角度言，臺灣省立美術館「四十年來臺灣地區美術發展研究」與「民國藝林集英研究」（畫家個案研究），是最具規模的計劃；這項計劃，自一九八八、一九八九年間策劃推動後，在一九九〇年之後，也由研究者陸續完成、提出論文❷。

個人出版的專書，則有李欽賢、倪再沁、王福東、蕭瓊瑞等人。李欽賢是臺灣美術史研究的前輩學者，多年來對影響臺灣畫壇的日本相關史實，及日據時期臺灣畫家個別研究，均有相當貢獻，一九九二年六月，由《自立報》系為其結集出版《臺灣美術歷程》。

倪再沁是九〇年代臺灣美術界的鋒頭人物，他以犀利而敏捷的筆調，在一九九三年《雄獅美術》廿週年前後，發表了

❷參見陳月〈正視臺灣美術史料和美術史的對待——再探謝里法「撕毀行動」〉，《雄獅美術》257期，橫用版，頁46–47，1992.7。

❷目前先後完成的論文，有黃冬富〈呂佛庭繪畫藝術之研究〉、詹前裕〈溥心畬繪畫藝術之研究〉、王家誠〈馬白水繪畫藝術之研究〉，及劉良佑、溫淑姿〈四十年來臺灣地區美術發展研究之一——陶藝研究〉、王耀庭〈四十年來臺灣地區美術發展研究之二——國畫山水畫研究〉等。

一系列「史論」性的文字❸，引發藝壇人士的強烈正反回應，這些文字，從較嚴格的「史學」研究角度言，或有可再爭議的部份，但倪氏勇於批判的態度，確為研究者提供出廣大的研討空間。一九九三年，由皇冠為其出版《臺灣當代美術初探》，此書與王福東的《臺灣新生代美術巡禮》❸，為姊妹之作；然而，兩者似乎皆較偏向藝術評論的性質，與其視為美術史研究的專書，不如當作未來臺灣美術史研究可貴的論評資料。

蕭瓊瑞在一九九一年出版《臺灣美術史研究論集》❸ 和《五月與東方──中國美術現代化運動在戰後臺灣之發展(1945-1970)》❸ 二書，大抵以戰後部份為主要論述範疇。

除了前述專書論著外，臺大、師大、

文化等校藝術（史）所，以臺灣美術史為論文題目的研究生，也日漸增多，且成果可觀；如師大美研所李進發的碩士論文〈日據時期臺灣東洋畫之發展〉，就獲得北美館學術論文雙年獎的特優❸。

區域性的研究，或說地方性美術史料的建立，也是九〇年代臺灣美術史的一個重要趨勢，這個努力在南臺灣似乎特別顯著，黃冬富的《高雄縣美術發展史》❸ 可為代表，倪再沁、鄭水萍的一些單篇論文❸，也是旁證。

在臺灣島內進行的研究之外，臺灣美術史研究也在九〇年代呈顯其初步的國際化性格。澳洲學者姜苦樂(John Clark)在一九九一年五月，假澳洲坎培拉舉辦「亞洲現代藝術」研討會，臺灣部份有顏娟英發表〈三〇年代臺灣的藝術運動〉，郭繼生發

❸如〈西洋美術・臺灣製造──臺灣現代美術的批判〉（《雄獅美術》242 期）、〈「經濟的」美術教育──臺灣美術教育的批判〉（243 期）、〈中國水墨・臺灣趣味──臺灣水墨發展的批判〉（244 期）等。

❸亦由皇冠與倪書同時出版。

❸臺中伯亞出版社出版。

❸臺北東大圖書公司出版。

❸獲1993年特優獎。

❸高雄縣立文化中心，1992.6，高雄。

❸倪再沁〈高雄現代美術發展〉，《文化翰林》5–7期，1993.2–6，高雄；及鄭水萍〈高雄日據時期藝術相關文獻初探與田野調查〉，《文化翰林》7期，1993.6。

表〈帝國統治之後：臺灣戰後一代畫家〉，論文集在一九九三年正式出版[37]。

臺灣美術史研究，乃至臺灣文化本身，本來就是研究「多元文化」遭遇、衝突、交融、再生的極佳個案；這項在世界文化史上具有特殊意義的研究領域，未來必將隨著臺灣經濟和政治的發展，更呈顯其國際化性格。

四、 回顧與展望

本文分別由展覽會、研討會、畫集、專書論述的出版等方面，對九〇年代的臺灣美術史成績，做一鳥瞰式的觀察；此外，我們仍能就一些零散的單篇論文，簡要的歸納出九〇年代臺灣美術史研究的兩個重要特色。

一、「臺灣美術」內涵與外延的擴大。

自族群言，一些先住民藝術、漢族民間藝術，或素人藝術、女性藝術，在九〇年代，均產生較具自覺意識的初步研究成果。自材質言，諸如：攝影、陶藝、書法、美術設計……等，亦均開始進行一種深化的歷史整理，為未來更完整的「臺灣美術史」之出現，提供奠基的努力。如任教於輔仁大學的麥墀章，即為三百年臺灣書法的風格遞嬗，勾勒出較寬廣而清晰的面貌[38]；臺北市立美術館研究員徐文琴的〈清及日據時期臺灣陶瓷發展探討〉[39]，也是研究臺灣陶瓷藝術的一篇重要論文。而呂晴夫〈十年來臺灣現代雕塑之走向——一個雕塑公園熱的年代〉[40]、鄭水萍〈戰後雕塑的破與立〉[41]，則為雕塑方面難得的專題研究。

中國大陸在一九八〇年代後期，集合全國美術學者的力量，完成《中國美術全集》六十巨冊，內容包括：繪畫編（卷軸、

[37] John Clark (ed.), "*Modernity in Asian Art*", Wild Peony, Australia, 1993.

[38] 麥墀章〈臺灣地區三百年來書法風格之遞嬗〉，《臺灣美術》13期起，1991.7–，臺中。

[39] 文刊《現代美術》46期，頁23–32，1993.2，臺北。

[40] 文刊《炎黃藝術》50期，頁17–29，1993.10，高雄。

[41] 文刊《雄獅美術》273–275期，1993.11–1994.1，臺北。

壁畫、石刻畫、版畫)、 雕塑編 (石窟雕塑、寺觀雕塑、墓葬雕塑)、工藝美術編(陶瓷、青銅器、玉器、漆器、印染織繡)、建築藝術編、書法篆刻編等。以此架構,回頭檢視我們的《臺灣美術全集》,似乎我們的臺灣美術史研究,仍有很長的路要走。

　　二、研究方法與研究環境的反省和討論。早在一九八九年,顏娟英發表〈日據時代臺灣美術研究之回顧〉❷一文,便有意對早期臺灣美術史研究如王白淵、謝里法等人的研究方法與觀點,提出反省性的回顧。一九九一年六月,鄭水萍發表〈臺灣美術史研究中的陷阱〉❸,對史料、方法、觀念的問題,提出理念上的討論。年底《雄獅美術》製作「臺灣美術史專

輯」❹,邀請學者座談,討論的題綱包括:臺灣美術史研究過程中所遭遇的困難以及解決之道、如何開發臺灣美術史的研究方法等問題;臺大藝研所所長石守謙並為當期《雄獅美術》撰寫社論,呼籲〈搶救臺灣美術史的研究環境〉,一方面對有形史料的散佚感覺悲哀,二方面則對意識型態的左右研究,感到憂心。

　　在實踐上,蕭瓊瑞為《藝術家》雜誌撰寫了數期《臺灣美術全集》論評❺,冀圖對這套擁有重要學術意義的畫集當中的論文,進行研究方法的釐清和討論;同時,倪再沁也發表文章,批判蕭瓊瑞對李梅樹研究的一些觀點❻。研究方法與觀點的良性討論,顯示臺灣美術史研究正進入較

❷發表於1989.8臺灣大學歷史系所、藝術所合辦「民國以來國史研究的回顧與展望」研討會。

❸文刊《雄獅美術》244 期,頁101–103,1991.6,臺北。

❹《雄獅美術》250 期,1991.12。

❺〈建立在史料上的詮釋——詳讀顏娟英的「勇者的畫像——陳澄波」〉《藝術家》223 期)、〈從畫面分析入手——石守謙「人世美的記錄者——陳進畫業研究」〉(224 期)、〈存史與立論之間——關於王耀庭「林玉山的生平與藝事」

的一些寫作問題〉(225 期)、〈撰述欲其圓而神——從「跨越時代鴻溝的彩虹——論廖繼春的生涯及藝術」談林惺嶽的學術風格〉(226 期),後均收入本書中。

❻倪再沁〈再探李梅樹的風格轉變——對蕭瓊瑞「『自我的覺醒』與『自我的隱退』——對李梅樹晚期人物畫的一種解釋」一文的若干斟酌〉,《藝術家》227 期,頁348–361,1994.4,臺北。

成熟的階段。至於炎黃藝術文教基金會《1991台灣藝評選》的出版❹，亦可視為一種「再評論」與「再研究」的努力。

九○年代的臺灣美術史研究，就已經過去的前半期來看,的確是一個生機蓬勃、成果豐碩的階段，有累積、有開創；我們相信這樣的趨勢，如果不遭逢重大的政治動亂,必將在九○年代的下半期持續發展。在未來的發展中，除了應繼續努力從事史料的累積，與歷史重建的工作以外，深化史料（當然包括「作品」）的判讀、詮釋，以及論題的形成，將是未來的重點。而在這個努力的過程中，勢必也將涉及藝評的

加強與美學的建立；一種平面的解釋觀點，已無法滿足日趨成熟的九○年代臺灣民眾。

一九九四年，臺灣第三座公立現代美術館──高雄市立美術館，在南臺灣熱情民眾的期待下，終於成立。「建立一座美術史的美術館」， 是該館標舉出來的建館目標❹， 這和臺北市立美術館建館之初，在到底要不要明白標舉「現代」此名稱問題的爭議，顯然代表著臺灣不同階段的思考標記。九○年代未來的五年，應仍是「臺灣美術史」奠定堅實基石、進而深化研究的關鍵年代。　　　　　　❑

❹該藝評選中，附有蕭瓊瑞〈1991年台灣藝評報告〉一文，曾對該年度的臺灣藝評風格，作了一些初步的分析與分類。

❹參見吳慧芳〈美術館進入高雄──專訪高市美術館籌備主任黃才郎〉,《炎黃藝術》53期，頁25，1994.1，高雄。

建立在史料上的詮釋

——詳讀顏娟英的〈勇者的畫像——陳澄波〉

藝術家《臺灣美術全集》的出版，不僅象徵臺灣美術發展史上的重要里程碑，也是現階段臺灣美術史研究的一次實力體現。

由於這套巨大的畫冊仍在陸續推出中，我們無法就所謂《全集》選定的畫家人選，做整體的評論，也無法確知這套《全集》涵攝的時間斷限為何？但就已推出的各卷內容架構而言，除了收錄畫家一生重要的代表作品之外，還包括了畫家詳細的年表、圖版說明、參考圖片、附錄史料，以及一篇由研究者執筆的論文，基本上已具備了一般學術性畫冊應有的形式條件。如此大規模的出版作為，以往我們只能在一些翻譯自西方或日本的畫冊中得見，本地畫家有此殊榮，恐怕連畫家本人也始料未及。

但就學術研究的角度言，似乎更令人關心的問題是：伴隨著《全集》推出的這多篇論文，是一次未曾有過的大規模的本地畫家研究，到底呈顯了什麼樣的學術水準？提供了什麼樣的研究方法、課題思考，或詮釋角度？有助於臺灣美術史研究學術地位的確立。

在已出版的十二卷畫集中，顏娟英同時主撰了首卷陳澄波與第十一卷劉啟祥的兩篇研究，值得首先提出討論。

顏氏是近年來臺灣美術史研究中最值得注目的一位。一九八七年，顏氏取得哈佛大學藝術史博士學位返臺進入中央研究院不久，便在中研院當時的「臺灣史研究田野調查工作室」所進行的大規模計劃中，提出「日據時代臺灣美術發展史研究」的分支計劃，後來這項計劃，獲得國科會兩年 (1987.11–1989.10) 的經費補助，而「臺灣史研究田野調查工作室」也成為「臺灣史研究所」的前身。

顏氏「日據時代臺灣美術發展史研

究」的提出，是臺灣美術史研究正式進入學術機構，並獲得贊助的一次重大突破，具有特殊的歷史意義。這當中，除了整個臺灣大環境的改變，提供了有利的條件以外，顏氏計劃的周詳細密，應是取得信任與支持的主要因素。

在顏氏的計劃中，包含了五個主要的工作內容：

⑴主要資料之搜集（分「藝術家」與「作品」兩部份）。

⑵美術風格的形成與演變分析。

⑶美術教育及其推廣過程。

⑷美術團體、畫會、展覽會資料搜集與分析。

⑸美術文化、社會、經濟圈資料之搜集。

顏氏近年所戮力的工作，和陸續發表的多篇力作，包括為《全集》撰寫的〈勇者的畫像——陳澄波〉與〈南方的清音——劉啟祥〉兩篇論文，都是前述架構下的產物。

顏氏計劃中所提出的五個主要工作內容或方向，事實上，已涵蓋了當前臺灣美術史研究，尤其是關於日據時期這一段落，最主要的幾個課題。

我們可以說：至少在目前，任何觸及此一領域的研究者，其關懷的焦點或處理的問題，基本上，均跳脫不了這幾個主題的涵攝範圍。但顏氏的研究之所以不同於其他研究者，且具更大的可信度及學術性，正是由於其立論，始終是建立在大規模的史料搜集工作基礎上。

這種從史料基礎出發的研究方式，是近幾年來，隨著歷史學者的投入美術研究而逐漸展開的。在一般的歷史學研究中，這種方式，原屬平常，並不特具新意，但在現階段臺灣美術研究的工作上，這種方法的實踐，卻有著特殊的時代意義。

首先，研究者必須具備：「『臺灣美術史』有可能、也必然能成為一門獨立的學術研究領域」的先決信念；其次，他也必須忍受由於此一領域未成熟、待開發，尤其是可能涉及政治聯想的特殊性質，所引發的來自學術界同仁的質疑眼光。任何一位心存「臺灣有美術史嗎？」疑問的研究者，斷不可能花費大量的學術生命，在他不抱信心的領域中，去從事如此龐雜而瑣碎，甚至被認為毫無價值的資料搜尋及整理的工作；更沒有必要去承受那些無謂的猜疑與壓力。這正是我們對顏氏的工作，特別抱持敬意的原因所在。

一九八八年十二月，顏氏在慶祝臺大創校六十週年所舉辦的「臺灣史研討會」上，發表〈臺灣早期西洋美術的發展〉一文，首次以豐富的史料，驗證及修訂了早期由王白淵、謝里法所完成的日據時代臺灣美術運動史的諸多觀點，給予眾人對臺灣美術史研究一次全新的印象。這篇文字，後來配合著許多珍貴的作品圖片、史料照片，和附錄圖表等，在《藝術家》雜誌連載（168–170 期）。

之後發表於一九九二年九月《藝術學》上的〈日據時期臺灣美術史人事年表〉，則是以年表的形式，架構出日據時期臺灣美術發展較真實可信的史實脈絡。

《全集》中，〈勇者的畫像——陳澄波〉和〈南方的清音——劉啟祥〉所擁有的豐富史料基礎，也是這兩篇論文的主要特色所在，本文首先就〈勇者的畫像〉一文（以下簡稱〈勇〉文）提出一些討論。

〈勇〉文計分十個章節，分別是：

一、楔子
二、來自家庭的漢文化淵源
三、島內的美術經驗
四、臺灣來的高砂族——東京習畫五年
五、東京時期作品——學院式素描的訓練
六、上海的西畫老師——一九二九至三三
七、上海時期作風——徘徊於古老中國的影子下
八、回歸鄉土——一九三三至四七
九、後期作風——動如狡兔，靜如處子
十、結語

就章節安排言，這是一篇結構十分均衡、規整的論文，採取敘議夾雜的方式，除頭尾的〈楔子〉與〈結語〉外，其他的八個章節，一敘一議間，分別處理了陳澄波赴日之前、留學日本、旅居上海、戰後返臺等四個主要的生命段落；每一段落，各含兩個章節，先敘其生平史實，後議其作品風格，條理分明，井然有序。

而不論是敘或議，均明顯地運用了相當的史料文獻作為支持，包括:《臺灣日日新報》、《臺灣新民報》、《臺灣文藝》、《臺灣藝術》，和畫友回憶、家族訪談、前人研究，尤其是畫家個人未曾發表的許多可貴的手札、信函和照片，甚至履歷表……等等。藉著這些基礎，研究者一方面重現了

畫家生命歷程的各個時空背景，二方面也提供了對畫家藝術思想、風格，驗證、探索的重要線索，建架出一個立體的研究面相，使畫家的生命脈動，鮮明的呈顯、映現在深富情感的歷史時空中。

其中，尤以赴日前的一段最為精采。研究者刻意釐清了畫家與祖母間相依為命

陳澄波　人體素描（局部）　1927
炭筆・紙本　44×28.5cm

的深刻情感，及與父親間若即若離、似疏又親的孤子情結；也描畫了北師求學和畢業後服務公學校一段時期的整個臺灣畫壇氛圍，以及畫家在家庭與學業間矛盾、調適的苦悶心情。誠如顏文引述的陳氏手札所示：「一個以藝術創作為己任的人，卻不能為藝術而生，為藝術而死，還能夠算是個藝術家嗎？」(1921)那種一心獻身藝術的純真心情與狂烈熱忱，令人有歷歷在目之感。

顏氏如此刻意描述畫家的童年際遇以及出國前的這段自學歷程，顯然是有深刻用意的。其目的即在藉此指出：

㈠畫家童年因母親早逝，父親另娶，將他送給奶媽撫養，再由祖母領回，後又依附二叔生活的種種不幸際遇，成為他終生期望「出人頭地」的主要生命動力。顏氏甚至認為：畫家日後強烈的「遺民意識」，正是來自這種「孤兒意識」的轉換（《全集》第1卷，頁28）。

㈡秀才父親的影響與嘉南地區的文化傳統，提供了畫家日後在西畫創作中追求水墨趣味的原始動因；顏氏認為：「他對父親的思慕可以說與清代或甚至理想中國的文人傳統無法分離。」《全集》第1卷，

頁28)

　㈢遲至三十歲才離臺赴日的特殊求學經歷，使其此前長期自我摸索創作經驗，成為日後接受「正規學院訓練」時，一項不可排除的制約因素；因為顏氏以為「……就正統學院訓練而言，在年輕如一張白紙的階段自然容易全盤接受。」(《全集》第1卷，頁32)顯然陳澄波已錯失了這個階段。

　簡言之，顏氏以豐富的史料，詳細的敘述了畫家的童年、少年時期的身世背景、生活經驗和藝術經歷，係為了作為文後進一步解釋畫家風格走向的重要依據。甚至為了證明漢文化淵源在畫家身上的影響，研究者還挖尋出《台灣日日新報》一九二三年及一九三六年，前後相隔十餘年間，畫家本人及其子女，分別以第六名入選彰化崇文社徵文，及以楷書入選第一回全國（日本）書道展的報導，來作為證據；這種「上天下地找資料」的精神，的確令人欽佩。姑不論這種看重童年經驗的詮釋角度，是否能獲得所有藝術史研究者的認同，但其用心及苦功，乃是極為明顯，也是可以肯定的。

　史料的運用，也使研究者在這篇論文中提出了另一個重要的貢獻，那便是具體指出「國畫」對陳澄波藝術創作的深刻影響；關於這一點，是以往的研究者，包括謝里法幾篇精采的文章，均未曾提及的重要看法。

　在這個問題上，顏氏運用的史料，包括二手資料如：林玉山的回憶文，以及日本學者鶴田武良對第一次全國美術展覽會的記述；更重要的是屬於一手資料的畫家本人的自述（附於畫冊之後的資料二及四）。顏氏據此提醒讀者：應注意畫家所推崇的兩位中國文人山水畫家——倪雲林與八大山人，都是異族統治下的遺民畫家，「擅長枯淡而富象徵符號的水墨趣味，迥異於近代西畫所表現的生活豐富性與自然

陳澄波　橋（西湖）　1930
油彩・畫布　37.5×45cm　家族藏

的多采多變性。」（《全集》第1卷，頁37）
而顏氏並進一步詳細地比較畫家上海時期
的作品，發現：凡畫西湖等富有歷史傳統
的風景，其畫筆便較為細碎，幾乎有毛筆
撇灑的味道，同時近景明顯，而遠景向上
傾，違反透視的原理；至於描寫上海市景
者，則構圖往往較集中統一，接近其原來
的學院訓練作風。凡此，均充分顯示顏氏
對資料分析的用心，和觀察的細密，成為
全文最精采、獨到的部份，也開發了對畫
家研究的重要課題。

史實的建立，是歷史研究最基礎，也
是最重要的工作，但並不是唯一的工作。
如何對這些史實，以及史實與史實間的縫
隙加以銜接、詮釋，賦予應有的意義，更
是學者責無旁貸的任務。顏氏在這兩件工
作上，顯然都提出了一定的貢獻。

然而，誠如名藝術史家健生 (H. W.
Janson)所言：「在藝術史裡並沒有所謂『明
顯的事實』──其實不管任何歷史，都不
會有，充其量，只有合理性程度高低的差
別而已。」站在顏氏開發的史料基礎上，其
最大的貢獻，並不是提供我們一個唯一的、
真實的解釋，而是提供後續研究者一個追
求「合理解釋」與瞭解的更大空間；學術

之進展，也唯有在這個認識下，得以更堅
實的展開。基於此，我們也願對〈勇〉文
中，資料處理與詮釋上的一些問題，再提
出討論。

風格的探討，仍是藝術史研究的主要
課題。〈勇〉文因配合畫冊的出版性質，
受到「介紹畫家生平」的限制，和《全集》
中的大多數論文一樣,為畫家立傳的用心,
多少羈絆了研究者對許多關鍵性問題，尤
其是風格問題的深入討論。

如前提關於「國畫」（或說「中國傳
統文化」）對陳澄波風格走向的強烈影響，
這是研究者提出的一項重要的論點，但衡
諸全文，關於這個問題，似乎文獻的徵引
多，而畫面的實證考察少。陳氏自述中所
謂的「倪雲林的線描」、「八大的擦筆」，到
底在作品的實踐中，得到多少成績? 作用
如何? 所謂〔張錦燦氏庭園〕一作，是屬
於「南宗風格畫」的陳氏說法，有何具體
的畫面意義? 顯然〈勇〉文中，均缺少討
論。只有在論及〔漁夫〕(1929) 一作時，
提出「借用傳統水墨畫中的河岸蜿蜒推移
手法，以及岩石面的皴擦劈染筆法，與寫
生觀念僵硬地的結合。」《全集》第1卷，
頁38）即使是這類存疑、保守的評價，似

陳澄波　嘉義公園　1937
油彩・畫布　120×162cm
臺灣省立美術館藏

陳澄波　嘉義公園　1939
油彩・畫布　91×116.5cm　家族藏

亦可與其他同時代畫家，如李梅樹的某些油畫「山水」，進行比較討論，或可更為突顯畫家風格的時代意義。

此外，顏氏認為陳澄波作品「自我風格」的形成，是重返家鄉後，才穩定地成長，約於一九三四至一九三五年前後，臻於成熟（《全集》第1卷，頁41、43）。其中尤以〔玉山〕系列，最被推崇，認為是「最

陳澄波　玉山積雪　1947
油彩・木板　24×33cm　家族藏

陳澄波　山　年代未詳
油彩・木板　23.5×32cm　私人藏

崇高的藝術形象」（《全集》第1卷，頁42）；其立論是：這些作品，已由早期的「敘述性」（謝里法引陳氏同輩畫家的評語，謂之「畫畫好講古」），轉為「詩意」與「象徵性」的表現。此一評價，基本上是認為：「敘述性」乃是一種藝術層次較低的表現形式，而〔玉山〕系列那種孤寂、崇高的境界，才是一種成熟的作風。這種說法，顯然打破了歷來對陳氏作品評價的一般看法，值得重視，可惜〈勇〉文亦缺少更多的論證。

至於「素人」的問題，是文首〈楔子〉即提出的一個問題，認為：謝里法「……諸如此類曖昧的用語，恐怕也要費相當時日才能澄清。」（《全集》第1卷，頁27）〈勇〉文由此問題展開，頗有翻案的意圖，但細讀全文，作者不斷提及陳澄波與「學院派」之間，無法完全契合的傾向，卻始終未能給予這種與「學院派」無法契合的風格一個較明確的定位。事實上，謝里法在初次介紹陳澄波時，所用的形容詞即是「學院中的素人畫家」，基本上早已點明陳氏學院出身的背景，「素人」則為其風格特色；「學院中的素人畫家」與「素人畫家」二者，自是相去甚遠。

陳氏之子陳重光以「為什麼在東京美術學校研究科畢業的陳澄波卻被稱為『素人』?」詢問於顏娟英，顏氏又以此有所質疑於謝里法，似乎均誤解了謝氏原意，並忽略了謝氏可貴的風格定位的敏銳性。

在這些問題以外，〈勇〉文另有一些普遍存在的寫作上的問題，亦有必要一併提出：

首先是語意及史料邏輯的釐清問題。

除了「童年經驗」在藝術家日後風格抉擇上的有否決定性影響，這種屬於學派間爭論的大問題以外，〈勇〉文中，似乎仍存在一些語意邏輯，及史料關係詮釋上的問題。

例如：論及畫家在日本求學的一段，顏氏形容他「……早晚勤學，遇見任何師長、同學都想請教，期望改進表現的技巧，儘速使其作品能夠被瞭解、接受。」（《全集》第1卷，頁33）卻又緊接著說：「至於東京美術學校，……全力要移植的西洋美術傳統，也就是學院派的精神，他實在『全無閒暇』去徹底咀嚼。」我們可以理解顏氏此處意欲解釋的是：陳澄波在「學院派精神」上似有欠缺的原因所在，但以「全無閒暇」為理由，似乎並不充足，且與文前所述不

斷地向師長、同學（這些人無非都是擁有所謂「學院派精神」者）請教的說法，也有邏輯上的矛盾。

又如同頁，論及陳氏與日本社會、文化接觸頗為疏離的問題，除了「民族歧視」的因素以外，〈勇〉文寫道：「……日本社會中，以世代教養堆砌出來的精緻文化，和當時日趨明顯的勞資、貧富對立現象，都不是來自務實的臺灣移民社會的他所能接受，……」（《全集》第1卷，頁33）如果這種推論成立，那麼，除非陳氏後來旅居的上海社會，全無所謂「勞資、貧富對立現象」，亦無「以世代教養堆砌出來的精緻文化」，否則這個來自「務實的臺灣移民社會」的陳澄波，又如何能活躍其間，頗為自得？

至於有關陳氏上海時期的活動情形，〈勇〉文以未曾得見他和劉海粟、徐悲鴻、林風眠的交往資料，因此判定：「陳澄波無法打入畫壇核心，取得影響力。」（《全集》第1卷，頁36）這種說法，也有「以日後的發展結果，評價當時的歷史事實」之嫌。換言之，劉、徐、林等人當年的地位和影響力，並不如日後我們所得的印象那麼大，更不可做為所謂「畫壇核心」的代表；何

況其間，仍有藝術理念與人事交際上的問題。尤其關於徐悲鴻在民國十五年自歐返國的幾年間，其影響並不如我們今日的想像大，李仲生即有一文，反駁過謝里法類似的說法（見李氏〈憶抗戰前後的南方畫壇，談徐悲鴻的美術影響〉，《炎黃藝術》43期）。陳澄波旅居上海的一九二九年前後，亦屬同期。

此外，在討論風格的問題上，顏氏認為陳澄波東京時代的作品：「……雖然其題材及濁重平塗的色彩中臺灣風已相當明顯可見，但是全體結構非常謹慎，嚴守學院式傳統精神，反不如其學弟陳植棋早已大膽融合個人及地方特色於其畫面。」（《全集》第1卷，頁35）既然其「臺灣風」已相當明顯，為何又認定不如陳植棋的表現？其原因如果只是「全體結構非常謹慎，嚴守學院式傳統精神」，是否意味這些因素的講究，便會阻礙「臺灣風」的表現？如是，其作品又如何可能「臺灣風」已相當明顯？而這些「學院式傳統精神」是什麼？難道陳植棋的作品中都沒有？「全體結構」也不「謹慎」？

又論及畫家上海時期對「中西畫法結合」問題的努力時，寫道：「……究竟要如

何才能結合中西畫法，並且暢快地宣洩他胸中的熱情呢？這只有等他回到臺灣，在炎熱的陽光下腳踏著鄉土，才能尋找到答案。」（《全集》第1卷，頁29）為什麼一個屬於「中西畫法結合」的問題，在屬於中國文化本土的上海或西湖等地，無法完成，反而要回到臺灣這個屬於中國文化邊陲的地區才能完成？這些都是邏輯上，有待進一步釐清的問題。

其次是史料詮釋的過度推論。

史料的搜羅、重建，固然艱辛，但因此而對有限的史料，做過度的推論，似乎也應該盡力避免。

〈勇〉文中，如敘述畫家童年生活時說：「……在這段無憂無慮的生活中，更培養出他擇善固執的態度與自我期許的心理。」（《全集》第1卷，頁28）在解釋畫家終生追求不斷躍升，包括前往上海任西畫科主任等等的動力時，認為是一種「不懼生死的勇者精神」。又如一九二八年回到彰化楊英梧家，作人體畫三個月，顏氏形容：「……失去了上海時期的輕鬆韻律動感，難免受到臺灣保守風氣的影響吧！」（《全集》第1卷，頁40）這當中，無憂無慮／擇善固執、不斷躍升／不懼生死、失去輕鬆韻律動感／臺灣保守風氣，各組推論中，似均有過度的傾向。

整體而言，〈勇〉文仍以史料的豐富為主要特色，雖有如上一些行文或推論上的問題，或可再斟酌討論；但從另一角度言，此亦正是顏氏在史料基礎上，所提供給我們的一些思考課題。這是其他純就有限的作品分析所完成的文章，無法提供的研究空間。

最後純就史料的角度，提供三點建議：

㈠關於石川首度來臺，與陳氏在北師求學期間，實際的接觸關係，或可透過其他同時期的北師學生，再作進一步的考察、釐清。

㈡關於臺陽美協的成立，是否與不滿顏水龍未具臺展獲獎經歷而擔任評審有關（《全集》第1卷，頁41）， 應再進一步求證；因事實上，當臺陽展成立時，顏氏亦名列創始會員中。

㈢對於陳氏東京時期的老師田邊至，及其極為崇仰的西洋畫家梵谷，對陳氏之影響、啟發，〈勇〉文中均未提及，似為美中不足。　　　　　　❑

陳澄波　自畫像　1930
油彩・畫布　41×31.5cm　家族藏

梵谷　自畫像　1889
油彩・畫布　51×45cm

從畫面分析入手

——石守謙〈人世美的記錄者——陳進畫業研究〉

石守謙，美國普林斯敦大學藝術史博士，現任臺大藝術史研究所所長，其專業研究領域為明代繪畫。但多年來，他分別以本名及筆名，對中國近代繪畫及臺灣當代美術，均付出相當的關懷與討論；〈人世美的記錄者——陳進畫業研究〉，是這些文字中，最具正式論文架構的一篇。

這篇文長約近兩萬字的論文，不特別標明前言、結語，計分四個段落：

一、陳進的家世與早期之學習過程

二、初現的閨秀含情之眼

三、由閨秀到慈母

四、長者慈祥之眼

其中大抵又以一九四六年的結婚，和一九六七年的大病初癒為斷限，將畫家的藝術生命，界分為二、三、四段落所標識的三個階段。而文章首段則專論畫家的家世背景與藝術師承。

綜觀石氏全文，係以畫家的作品，做為行文的主要依據，在一萬捌仟餘字的篇幅中，論及的畫家作品，多達三十三件。這種作為，顯然有別於前提顏娟英對陳澄波研究的方式。

即使首段論及畫家家庭「濃厚的書香氣息」，也是以一件一九四七年的〔萱堂〕（《全集》第2卷，圖版17）作為材料，指出：在畫家母親畫像背後的窗格上，顯示了新竹名士王石鵬題贈畫家父親的書法作品，這種和名士往來的文人生活氣息，正是形成畫家特殊「閨秀性格」的重要根源。

此外，研究者又舉多件作品，包括：〔合奏〕(1934)、〔悠閒〕(1935)、〔母親〕(1976)、〔古樂〕(1982)等，以作品中對精美傳統家具的獨特描繪興趣，來旁證畫家較一般人優裕的成長環境，及這個環境留給畫家的深刻印象。

石守謙對畫家的家世描述，前後約僅八百七十餘字,這與顏娟英花費大量篇幅，

詳論陳澄波童年生活經歷，以作為詮釋日後風格的基礎，顯然又有相當的差別；石氏似乎更有興趣於畫家師承的探索，而此探索亦完全建立在作品的比較、討論上。

石文提及陳進的師承畫家，計有：臺北第三高女求學時的鄉原古統、東京女子美校留學時的結城素明與遠藤教三，和因參加臺展而結識的松林桂月，以及透過松林介紹進入鏑木清方門下，所承教的山川秀峰、伊東深水等多人。石氏透過作品的比對，為陳進作品中的各個藝術成分，分別找到了來自日本老師的多頭淵源。當中包括：鄉原「秀雅精緻」的日本畫風采，對陳進閨秀氣質的投合與啟蒙，奠定了陳進終生在此路向追求發展的基礎；結城素明以西方技法進行寫生的風景畫風、遠藤教三對裝飾紋樣描繪的濃厚興趣、松林桂月深富光彩微妙感覺的水墨風格，以及鏑木清方一系〔明治時世妝〕的美人典型與風俗寫生精神……等等。

在這段精采的分析中，研究者提出了兩點重要的結論：

㈠陳進所受的日本畫訓練，是當時日本畫壇所能提供的最佳資源（師資），既包含了傳統面，也包含了革新面的技法與精神。

㈡中國繪畫傳統在陳進學習的過程中，並未扮演重要角色，陳進的藝術師承，可謂完全是日本的；「中國繪畫傳統，在其藝術發展中可能提供的助益」這樣的問題，石氏認為陳進始終未曾嚴肅而積極的探究、思考過。

關於結論中的第一點，應是無容置疑的。至於第二點，與「中國繪畫傳統」的接觸，研究者由於把畫家置於整個日本畫系統中去作考察，得出這樣的結論，也是可以理解的；但是，既然陳進的父親陳雲如，與新竹名士王石鵬有過交往，類似王氏這些「在鑑賞上擁有『獨具隻眼』美譽」的中國傳統文人書畫家，甚至陳雲如本人，是否也曾對陳進有過一些關於中國傳統繪畫的啟蒙或影響，則由於研究者對畫家早年生平的陳述較少，無法有進一步的澄清。同時由於這種完全由師承畫家的作品中，去尋找畫家作品風格淵源的方式，有時也不免會造成解釋上流為單線的可能。例如：關於松林桂月水墨風格對陳進的影響，研究者認為「一九四七年的水墨寫生之作〔阿里山雲海〕，就是明顯的例子。」（《全集》第2卷，頁19）這種說法，即有推敲的餘

地，因為以〔阿里山雲海〕出現的時機一九四七年言，到底是松林的影響，抑或戰後大陸來臺水墨畫家的影響，仍有進一步討論之必要。

不過，以正式學習的途徑言，研究者指出「陳進基本上所受的訓練完全是日本的」（《全集》第2卷，頁20），應是可以確認。

但如果這種說法確立，馬上面臨的一個問題便是：畫家既然接受的是這樣一種全然日本畫的訓練，是否也就限定她日後的發展，必然成為一個純粹日本畫風格的畫家？如果不是，又是什麼因素或動力，促使畫家從那樣的日本畫風格中跳脫出來呢？

事實上，類似問題的提出，完全是由於日後臺灣政權的轉變，帶來文化認同的困擾，從而產生的一種質疑。在戰後臺灣，這樣的問題不知困擾了多少人，也不知扭曲了多少文化人的人格。

平實而論，日據時期許多文化人士，始終堅持「漢文化」的思想，與日本人進行文化上、政治上的鬥爭，這些人在戰後，固然應該受到肯定和讚揚；但以一個出生於日據以後、成長於日據時期的青年，他在一切行為、思想上，竭盡所能，甚至死心塌地的想成為一個日本人，也不是一件多麼可恥的事情，這完全是一種環境限制與生命抉擇的問題。至於他們有無可能，又如何才能成為一個真正的「日本人」?就如今天移居美國的第二代、甚至第三代中國人或臺灣人一樣，自然也有他們不可避免的痛苦調適與困擾（一如吳濁流《亞細亞孤兒》中的描述）。但那應是自我的抉擇，不須外人去強加批評、指責！

由於戰後臺灣特殊的政治氛圍，使多少昔日並無心於「漢文化」堅持的日據時期文化人士，在社會「一元文化」的檢驗或壓抑下，遭受許多無情的責難；有些人更因而自我扭曲，改寫自己的歷史，硬把自己從一種認同日本文化（不只是「皇民化」所可涵蓋）的過往歷史中脫出、遺忘，變成一個儼然曾經奮力抗拒日本文化的「文化英雄」。

文化或許無法脫離政治的影響，但文化自有其超越政治的層面。

陳進在學習日本畫的過程中，如何去「模仿」日本師輩畫家的風格，或如何有心去變成一個「純粹的日本畫家」，都不是需要掩飾、更不應苛責的問題。謝里法在

《日據時代臺灣美術運動史》一書中，論及陳進一節時，顯然也脫離不了政治的立場，認為：陳進雖能突破鄉土文化的抑制，赴日學畫，「但走出來的一條道路依然得在殖民文化底下低頭就範。」（謝書第一版，頁106）

在所謂「低頭就範」的情況下，謝氏認為「模仿」便成為畫家無法擺脫的命運，同時也「正映現這時代女子的性格典型」；第二屆「臺展」陳進的〔野分〕一作，引起「抄襲」的指責，成為謝氏印證畫家「模仿」本質的有力證明。

在石氏的論文中，似乎刻意避開這一爭論的焦點，僅在註釋中，含蓄的認為：「謝氏所論的只是就陳進在臺展前幾屆所發表的作品而來，或許亦無意以此含概（涵蓋）陳進一生之畫業。」（石文註7）

石氏為文頗為謹慎，但可以肯定的：石氏顯然也不看重畫家這段所謂「臺展前幾屆」時期的作品，而以一九三四年〔合奏〕的出現，作為陳進自我風格成立的指標，也是風格討論的開端（即〈初現的閨秀含情之眼〉）。石守謙認為：畫家從一九二九年「東京女子美術學校」畢業，以迄一九三四年的這五年間，作品雖然水準不錯，但若與〔合奏〕比較，「卻都還算是她早年的學習之作，大致上仍以追隨師風為主，較少她個人氣質的發揮。」（《全集》第2卷，頁20）

但如以一九二七年的入選臺展起算，至一九三四年的這七年之間，卻也正是陳進獲得畫壇重要地位的關鍵時期，包括不斷的在「臺展」等展覽中獲獎，以及受聘為「臺展」審查委員等。此七年間的作品，若是全屬「追隨師風、較少個人氣質的發揮」之作，又如何能取得當時畫壇的認定？果是，這當中又顯露出什麼藝術或社會甚至政治的意義？似乎是我們更期待於研究者為我們明確指出的。

陳進在一九三四年，以〔合奏〕一作建立自我風格。此自我風格為何？是什麼動力或因素，促成這種風格的形成？綜合石文所示：所謂陳進的自我風格，即是一種「閨秀氣質的記錄性格」。而其形成的動力，石文則認為是畫家「不折不扣的臺灣閨秀」此一「人格主體」的「自然流露」（《全集》第2卷，頁20）。

指出畫家的風格形成，是由於畫家「人格主體」的「自然流露」此一事實，當然也是值得重視的研究價值所在。但這

樣的解釋，有無獨立的意義？或只是一種普遍的事實？例如：陳澄波的畫風，不也是「人格主體」的「自然流露」？因此，研究者更大的任務，或許是在進一步指出：此「人格主體」的實質內涵為何？此「人格主體」在形成和發展過程中，與外在環境的互動關係如何？及「自然流露」的時間意義何在？

石文在第一個問題上，如文前所提，已然清楚指出：陳氏的「人格主體」，正是一種「不折不扣的臺灣閨秀」氣質。而在第二個問題，亦即其「人格主體」形成、發展中，與外在環境的互動關係上，雖有關於家世師承的分析，但似乎已較含糊，尤其是東京女子美術學校畢業以後，以迄風格形成的這五年間，幾近闕如；至於第三個問題，「自然流露」的時間意義，亦即為何不早出現也不晚出現，而是一九三四年？則全無論及。歷史的研究，或許正在這些看似「自然」的史實流變中，指出背後可能的原因及意義；否則類似「工業革命為何發生在英國？」「為何發生在十八世紀末期？」的問題，便毫無意義了。

儘管如此，石文仍為此風格形成的實際作品，進行了極有價值的畫面分析。為

〔合奏〕所作的分析，長達一千九百餘字，幾乎是論述其家世背景的兩倍多分量。

石文正是在這樣一種以作品討論為主軸的架構下，展開這篇精采的畫家研究。在〈初現的閨秀含情之眼〉段落，依序討論了〔合奏〕(1934)、〔化妝〕(1936)、〔香蘭〕(1940)、〔或日〕(1942)、〔編織〕(1940)、〔靜思〕(1944)等六作；在〈由閨秀到慈母〉階段，則討論了「正統國畫」之爭時期的〔婦女圖〕(1945)、〔持花少女〕(1947)、〔花〕(1950)、〔農繁期〕(1951)，以及結婚後的〔嬰兒〕(1950)、〔小男孩〕(1954)、〔夜梅〕(1956)等作；〈長者慈祥之眼〉一段，則以〔釋迦行道圖〕系列(1965-1967)為主，再及於之後的花卉畫〔王者香〕(1971)、〔菊〕(1972)，和旅美時期的〔紐奧良所見〕(1981)、〔日出〕(1985)，以及當了祖母以後的〔母愛〕(1984)、〔兒童世界〕(1985)等作。

石文在上述作品的軸線上，梳理出了畫家一生「畫業」的衍化歷程：即由早期強烈的「閨秀氣質」，建立個人特色（《全集》第2卷，頁20-23），經歷戰後嘗試題材的「新變」（如描繪上海時髦婦女），以及遭遇大陸「國畫家」的質疑，面臨逆境（《全集》

第2卷，頁23-26），終因結婚生子帶來「解放、回歸自我」的轉機，將繪畫的重心轉向個人的世界（《全集》第2卷，頁26-27）；之後面臨大病的生死關頭，以「佛傳」繪畫獲致重生，並因獨子長成，孫子出世，心境慈祥，而將其風格中的「記錄」性格發揮達於極致（《全集》第2卷，頁27-29）。

在這樣的論述中，石文的確有效的以「記錄性格」將畫家一生作品與生平作了某種緊密的結合，同時，也以「記錄」的角度，串連、詮釋了畫家一生作品間的某些「流」與「變」的脈絡。

但問題或許應回到「記錄」本身的義涵討論上。

如果畫家的確是在近期，才將其藝術中的重要特質──「記錄」性格，發揮到達極致，那麼，是否也意味著：其近期的作品（如石文所推崇的〔兒童世界〕、〔母愛〕），就比其早年風格初立時期的〔合奏〕一作，具備更大的藝術成就，也擁有更高的藝術價值呢？這是一個可以再深思的問題。

「記錄」的手法，在一般的理解中，並不屬於一種高層次的藝術創作；甚至可以說：以「記錄」一詞，來作為一般藝術評論的用語，亦非屬讚美之詞。藝術創作有可能呈現「記錄」的功能，但以「記錄」作為藝術創作的目的，或評鑑的定位，則降低了藝術的層次或價值，甚至不構成藝術的成立。大衛(Jaegues Louis David, 1748-1825)的作品，可能記錄了拿破崙王朝的極盛與宮廷的華美，但構成大衛作品的藝術性，和奠定他在美術史上的地位，絕非記錄本身或記錄的對象，而是作品中透露、呈顯出來的強烈質感、色彩、形式結構，所造就的崇高的秩序感與理想美，至今仍深深地震撼著每一位站在他面前的觀者。

石文以「記錄者」來作為畫家畫業的定位，是否本身即隱含著一種較為保守的評價，是初初接觸這個論文標題的人，可能產生的思索。但深入全文，那種正面肯定的行文，卻又不能印證讀者原有的假想。在此，我們似有必要對石文所提出的「記錄」性格，再作一些根本的探討。

綜觀石氏全文，提及「記錄」二字，總計約在二十五次之譜。其中論及畫家家世與早期學習過程時，這兩個字均未出現。在〈初現的閨秀含情之眼〉一段，亦僅出現一次，是論及〔或日〕(1942)時，指出

這件作品,「……乃是作為其時有戰爭的日子裡的一個生活記錄。」(《全集》第2卷,頁22)在〈由閨秀到慈母〉一段中,出現了七次;等到〈長者慈祥之眼〉一段,則大幅的增加,合計出現了十七次。

從這樣一個用詞頻率來觀察,似乎在研究者的觀察中,畫家陳進作品中的「記錄」性格,是隨著其畫業的進展,而有逐漸加強的趨勢;甚至在畫家早期的代表作〔合奏〕中,研究者亦未提及「記錄」二字,即使在結語中,也含蓄的以「記實」二字來取代(《全集》第2卷,頁29)。而「記錄」二字的初次出現,則在一九四二年的〔或日〕一作的討論中,畫中描繪兩位女子,拿著日軍佔有香港次日(1941.12.26)的《朝日新聞》,正在仔細的閱讀。研究者認為這是一種生活的「記錄」。此後,則是戰後生活的記錄,如〔婦女圖〕(1945)是對臺北街頭上海時髦婦女的記錄;〔持花少女〕(1947)是對新時代女士與所騎腳踏車的記錄。等到結婚生子之後,則是對自己家庭生活的記錄,如〔嬰兒〕(1950)、〔小男孩〕(1954)……等是。從這些敘述中,我們大概可以瞭解石文所稱的「記錄」,大抵是一種對生活情景的捕捉、描繪;基本

上,也合乎一般使用「記錄」一詞時,所蘊含的「客觀的」、「如實的」字面意義。

暫且不論石文以上所舉擁有「記錄」性格的作品,是否正足以作為畫家這些時期的代表之作。問題是在緊接而下的討論中,石氏也開始將畫家的花卉、風景作品,一併納入,而認為「陳進的風景畫,正如此期其他的人物、花卉一樣,也都是個人因所見而有感的『記錄』。」(《全集》第2卷,頁27)「記錄」一詞的內涵,因此一下子外延到一切「因所見而有感」的抽象層面的意義之上。其中尤以論及一九五六年的〔夜梅〕(《全集》第2卷,圖版23)一作,還特別強調:在這件作品中「主觀感覺的表現增強了許多」,又說「……將感覺之強調賦予客觀形色描寫之上的表現風格,是陳進進入個人化世界後的結果。」(《全集》第2卷,頁27)至此,我們便完全模糊了研究者原先所謂「記錄」的意義了。為何對「主觀感覺」的強調、「表現」的風格、「個人化」的世界……等等特質,仍均可歸結到「記錄」這樣一個字彙的內涵中?又為何標題所謂的「人世美」,也可以擴充到所有花卉、風景的作品之上?如此說來,那一位畫家的作品,不可稱為「個

人因所見而有感的記錄」? 而相對於「人世美」(或說「人間美」) 的「自然美」, 也便沒有存在的餘地了! 論文的標題, 因此反而給一般依既有用語習慣閱讀的讀者, 帶來了瞭解上的困難。或許作者在論文英譯上的「Image of Life's Beauty」, 更能適切表達研究者所意欲表達的意涵吧? (儘管文中仍不斷出現「Image Recording」這樣的字眼。)

一種「風格」的定位, 應該是研究者在歸納畫家一生大部份或至少是重要的代表作品之後, 所嘗試提出的。石文以閨秀氣質的「記錄」性格來詮釋陳進一生的畫業成就, 在某種程度上, 的確足以有效地掌握某些題材的作品特質, 並加以串連。但如上所論, 「記錄」一詞原始的有限涵義, 某些時候不足以涵蓋所有題材的作品時, 研究者便不得不擴大其內涵定義, 企圖補足; 無奈此一作法, 卻反而模糊了原有的特質掌握。即使研究者有權在特定的領域中, 擴大此「記錄」詞義的內涵, 一旦企圖藉此串連畫家一生作品變化的某些可能脈絡時, 卻仍不免要遺漏許多極為優秀卻在這個論述脈絡以外的佳作, 如一九六〇年的〔柑橘〕(《全集》第2卷, 圖版

31)、一九七一年的〔月下美人〕(《全集》第2卷, 圖版61)、一九七六年的〔母親〕(《全集》第2卷, 圖版72), 以及一九八五年的〔化妝〕(《全集》第2卷, 圖版106) 等等……; 因為這些作品的特質, 即使仍擁有「記錄」的性格, 也已脫出研究者設定的發展脈絡, 無法與當階段的特質相容。更具體地說: 這些作品顯然無法適切納入研究者所謂的畫家「由閨秀到慈母」此一階段應有的特質之內。

同時, 「記錄」性格的提出, 過度強調了作品現實生活內容的討論, 也必然要忽略那些藝術自發性的內在發展理路, 如筆觸的變化等等, 尤其是陳進的線描與皴法在不同時期, 佔有的不同表現分量。換句話說:「記錄」性格的強調, 如果是依畫家生命歷程的心境轉變, 而「自然流露」, 不免貶抑了藝術家在此「畫業」中, 主動、自覺的藝術追求的內在動力。當然有些畫家或許正是缺乏這樣一種動力, 但衡諸陳進時而粗放、時而精描的畫風遞變, 顯然不是那樣一種類型的畫家。

石守謙〈人世美的記錄者——陳進畫業研究〉, 除卻上述所提的觀點, 容或可以有更多仁智互見的討論以外, 全文以「作

品」為主軸的研究方式，仍是現階段臺灣美術史研究草創時期，足供學習的典範之作。

此處即以石氏對陳進〔合奏〕一作將近一千九百餘字的分析為例，解析石氏畫面分析的主要手法。

石氏的分析，大致可以分成三個部份：第一部份為「畫面的描述」，並在描述的過程中，隨時指出這些元素（含構圖安排、色彩配置、人物姿態……）在畫面上可能達成的作用，藉此呈顯畫家獨具的匠心所在。如指出〔合奏〕中看似對稱安排

陳進　合奏　1934
膠彩‧絹本　177×200cm　藝術家自藏

的兩位「臺灣閨秀」，其間細膩微妙的對應變化，包括：右邊那位感覺較為素淨、含蓄的女子，因吹簫動作向外持起的雙手，顯出了靜中有動的趣味；左邊那位較為華麗、雍艷的女子，則因彈琴的姿勢，呈顯向內收斂、動中有靜的效果……等等。

第二部份為「作品的比對」。藉著與師承畫家及其系統下學生作品的比對，指出〔合奏〕一作中，各種繪畫語彙，包括描摹五官的弧線、勾勒衣紋的細線，甚至人物的姿勢（左腿疊交在右腿上）、景物的安排……等等，其所由來的淵源、出處，及其相異，也正是陳進獨特的氣質所在。

最後部份，則是一種總合的「詮釋」。指出畫家「十足的理想化」的風格傾向，及這種形式靈感的來源：菩薩造像。

〈人世美的記錄者——陳進畫業研究〉一文，提供給我們由風格分析入手的最佳範作，尤其在當前臺灣藝評界充滿「談人不論畫」積弊的時刻，顯得特別具有參考的價值。

然而，純粹的風格研究，顯然也應站在史料的基礎上出發，才可能達到完美的境界。忽略史料的重建，尤其是畫家與外在環境關係的釐清，在風格的解釋上，有

時便難免產生過與不及的現象。

　　石文論及畫家第二階段「由閨秀至慈母」時，認為戰後臺灣畫壇的正統國畫之爭，對陳進造成了畫業發展的逆境，但身處逆境的畫家，終因結婚生子，帶來了藝術生命的轉機，將她的關懷重心，由社會轉回自己家中。因此，研究者特別指出：

　　　　就這一點來說，陳進的女性性別使
　　　她可以免受許多社會性負擔的制
　　　約，在此時提供了其他兩位男性畫
　　　家（按：即林玉山與郭雪湖）所無
　　　的自由空間供其選擇，這或許可以
　　　部份地說明陳進與他們所以有不同
　　　的發展途徑的原因。在繪畫史上，
　　　女性之性別因素向來只扮演著負面
　　　的角色，通常只給女性畫家的發展
　　　橫生許多障礙。陳進的個案卻是個
　　　極具興味的例外。（《全集》第2卷，
　　　頁26）

這是論文中極為重要的一項觀點，也是研究者為畫家釐清出第二階段畫業的最主要依據。但是如果從時間的關係上再去檢驗，我們可以發現：所謂的「正統國畫之爭」，

真正付諸文字的公開攻擊，是在一九五四年年底（11月），由劉國松的兩篇文字〈日本畫不是國畫〉、〈為什麼把日本畫往國畫裡擠?〉挑起戰端。至於石文所引最主要的文字，馮鍾睿的〈不可魚目混珠──看「臺陽美展」後〉（此文原出《筆匯》1:2，石文轉引自林惺嶽《臺灣美術風雲40年》），也已是一九五九年以後的事了。即使最早的一些座談會發言，如劉獅等人的質疑，亦在一九五○年年底（劉獅等人之座談，刊廿世紀社出版《新藝術》1:3）。而陳進的結婚，卻早在戰後第二年的一九四六年，同時，當年即有以兒童生活為題材的〔幼兒〕等作問世，並參加第一屆「省展」。即使到了一九五○年，畫家為紀念其子出世而完成〔嬰兒〕一作，也是「正統國畫」之爭尚未完全展開之際；而此作完成以後，就《全集》所收錄的作品觀察，至少仍有〔指南宮所見〕(1952)、〔圓山所見〕(1956)、〔火雞〕(1957)，及充滿水墨皴法和墨韻的〔太魯閣〕(1960)、〔柑橘〕(1960)等題材廣泛、手法多變的作品出現，石氏前述所謂因受外界強烈質疑，「藝術關懷重心，完全轉歸自己家中」的說法，似仍有時間上及實質上進一步釐清之必要。

　　至於畫家早年任教屏東女中期間，因地利之便所完成的一系列原住民風俗畫，謝里法曾認為：是開展爾後府展「鄉土繪畫」流派的先聲（前揭謝書，頁106），石

文亦未論及。就一篇綜論畫家一生畫業的論文言，或就所謂畫家強烈的「記錄」性格言，似可考慮再予深入討論。　　　　❑

存史與立論之間

——關於王耀庭〈林玉山的生平與藝事〉的一些寫作問題

壹、

王耀庭〈林玉山的生平與藝事〉是目前已出版的《臺灣美術全集》中，論文篇幅最長的一篇，全文約近四萬字。除〈前言〉外，計分十一個小節：

一、家世與家鄉

二、嘉義文風對林玉山畫風的影響

三、青少年的學習生涯

四、川端畫學校時期

五、主導嘉義地區之美術活動及參加畫會

六、京都堂本畫塾深造

七、戰爭中的畫藝生涯

八、光復後的畫學生涯

九、畫學理論概述

十、繪畫風格概論

十一、結語

這當中，除第十一節〈結語〉，可與〈前言〉的不冠節號，體例一致，考慮將節號去除外，其他各節，依性質，可歸納為三個部份，即生平介紹（一至八節）、理論概述（第九節），及風格分析（第十節）。

就架構言，王文應是最符合一般論文寫作格式的一類：生平→理論→作品。

本文也將在這類格式的範疇內，試談存在於王文中的一些寫作上的問題。這些問題或許較不涉及研究主題本身，卻可作為建立論文寫作規範上的一些思考課題。

貳、

王文無疑擁有相當豐富的資料基礎，這些資料之細膩處，顯示除了依靠研究者平常的苦心搜羅外，應有相當部份，是來

自「傳主」的提供或口述；至於研究者的善用畫面題跋，則是其獨到之處。

在這些豐富的資料支持下，研究者為讀者鋪陳了畫家終生問道求藝的「滄桑」與「甘苦」歷程。其中不乏感人的事蹟與溫馨的場面，如：畫家的二度留日，與妻的艱難道別，安慰她要忍耐，就當自己是「犯國法被抓去坐一年牢一樣」（《全集》第3卷，頁24）；又如：旅居京都時，當地一位老人走失，全街的人都出去尋找（《全集》第3卷，頁25）；以及戰後，畫家為北上發展，告別故鄉，校長不忍畫家離去，率家長會委員莅宅挽留，在得悉畫家心意後，轉而全力協助（《全集》第3卷，頁26）……等等，均流露出人間豐富的溫情與藝術家問道的決心。

在感性的描寫之餘，研究者更著力於釐清畫家風格形成中，民間傳統、漢學詩文、日本畫風、中國水墨，以及當代西潮等多條脈絡所交織產生的影響，對一般讀者深入瞭解畫家作品，頗多助益。

此外，以「寫生」的理念，貫穿全文，指出畫家藝術成就的最根本基礎與動力之所在；同時，並就所謂「炎方色彩」與「灣製繪畫」的問題，進行作品舉證；以及述及二度留學，全心投入「考古與摹古」，追求「宋畫精神」，上及「唐人畫風」（《全集》第3卷，頁35）……等等，都是王文精采、突出的部份。以王耀庭對中國古代繪畫的深刻認識，和對近代水墨發展的長期觀察，主撰林玉山之研究，實不作第二人想。

唯在這篇篇幅浩大的論文中，也不是沒有可以提出討論斟酌的一些細節問題。

首先是關於資料排比與編集的手法。

王文資料搜羅之豐富，固不待言，但在這些資料的運用上，有時為保持資料原貌，反而減損了全文的流暢。

如述及一九二三年，林氏的參與嘉社聯吟大會，與名儒賴惠川相識乙事，王文寫道：「一九二三年，嘉社聯吟大會，林玉山自述：『席上與名儒悶紅老人賴惠川（尚益）熟悉，被賴先生器重，……』」云云（《全集》第3卷，頁19），由於敘事中，突然加入林氏自述，行文中斷，且易造成語意邏輯之混亂，讓人以為是林氏在聯吟大會上之自述（其實是日後的回憶）。又如談到林氏的自組讀書會（《全集》第3卷，頁19），亦是以林氏之自述，陳述讀書會之發起及成員活動，文章忽由第三人稱一變而為第一人稱。

這種人稱上的一再變動，有時出現得更為突兀。如述及林氏京都學畫一年後，返臺在嘉義市公會堂舉行「滯京作品展覽會」乙事，突然出現「滯京這段時期，使我領悟許多未解之難題。」（《全集》第3卷，頁24）之語，若不是句子後方的「註碼」，既無引號，又無說明，讀者很難馬上體悟這是引用畫家自述之語。

這種引文的處理，一旦同時使用二種以上的資料，就更易引起混淆。如：同樣是述及畫家之二度留日，也就是〈六、京都堂本畫塾深造〉一節，一開頭便引用畫家之自述，之後間以研究者之一兩句轉語，接著又引其他論述者對畫家的介紹，於是在短短的數百字之中，稱謂一下子是「我」，一下子是「他」，一下子又變成了「林教授」。

因此，如何將原始資料消融於本文之中，而不違原意，或許是研究者可以再進一步考慮的地方。一般而言，凡論述者，如屬一種客觀的「史實」，而非特別的「見解」，應儘量打破原文的限制，加以統合敘述，再於適當的地方，加註出處即可。

此外，在學術論文的寫作，或嚴謹的編輯作業上，引文的部份，如屬另起一段，便應改變字體型式，如未能改變，在編排上，亦應往後退三格，以便和本文區別開來，否則同樣是退兩格，往往就會和本文的段首平行，不易分別。如王文頁32，論及日據時期對臺灣傳統繪畫之評價，引了兩段文字，即註65及註66，這兩段文字，分別出自不同背景之評論者，一為本地的臺灣人，一為日本人，卻在格式上毫無區隔，又無上下引號，儼然成了同一引文，無端增加了閱讀及理解上的困擾。

凡此，雖屬寫作末節，但如能依循一般學術論文格式，建立共識，或可有助於美術史界研究方法之推進。

參、

王文在資料編集上的另一個問題，是為了顧及年代的排列，將同一問題的資料，割裂成許多片斷，失去了清晰深入的有力析論。

最明顯的一個例子是關於「寫生」的討論。在生平中，論及同鄉陳澄波對畫家「寫生」觀念的啟迪；留日後，受到日本「四條派」寫生的基礎訓練；回臺後，時

常外出寫生，又以「寫生」之作入選首屆「臺展」； 光復後，更以「寫生」從事教學、創作。此外，在〈畫學理論概述〉和〈繪畫風格概論〉各節，更是一再提出許多關於「寫生」的看法或相關背景。但全文卻始終無法就林氏的「寫生論」提出較集中而具體的闡析。如〈繪畫風格概論〉一節，曾論及整個日本繪畫教育及富岡鐵齋、山口逢春等人對「寫生」及「寫實」的論點（《全集》第3卷，頁32–33），但王文在這些引述之後，僅謂「在林玉山的畫歷中，對『寫生』的詮解，未必同於此，……」（《全集》第3卷，頁33）卻未有更多的論證，到底「未必」是「同」或「不同」，又「不同」於何處？此一問題，在〈畫學理論概述〉中，也由於採取依畫家各單篇論文分別闡釋的方式，無法形成統合的論述。在諸多片斷的引論中，讓讀者產生：林氏的「寫生」只是「在現實中取材」的印象，而無法就其藝術精神、理念，甚至風格的成形、演變，得到更多的理解。

　　這種資料無法統合的情形，也造成了王文在「生平介紹」中，陳述了過多風格、作品的問題；而在「風格分析」中，又涉及了太多生活背景的資料，例如「守夜等

林玉山　庭茂　1928
膠彩・紙本

待荷花開放」的描述（《全集》第3卷，頁34）等等，形成全文旁枝過多，甚至造成重複的感覺。

　　同時，資料的論述，既以年代排列，某些史實的敘述，卻又產生前後倒錯的問題，讀來頗覺彆扭。如：敘述畫家初至東

京留學之事，既已述及畫家立意從西洋畫轉科，專攻東方繪畫，卻又回頭引述林氏初到川端畫學校練習石膏像和人體素描的回憶；既已介紹到畫家轉科後的學習生活，卻為舉證畫家親睹名家原作的感動，又回頭去敘述「初到東京，於『聖德太子奉贊展』，看到竹內栖鳳作品〔蹴合〕……」（《全集》第3卷，頁21）的事實。

　　總之，在資料的編集上，屬於理念的部份，應可考慮打破時間的拘限，集中論述；屬於史實的部份，則應儘量依時間順序陳述。

　　王文資料分散的瑕疵，也可見於對人物的描述。比如對林玉山早期的老師伊坂旭江之介紹，在敘述的過程中，由於始終以林玉山為主軸，便割裂了對伊坂的整體介紹，使這樣一位早期對畫家有所啟蒙的日本老師之形象，無法鮮明突顯出來，頗為可惜。

林玉山　蓮池　1930
膠彩・絹本　147.5×215cm　私人藏

肆、

作為一套向廣大社會發行的畫集，由於以往的相關畫家介紹過於薄弱，研究者在進行論文撰寫之際，顯然都有「為畫家立傳」或「就作品論評」的抉擇困擾；前者屬於「存史」的工作，後者則為「立論」的工夫。

在「存史」與「立論」之間，研究者與被研究者（畫家）之間的關係，便頗為矛盾；要「存史」，就必須和畫家（或其家屬）進行密切的接觸，取得詳細的史料；要「立論」，則必須和畫家保持某種必要的疏離，以便進行一種超然客觀的評論。

一旦心態上的疏離、超然，無法形成，在評論上便難免陷入「先入為主」的窠臼，語意上，亦容易流為空泛。王文〈繪畫風格概論〉一節，開頭便說：

> 近百年來，臺灣畫壇的發展過程，由歷史上中原母文化的邊徼一隅，變而淪為日據的殖民地，台灣光復，復還漢族主導文化。其間，海島地

域，東風西潮，都曾經使此地的畫家，得風氣之先，這種特殊的環境，與往昔中國畫在任何一個地域的發展，都顯示出它極獨特的一面，論者對這種特殊的現象，每每視林玉山是典型的成功人物。（《全集》第3卷，頁31）

此外，論及臺灣的繪畫特色，又說：

> 當年臺灣畫家對於日本繪畫的看法與接受的情形，異於日本人對民族性的強調，也異於西洋人尋找異國情調風味的作法，臺灣青年重視的是明治維新如何融合東西文化，以致富強擊敗中國、俄國……不禁也令人注意到他的有關藝術的實驗和探討。
> 這種實驗和探討，也是形成務實的態度，對於臺灣畫壇的啟示，一方面擺開了明清以來的傳統，另一方面對自己的鄉土，引為創作的題材，在地域風格上發展出「炎方的色彩」，「灣製繪畫」於焉確立，而林玉山正是此中翹楚。（《全集》第3

卷，頁33）

　　此處指出林玉山是「典型的成功人物」，是「此中翹楚」，但衡諸下文，既未與其他同時期畫家有何比較、討論，對其「成功」「翹楚」之處，亦缺乏明確的指證分析。

　　我們無意質疑畫家的成功與特出的成就，但希望研究者更明確的為我們指出：畫家在那樣的一個時代背景下，是如何超越同時期其他畫家，而成為「此中翹楚」？

　　這種對畫家個人成就「先入為主」的認定，容易忽略了必要的辯證工夫，也會表現在對畫家個人作品的認識和詮釋上。比如以「寫生」來界定畫家藝術的本質，但卻未能對畫家「寫生」的實質意涵、成就，及風格演變，進行真正的檢驗；一樣的「寫生」，為何會形成林玉山這樣的風格，而不是郭雪湖的，也非陳進的？就如石守謙指出陳進作品中的「閨秀氣質」、「記錄性格」，那麼林玉山作品的本質是什麼？這樣的本質，顯然需要更深入的作品分析與詮釋，而王文似乎未能從「寫生」這種模糊的意念中，有所擺脫，進而釐清。

林玉山　大南門　1927
膠彩・紙本

　　舉例來說，王文曾分別提及畫家十七歲(1923)的作品〔老子騎牛〕、一九二六年的作品〔牧牛〕，以及一九二七年入選首屆「臺展」的作品〔水牛〕，　這些作品中對

林玉山　水牛　1927
膠彩・紙本

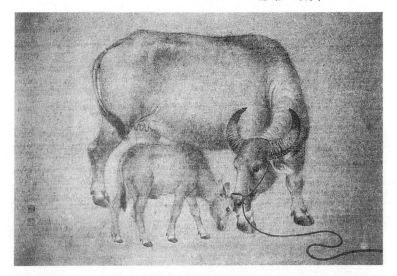

林玉山　山羊　1928
膠彩・紙本

「牛」的描繪，正提供了畫家從「非寫生」到「寫生」，以及不同年代，「如何寫生」的實際圖像資料，這當中甚至還可舉出同樣入選首屆「臺展」的另一作品，也同樣是寫生的〔大南門〕中的「牛」，以及此後長期出現的「牛」圖；但當作者面對這些絕佳的分析材料時，卻僅就〔牧牛〕一作，提出「……用筆與用墨，即不同於十七歲時的〔老子騎牛〕，也不同於臺展的〔水牛〕……」的說法，至於如何不同，則未具體指出。甚至對畫家五十三年後在〔牧牛〕一作上，重新題跋，自認「無筆無墨」的說法，研究者卻認為「事實上畫法愈備去畫愈遠」（《全集》第3卷，頁34），從而對此畫下結語說：「寫生即景象形，情意既足，筆墨自成，這幅作品置之於明清以來的臺灣畫史，就鄉土題材範圍，已是一幅開先河的作品了。」（《全集》第3卷，頁34）「寫生」如果只是「即景象形」，同時只要「情意既足，筆墨自成」，再加上「畫法愈備，去畫愈遠」，那麼林氏此後藝術生命的意義，又將何在？這種說法，就如稍後論及畫家在一九五五年以後的畫風，「已臻圓熟」、「欲花則花，欲鳥則鳥」一般空泛，都是王氏因對畫家的過度崇仰，反而失去了客觀辯證的努力。

伍、

王文詳盡的畫家生平與作品編年，事實上已提供了未來有心人士，撰寫畫家傳記的重要基礎。但就一篇嚴謹的學術論文而言，風格的比對與分析，顯然有所不足。所謂作品的比對、分析，除了如前所述，要對畫家本身不同時期的作品進行分析，藉以理出畫家一生風格流變的軌跡外；也包括畫家與其師承或其他同輩畫家之間的風格比較。比如：林玉山和他最早的幾位老師：民間畫師蔡禎祥、蔣才，日本畫家伊坂旭江，以及後來的堂本印象等人，彼此之間的風格淵源如何？均應有進一步具體的分析。關於這一點，正是石守謙研究陳進一文中，特別值得學習的一點。

王文在〈繪畫風格概論〉一節，以幾佔全文二分之一的十二頁篇幅，來盡力描述林氏一生的作品，但除了「寫生」這一易於流為空泛的理念以外，其間似乎缺乏一明顯的內在發展理路；換句話說：藝術家在長期的追尋中，到底是在「寫生」的

理念下，進行了怎樣的一種生命關懷？或成就了怎樣的一種藝術特質？是研究者未曾具體告訴我們的。

　　事實上，王文也並非完全未在這些問題上進行努力，比如論及一九五八年的〔毘陽山色〕，認為「建立了山水畫的新風格」（《全集》第3卷，頁39），論及一九六〇年後半的鄉野寫生，指出作品中的「皴法」

林玉山　虎姑婆　1985
水墨・紙本　68×68cm　藝術家自藏

完全消失……等等，都是獨具創見的詮釋。但問題是：這些風格特色，彼此之間的「流」與「變」關係為何？動力何在？如未能指出，就會讓畫家所有的努力，流為片斷、瑣碎的小成就，而無法形成具有前後串連關係的藝術意義。

　　因此，風格的分析，不僅在對個別單一的作品，或某時期的作品作討論，還應就不同時期作品間的「流」（不變）、「變」脈絡，具體指陳，進而洞悉畫家真正的關懷與用心所在，最後賦予適切的評價。

　　在與師承關係的討論上，除對直接師承的幾位畫家，應有進一步的比較分析外；另如提及流派背景或風格傾向，亦應擴大舉證範圍，有所具體討論。王文曾就畫家在川端畫學校學習乙事，舉出三件如今仍完整保存的畫稿，認為是屬於日本「四條派」的作品，又說類似於中國「浙派」的風格。這些說法，均極具價值，但也均缺乏必要的代表畫家與代表作品的舉證分析，以便為林氏之後的風格發展尋出源頭，殊為可惜。

　　在論述畫家風格的過程中，民間畫師的問題，是值得注意的一條脈絡，除了要在畫家的一般作品有所尋求、檢驗，畫家

一度投入的插圖工作及連環畫製作，都是極特殊、且饒富趣味的經驗，不知是否這些資料均已散失？抑或畫家不願示人？還是研究者認為不登大雅之堂？總之，這些作品的面貌，均未能在這篇研究中出現，亦無討論。

此外，以王氏對傳統繪畫的研究背景，畫家又有《林玉山詩選》的專集問世，但詩、畫間的關係，全未論及；甚至未能提出詩作一、二篇，加以介紹引用（文中僅引了林玉山借唐伯虎詩一首自況），對深入瞭解林氏藝術風貌及情感世界，喪失大好材料，這對熟嫻詩文的王氏而言，似乎頗為可惜。

陸、

以王文資料之豐富，對畫家生平敘述之詳細，其中幾個小節，似可再考慮補強。如畫家的首度赴日，引畫家自述，謂：「旭江翁及曾雪窗先生之鼓勵，才決意負笈東瀛學畫……」（《全集》第3卷，頁20），又謂：「余因違背親命而東渡，……」（《全集》第3卷，頁20）其中，旭江翁即伊坂旭江，

固不待言，但曾雪窗究為何人？應有交代；而畫家之「違背親命」，詳情如何？亦無陳述。至於林玉山與陳澄波之關係，非比尋常。尤其陳氏寫給林玉山之信，論及中國畫問題，對林氏之深刻影響，僅引林氏的自述，表示期待看見陳先生帶回中國近、現代畫家的畫集，實仍不足。而戰後，林氏與中國傳統畫家的相處，甚至以唯一一位本地畫家的身份，加入由大陸來臺人士組成的「八朋畫會」，均具特殊意義，在這些關節上，王文似可多加著墨。

純就寫作細節論，全文紀年的不一致，西元與民國參差出現；在「結語」中，又引了李仲生、施翠峰等人論「寫生」的問題（這些言論，若具價值，應在本文中引出），凡此似有違「結語不引新資料」的學術論文寫作規範。

雖然王文在「存史」與「立論」的權衡上，為顧及「存史」的完整性，稍稍弱化了「立論」的考量，但諸如提出畫家對一九五〇年代「抽象風潮」的回應，並以畫家的「藤畫」，與其師堂本印象的抽象作品並論，則為相當獨到的一段「立論」之舉。唯在論及首屆「臺展」的水墨繪畫問題上，以研究者對林玉山作品之深入瞭解，

林玉山　堂本印象的抽象畫

林玉山　藤　1966

水墨・紙本

如林氏以傳統水墨畫〔周濂溪〕的歷史人
物畫入選第三屆臺展，以及對郭雪湖以傳
統水墨作品〔松壑飛泉〕入選首屆臺展等
這些事實的認識，實不需再延續過去一般
論者之陳說，再次提出「一九二七年舉辦
第一屆臺展，對臺灣傳統的畫風做了一次
帶有民族歧視的排斥。」（《全集》第3卷，
頁31）這種並無立論依據的說詞，何況研
究者之後的討論，亦已證明當時對傳統水
墨的討論，乃完全著眼於藝術理念的考量
（一如王文頁32所舉的兩則評論）， 似無
所謂「民族歧視」之確切事實。 ❏

林玉山　周濂溪（局部）　1929
水墨・紙本　179×116cm　藝術家自藏

撰述欲其圓而神

——從〈跨越時代鴻溝的彩虹〉談林惺嶽的學術風格

《臺》灣美術全集》第四卷，林惺嶽〈跨越時代鴻溝的彩虹——論廖繼春的生涯及藝術〉一文，係一九八一年三月出版《廖繼春畫集》（國泰美術館）中，相同題目的一篇文章的修正、擴大。

全文計分：黎明、東渡日本、從〔裸女〕到〔芭蕉之庭〕、戰亂歲月、迎接新時代的挑戰、翔翔於「抽象」與「具象」之間、一道超然的壯麗的彩虹等幾個章節。

就當前的學術類型言，林惺嶽的文章，基本上，應放在一種「文化批評」或「藝術評論」的定位上看待；而較不宜看作一般美術史的研究型式。

林文在一種流暢、略帶文學感性的筆調中，以時代的變遷，和畫家生命的轉折，烘托出畫家一生藝術發展的軌跡。

依林文所示，廖繼春的藝術，有幾個主要的時期：

一、是一九二八年首次入選「帝展」之前。以一九二七年入選「臺展」的〔裸女〕一作為代表。

二、是由首次入選「帝展」的〔芭蕉之庭〕為起始，以迄一九四一年的太平洋戰爭前夕。其中又特別提及一九三二年的〔綠蔭〕一作，並引述畫家本人有關「變形與誇張」以及「表現臺灣夏天的特異景色」等創作自述（《全集》第4卷，頁23）。

三、是戰爭期間和戰後的政治悲劇（二二八事件）衝擊，所造成的低潮時期。作者指出「在僅圖溫飽的淒涼水平上，又遭到知己的良友（按：指陳澄波）與長輩（按：指林茂生）的猝然逝去，使善良而敏感的廖繼春，沈入悲傷的低潮，在這個黯淡的時期，他的寫生空間也告收縮。畫面不再展現野外曠蕩的視野，而是室內及家居庭園的幽幽場景，……」（《全集》第4卷，頁25）。作者同時舉出從一九四八年至一九五三年的幾件代表性作品，認為這

廖繼春　裸女　1926
油彩・畫布　73×52cm　黃天橫先生藏

些作品是「廖繼春一生最蟄伏時期的創作徵象」；其中尤以〔窗外〕、〔火災〕兩作，更「反映出作者在亂世中的徬徨寫照」（《全集》第4卷，頁25）。

四、是六〇年代。畫家此時「……穩然渡過了低潮，再度把靈敏的視覺感受性，投向戶外自然與人文的遼闊天地，持續推展他的『變形與誇張』的寫生技巧。」（《全集》第4卷，頁26）其主要的畫面特色，即「色彩機能的膨脹誇張」和「造形的簡化」，而「這種凸出形與色的繪畫性機能的演變，剛好與當代繪畫突破客觀題材而回歸到更自主性表現的時潮不謀而合。」（《全集》第4卷，頁26）因此，當老一輩畫家，正遭受新生代畫家的攻擊、批判時，廖繼春卻獨受年輕人的敬重與推崇。

第五個時期，在林文的陳述中，只是第四時期的延續，也就是畫家的歐美之行之後。在這個段落中，除了陳述畫家對當時「抽象」問題的看法以外，尤以一九七〇年的首次個展為代表，指出畫家「……比以前更自由的運用線條與色彩去構成更寫意的畫面。」（《全集》第4卷，頁28）同時在一九七〇年之後，「廖繼春的創作生涯猶如爬越高峰進至一個廣闊舒坦的平原，

無論生活心境及畫中意境都洋溢著一片物我交融的祥和與溫馨，歲月的經歷與環球的閱歷，使他趨於通達與圓熟。」（《全集》第4卷，頁28）

最後，作者則批判了一般以「野獸派」來定位廖氏藝術成就的說法，認為：「我們不能在理論上先入為主的沿襲西方美術畫派演變體系的梳理方法，將廖繼春粗糙的歸屬於西方某一流派的族譜裡，當作西方美術史中的一個附屬配角。如此不只牽強，也將抹殺本土畫家自主創發的特質。」（《全集》第4卷，頁30）

在全文最後，將近兩頁的篇幅裡，作者總結了畫家一生藝術的幾項特色：

㈠與臺灣本土的密切臍帶關係，尤其表現在民俗色系的色彩運用上。

㈡年輕時代學院教育所奠基的「注重技巧」的「法國傳統特質」，是畫家終生未變的「基本創作人格」。

㈢在社會性的表現上，也就是人與土地的關係上，始終是以「歌頌」代替「批判」，以「明朗和諧」代替「激情衝突」。

林氏全文有抒情、有說理，時而陳述時代的巨大變遷與衝突、時而回到畫家寧靜自持的內心世界，就一篇向大眾介紹畫

家生平與藝術的專文而言，的確足以引人
入勝、流暢痛快。

　　但如果作者也願意以一篇「學術論
文」來看待這篇文字，這當中，似乎仍存
在著某些可以繼續討論的問題。

　　以下試從架構、論證、詮釋等三方面，
稍作討論。

　　就「架構」言，對作品的討論，主要
集中在戰後的部份。至於戰前部份，原有
〈從〔裸女〕到〔芭蕉之庭〕〉一節來處理，
如前所述，作者以畫家一九二七年入選第
一屆臺展的〔裸女〕（1926）一作，代表
東京美術學校時期的主要風格；但這段時
期，依畫冊圖版所示，至少仍有〔自畫像〕
和〔火災〕兩作，而三者在畫風上卻有明
顯的差異，如何處理這個問題，作者似乎
未能對讀者有所指導；謹以〔裸女〕一作
所展現的「外光派」學院風格，來概括整
個「東美」時期的作品，似仍有所不足，
未能呈顯畫家在早期即已隱含的個人獨特
氣質傾向。而入選「帝展」的〔芭蕉之庭〕，
作者將之作為章節之名，同時，也認為這
是畫家「創作生命進入另一階段的開始」
（《全集》第4卷，頁21），但文中，卻絲
毫未對這件在廖繼春作品中顯然筆法極為

廖繼春　自畫像　1926
油彩・木板　33×24cm　家族藏

廖繼春　芭蕉之庭　1928
油彩・畫布　130×97cm　家族藏

殊異的作品，有任何的討論，卻一下子跳到一九三二年的另一件作風迴異的〔綠蔭〕之討論上。

此外，在一九三二年的〔綠蔭〕之後，研究者對畫家在「帝展」、「文展」、「臺展」曾經入選的作品，也全無舉證和討論；僅

以戰爭的動亂和戰後的政治風暴等等這些史實的敘述，來表示畫家此時已陷入了「一生最蟄伏的時期」，而被列名的作品（也僅止於列名），則是一九四八年到一九五三年間的創作。換句話說：從一九三二年至一九四八年間的整個作品討論，可以說是一

廖繼春　綠蔭　1932
油彩‧畫布　112×145.5cm

段空白。

這種現象，和作者對畫家六○年代以後風格的精采討論相比，顯然令人意猶未盡，有所期待；而就一篇嚴謹的論文而言，在結構上則有不夠均衡、周全的遺憾。

其次是關於「論證」的問題。林文全篇充滿說理強烈的文字，這些觀點讀來，令人均覺頭頭是道；但以嚴謹的學術角度言，其間的論證基礎，似可再予加強。比如論及廖繼春的留日，林氏認為：

> 不過廖繼春留日習畫三年的學生生活，最重要的收穫是其獨立思想及人格的培養。在良師的啟導、益友激勵及嚴肅的學習環境下，使這位來自保守鄉下的臺灣青年，漸漸對西方美術及文化建立了概念性的認識，並對當時整個時代的徵象，開始有了全面性的觀察與思考。從而能夠調整自己的人生觀，瞭解個人對時代的責任及努力的方向。
>
> （《全集》第4卷，頁21）

這樣一段話，其論證何在？根據為何？作者均未進一步指出。或許是來自畫家生前的自述，或許是作者根據畫家生活、作品的轉變，而有的私下推測，我們不知道！缺乏論證，雖然讀來鏗鏘有力，但這樣的一段話，拿來說陳澄波、拿來說王悅之、拿來說楊三郎，可不可以？其意義何在？這種文字上的順勢而下，卻不得見是事實上的理所必然，恐怕是作者在行文中可以再更為謹慎的地方。

當然，我們或許可以推測：這是作者依據畫家生前自述而有的論述，但若果是，那麼便有一個更根本性的問題必須提出。

綜觀林氏全文，對畫家所有生平、事蹟的介紹陳述，包括廖氏曾經「公然舉起標語與旗幟，參加留日臺灣學生們的東京街頭示威遊行，以為家鄉的同胞爭取設置議會。」（《全集》第4卷，頁21）等等史實，我們均不知其根據何在？作者在這些問題上，均未能有必要的註釋，以指出資料來源。我們當然不會懷疑作者的學術誠信，但由於資料出處的不能註明，以致林文在畫家生平史實的陳述方面，即使篇幅浩大，卻沒有新史料的發現與提出，是林文對畫家研究的學術累積上，較少貢獻的一點。

在少數的論證上，林文也有某些無心的疏失，如：論及一九四八年到一九五三

年，由於戰爭和二二八事件的影響，畫家陷入一生最蟄伏、悲傷的低潮時期，所以作者指出：「尤以〔窗外〕及〔火災〕，似乎反映出作者在亂世中的徬徨寫照。」（《全集》第4卷，頁25）而事實上，誠如《全集》第4卷圖版3所標記的年代，〔火災〕一作完成於一九二六年留日時期，作者也在《全集》後面的圖版說明中指出：

這件作品「可能是廖繼春一生中唯一以災難為題材的作品」（頁218），一九二六年，應與戰爭沒有關聯，拿它來當作「亂世中的徬徨寫照」之論證，可能是作者一時的疏失。

最後是「詮釋」的問題。同樣一件事情，可能由於研究者的不同，而給予不同的詮釋與評價，本是理所當然之事；但在

廖繼春　窗外　約1949
油彩・木板　15.5×22.5cm　原國泰美術館藏

廖繼春　火災　1926
油彩·木板　14×23cm
家族藏

同一篇文章中，或是同一個研究者，出現截然不同的詮釋與評價角度，可能會為讀者帶來極大的迷惑。以林氏此文而言，論及畫家在一九六〇年代，能夠從容的面對新潮（指抽象熱潮）的衝擊，作者認為：主要是畫家「在創作上維持青春的朝氣」，林文寫道：「而事實上，從他（廖氏）早年成名以來，其創作意識就一直在個人風格的開拓中，保持可塑性，一步一步的朝著現代化的方向演變。」（《全集》第4卷，頁26）但到了後文，對於一九七〇年之後的新潮，作者又認為：「而後浪接踵而至的新潮，也難以攪亂他業已穩定的創作路線與風格。」（《全集》第4卷，頁28）如此說法，不禁令讀者懷疑：畫家在一九六〇年代的吸收新潮，根本原因，並不在畫家是否「保持可塑性」，而只是「創作路線與風格」上的尚未「穩定」而已。

同樣的，林氏認為：「廖繼春對西方畫派潮流的吸收，不是依照理性分析的思考方法來接納，而是經由直覺的感受來融入。」可以說是精確之論。但這種說法是否也暗示著另一層意義：那便是作為畫家而非理論家的廖繼春，對於西方畫派潮流的吸收，並不是從理論上的徹底瞭解而接納？

果是，那麼對於同樣在一九六〇年代崛起的「五月」與「東方」這批以外省青年為主，和「臺陽」這些以臺籍青年為主的新生代畫家，他們的不從（事實上也是無法）理論上去徹底瞭解「抽象主義」、「立體主義」，而僅作一種「直覺的感受融入」，我們是否也應給予同樣的評價與肯定？這和林氏對這些畫家一向嚴厲的批評，似乎有所矛盾。

至於在肯定「廖繼春的畫面，在抽象化的蛻變中，仍不失具象的隱喻內蘊」的同時，似不須把其他「純抽象性表現」的畫家，以「追逐」一詞斥之（《全集》第4卷，頁28），一竿子打翻了類似蒙德里安等一批同樣忠實誠懇的純抽象畫家。

總之，林惺嶽乃畫壇上的一枝健筆，在搜集、分析、檢討臺灣美術史的工作上，林氏也是先期性的重要人物。林氏〈跨越時代鴻溝的彩虹——論廖繼春的生涯及藝術〉一文，提出了許多敏銳而清晰的分析與見解。上文所提的這些問題，乃是站在學術立場出發的一種責全。

清代偉大的史學家章學誠，曾在他那本著名的《文史通義‧書教下》，有過一段精采的論述，將中國史學，分成「撰述

之學」與「記注之學」兩大類。他說：

撰述欲其圓而神，記注欲其方以智
也。夫「智以藏往，神以知來」，記
注欲往事之不忘，撰述欲來者之興
起。故記注藏往似智，而撰述知來
擬神也。藏往欲其賅備無遺，故體
有一定，而其德為方；知來欲其抉

擇去取，故例不拘常，而其德為圓。

我們深切肯定林氏一向之學術風格，
正屬章學誠所謂的「撰述之學」，其為文也
「抉擇去取」、「例不拘常」，且有「欲來
者之興起」的良苦用心；但在求其「擬神」
的同時，亦期望研究者能達於「周圓」的
境地，不偏不倚，「圓神」庶幾臻乎！ ❑

廖繼春　港　1964
油彩・畫布　65.5×80cm　臺灣省立美術館藏

卷三

島嶼

風雲榜

黃土水和他東美的老師

黃土水不世出的才華和他短促的生命，在臺灣新美術運動次第展開的黎明時刻，貼切地烘托了那猶如曙光萬丈衝破漫漫黑夜的時代氛圍。論者甚至以其作品入選帝展的一年(1920)，作為時代斷限的指標❶。

這位以三十六歲英年去世的雕刻家，第一次清晰的為臺灣的風土人情，刻劃出現代的形象；而他那以創作為唯一職志，全生命的投入，進而反對「無謂的」組織畫會的行動，恰與另一同年出生(1895)的畫家陳澄波，展現了兩種不同的生命情態。

一九三一年，在臺北公會堂（今中山堂）為黃土水舉行的遺作展，依目錄所載，作品至少仍在八十件以上；但在歷經戰爭的摧殘、人事的變遷，以及政治、文化環境的長期漠視下，半個多世紀以後的一九七九年，當時的歷史博物館在陳癸森館長的全力推動下，仍只尋得三十件左右的作品展出。其中〔水牛群像〕（原名〔南國〕）、〔釋迦出山〕等作，在收藏者無私的支援下，由文建會撥款翻模複製，分贈相關單位收藏，實具重要的文化意義❷。

歷史文物，尤其是藝術作品的保存流傳，除有賴政府單位的重視、參與，也必須收藏者摒棄「家珍自寶」的觀念，視所有收藏品，為一種「共同文化財」，公諸大眾，提供全民共享。

後來，個人有機會在臺南收藏家處，得見黃土水的幾件小品，徵得收藏家的同意，提供圖片，加以公佈，以饗同好，並提供研究者參研之資。

❶參顏娟英〈臺灣早期西洋美術的發展〉，《藝術家》168期，頁151，1989.5，臺北。

❷參黃才郎〈從〔水牛群像〕、〔釋迦出山〕鑄銅保存，談黃土水的創作態度〉，《黃土水雕塑展》，國立歷史博物館，1979.12，臺北。

〔白蘿蔔上的老鼠〕❸ 是黃土水一九
二七年的一件作品,長36公分,高8.5公分,
深約 8 公分。這件作品,將一隻肥壯長尾
的老鼠,安置在一條豐滿碩大的白蘿蔔上,
除了老鼠蹻足反首張望的神態,有鄉間家
居生活的情趣以外,也含蓄的反映了作者
對當時人民生活富足的某種滿意與歌頌之
情。

黃土水　牛頭碟子　1928
銅　直徑10.7cm高1.7cm　臺南私人藏

黃土水　白蘿蔔上的老鼠　1927
竹　36×8.5×8cm　臺南私人藏

❸作品名稱係由筆者自訂,以下如無特別說明,　　　　即同。

依陳昭明製作黃氏年譜：黃氏在一九
二六年完成〔釋迦出山〕的同時，也製作
了一系列以動物為題材的浮雕❹；〔白蘿蔔
上的老鼠〕一作，應是這一系列動物作品
的延續。所不同的是，這件作品採用的材
料，是一塊質地堅硬而重量極輕的竹頭，
這是在黃氏所有作品中，僅見的一件竹頭
雕刻。一九二七年，黃氏為將〔釋迦出山〕
送交訂製人萬華魏清德，曾自日本返臺❺，
從〔白蘿蔔上的老鼠〕所用的材料判斷，
或許正是黃氏回臺期間，以此地特產竹材，
完成的一件作品。

另〔牛頭碟子〕❻一作，碟沿直徑10.7
公分，中間碟底牛頭部份，直徑約5.2公分，
高1.7公分，背面有「昭和三年、十一月十
七日、平山、記念」等字樣，昭和三年，
即一九二八年。同樣作品，已見於歷史博
物館《黃土水雕塑展》，註明為邱文雄先生
所藏❼，相信這件作品，是為某個名為「平
山」的商家行號，所製作的紀念品，其複
製品，全臺灣應尚有多件。唯臺南的這件，

在保存上，不論是碟面的平整，圖案浮雕
的清晰，以及右下的「D. K」簽名，都
較邱氏所藏的一件，更為完整。

此外，〔立姿裸女〕木雕，作於一九
二七年，高32.5公分，底座寬9公分，深
7公分，有「D. K，27」等字的簽名和日
期。其造型明顯受到新古典主義畫家安格
爾(Jean Augusto Dominique Ingres,1780–
1867)的〔泉〕、〔海上維納斯〕等作裸女姿
態的影響。

純粹就作品的風格、技法言，這件〔立
姿裸女〕實稱不上是一件成熟的作品。尤
其是人物左邊乳房的造型，與右邊乳房過
於一致，沒有因左手上舉所造成的牽引變
化；人物頭髮的線條，也不夠細緻流利，
部份甚至有中斷、凌亂的感覺；而腳趾的
刻劃，也頗為草率，簡直讓人產生：是否
出自一代大師之手的疑惑。尤其黃氏早在
一九二〇、一九二一年，已有〔甘露水〕、
〔擺姿勢的女人〕等極為成熟的裸女作
品，為何會在一九二七年，再作出如〔立

❹陳昭明輯〈黃土水年譜〉，前揭《黃土水雕塑
　展》，頁80。
❺同上，1927年條。

❻此名稱係沿襲史博館《黃土水雕塑展》中文名
　稱，見頁13。
❼同❻。

黃土水　立姿裸女　1927
木　32.5×9×7cm　臺南私人藏

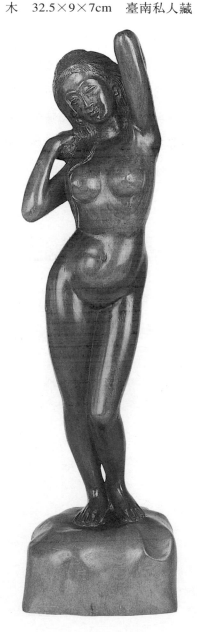

姿裸女〕這樣的作品？是否由於前述的二作，均是以泥塑的方式完成，作者有更多斟酌、修正的空間，而〔立姿裸女〕一作，倒是黃氏少見的木雕裸女，加以尺寸較小，或有表現上的限制，亦未可知？總之，基於對作者與收藏者的尊重，我們仍願意將這件作品，加以公開，尋求更多的討論與認定。

在黃土水的這三件作品之外，令人驚喜的是，在收藏家處，同時也欣賞到了幾件黃氏就讀東京美術學校時的兩位老師：高村光雲與北村西望的作品。

高村光雲 (1852–1934) 是黃土水入學東美時的雕刻科主任，兼木雕部主任教授。他是成名於明治時期的木雕大師，師承江戶三大佛雕巨匠高橋鳳雲的大弟子高村東雲。作品從傳統的東方佛雕出發，尤擅觀音造像。

〔觀音立像〕是一件純銀打造的精巧之作，高僅13公分，蓮座直徑 4.3公分。在如此細小的尺寸中，高村光雲表現了精湛獨到的刻劃能力，從層次分明的裙褶，到頭飾、髮紋、頸纓、腕釧、臂釧、天衣，無不巨細靡遺的逐一交代。此作頭部與身長，約作一與六的比例，形成一種稍具理

想化的修長造型，是高村光雲其他作品中，較為少見的樣式，華麗中透露著莊嚴妙相，值得細細品味。

　另作〔觀音半跏像〕，是高村光雲典型的風格。高26公分，寬19公分，深13公分。該像身披通肩，左手持蓮華，右手結「與願印」，右足加於左腿，作「吉祥半跏式」，坐於山形之「須彌座」，全作以銅

高村光雲　觀音立像　年代未詳
銀　13×4.3×4.3cm　臺南私人藏

高村光雲　觀音半跏像　年代未詳
銅　26×19×13cm　臺南私人藏

鑄而成，臺座背面有「高村光雲」的篆字陽紋印章。

這件〔觀音半跏像〕，造型樸實穩定，予人以安詳寧靜之感。全作毫無鏤空之處，裂裟覆身，褶紋平緩，恰與前作的華麗成一對比。

此外，亦有四件北村西望(1884-1987)之作，多為動物題材，世俗趣味濃厚，與高村的宗教氣息絕然異趣。

〔日本的繁榮〕，高15.5公分，長27公分，寬12公分，作於昭和四十七年，亦即一九七二年。一隻長耳的老鼠，以後足站立，前足抱於胸前，站在一本精裝的書本上，書背上刻著「昭和四十七年 日本の繁榮」等字樣。

這件作品，與黃土水〔白蘿蔔上的老鼠〕一作，加以比較，兩者在手法、趣味上，截然不同。通觀黃氏的作品，除〔釋迦出山〕一作，為表現釋迦清修刻苦的神韻，在人物肌膚及衣著表面處理上，保持了某種素樸粗糙的質感外，其餘均如〔白蘿蔔上的老鼠〕一般，刻意地將作品的表

面，打磨得光滑平整，風格上帶有某種古典理想主義的傾向，內容上卻是鄉土的、地域的特色。

北村西望則是以一種具有印象派趣味的手法，在書本的邊緣輪廓線上，保持某些波折，在那隻類似「黑鼠」的身上，明顯地呈現出對光影本質的探討。如果說，在創作的動機上，那「家鼠」偷食蘿蔔的主題內容，吸引了黃土水的注意，那麼，是這隻「黑鼠」身上顫動的光影，感動了北村西望。同樣的題材，藝術家各有不同的關懷主題。

以北村西望和黃土水之間的深刻情誼❽，北村的藝術理念是不可能完全不影響到黃土水的創作的。黃土水在始終保持著他理想主義的作品特色中，將北村所關懷的光影問題，藉著一種景物的重疊、氣氛的烘托，和緩而含蓄地表現在他的最後遺作——〔南國〕（即〔水牛群像〕）的熱帶陽光下。

〔和平〕再一次顯現師生二人，對相同題材的不同關懷傾向。北村的牛，猶如

❽黃氏曾加入北村所組成的「曠原社」，共同對抗由朝倉大夫主導的「東臺雕塑會」；並求得

北村所寫「勿自欺」橫匾，做為座右銘。

雷諾爾樹蔭下的裸女，光線透過葉間的縫
隙，在身軀上形成交錯顫動的光影變化；
而黃氏更注意的是牛的身體內，骨骼的變
化，皮膚上，因肌肉起伏所形成的和緩律
動。

〔和平〕一作，作於一九七三年，高
13公分，臺座長27公分，寬12公分，上有
日文「平和」二字及「西望」簽名。

〔獅頭印盒〕，直徑9公分，盒高1.7公
分，盒蓋正面獅頭下，有「西望」二字簽
名，盒底有「創業60週年屋靴店」數字，
可知是為一間名為「亞美利加」的鞋店創
業六十週年所製作的紀念品。

這件獅頭浮雕，刀法簡潔有力，尤其
鬃毛的部份，糾結而不凌亂，配合張口露
牙的力道，對獅子雄壯剛陽的氣勢，表現
得瀟灑俐落。

〔雙鯉躍水〕，作於一九七七年，高
30公分，寬21公分，深16公分。表現鯉魚
躍水的動態，激盪的浪花水波，是雕塑中
高難度的技法。

從風格技法，甚至主題思想言，高村
與北村的藝術，恰似極靜與極動的兩個極
端，而黃土水同時受業於二人，也恰好取
其中道。因此從表面上看，黃土水的作品，
既不同於高村的靜謐莊嚴，也不同於北村
的壯闊激動，反而更類似於風格介於兩者
之間的日本另一大師──朝倉大夫。

在臺灣日據時期美術的研究中，這些
做為師長輩的日本老師的作品，值得更多
的介紹與認識，見到高村光雲與北村西望
的作品，留存收藏於臺灣，確是一件令人
欣奮之事。　　　　　　　　　　　❑

素人與否？

——從陳澄波幾幅未公開的作品，重思其藝術本質

在臺灣美術史中，陳澄波始終是一個較具傳奇色彩的人物。其傳奇色彩的形成，不只是他生前強烈鮮明的性格與經歷，也不只是他含冤沒世的悲劇結局，就一個畫家而言，人們對他的好奇，更多是來自他優異的學院背景與他素人一般質樸畫面的矛盾對比。

以「素人」一詞形容陳氏的藝術特質，最早是謝里法在一九七九年十二月，一篇題為〈學院中的素人畫家〉的文章中，首先提出的，這是為《雄獅美術》製作「陳澄波專輯」所寫的一篇專文。

大約十三年後的一九九二年二月，藝術家出版社發行《臺灣美術全集》，第一卷即以陳澄波為對象，畫冊論文作者顏娟英，在文章前言，首先便對謝氏稱呼陳澄波為「素人畫家」的問題，提出質疑。

顏氏題為〈勇者的畫像——陳澄波〉的論文，依據畫家生命史的重建，以及豐

陳澄波　清流（局部）　1929
油彩·畫布　72.5×60.5cm　家族藏

富的畫家自述與信件，指出陳澄波作品中
隱含的「水墨」傾向。這種傾向，至少具
現於畫家獨特的構圖方式（如：〔漁夫〕中
借用傳統水墨畫河岸蜿蜒推移的手法；〔清
流〕、〔蘇州〕、〔橋〕等作近景明顯而遠景
向上傾的反透視原理）、筆觸（如：細碎而
帶有毛筆撇灑的味道，和部份岩石面的皴
擦劈染筆法），以及色彩（所謂借自中國古
風的東方色彩）等方面❶。

　　顏氏的論點，除以文獻和作品相互引
證，亦溯及畫家童年的生長經驗，認為：
「嘉南地區流傳的中華文化遺產是他精神
的故鄉，更可能促使他日後捨棄正統的西
洋畫風，一再嘗試融合水墨畫風於油畫創
作中。」❷

　　「水墨傾向」的提出，豐富了對陳氏
藝術本質的瞭解與詮釋，但謝里法基於畫
面直觀所提出的「素人」風格，似乎並不
因此而被推翻。

　　謝里法稱陳澄波為「素人畫家」，絕非
源於陳氏的出身背景，這在文章的題名〈學
院中的素人畫家〉，早已點明；其「素人」
之謂，主要是在指陳藝術家作品中「不能

陳澄波　蘇州（局部）　　1932
油彩・畫布　91×116.5cm　私人藏

安定」和「未完成的感覺」的特殊風格，
這也是謝氏早在一九七五年八月，《日據時
代臺灣美術運動史》初稿，於《藝術家》
連載時，所提出的：「陳澄波的藝術終其一

❶參見顏文，頁37–39。　　　　　❷同❶，頁31。

陳澄波　橋（西湖）（局部）　　1930
油彩·畫布　37.5×45cm　家族藏

生而無力臻於成熟」的特質❸。

　　對於此一特質的形成，謝氏曾提出了
他的解釋，認為：陳澄波之不像黃土水僅
以捉穩了鄉土的輪廓而滿足，是由於他的
思想和熱情，始終是在祖國與臺灣鄉土間
兩面徘徊❹。謝里法說：

　　　對此波動中的情操，習自日本學院

的西洋繪畫技法當然無法勝任表
達，這當中實在存有太多的矛盾和
障礙，那裡不僅是技法的問題、題
材的問題，或是材料的問題，而是
臺灣文化與母體文化面臨斷絕的問
題，……❺

又說：

❸《藝術家》3期，頁103，1975.8。後收入謝著
　《日據時代臺灣美術運動史》，1978年版，頁
　51。

❹同❸。
❺同❸。

……他的最終願望乃在於為隔絕狀態中的國內與臺灣畫壇築成一道架橋，讓臺灣美術思想的潮流能逐日往祖國回歸，畫家的創作方向往中國文化認同。❻

此一觀點，與顏文立論，實無二致。

　　總之，不論是謝里法或顏娟英，他們從陳澄波一生可見的作品加以考察，對東京美術學校研究科如此正規的「學院訓練」，在陳氏藝術中所產生的實質影響，始終是持著保留的態度。

　　顏娟英認為這與陳氏的遲至三十歲才進入東京美術學校學習有關。她說：「就正規學院訓練而言，在年輕如一張白紙的階段自然容易全盤接受。陳氏遲至三十歲入東京美校，使我們必須更加重視、檢討他赴日以前自我摸索的歷程。」❼ 顏氏所謂陳澄波赴日前的自我摸索歷程，除前提陳氏童年生活中「中國文化」水墨精神的

影響之外，似乎仍包含了陳氏入學東美前，自我摸索研習油畫創作時，所已然養成的某些根深蒂固的習性。

　　此外，顏氏還認為：由於文化認同與社會背景的差異，也使陳澄波無法「徹底咀嚼」東美所代表的日本學院派精神❽。

　　至於謝里法，則根本上認定這種「學院訓練」無法在陳氏畫藝中有所助益，或有所表現的現象，可完全歸因於陳氏的氣質、本性使然。他說：「從一九二四年至一九二九年這五年間，雖然陳澄波在日本用功苦修，但對於指導他的田邊至或岡田三郎助等人之畫藝，所能吸收的卻相當有限。也就是說，這幾年的學院教育對他並沒有太大的獲益。學院裡所謂正統的繪畫形式，與像陳澄波這樣充滿素人氣質的畫家，是全然無法相容的。」❾ 他甚至對陳澄波的學院式素描基礎也抱持懷疑，說：「以一個美術學校的學生而言，顯然陳澄波在學院式素描的基礎上所下的功夫是非常缺乏的。這些可從他作品，尤其是極少數的幾

❻同❸，頁50–51。

❼顏文，頁32。

❽同❼，頁33。

❾見謝撰〈學院中的素人畫家——陳澄波〉。 後收入《臺灣出土人物誌》，頁213，臺灣文藝雜誌社，1984.10.25，臺北。

陳澄波　有白花的山路　1926
油彩・木版　37.5×45.5cm　臺南私人藏

幅人體畫，以及東洋畫習作中看出來。」❿
謝里法因此認定：「……陳澄波踏進美術學
校接受學院的指導是件從開始就走錯了的
一條路。」⓫

　　從以往我們所能接觸的陳氏遺作，包
括前揭藝術家出版社出版的《陳澄波》畫
集，我們對前述的推論，也的確抱持著相

當程度的贊同。但是，最近在臺南出現的
幾幅陳氏作品，卻可能逼迫我們去修正，
長久以來我們已然確認的看法。

　　〔有白花的山路〕⓬一作，作於一九
二六年，長37.5公分，寬45.5公分，畫於
約0.6 公分厚的梧桐木上。以中文直式簽
名「陳澄波 一九二六」於右下角樹叢處。

❿同❾，頁207。
⓫同❾，頁208。

⓬本文所提陳氏作品標題，均為筆者暫訂。

陳澄波　普陀山海水浴場（局部）　1930
油彩・畫布　60.5×72.5cm　家族藏

類似的簽名，可見於一九三○年的〔普陀
山海水浴場〕（藝術家《陳澄波》圖版26）。

　　此作以褐色為主調，右上角的天空，
中景的樹花，以及左下角向上延伸的山路，
均以幾近純白的色調，烘托出清爽的感覺。
路面簡潔的明暗色面處理，交代出由右方
而來的光源，陰暗面的右側木屋，與向後
延伸的山路，推出了畫面主要的空間。幾
間路旁類似工寮的木屋，有著一種溫暖、
寧靜的感覺，由中景的山樹和這些木屋判
斷，應是描繪日本某處山間秋高氣爽的景
色。

陳澄波　嘉義街外　1926
油彩・畫布

一九二六年，陳澄波仍就讀東京美校，同年十月以〔嘉義街外〕一作，入選日本第七屆帝展。

〔有白花的山路〕一作，筆觸與色調的明快、安定，是一幅有著學院純熟技法的作品，除右下角稍嫌呆板的樹叢外，喜以路面的延伸，及以直立的木柱來表現畫面深遠的感覺，仍是陳澄波一貫的手法。

另作〔河邊風景〕，作於一九三七年，長40.5公分，寬50.5公分，畫在一種質地極為細緻柔軟的法國進口畫布上❸。畫面仍有一條延伸的小徑，全幅色彩明淨清朗，以一種規律平整的短筆觸，細心的刻劃出光線的顫動與變化。幾處陰暗的地方，色彩極為豐富，水波、雲彩的處理，則輕快簡要，全無陳氏騷動不安的素常特色。

陳澄波　河邊風景　1937
油彩・畫布　40.5×50.5cm　臺南私人藏

❸該作畫布邊緣，有法文印刷字體，註明製造廠商及年代。

陳澄波　阿里山山路　年代未詳
油彩・三夾板　40.5×32cm　臺南私人藏

　　這兩幅作品的出現，相當程度地修正了我們對陳氏學院訓練基礎不足的長久質疑。如果我們無法否認陳氏大多數作品中，充滿不安、未成熟的「素人」氣質，那麼這些氣質或風格的形成，應非來自陳氏無從克服的「本性」，而是一種有意識的風格創作與路徑抉擇。陳氏確有能力，也的確曾經以一種學院的純熟筆法，創作了前述的兩件作品。至於是什麼原因，使他在已然形成的自我風格中，回頭再去從事如此學院作風的作品？則是可以再去探究的問題。

　　此外，亦在臺南收藏家處，看見一件未標註年月的〔阿里山山路〕，長40.5公分，寬32公分，畫在一塊約0.4公分厚的三夾板上，以及一件一九三二年的人體素描，均是目前可見，陳氏完成度極高的優秀作品。

　　在研究臺灣美術史的過程中，如何從許多不願意曝光的收藏家手中，發掘出更多足以豐富研究者視野，進而導正對畫家正確詮釋的珍貴作品，是值得繼續努力的工作。至於這些作品有無真偽的問題考慮，則更有待研究者的勇於面對，而非忽略。　　　　　　　　　　❑

陳澄波　裸女素描　1932

鉛筆・水彩・紙本　37×26.5cm　臺南私人藏

陳澄波作品中的空間表現及其相關問題

壹、

隨著臺灣美術史研究的逐步推展，關於畫家陳澄波頗富傳奇色彩的生命歷程，和悲劇性的最終結局，人們已經有了更多的認識。如何對他遺留下來的眾多作品，能有更進一步的理解與體會，則是研究者值得繼續努力的工作。

關於陳氏作品的特色，王白淵在〈臺灣美術運動史〉一文中，僅僅提出了「其畫風富於鄉土色彩及中國民族固有的色調」短短幾個字，這和他介紹畫家生平時，使用將近一千個字的篇幅相比，簡直不成比例❶。二十年之後，謝里法在《日據時代臺灣美術運動史》的連載文中，才再提出畫家作品中，「無法安定」與「未完成」的特殊性質，並將這種特質的形成，歸因於畫家內心無法在大陸「祖國」與「殖民地」臺灣間，取得真正歸向所致，這是一種從「文化認同」而來的詮釋角度❷。

而與畫家有多重關係的林玉山，則指出：陳氏「特殊奇趣的繪畫風格，完全出自他強烈之個性」。林玉山眼中認定的畫家特殊奇趣的風格，包括畫人體時，手腳部份的「稚拙異常」，以及畫風景時，「違反透視」及「變形」的表現❸。

謝里法後來在為畫家撰寫更詳細的生平傳記時，則以「學院中的素人畫家」

❶王白淵〈臺灣美術運動史〉，《臺北文物》3卷4期，頁33，臺北市文獻委員會，1955.3.5，臺北。
❷謝里法《日據時代臺灣美術運動史》，自1975年6月起，在《藝術家》連載，全書在1977年12月連載完畢，1978年元月出版單行本。有關陳澄波部份，1975年8月刊登於《藝術家》3期。
❸林玉山〈與陳澄波先生交遊之回憶〉，《雄獅美術》106期，頁60，1979.12，臺北。

來歸結畫家的風格特質❹。

　　一九九二年，臺北市立美術館主辦「臺灣早期西洋美術回顧展」，主要籌辦者白雪蘭，更在作品說明中，直接指出畫家作品中「視覺上並不自然」，以及「透視上未見成熟」的現象❺；事實上，之前的謝里法也已提出：「……顯然陳澄波在學院式素描的基礎上所下的功夫是非常缺乏……」的看法❻。

　　一九九二年，顏娟英為《臺灣美術全集》所寫的陳氏研究專文，雖對「素人」的說法，不表同意，但也承認畫家作品中，始終存在著「自我的探索」與「學院式理性空間」的掙扎。同時，認為這種矛盾、掙扎，應與畫家的遲至三十歲，才正式進入學院學習有關，因此之前的某些習性，顯然已經根深蒂固的存在於畫家的生命中❼。

　　顏氏的看法後經李松泰提出修正，以

為：與其說是「自我探索」與「學院式理性空間」的掙扎，不如說是由於日本大正時代受到後期印象派、野獸派等個人主義傾向的影響，所產生的一種創作態度。這種態度，包括了對光線的漠視，對空間效果營造的不講究，並以平塗、不修飾的筆觸，來抒發自我的情感等等❽。

　　此外，從顏娟英的論文以後，研究者也逐漸注意到「中國畫」（尤其是畫家自己所謂的「擦筆」）在畫家作品中所扮演的角色。

　　總結歷來研究者對畫家作品所提出的種種解釋，表面上看來，似乎彼此間存在著某些歧異、修正，但仔細考察，其間歧異，主要乃是來自於對畫家作品特質「形成原因」的不同解釋。至於對畫面的特質認識，包括：「不安定性」、「未完成感」、「素人氣質」、「稚拙異常」、「變形」、「視覺上不自然」、「透視上未成熟」（違反透

❹謝里法〈學院中的素人畫家——陳澄波〉，《雄獅美術》106期，頁16–43，1979.12，臺北。本文後收入謝著《臺灣出土人物誌》，臺灣文藝雜誌社，1984.10.25，臺北。

❺《臺灣早期西洋美術回顧展》，頁34，臺北市立美術館，1990.2，臺北。

❻同❹，頁19。

❼顏娟英〈勇者的畫像——陳澄波〉，頁32、35，《臺灣美術全集》卷1，藝術家出版社，1992.2.28，臺北。

❽李松泰〈陳澄波畫風轉變之探討〉，《炎黃藝術》45期，頁44，1993.5，高雄。

視）、「缺乏素描訓練」，或是「自我探索
與學院式理性空間的衝突」，還是「後期印
象派以後個人主義傾向」等等說法，其實
都有相當類通的地方。本文的興趣，即在
企圖透過畫面的實際考察，探究造成研究
者會有如此類通看法的真正原因所在？這
些因素，或亦正是陳澄波與其他畫家不同
的特質所在。

　　本文考察的重心，主要放在陳氏作品
中的「空間表現」問題上，並旁及一些與
「空間表現」相關的其他問題。

貳、

　　在論及畫家作品中的「空間表現」問
題之前，應先提出一個視覺心理學上的名
詞，作為討論的基礎，即所謂的「視覺恆
常性」❾。

　　一個物體，存在於大自然中，有其客
觀、具體的形象，這個形象，稱之為「實
物像」。

　　當「實物像」透過人體眼睛的接收，
映現在視網膜上，所形成的影像，稱為「網
膜像」。「網膜像」就如同照相機透鏡後方
所形成的感光影像一樣，上下左右都與「實
物像」相反，同時，大小比例也會隨著距
離的遠近，成反比的縮小下去。

　　但當「網膜像」透過視神經束，輸送
到大腦皮質時，這當中已經加入了人的知
覺意識作橋樑，把「實物像」和「網膜像」
加以聯繫修正，而成為我們所熟知的「知
覺像」，又稱為「視覺像」。

　　「視覺像」由於已由人依他的經驗，
加以修正，因此物體不再和「網膜像」的
原始狀況一樣，也就是說：方向不再是倒
反，大小不再會依距離的加大而固定比例
的縮小；同時色彩也會依知覺的記憶而加
以修正。舉例來說，一個白天陽光下所見
到的紅色電話機，到了晚上，在日光燈的
照射下，我們仍會認為它是紅色的，而不
是像彩色照片所呈現出來的那樣，略帶紫
色且富於變化的真實現象。

　　同樣的，如果我們從斜上方俯看一個

❾本文關於「視覺恆常性」問題的討論，主要參
　考伊東壽太郎著，王秀雄譯《設計用的素描》
（大陸書店，1973.4，臺北）一書。

圓碟時，我們所知覺到的橢圓視覺像，總比網膜所接收到的橢圓像來得較大些（圖1）。

——————— 實物像

------- 網膜像

— — — — 視覺像

圖1　實物像、網膜像、視覺像關係圖

而在大小的問題上，若一個人站在10公尺的距離，然後移動到20公尺的距離時，按透視的原理，這個人的大小應會變成原來的二分之一；可是實際上，雖然他的距離變成了兩倍，但他的大小在我們的知覺中，並不真的變成二分之一的大小，而是比二分之一來得較大一些。

簡單地說：人的視覺，對外界的變化，會自然產生一股抵抗力，去盡力維持物體原有的形狀、大小，與色彩。這種視覺傾向，即稱為「視覺恆常性」；第一個舉的例子，稱作「色彩恆常性」，第二個例子是「形狀恆常性」，第三個則是「大小恆常性」。

「視覺恆常性」提供人類生活上的許多方便（包括看電影時，坐在最邊邊的角落，仍能自我調整，而不覺得影像歪斜），但「視覺恆常性」也受到許多主、客觀因素的影響，如：所處的空間、距離、明暗，及觀察者的年齡、經驗、知識、性格……等等。

因此，「視覺恆常性」便有個人差異性的存在。

圖2是表示「視覺恆常性」的幾種個人差異。W代表物象的實際大小，S為網膜像，P為視覺像。

圖2　視覺恆常性的個別差異圖

E. Brunswick 曾經發明一種測定「恆常度」的公式，稱為 Brunswick指數❿。

當恆常度介於 0 與 1 之間時，也就是視覺像（P）介於實物像（W）與網膜像（S）大小之間時，即稱「正恆常」（圖2–3）；一般人看東西的現象，往往是屬於這樣的情況。

而當對象物的大小與視覺像的大小完全一致時，則稱為「完全恆常」（圖2–2）。

也有少數時候，或少數的人，看東西時，其視覺像會比實物像還來得大，此時，就呈現出繪畫中的「逆遠近法」；比如畫一長形桌面，遠方的一邊甚至大於近方的一邊。這種現象，就稱為「超恆常」（圖2–1）。

相反的，視覺像比網膜像還來得小時，則稱作「負恆常」（圖2–5）。

一旦恆常度等於 0 ，也就是視覺像和網膜像完全一致時，就是所謂的「零度恆常」了（圖2–4）。這個時候，視覺像完全如同一般標準鏡頭所拍出來的照片中，所顯示的透視情形一樣。

我們可以說：所有的美術學院教育，在素描的訓練上，就是要求學習者克服各種視覺的恆常現象，而達到「零度恆常」的一種訓練。

參、

從上述的角度檢驗，我們將可發現：陳澄波作品中的許多空間表現，正和學院訓練中，透過所謂「零度恆常」所呈現出

❿根據 Brunswick 的「恆常變」測定公式如下：

Brunswick 指數 $R = \dfrac{(P-S)}{(W-S)}$

W = 實物像之大小
S = 網膜像之大小
P = 視覺像之大小

例如：長10公分之棍子，其距離成2倍時，看到之長度為8公分時，

$$W=10 \qquad P=8$$

網膜像之大小與距離成反比，所以：

$$S = \frac{10}{2} = 5$$

依公式 $R = \dfrac{8-5}{10-5} = \dfrac{3}{5} = 0.6$

故此時之恆常度，按 Brunswick 指數，即0.6，屬「正恆常」。詳參前揭《設計用的素描》，頁25。

陳澄波　西湖　1928
油彩・畫布　80×130cm　家族藏

來的視覺形象，顯然有著相當大的差距。
而這樣的差距，也正是造成過去許多研究
者，以「素人氣質」、「缺乏素描訓練」、「透
視上未成熟」……等等說詞，來評論、形
容陳氏作品的真正關鍵所在。

　　「視覺恆常性」的作用，在陳氏的作
品中，隨處可見。一九二八年的〔西湖〕❶
一作，畫家以畫面下方約近二分之一的面
積，來描繪湖面往來頻繁的畫舫，其中接
近湖面中央的三艘，大小比例幾乎完全一
致，使得左上方的一艘，在視覺上，幾乎
要跳到前方來了。一九四〇至一九四四年
間完成的〔長榮女中校園一景〕，校園中進
行打掃工作的女學生，位於前方與後方的
人，在大小比例上，雖有些微差別，但這
樣的差別，在一般透視的標準中，顯然都
不足以造成前後推開的效果，來達到表現
景深的目的。而這些，正都是人類視覺「大

❶本文使用畫名，基本上均根據藝術家出版社《臺　　灣美術全集》中所使用的名稱。

陳澄波　長榮女中校園一景　1940-1944
油彩・畫布　31.5×41cm　私人藏

小恆常性」的自然表現。

　　一九四二年的〔睡蓮〕，左、右、下方，分別形成的三組蓮葉，除了左上方的一小部份，在比例上有明顯的縮小、筆觸也適度的簡化以外，其餘部份，不管是形狀、大小和顏色強弱，均相當接近，猶如在同一平面上的東西。同樣主題，如果見於莫內(Monet)完成於一九○五年的作品，便可看出畫家如何在蓮葉的大小、形狀（遠方的較扁平，近方的較橢圓）上的變化與

掌握。

　　事實上，不管是睡蓮、橋、水面，或成列的樹幹⋯⋯等等，我們均可從題材的選擇上，看出印象派畫家對陳澄波的深刻影響；但在表現的手法上，陳澄波走得顯然不是大多數臺灣第一代油畫家所走的所謂「類印象派」的路子。印象派那種極度要求科學、客觀的色彩分析與空間表現，在陳氏的作品中是不可得見的。色彩的問題，我們將在文後論及，但在空間的表現

陳澄波　睡蓮　1942
油彩・木板　23.5×32cm　家族藏

莫內　睡蓮　1905
油彩・畫布

上，我們如果因為看不到陳澄波以大小、形狀的變化，來暗示出空間的深遠，便以為陳澄波對空間的表現毫無興趣，卻也不盡然。至少，在這件〔睡蓮〕作品中，我們仍可發現畫家如何刻意以水面色彩的留空手法，企圖以深藏在水面下的游魚，來表現多重的空間關係。顯然陳澄波對空間的表現，有著自我獨特的興趣焦點與表現手法。這些問題，或許可以在他對建築物的表現上，得到更多的瞭解。

透視的表現方式，隨著文明的進展，和人類視覺經驗的擴張，自古至今，有過多種不同的型態。這些變遷，在一些具備幾何型態的建築繪畫中，尤其顯著。

圖3顯示透視表現在繪畫史上的一些發展歷程，除了a、b兩種，是早期以二次元表現三度空間的方式以外，c、d、e 三者均為「等角透視」，又稱「平行透視」；f則為具有消失點的「成角透視」，或稱「消失點透視」。

十九世紀以後，一般學院訓練，正是要求繪畫者，在畫面的空間處理上，採合乎「消失點透視」的方式來表現，以造成一種嚴謹、穩定，甚至被稱之為「理性」的空間結構。這樣的要求，我們幾乎可以

圖3　透視表現演變圖

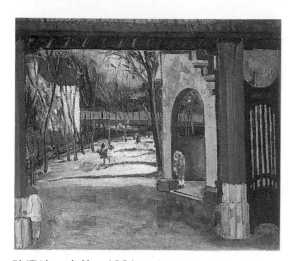

陳澄波　廟前　1931
油彩・畫布　45.5×53cm　私人藏

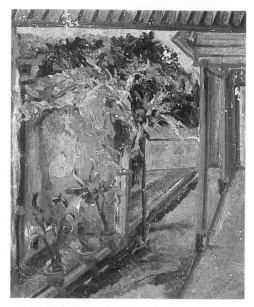

陳澄波　廟苑　1936-1940
油彩・畫布　53×45.5cm　私人藏

陳澄波　日本二重橋　1927
油彩・畫布　80×100cm　家族藏

在其他臺灣第一代油畫家的作品中，輕易
獲得滿足。

以同是學院出身的陳澄波而言，他顯
然也有足夠的能力，以「消失點透視法」
來表現空間的深度感；如完成於一九三一
年的〔廟前〕，或一九三六年至一九四○
間的〔廟苑〕，就都呈現出完全合乎一點透
視的空間秩序。這種所謂「理性的」空間
表現，在他那幅明顯受到其內影響的〔日
本二重橋〕(1927) 一作中，也有很好的交

陳澄波　嘉義街外　1927
油彩・畫布　64×53cm　陳旭卿先生藏

代。但大部份的時候，尤其是當畫家擺脫
他人影響，以較自我的方式表現時，對前
述的規則，則顯現出相當自由的態度；例
如著名的同樣是一九二七年的〔嘉義街
外〕，雖然也採取了消失點在中間的一點透
視，但如果以路的兩邊作延伸線，我們便
可發現：街道兩旁的電線桿，卻是以另外
的消失點來處理，並不與街道的消失點一
致，這樣的情形，也就使得街道的遠方，
看起來顯得特別提高。

而更多的時候，陳澄波是根本捨棄了
「成角透視」的手法，另外採行一種較古
老的「平行透視法」，來處理畫面中的建築
物。這種例子，見於絕大多數的作品中，
尤以一九三三年的〔風景〕、一九四一年的
兩件〔長榮女中校園〕、〔長榮女中學生宿
舍〕，以及年代未詳的〔廟口〕等作，更
為明顯。這些建築物的正面，都是一種接
近於正四邊形的形式，而在某一側表現出
側面的牆壁。

除了「平行透視」以外，「多重視點」，
或說「視點移動」，也是陳氏作品中的另一
明顯特色。這種現象，就如前提〔嘉義街
外〕(1927) 一般，容易造成畫面下方，也
就是地面部份的加大。換句話說，畫家對

陳澄波　風景　1933

油彩・畫布　31.5×41cm　家族藏

陳澄波　長榮女中校園　1941

油彩・畫布　60×73cm　家族藏

陳澄波　長榮女中學生宿舍　1941
油彩・畫布　91×116.5cm　家族藏

陳澄波　廟口　年代未詳
油彩・畫布　59×70.5cm　家族藏

於遠方的景物，係以平視的角度處理，而
近景的部份，尤其是地面的部份，卻又改
成俯視的方式表現。明顯的例子又如：一
九三二年的〔上海碼頭〕和一九三九年的
〔海邊〕，前者的廣場圓環，和後者的中間
岩石，都是一種較高視點的俯視角度。另
如一九二九年至一九三一年完成的〔上海
橋影〕，畫面下方中間的渡船，也是明顯的
俯視角度。

　　某些時候，畫面在捨棄「成角透視」
及「固定視點」的限制後，更出現了「視
覺恆常性」中所謂「超恆常」的現象。一

陳澄波　海邊　1939
油彩・畫布　91×116.5cm　家族藏

陳澄波　上海橋影　1929-1931
油彩・畫布　38×45.5cm　私人藏

陳澄波　上海碼頭　1932
油彩・畫布　38×45.5cm　家族藏

陳澄波　蘇州　1932
油彩・畫布　91×116.5cm　私人藏

九三二年的〔蘇州〕，河中大小的兩船，多少都有遠的一頭大，近的一頭小的感覺，似乎船的後方翹起來，有一種就要往觀者這一邊翻了過來的傾向。

　　林玉山也曾回憶觀看陳氏寫生的情形說：

　　　　……有一次我跟著他在嘉義市文化路嘉義戲院前騎樓下，遙望著中央噴水圓環寫生。依常人看來，街景的馬路，在透視的關係中，應越遠而越小，可是陳先生卻相反，有如古人畫方形桌面一樣，越遠反而越寬之奇異表現。❷

　　討論到此，有一個問題必須提出，那便是：陳澄波對自己作品中的這些「視覺恆常性」，到底有無充分的自覺？也就是說：陳氏作品中表現出來的「視覺恆常性」現象，包括透視上的種種問題，究竟是屬於一種無法克服的情形下而有的不自覺的表現呢？或是一種刻意的、自覺的表現？如果是一種具有自覺的刻意表現，其目的又是如何？

❷前揭林玉山文，頁63。

陳澄波　我的家庭　1931
油彩‧畫布　91×116.5cm　家族藏

　　著名的〔我的家庭〕一作，或許正可為這些問題，提供一些答案。

　　這件作於一九三一年的作品，包括畫家本人在內的一家人，圍坐在一張圓形的桌子邊，桌上放滿了與作者關係密切的信件、文具。我們可以發現：除了桌面這些物件，大抵均採前提的「平行透視」表現以外，這個圓形的桌面，已不再是一個比實際透視中稍大的橢圓，而根本就是一個接近正圓的弧度。也就是說：在這個桌面的表現上，它已不再是一個因「視覺恆常」影響，而出現的不自覺的自然形態；這個

接近正圓的桌面，包括桌面上的正面桌巾圖案，乃是畫家刻意描繪創造出來的一種「風格化」表現。同時也就在畫家所創造出來的這個「風格」，或說獨特空間中，畫家成就了畫面更大的空間容量，承載了更多畫家意欲傳達的內涵與信息。這種事實不僅見於〔我的家庭〕中的桌面，也見於前提許多風景作品中的地面。

　　陳氏的這種表現，事實上在古代的一些中西繪畫中均可得見。如中國五代的〔宮樂圖〕中的桌面，和西方約十六世紀的〔七種佈施〕中的前景表現等等均是。

荷蘭畫家　七種佈施——給渴者喝水
約16世紀
油彩・木板　101×55.5cm
阿姆斯特丹美術館藏

五代人　宮樂圖
設色・軸・絹本　48.7×69.5cm
臺北故宮博物院藏

梵谷　夜間咖啡室　**1888**
油彩・畫布　70×89cm　耶魯大學美術館藏

梵谷　梵谷的房間　**1889**
油彩・畫布　56.5×74cm　印象派美術館藏

同時，這種表現也是後來許多現代畫
家喜愛採取的手法之一 。例如盧奧 (Rou-
ault, 1871–1958) 創作於一九三七至一九
三八年間的〔黃昏〕，就讓我們回想到陳澄波
早在一九二七年就已完成的〔嘉義街外〕的
中間路面；而梵谷的〔夜間咖啡室〕(1888)
和〔梵谷的房間〕(1889)，以及科爾希納
(Kirchner) 的〔市集廣場與樓塔〕(1915)，
也使我們對於陳澄波地面俯視的作品，感

覺頗為熟悉。這些表現，並非對透視的不瞭解，或表視上的不成熟；其根本的目的，亦係在尋求空間表現的更大容量。而這種效果，是在一般照片所見的透視中，所無法達到的。

至於那些在「大小恆常性」影響下被畫出來的種種點景人物、船隻，由於比例上的接近，反而賦予了畫面一種動態的力量。這種感覺，一度被稱作是「不安定」。但如果我們基於以上的瞭解，應亦可認定這些表現，顯然也是畫家基於畫面考量而有的一種刻意作為。

在此，我們似可為畫家的種種表現，找到一個較合理的解釋，也為前文的討論，作一個初步的結論：陳澄波這樣一位學院出身的畫家，在完成學院教育之後，事實上有能力進行一種完全合乎「零度恆常」的畫面經營，就如他在〔廟苑〕(1936–1940) 等作中的表現那樣；但他卻在有意、無意間，背離了這樣的學院標準，容許許多「視覺恆常」的原始視覺經驗，留存在畫面中；對於這些視覺經驗，畫家不但有十足的自覺，甚至極早就將這些經驗加以強化、誇大，並藉以形成一種個人獨特的「風格化」面貌。〔我的家庭〕正是一件最具代表性的

早年之作。

肆、

以上從大小、形狀的「視覺恆常」出發，所進行的討論之後，我們可以再提出「色彩恆常性」的問題。「色彩恆常性」在陳澄波作品中的一個表現，便是對「空氣遠近法」的拋棄。

「空氣遠近法」在印象派時期，發展達於高峰，在後期三大家的作品中，已逐漸背離。

陳澄波對「空氣遠近法」的輕視，早在一九二九年的〔清流〕一作中，即有明顯的表現。湖面的部份，儘管有倒影、有色彩的變化，但並沒有以色彩的清晰與否，來造成空間推遠的企圖。國畫中所謂：「煙霧溟淡」的「迷遠」，和「微茫縹緲」的「幽遠」，在陳氏的作品中是看不到的。

我們可以說：早在〔清流〕的年代，陳澄波就建立了一種獨特的畫面空間秩序，它就像中國古代那些以綿密皴法所建構起來的高遠式山水一般，是藉著一種物象彼此間的位置來呈現空間關係，並形成

畫面的強烈律動，而全無遠淡近重的墨色
變化。這種手法，在畫家後來幾件以「淡
水」為主題的作品中，達到更成熟的表現。

陳澄波在為他一九三六年的作品
〔淡水中學〕（一名〔岡〕）所作的陳述中，
就說：

陳澄波　清流　1929
油彩・畫布　72.5×60.5cm　家族藏

這幅〔淡水中學〕作品的上方是略
微突起的小岡，左下方是農村，兩
者間斜坡的菜圃，呈現波浪狀起伏，
以淡江中學的校舍做背景，一曲山
路由遠而近，在畫面上構成一條弧
度，不但襯托出景的距離感，也為

陳澄波　淡水中學（岡）　1936
油彩・畫布　91×116.5cm　家族藏

畫面製造了流動的氣勢，而路面明朗的色調更為這幅畫提供了悅人的快感，然後以兩三個人物作為點綴，在田野加上白鷺鷥使整幅畫顯得活潑悅目，成為這幅畫最觸目的中心，這是我所努力的結晶。❸

　　陳氏說法，如果用更具體、簡潔的語言來詮釋，即在放棄了「空氣遠近法」之後，係以一種隱含在畫面中的形式秩序來推展他的空間。

　　早期他喜好運用一些豎立的直線，如電線桿、欄杆、樹幹等，來造成一種結構性的空間秩序，如前提的〔嘉義街外〕(1927)，或入選八屆帝展的〔夏日街景〕(1927)、年代未詳的〔河流〕，以及一九三四年的〔嘉義街景〕、〔嘉義街中心〕，和〔西湖春色〕(1934)、〔廟苑〕(1936–1940)等等。

　　但在前期原已存在，後來更成為畫面重心的，則是陳氏在自述所謂的「一曲山路由遠而近，在畫面上構成一條弧度，不

陳澄波　太湖別墅　1929
油彩‧畫布　91×116.5cm　家族藏

❸陳氏自述，原刊《臺灣新民報》1936年秋〈美術季──作家訪問記（十）〉，此處採自《雄獅　美術》106期，頁66譯文。

但襯托出景的距離感,也為畫面製造了流動的氣勢,……。」這種透過畫面形式安排,所隱含的視覺移動。

　　有些時候是由一些較具體的沿岸弧線,或路面的曲折來表現,如〔太湖別墅〕(1929) 中遠方沿岸所形成的「之」字形,〔西湖遠眺〕(1934) 中,前方路面與 s 形的湖岸形成的倒「3」字形,以及〔西湖春色〕(1934) 中,前方小路與遠方拱橋所構成的弧形等等均是。

　　但也有些時候,則是透過一種更含蓄的方式來推展建構畫面的空間或韻律,例如那些以淡水房舍所構成的作品即是。

　　此處可舉一九三五年的兩件作品為例。私人收藏的一件〔淡水風景〕,前方由一堵在一般透視上似乎不太自然的牆面和牆後的路面,形成一個向右方發展的視線,這個視線在其中一個搶眼的窗口停滯,之後轉向左上,沿著同方向的屋頂發展,到了較接近畫面中心的大屋頂,再轉向,沿著白色的牆面進行,這條視線,由右方一個呈藍白色的牆面牽引,最後視點轉向最

陳澄波　西湖遠眺　1934
油彩・畫布　97×130cm　家族藏

陳澄波　西湖春色　1934
油彩・畫布　45.5×53cm　林良明先生藏

陳澄波　淡水風景（局部）　1935
油彩・畫布　38×45.5cm　私人藏

〔淡水風景〕構圖分析

上方的天空，隨著白色的雲層，也就是所有遠方屋頂的上沿，推向最左方的遠景。

　　另一件由省立美術館典藏的〔淡水〕，構圖更是複雜有趣。畫面大抵由左下方的近景出發，分成兩線發展，右方的一線，由左下角的屋頂沿上方不同方向的屋頂前進，往後在那間較大的房子停留，隨著白色的牆面向右，推向右方的樹叢，沿著較亮的綠色，繞向後方，似可一路向著左後的最高屋頂前進，也可在那間白色屋頂轉向，經過西式的紅屋，推向後方的山頂。

陳澄波　淡水　1935
油彩・畫布　91×116.5cm　臺灣省立美術館藏

〔淡水〕構圖分析（一）

〔淡水〕構圖分析（二）

同樣由右下角出發的另一線，則沿著畫幅邊沿的屋脊進行，隨著上方這組由大而小的房舍，也就是同樣色調的路面向上推進，在這個地方，與另一條視線相交，此時，也是一方面可以推向右上方的山頂，另方面，又被左方有個黑藍窗口的白牆吸引，回頭推向左上方最高的屋頂。

兩條視線，大抵就在畫面中心的小房子，也正是一支煙囪頂著的那個小屋頂相交。而在這兩條主軸之外，夾在紅色房舍間的綠色草叢，又交織著某些視覺的跳動與方向變化。

此外，如不從視覺的動線來分析，這件〔淡水〕也在構圖上，分別形成上下、左右各兩個大弧線的構圖，而所有的弧線的交點，和前提兩條視覺動線的相交點，均落在畫面中央的小屋上。

這種嚴密的構圖安排，所形成的空間秩序，事實上在那件入選第八屆帝展的〔夏日街景〕，即已出現。顏娟英分析這件作品時，就說：「三個半圓或弧形分割中央與兩側空間，並表明前後關係，而各自又以樹和電線桿為座標，旗幟分明。前景保留大片空白空間，而人物卻引著我們的視線進

入擁擠、意猶未盡的背景。」❹

　　或許這種視線的移動或構圖安排，在許多畫家的作品中，均同樣存在；但不可忽略的是：陳澄波捨棄了「空氣遠近法」，放鬆了對「成角透視」的嚴格要求，使得前述的畫面律動，在一種堅實、均質化的色彩中，完全變成了作品表現的重心。正如畫家的自述，一方面是襯托出「景的距離感」，二方面，也營造了全幅作品「流動的氣勢」。而其間又加上一些因違反一般透視中應有的大小形狀比例，而賦予畫面

更加跳動的點景人物或船隻。這種畫面的力量，就遠非那些講究穩定、「合理」的靜態畫面，所可並論。

　　除了對「空氣遠近法」的捨棄，陳澄波作品中的光線和陰影，也完全不因物象的透視需要而存在，同樣都是變成了構成畫面律動與表現氛圍的一種元素。如〔夏日街景〕(1927)、〔我的家庭〕(1931)、〔法國公園〕(1933) 中的陰影表現，幾乎均違反了光影透視的原理，卻成為一種畫面的動態，和心理性的陰影，使我們聯想到許

陳澄波　法國公園（上海租界）
1933
油彩・畫布　52×64.5cm

❹前揭《臺灣美術全集》卷1，頁230，圖版文字　　　　解說。

孟克　思春期　1894
油彩・畫布　150×110cm　奧斯陸國立美術館藏

多孟克(Munch,1863–1944)作品中的陰影表現。其中〔我的家庭〕，透過光影由兩側向中央投射，配合人物強烈的雕塑感，構成一種類似紀念碑似的宏大意象，是陳氏堪稱代表的傑作之一。至於透過一種光亮黃色的安排，例如路面等等，引導觀眾的視覺動線，亦是畫家許多風景畫中常用的手法。

伍、

總結本文的討論，我們可以為陳澄波的作品，釐清出幾項風格特色：

一、陳澄波善於運用「視覺恆常性」，包括物象的大小比例、形式與色彩等，並

將之發展成為一種「風格化」的畫面特質，這在日據時期第一代油畫家的作品中，是絕無僅有的現象，也不是一個「表現主義」所能輕易解釋的問題。

二、陳澄波由於運用「視覺恆常性」，進而打破了近代透視的一些視覺經驗後，一方面為作品營造了更大的空間容量，二方面，也賦予了畫面的「動態」特質。

三、陳澄波的作品，不僅只在個人主觀情感的直接宣洩，而是一種對堅實色感與嚴謹秩序的苦心追求。

就這些特質而論，陳澄波在臺灣美術發展史上的崇高地位，絕非僅因個人性情上的熱情，或傳奇的經歷使然，而更重要的是來自他那對藝術本質的深切思考、體悟與呈現，及藉此呈顯出來的深沈「人文厚度」。

至於這些特色形成的原因，是個人的早年經驗、中國繪畫特色，或受西方後期印象派以後的思想影響，則應以另外專文探討。　　　　　　　　　　　❏

春空翱翔

——記趙春翔的藝術

趙春翔，一九一三年，生於河南省太康縣；一九三九年，自國立杭州藝專畢業。

相當一段時間，中國大陸給予徐悲鴻所主導的寫實國畫，至高無上的推崇；但是，目前越來越多的美術評論者和美術史家，已經發現：在林風眠領導下的杭州藝專，顯然為中國美術的現代化運動，提供了更為多樣的風貌呈現與探索路向。和許多傑出校友如趙無極、朱德群、吳冠中、

朱德群　反映之二　1979
89×130cm

趙無極　獻給詩人亨利・米修　1963
60×92cm

席德進……一般，趙春翔也在杭州藝專賦予的精神傳統上，成就了個人獨特的藝術生命和風格。

　　趙春翔在一九四八年，離開大陸，來到臺北；隨即任教於當時的臺灣師院（即今國立臺灣師大），和政戰學校藝術系。但這個時間並不長，一九五六年，他獲得西班牙政府提供的獎學金，赴馬德里進修。此後，先後旅居歐洲及美國等地；在海外，完成他那頗富中國情懷，又具現代意味的藝術風格。直到一九八○年，再回到臺灣展出作品；一九九一年，在寂寞中，病逝

席德進　牆門　約1977
水彩・紙本　56×76cm

苗栗，埋骨於他精神的故鄉——臺灣。

　　對成長於臺灣的年輕一代藝術關懷者而言，趙春翔曾經在一九五一年，與當時一批倡導「新派繪畫」的西畫家：李仲生 (1912–1984)、朱德群 (1920–)、林聖揚 (1917–)、黃榮燦 (1916–1956)、劉獅

(1910–)等人，在臺北中山堂所舉辦的「現代畫聯展」，並沒有留下多少深刻的印象；即使這個展覽，在臺灣的現代繪畫運動發展史上，有著一定的里程碑意義。

　　真正引起臺灣畫壇對趙春翔作品及其個人生命風格的強烈興趣與好奇，則是

李仲生　作品　1973
油彩・畫布　91×67cm

一九七三年五月，臺北《雄獅美術》月刊，所製作推出的「趙春翔專輯」❶；此一專輯的封面，是趙氏一幅有著螢光粉紅圓點的作品，如珠簾般的襯著簾後以墨色勾勒出的一隻長喙綣曲的大鳥，透露著潘天壽式國畫筆法的趣味❷，這種既中又西，不西不中的作品，的確深深地衝擊了當時藝壇年輕人的視覺和心靈。

當年這種殊異的藝術風格，尤其是螢光色彩與水墨造型的結合方式，對當時強調「黑色主義」或「素樸風格」的臺灣現代畫壇❸，確是一種全新的經驗；但這種新穎的經驗，並不代表人們對趙春翔藝術本質的真正瞭解。因為較有系統的趙氏作品，不管是畫展，或是畫冊，均不容易見到。

一九八五年五月，臺北市立美術館在開館約僅半年的時間，以「當代名家個展」的方式，推出趙春翔個展；但是這個舉行於地下層展覽廳的畫展，論規模、內涵，均不足以充分顯示趙氏藝術追求的完整歷程與風貌。同時，當時由畫家本人，以有限的經濟條件，所出版的畫冊❹，儘管有著恩師林風眠的封面題字，也無法真正呈現趙氏藝術本質的精髓所在。

對趙氏作品的真正整理與介紹，事實上是最近兩三年來的事。

一本收錄完整、印刷精美的《趙春翔》畫集，在趙氏一九九一年過世後的第二年，由香港一家有心的畫廊出版❺。透過這本畫集的出版，人們第一次較完整而精確的

❶「趙春翔專輯」見《雄獅美術》27期，1973.5，內容包括：趙春翔自述、國際美術界評趙春翔的畫、趙春翔及其代表作、趙春翔簡歷等。

❷這幅作為封面的作品，並未註明作品名稱和創作時間；但在1986年元月出版的畫集中，可以看到相同的這幅作品，題名〔留駐青春〕，創作於1973年，亦即《雄獅美術》出刊專輯的同年，由紐約哥倫比亞大學收藏，但畫面的粉紅圓點，已改為橙色。

❸當時臺灣現代畫壇，以「五月畫會」為代表，

強調具有東方精神的「單色繪畫」，此一論點，尤其被當時畫會最有力的理論支持者詩人余光中大力宣揚；詳參蕭瓊瑞《五月與東方——中國美術現代化運動在戰後臺灣之發展(1945–1970)》，東大圖書公司，1991，臺北。

❹畫冊由畫家本人發行及編輯，委託臺灣代理人鄧美榮代售，初版於1986年元月。

❺《趙春翔》畫集，由香港藝倡畫廊(Alisan Fine Arts Ltd.) 於1992年出版，全書288頁。

趙春翔　天道　1975
彩墨・紙本　186×145cm

人與自然和諧一體的文化本質，始終成為他一生心靈慰藉與藝術追求的最終源頭。

那種對光明的期待、對安穩家庭的渴望、對生命本質的透悟、對自然草木的尊重，幻化成畫面種種有著一定內涵的語彙：或是不知名的長喙豐羽的大鳥、或是雜草

趙春翔　皆兄弟姊妹　1975
水墨・紙本　185×88cm

觀賞到趙春翔一生藝術成就的幾個重要面向，也開始對趙氏的藝術，有較深入的瞭解。

以「人道主義」來看待趙氏的藝術本質，似乎是越來越多的評論家可以認同的看法。

這位一生生活在動亂、貧困中的畫家，童年生活溫馨、親切的家庭氣氛，和

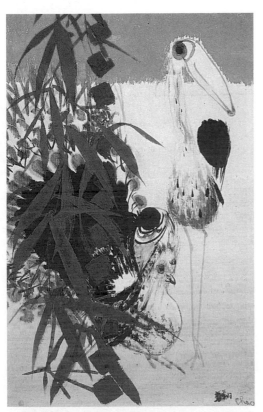

趙春翔　如浴春風　年代未詳
塑膠彩・墨・布上紙　　98×61cm

趙春翔　思親　年代未詳
塑膠彩・墨・布上紙　　138.5×120.5cm

結成的巢窠、或是成排羅列的蠟燭、或是陰
陽相抱的太極、或是乾坤有序的八卦……，
重組、再生、並置、分合成無窮無盡的畫
面，趙春翔一生就在這種象徵的精神世界
中，自我追求、創造，無悔無怨，無視於
外在環境的橫逆、落寞與貧困。

趙春翔　媽媽歸來　年代未詳
塑膠彩・墨・布上紙　147×89cm

趙春翔　造化鐘神秀　1980
塑膠彩・墨・布上紙　165×108cm

對於趙春翔作品中的「人道主義」本質，筆者曾經寫過一篇〈趙春翔的時代和他的藝術——一個中國現代繪畫運動中的人道主義者〉，有過一些闡析❻。在此，我們或可再就他的藝術手法，進行一些探討。

中國水墨傳統在明末清初，已然展開一種自內求變，對外應變的努力；這種現象，在清末民初的政經大變革之後，益發顯得激烈。如何尋得一種足以表達現代人情感，又得以延續民族文化生命的繪畫風格，是所有這一代中國藝術家無法擺脫的嚴肅課題。環繞著這個課題的種種思考與嘗試，也因此蔚成風貌多樣、手法翻新的燦然景觀。幾乎在中國，甚或世界的畫史上，再也找不到這樣一個多樣風格並存、多種思想同時出現，卻又追求著同一目標的時代，我們或可將這樣的一種努力或現象，稱之為「中國美術現代化運動」❼。

在這樣一個廣闊而多樣的運動中，趙

趙春翔　鳥還巢　紐約時期
塑膠彩・墨・布上紙　90.2×61cm

❻該文收入前揭《趙春翔》畫集中，另刊《明報》322 期，1992.10，香港。

❼關於「中國美術現代化運動」，可參蕭瓊瑞〈中國美術現代化運動及臺灣地方性風格的形成——一個史的初步觀察〉一文，原發表於澎湖縣立文化中心主辦「探討我國近代美術演變及發展」藝術研討會 (1990.9)，同時刊載《炎黃藝術》14、15期，1990.10–11，高雄。後收入郭繼生主編《當代臺灣繪畫文選(1945–1990)》，雄獅圖書公司，1991.9，臺北，及蕭瓊瑞《臺灣美術史研究論集》，伯亞出版社，1991.2，臺中。

春翔所選擇的路子，我們應可用一個角度來試加理解，那便是：以傳統語彙的重新組合，賦予現代新穎的意義。

對趙春翔的作品，乍見，或為其螢光鮮亮的色彩所驚豔；細觀，則發覺其間或竹或蓮、或魚或鳥、或太極或八卦，時而細挺線條如蘭葉、時而游若蠶絲擬垂楊，雜亂中隱現著清節的竹葉、濃墨中綻開放著鮮潔的荷花，其他又如葫蘆、絲瓜、蓮藕……等等豐美的意象衍生，這些傳統國畫中常見的語彙，蘊含著中國民族千年傳衍的文化意涵，一度因代代相襲而喪失其精神動力，如今卻在趙春翔創生的構圖形式與畫面秩序中，重新賦予了新的生機和意義。

在傳統的語彙外，趙春翔也加入某些現代的繪畫語言，幾何形式如圓點、不規則四邊形，或三角形等，不定形者如潑灑、流洩、噴點，與螺旋紋……，這些和傳統語彙絕異其趣的形式，披著鮮麗的色彩，跳躍在畫面之上，與那個水墨構成的世界，形成一種既疏離又一體，既排斥又諧和的特殊視覺效果；這種手法，造就了畫面的動感，也增加了畫面的深度。

儘管在趙氏的年表中，我們可以看到

趙春翔　風中燭（一）　1988
塑膠彩・墨・布上紙　137×56cm

趙春翔　無限思憶　1988
塑膠彩‧墨‧布上紙　112×66cm

他許多看似輝煌的藝術經歷與成就：作品廣被國外美術館收藏，長年的遊歷中前往各個大學發表有關中西文化的專題演講，也結交了許多世界知名的畫壇大家；但深入畫家的內心世界和實際生活，我們不應忽略，也無須隱埋他那寂寞貧困的境況。

或許也正因此瞭解，我們才必須對於這樣一位長期追求、經生堅持的藝術工作者，給予更高的敬意與更多的懷念！

一九六三年，席德進走訪紐約，曾經在一篇文章中，提到了紐約時期的趙春翔，他說：

> 趙春翔的畫室是在一個古老的樓房裡，面臨著大街，紐約畫家們多集中在這區域，窗口種著零落的花藤，一個小收音機，臥室在後面，室內放滿了大畫布，及已完成的畫，桌上有幾本臺灣來的雜誌，和一本《老子白話句解》，幾本英語讀本，生活簡簡單單，但我為他忠實地努力於藝術的精神所感動，一個畫家能在任何境況之下堅守著藝術不變，他就值得讚頌了。❽

唯有貧困使人豐富，唯有不幸的人，才深知幸福的可貴。趙春翔在一生貧困中，遠離故土，日夜懸念著那充滿鳥聲、山風

❽席德進〈在美國的中國畫家們〉，1963.6.13，《聯合報》8版。

與流水的遙遠世界，以他關懷人類、繫心宇宙的高貴靈魂，落實為一幅幅只有歌頌、沒有哀怨，只有歡愉、沒有痛苦的作品，留給這個苦難時代的中國人，特別值得珍惜的精神禮物。

一九九一年，他像一隻倦遊的大鳥，盤旋高空之後，棲息在福爾摩沙這塊小小的美麗的島嶼。三年後的一九九四年，臺灣省立美術館為他舉辦大型回顧展，願他的精神與作品，一如其名，是春空裡永恆飛翔的美麗之鳥。　❏

用油彩思考
——閱讀席德進的油畫

目前對席德進的研究，大抵均認同：席氏晚年發展出來的水彩畫風格，是藝術家最足以總合一生藝術追求的最終成果。但如果我們不以最後的面貌，來作為論斷藝術家成就的唯一憑藉；不容置疑的，為數亦豐的油畫作品，其實才更真確的記錄了席德進對藝術思考的深痕軌跡與自我救贖的隱密符碼。甚至我們可以說，透過水彩畫，我們看到了一位四川人眼中具有中國精神的臺灣山水風情；但透過油畫，我們卻得以真正認識作為藝術家的席德進，其曲折迂迴的治藝歷程，和隱藏心中的情慾苦悶。

席德進，這位出生於一九二三年四川古老農村的畫家，幾乎和他同時代所有重要畫家一樣，是在一個「西方←→中國」、「現代←→傳統」的巨大課題下，進行漫長的思考與追尋。然而這位自一九四八年，年僅廿六歲便遠離故鄉來到臺灣，在臺灣度過他生命後半段卅四年時光的畫家，與所有同時代關心同樣課題的畫家，最大的不同，在於席德進藉以思考、解決前述課題的養分，曾一度遠離中國，不從中國大傳統的士人美學擷取滋補，而是在臺灣鄉土題材的小傳統中挖掘靈泉。「中國美術現代化運動」在戰後臺灣發展的半個世紀中，席德進應是唯一在這個路徑上投入最多心力的一位。儘管最後，使席德進得以完成自我藝術生命的關鍵，仍是回歸到中國水墨、書法所涵泳蘊育的水彩作品上，但其以油彩進行思考的漫漫歷程，仍提供了日後藝術家與研究者最珍貴的資產與借鑑。

目前可見席氏最早的油畫，應是標記一九四八年的三件半身人物畫。「人物畫」是席德進最感興趣的題材，這位終生孤獨的畫家，似乎藉著人物的描畫、掌握，滿足了某些深層心理的需求。

一件標記一九四八年三月的〔少女坐

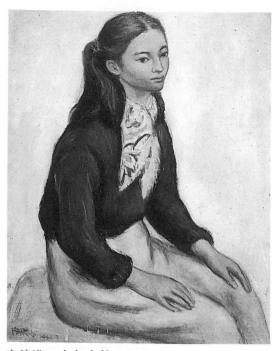

席德進　少女坐像　1948
油彩·畫布　84×68cm　臺灣省立美術館藏

像〕，應可視為席氏「七年藝術學校教育」❶的總成績。這件身著紅衣黃裙的大半身長髮少女坐像，以一種纖細柔和的筆觸，搭配著明亮鮮潔的白色背景，透露出畫中人物舒緩善感的青澀氣質。這種氣質，

似乎也正是作者身處抗戰後期、復員初期，中國南方的一種青少年典型。

　　席氏當年的藝專同窗，也曾在戰後的南臺灣與席氏不期而遇，進而陪伴席氏，小駐嘉義的木心，以他優美的文學筆調，刻劃了那個屬於他們年輕時代的心情：

　　……對藝術、藝術家、藝術品、藝術史……嚴肅得楞頭楞腦。也許，隱隱然還在「美術代宗教」的觀念籠罩中。藝術家的生活模式？中國史上的參考過時而廢，從歐羅巴的傳記、小說、電影中借鑑，不期然而然要取十九世紀巴黎咖啡店和沙龍的那些公案軼事，作我們行為的藍本。時空的差異大得像夢，使我們的摹倣極不如意，畏於成拙而未敢輕易弄巧……。❷

　　席德進這些最早的油畫人物，顯然印證了木心的陳述，一種纖細、柔美的筆觸，

❶席氏先就讀成都省立技藝專科學校（後改制為藝專），因所學係應用美術，與追求純藝術的理想不符，乃再考入當時仍在重慶的國立藝專（後復員回杭州，即杭州藝專），前後七年。
❷木心〈此岸的克利斯朵夫——紀念席德進〉，《雄獅美術》192期，頁135，1987.2，臺北。

呈顯著這些藝術青年，對西方大師，如波提且利(Sandro Botticelli, 1445-1510)、雷諾爾(Renoir, 1841-1919)的小心摹倣，態度是真誠的，情感卻是虛浮的。

這個藝專時代的心情，似乎在來臺的二、三年間，就開始有了轉變。一方面是塞尚 (Paul Cézanne, 1839-1906)、馬蒂斯(Henri Matisse, 1869-1954)等人的影響，將他的風格帶進一個比較開放的局面；二

方面，生活中接觸的南方陽光下的小孩，也吸引了他的目光。藝術的情感，從一個較為虛浮、模糊的西方印象中，逐漸落實在身邊土地的人物上。

一九五〇年的〔少婦像〕，除了仍保有波提且利纖細的特質外，背景的紅花，即已打破了拘謹描繪的習性，表現出一種華麗、躍動的氣氛，顯然是馬蒂斯風格的啟示。至於一九五二年的〔少年胸像〕，則

席德進　少婦像　1950
油彩・畫布　61×52cm
臺灣省立美術館藏

席德進　少年胸像　1952
油彩・畫布　56×46.5cm
臺灣省立美術館藏

完全是塞尚作風的再現。塞尚的影響，似
乎也使席氏的油畫風格，逐漸結束以往輕
巧、透明、優雅的柔弱氣質，走向一種堅
實、厚重的陽剛方向。

　　不過在席氏來臺後居住嘉義鄉下的
這段期間，一個相當重要的發展，值得再
特別提出的，那便是對鄉土特色的留意。

　　與前提〔少婦像〕創作於同一年代
(1950)的〔上裸男孩〕，藝術家的興趣，似

乎已由以往對人物氣質、畫面氛圍的形塑，
轉向對物象質感、色澤的掌握。在這件〔上
裸男孩〕作品中，儘管人物的部份，仍然
保有一些纖細的線條，但這些線條已不再
是畫面的主體，它或許在作為一種暗示輪
廓的功能上，更為重要；而男孩稍帶黝黑
的肌膚，與背後粗糙的紅磚，顯然才是畫
家意欲探討的主題。這種皮膚，我們似乎
可以在高更 (Gauguin, 1848–1903) 所描繪

席德進　上裸男孩　1950
油彩‧畫布　47.7×42.8cm
臺灣省立美術館藏

的那些大溪地女郎的身上找到。

　　以一位四川成長的青年，驀然來到這個地處亞熱帶的小島，這兒的風土人物，無疑帶給他許多新鮮而好奇的感受。席氏生命晚期，在接受蔣勳的訪問時，回答蔣勳詢問：來到臺灣，是否因為戰亂的關係？

他說：「不！是我自己來的。我覺得臺灣好神秘，是一個亞熱帶的處女島嶼，我嚮往那種炎熱的、原始的地方……。」❸ 而日後，當他一度滯留歐洲，仍不斷寫信回臺，向他的密友莊佳村表示：「我將來要用我的熱忱在臺灣再生活、再創造，我要使臺灣

❸ 蔣勳〈生命的苦汁——為祝福席德進早日康復而作〉，《雄獅美術》124期，頁28，1981.6，

臺北。

不朽。那兒的陽光，土地的氣息，人的精幹……凝固於我的畫上。像高更一樣，躲開了巴黎，而畫出了大溪地土人的原始誠樸，像梵谷一樣躲開巴黎，而畫出南方的陽光和向日葵的生命。」❹

席氏的這種心情與興趣，也正是他作為藝術家，思考自我藝術走向的一項重要因素，顯然在來臺初期，甚至來臺之前，即已形成。而在一九五〇年的這件〔上裸男孩〕中，首度初現端倪。

除了對南方陽光、土地與健康肌膚的憧憬外，對小男孩的特殊喜愛，也是席氏此時逐漸顯露的傾向。這當中，或許觸及一個極敏感、且可能引發爭議的問題，那便是「席德進是否同性戀?」之謎。

這個問題，在《席德進書簡──致莊佳村》一書中，包括當事者莊佳村、好友張杰、心理學教授黃榮村等人，均有相當的討論❺。而在一般討論席氏的文章中，卻多少均有意避諱這個問題不談。

事實上，席氏本人，曾在致莊佳村的書函中，不斷提及自己不尋常的愛情，並在某次述及和一位法國青年的交往情形後，寫道：「我給你的信，像是我的日記、我的自述、自傳，將來有一天，我死了，人們若想知道我，他們都可以在這些信中，來找到我真正的面目。」❻

我們相信：在席氏逝世十三年後的今日，「同性戀」已被社會逐漸理解的情形下，為了藝術討論上的需要，再去提及這個問題，應無冒犯之嫌，反而更可增進我們對藝術家真實生命與藝術內涵的理解，並同其悲苦、喜樂。

這種與生俱來的殊異傾向，曾帶給藝術家一生無限的痛苦；我們甚至懷疑：這個因素，也可能正是席德進遠離家鄉、自我放逐，來到臺灣的關鍵所在。

席氏晚年在病榻上，寫了許多回憶童年生活的感人文章，對故鄉的深沈懷念，充滿了溫馨與甜蜜，然而，他卻在描述離

❹《席德進書簡──致莊佳村》（下稱《書簡》），頁135，1966.1.3 函，聯經，1982.7，臺北。

❺莊佳村〈席德進和我〉、張杰〈我所瞭解的席德進〉、黃榮村〈席德進致莊佳村書簡之心理分析〉，均見前揭《席德進書簡──致莊佳村》附錄及序言。

❻《書簡》，頁123，1965.10.17 函。

開故鄉的一節中，寫到：

> 那天我最後一次與父母分別，在我
> 家門口，隔了一排竹林、一塊水田，
> 我那時就有預感到，這可能是一次
> 永別，那是在一九四六年一個夏天，
> 我啟程赴重慶，隨著要跟學校復員
> 到杭州，離開四川，到很遠的地方。
> 家鄉有什麼使我留戀的？我常常想
> 走得遠遠的，離開我們那不富足的
> 鄉土，也沒有多少風景；父母小時
> 是最疼愛我，但他們也把我打夠了，
> 想起來就心寒。為什麼要常常打我？
> ⋯⋯❼

「遠遠離開故鄉」似乎是席德進在幼年即已存在的念頭，而會有「永別」的預感，也是由於席氏心中暗自抱定的決心使然；之所以如此，「時常遭到父母的打」，是席氏特別提及的原因。這個「打」，顯然留給席德進心中極大的傷痛，其原因也是極為隱密的。席氏密友莊佳村，在文章中，記述了一個不尋常的夜晚，席氏淌著淚水，像個大孩子般的，向這位年輕他廿多歲的朋友，述說心中的苦悶：他愛男人，從小就愛戀自己的哥哥而挨母親的打❽。「同性戀」的傾向，對古老的中國農村而言，幾乎是無可容忍的罪行，保守而無知的父母，似乎意圖以狠狠的責打來改變這個「壞」小孩。

正是背負這種與生俱來的原罪，使這位六十歲的畫家，在臨終前的病床上，仍滿懷委曲的詰問：「⋯⋯為什麼要常常打我？我的脾氣太怪？我太反抗？其實我一點不壞，就拿以後我能獨立成長、努力奮發、好強的上進，就可證明。」❾

不瞭解藝術家的心靈原貌，便無法真實面對席氏日後大批「裸男」作品出現的心理背景與藝術意義。

一件一九五四年間未完成的〔托腮男孩〕，仍顯示了藝術家對男性裸體的興趣與好奇。

❼席德進〈病後雜記〉，原載1981.8.4《聯合報》「聯合副刊」，收入《懷思席德進》，席德進懷思委員會，1981.8.12，臺北。

❽莊佳村〈席德進和我〉，前揭《書簡》序文，頁9。

❾同❼。

取代的是戰後法國畫家畢費(Bernart Buffet, 1928-)的強烈黑線條風格；同時，塞尚、馬蒂斯，以及畢卡索(Pablo Picasso, 1881-1973)的影響，也明顯的混雜其間。

一九五三年的〔人物〕，是畢費的黑線條，加上了畢卡索〔馬戲團家族〕的構圖。一九五五年的〔花瓶〕，則是畢費的線

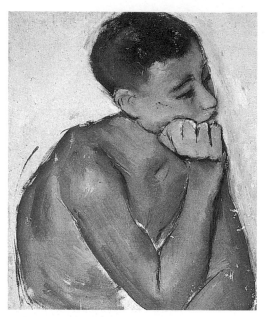

席德進　托腮男孩　1954
油彩・畫布　43.5×36.7cm
臺灣省立美術館藏

席德進　人物　1953
油彩・畫布　60×44.7cm
臺灣省立美術館藏

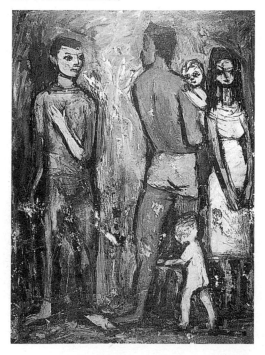

當然，特殊的生活經驗，提供給藝術家主題選擇的強烈影響，但在藝術追求的路徑上，「形式」或「風格」的尋找與建構，仍然是主要的課題。

一九五二年，席德進決定辭去嘉義中學的教職，前往臺北，去過一個專業藝術家的生活。

從一九五二年開始的這段時期，義大利畫家波提且利的影子，已幾乎完全褪去，

條、構圖，加上野獸派馬蒂斯的色彩。至
於一九五三年的〔女孩像〕，和一九五五年
的〔綠衣少女〕，衣服部份的色彩及筆觸，
幾乎就是塞尚〔塞尚夫人〕與〔穿紅色背
心的少年〕的仿作。

　　統合而言，一九五二至一九五六年這
四年間，席德進已完全放棄了早年藝專時

席德進　花瓶　1955
油彩・畫布　60×38cm　臺灣省立美術館藏

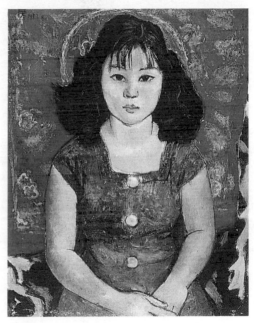

席德進　女孩像　1953
油彩・畫布　59.5×48.5cm
臺灣省立美術館藏

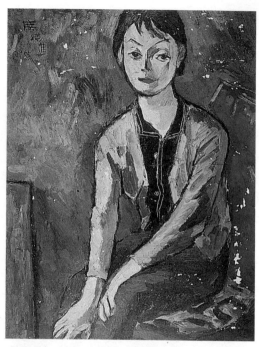

席德進　綠衣少女　1955
油彩・畫布　79.5×60.5cm
臺灣省立美術館藏

塞尚　塞尚夫人　1885–1890
油彩・畫布　81×65cm　羅浮宮藏

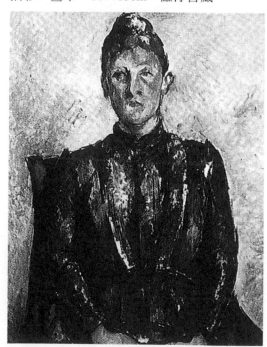

塞尚　穿紅色背心的少年　1894-1895
油彩・畫布　80×64cm　蘇黎世私人藏

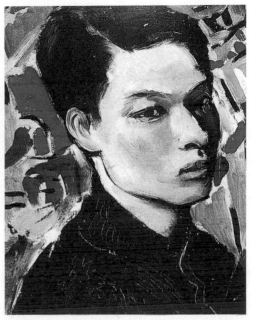

席德進　自畫像　1953
油彩・畫布　31.8×25.5cm
臺灣省立美術館藏

期，纖細、柔美、抒情的畫面特質，而進
入西方現代藝術較重色彩、質感、結構、
形式等純粹繪畫因素的分析、處理。其中
西方大師的深刻影響，也使這些作品，相
對地較無自我的風格。倒是一件作於一九
五三年的〔自畫像〕，在黑髮黑衣襯托下的
白皙少年臉龐，帶著早期作品常有的憂鬱
氣息，在紅、黃、藍、黑的不定形背景色
彩烘托下，自有一種因青春←→鬱悶、熱

情←→寡歡的矛盾衝突所激起的藝術強
度。這件作品，與其視為這個時期的代表
之作，不如視為前期作品的總結。

　　此外，一件描寫兩兄弟的〔少年兄
弟〕，畫面色彩、構圖的緊密，也是此前少
見。然而這種對身旁鄉土人物的描繪，連
帶著幾件作於一九五六年間，不算成功的
老屋風景，很快地就在一九五七年興起的
「抽象繪畫」風潮中，暫時止息。儘管也

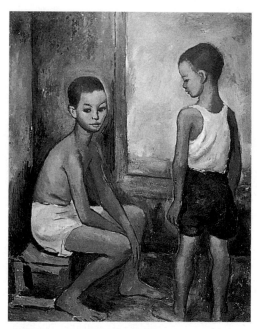

席德進　少年兄弟　1954
油彩・畫布　109.5×89cm
臺灣省立美術館藏

就是在一九五六年，他以鄉土人物為主題，完成一幅〔賣鵝者〕，在隔年，由歷史博物館選送參展巴西聖保羅的國際雙年展，並獲得歷史博物館收藏，但鄉土的關懷，到底還是因「抽象繪畫」的衝擊，而暫時止息了。

　　一九五七年，是戰後臺灣美術發展的一個重要分期點。日後帶動臺灣「現代繪畫運動」風潮的「東方畫會」、「五月畫會」，在這一年年中及年底，先後推出首展，臺灣進入所謂「現代繪畫」時期。對於這些年輕人，除了有李仲生，以「東方畫會」導師的身份，給予指導外，席德進是第一位以文字及具體行動，公開支持他們的成名畫家。

　　一九五七年，是席氏由南部進入臺北畫壇的第五年，由於他專業的投入，在當時畫壇，已是頗具知名度的畫家。當「東方畫會」以一種前所未見的「非具象」風格，引起畫壇騷動與社會疑慮時，席德進率先在《聯合報》「藝文天地」，以平實的文字，介紹這些名不見經傳的年輕畫家❿。同時，他也在這一年，舉行生平首次個展。

　　在這次個展中，早期那些學院訓練下的風格已然不見。幾件同年完成的〔抽象畫〕，顯示席氏從克利(Paul Klee, 1879–1940)所受到的啟示，也代表他對「現代繪畫」運動的熱情回應與先期性倡導；而包括在海外成名的趙無極，大抵也是在這個時期，正以相當類似的面貌（均從克利的啟示入

❿席德進〈評東方畫展〉，1957.11.12《聯合報》　「藝文天地」。

席德進　抽象畫　1957
油彩・畫布　78×78cm
臺灣省立美術館藏

手，趙再加上甲骨文的趣味與山水的意象），展開他日後漫長而多采的抽象之旅。

　　平實而論，席德進這個時期的抽象之作，與之前的風格之間，並沒有什麼內在思維理路的延續，或形式開展上的必然性；毋寧說：像席德進這樣一位已具知名度的畫家，之投入「抽象繪畫」的創作，理性探討、研究的成分，實遠多於藝術自我成

長、轉變的需要。因此，抽象的作品，對藝術家言，只是創作中的一個嘗試面貌；而一些以人物為主題的具象作品，也仍持續不斷的發展中。這些人物作品，由於是在自己的風格脈絡中展開，較具一種動人的質素，在日後的發展上，也始終不曾中斷，甚至延續到生命的晚期。相對地，抽象作品則未能真正形成較具自我面貌的風格，也很快地消失於無形。

　　從一九五七年到一九六二年應邀赴美訪問，這五年間，是席德進熱心投入現代繪畫運動的期間。一九六二年，他與師大教授、也是熱心支持「五月畫會」的廖繼春，在美國新聞處舉行聯展。同年，也正是「現代繪畫」在臺灣發展的高峰期，「現代繪畫論戰」幾乎以一種勝利者的態勢，擊垮了質疑人士的攻擊❶；「五月畫會」當年的年展，亦以「現代繪畫赴美展覽預展」的形式，在國立歷史博物館盛大舉行。許多知名的學者、教授，如前提的廖繼春，以及孫多慈、張隆延、虞君質等人，均以榮譽會員的身份，參與展出。

❶參蕭瓊瑞《五月與東方——中國美術現代化運動在戰後臺灣之發展(1945–1970)》第5章第2節

〈現代畫論戰〉，東大圖書公司，1991.11，臺北。

就在「現代繪畫」於國內發展達到高峰的同時，席德進也幸運地獲得美國國務院的邀請，以現代畫家的身份，赴美訪問一年。但在今天，我們回顧這段歷史，如果要為席氏這段時間的作品，提出一件代表作，出乎意外地，很可能是一件並不十分「現代」的人物畫——〔紅衣少年〕。

席氏對〔紅衣少年〕的喜愛，甚至將它隨身攜往美國、歐洲等地，當他一度在巴黎街頭為人畫像時，還特地把這件作品掛在攤位上，以為展示。

〔紅衣少年〕作於一九六二年，席氏出國前夕，畫中人物，即《席德進書簡》中的收信人——莊佳村。這件作品，將席氏自一九六○年前後形成的人物描繪手法——大眼、瘦長，以銳挺的黑線，襯出人物的輪廓，放在一種抽象的色彩組合的背景前，顯示出畫中人物質樸、羞澀中，稍帶野性的氣質。這件作品，對席氏而言，或因與畫中人物的特殊感情而倍加喜愛，終生放在身邊，未曾離手；但就其藝術風格的發展而言，也是席氏日後所有人物畫風格趨於成熟、穩定的一個重要起點。

前往美國的經歷，使席德進得以直接接觸到更新的藝術風潮，而對這些新潮、主張，席德進似乎也抱持著一種謹慎的態度，他說：

席德進　紅衣少年　1962
油彩・畫布　90×64.5cm
臺灣省立美術館藏

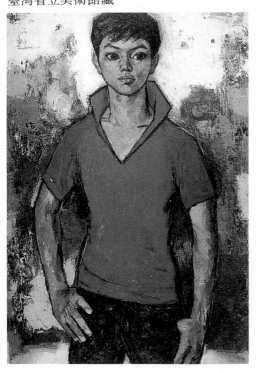

> 紐約的畫壇是日新月異，你若沒有自己的主張，去趕時髦，追得你頭暈也趕不上。現在抽象畫又過時了，又帶點人的形象為新趨勢，另外是

畫幾何抽象，色彩使人眼花，再者是畫通俗連環圖畫似的，還有是College，不僅貼紙，畫上安起電燈泡、電線、水龍頭，只是還未放抽水馬桶在畫上，總之，他們儘量要改變「繪畫」這個老觀念，怎樣做成不似繪畫，那便是新的繪畫，使觀眾吃驚，受不了。你會問「這是藝術嗎？」有位美國名畫家的一幅〔美國國旗〕完完全全與印出來的一樣，他們主張是把藝術與生活打成一片，讓觀眾自己在生活中去體會藝術。我覺得追求藝術必須把握著藝術永恆的原則——人的感情。當然時代的思潮也是其重要因素之一，還有民族文化傳統，這樣總不會走失。一件藝術品不僅存於今天，還要存於未來，現在許多畫恐怕都經不起時間的考驗，過一個時候，即被人丟掉。但是我們決不能輕視那種種新的嘗試，新的創造是經過否定之後而產生的。❷

❷《書簡》，頁10，1963.3.21 函。

儘管有所疑慮，席德進仍在一九六三年年中，畫出了兩幅具有普普意味的作品，並認為這是自我創作上的新方向，可能繼續發展下去！他從紐約寫信給莊佳村，特別提及這兩幅後來取名為〔雙重自畫像〕與〔自畫像〕的作品，並在信上畫了兩幅作品的草圖，他形容這兩幅作品說：

席德進　雙重自畫像　1963
油彩·畫布　臺灣省立美術館藏

席德進　雙重自畫像草圖

席德進　自畫像草圖

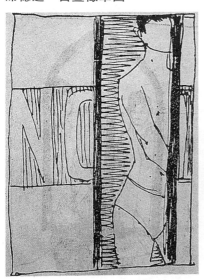

席德進　自畫像　1963
油彩・畫布　90×64cm　臺灣省立美術館藏

……今天我畫了一張畫，這畫使我得到許多安慰，這畫不是抽象畫，是畫我自己，我的身體。最近我畫了另一幅自己，這兩張畫在我畫上露出了新的方向，似乎受了 Pop Art 的影響，但它們正是我目前生活真實的寫照，可能以後我就如此發展下去，這兩張畫大概如此：第一幅是兩頁鏡子反映出我兩個不同的影子，衣服是玫瑰紅，下面是電話，姿態很帥。第二幅人體深黃色，背景灰藍，一個 No 字是朱紅配土黃底，空處是白色。你可知道我在追求什麼？ ⓭

我們無意去猜測席氏的問題，但顯然在這樣的作品中，隱藏了藝術家更真實而深層的心語。這類作品，在研究席德進的藝術中，和那些裸男一般，應有特殊的意義。

席氏對「普普」，以及「歐普」的興趣，仍在一九六四年大幅展開。這個系列，要延續到一九六八年，才告一段落。

一九六四年，基本上是席氏已經離開美國，轉赴歐洲的時間。在席氏完成前述兩幅描述自己心境的普普作品之後的第二個月(1963. 7. 10)，席氏結束在美國不到一年的訪問，轉赴歐洲。那些在美國接觸的藝術資訊，反而是在歐洲滯留期間，才逐漸沈澱，轉化成大批的作品，一直延續到一九六八年，這時已是他一九六六年返臺後的第三年。

這批在席德進油畫中，佔有相當多數量的系列作品，大抵可以以返臺的一九六六年，劃分成兩個部份。歐洲時期的作品，大抵仍保留抽象繪畫時期較強的筆觸與質感，取材中國的門神版畫、布偶人物、建築彩繪、扇面圖案、八卦、仿宋體字……等等造型，予以解構、重組。這種身居歐洲，卻取材中國傳統造型語彙的作品，顯然和普普藝術，強調自身旁生活景物取材的精神，並不一致。可以說：和許多中國現代藝術家的吸取西方經驗一樣，形式上的啟發，似乎遠甚於精神的掌握。而席氏之得以在歐洲的土地上，從事大量「中國式普普」作品的創作，實得力於當地東方

⓭《書簡》，頁23，1963.6.28 函。

席德進　靈光　1965
油彩・畫布　65×65.5cm
臺灣省立美術館藏

的並置與傳統彩繪中的「化色」（顏色的漸層變化）手法，營造了一種既傳統又現代的視覺感受。其間，更有以「米篩」和「傳統版畫」等實物結合成臺灣版的「普普」之作。

　　這是席德進藝術探討歷程中，極為重要的一段時期，然而與他的抽象作品一樣，我們似乎在這些作品中，體會到席氏理性思考的強烈用心，遠遠超過了作品本身承

席德進　雙人　1965
油彩・畫布　97×73.5cm

博物館中豐富的文物收藏❶。

　　旅歐的這段期間，也有一些取材自西藏佛教密宗圖案的幾何構成，也是「歐普」作風的東方式嘗試。

　　返臺後的普普系列，基本上又與歐普的手法有了結合。一方面，造型的語彙，集中到中國傳統建築的門、窗、馬背、燕尾等形式上；另方面，手法上更講究色彩的簡潔、精緻，筆觸幾乎不見，對比色彩

❶《書簡》，頁54，1964.4.16函。

席德進　雙鳥　1964
油彩‧畫布　98×73cm

席德進　神像　年代未詳
綜合媒材　91×91cm

載的藝術感動力。

　　而作為席氏藝術發展的另一脈絡：人物畫，在這個時期，也始終未曾間斷。到了一九六九年，他終於再推出以人物為主題的〔歌頌中國人〕系列。

　　席氏以他一貫堅實緊密的筆調，描繪那些歷盡人世滄桑的廟前老人、老婦、和尚……等等，是一種對堅忍、智慧、沈毅、樸實的人性之歌頌。這個系列，結束了「普普」、「歐普」的純粹探討。但一如當年以抽象畫作為人物背景一般，那些以普普手法描繪的建築造型與色彩，現在也成為了這些「中國人」的背景。這種人物與背景間的結合，是否成功？可能尚有爭議。

　　不過此時的席德進，已投注更大的心力在水彩的創作上，同時，也逐漸以他那

些具有「中國風」的大渲染水彩作品，受
到社會普遍的喜愛，油畫的創作，顯著減
少。儘管如此，幾件以裸體青年為主題的
作品，反而散發了一種強撼的感動力，如
一九七四年的〔青年裸像〕與一九七五年
的〔菲律賓漁夫〕，前者以一種黃中帶綠的
微妙肌膚色澤，表現了一位全裸男子的青
春生命，仍是那種羞澀中帶有野性的眼神，
單純潔淨的藍色背景，襯托了畫中人物坐

在木製黑椅上的厚實軀體。後一幅〔菲律
賓漁夫〕，微紅的頭髮，棕色的皮膚，著
一橘紅短褲，席地曲膝盤手而坐，仍然是
一種陽光下勞動者的角色。

　　儘管席氏一生以「畫肖像」的絕技，
製作了無數的人物畫，但我們只有在這些
裸體少年的身上，才真正感受到生命的躍
動與情感的流露，似乎只有承載畫家真實
情感的作品，才可能散發感人的魅力。

席德進　青年裸像　1974
油彩・畫布　107×133cm
臺北市立美術館藏

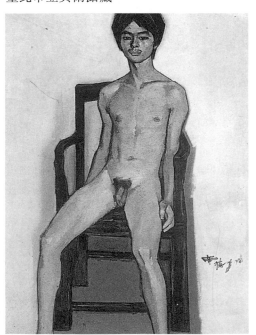

席德進　菲律賓漁夫　1975
油彩・畫布　75×100.5cm

席德進一九六六年返臺後，投入鄉土文物的收藏、介紹，甚至影響臺灣建築學界的古蹟保存風潮，這是為人所熟知的歷史。從他旅歐時期的「普普」作品中，我們也知道，這種對中國民間傳統文物的興趣，實拜歐洲博物館收藏之賜。一個中國的藝術家，要遠離自己的鄉土，才能在異國的博物館中體認自己鄉土的文物之美，這或許是一件悲哀的事，但透過席德進的努力，已使這種悲哀，化為一股民間自發的力量，正視自己人民蘊藏在生活中無限的視覺經驗與美感。

就鄉土文物的研究言，對席德進創作的真正影響，那些以理性思考營造出來的「普普」、「歐普」作品，均不算成功，因為他們缺少一種情感的呈現，徒有視覺的形式。席氏對鄉土文物的情感，或許要在他發病前的一九七九年前後，才在一些木椅、竹椅、古家具的深刻描繪中，呈顯出動人的一面。

總結席氏一生的油畫創作，我們看到他以理性思考、追求自我藝術風格的深痕軌跡，這種以全生命投入的求藝態度，的確值得我們致上最崇高的敬意。然而作為一個藝術家，或許仍有本質上的差異，如何瞭解、面對自我真實的本質，或許是在有限的生命中，成就更高藝術果實的重要考量。

基本上，席德進並不是一個富於思考性的藝術家；在學理方面，事實上他深有排斥，他曾寫信告訴莊佳村：「一個畫家並不靠理論畫畫，也用不著瞭解過多的理

席德進　椅子　年代未詳
油彩‧畫布　112×91cm

論。」❶ 在畫面處理方面，終其一生，也未曾有過巨幅的構圖與營造；然而他卻用一生最多的時間，企圖透過理智的方式，去建構理想中的「現代中國繪畫」。他在藝術方面的能力，或許更擅長於感性的自然呈顯與掌握，一如他那晚期的水彩畫。

然而在水彩的創作中，我們仍無法真正窺見藝術家內心私密的一面，那些渾然天成的水彩畫，乃是一種生命提煉與昇華後的呈現。倒是在少數的油畫作品中，當席德進擺脫了西方藝術新潮的影響，擺脫了刻意標舉主題的拘限，回復到一種自我情感的自然流露時，一如那些裸男，一如那些古老家具，我們才看到畫家如何透過帶有真實情感的創作技巧，呈現給我們一顆直接而動人的質樸心靈。這當中不堅持「抽象」，不講究「普普」，「鄉土」也不是主要的內涵。

席氏一生壓抑自我情感，投入太多心力在一些實際不具情感的人物肖像製作上；花費太多的時間，在追尋西方大師、藝術新潮的苦思與模仿上，或許這是作為一個具有殊異愛情傾向的人，也是作為一個生長在西潮強力衝擊下，希冀苦思有所作為的現代中國藝術家，無可避免的雙重宿命。　　　　　　　　❑

❶《書簡》，頁44，1964.1.25 函。

流動的生命
——以象成道的蕭勤

壹、

一九五〇年代中期臺灣的國民政府，儘管才在中國大陸遭受慘重挫敗，退守臺灣，並經歷遷臺初期四、五年間一段風雨飄搖的艱辛歲月；然而，至少在外交上，她仍和許多西方的國家保持著相當密切的關係，「堅決反共」的西班牙尤為個中顯例。

一九五六年，西班牙政府提供臺灣五十二名獎學金，鼓勵臺灣青年前往留學。這項考試在一九五五年十月六日舉行，報考者七十六名，錄取男生三十八名，女生十四名。這五十二人的名單，至今仍留存在一九五七年教育部出版的《第三次中國教育年鑑》上❶。「蕭勤」的名字，赫然在列。

在那個「對內緊縮」的封閉年代，「出國留學」是距離一般人何其遙遠的一個夢想，何況是對僅僅北師藝術科畢業，相當於一般高中學歷的蕭勤而言。

但當時這個由「中西文化經濟協會」推動，西班牙駐華大使館主辦的留學考試，卻特殊的同意高中畢業生參與，並在考取之後以專案核准出國。

蕭勤，這個五歲喪父、十歲喪母、十一歲跟隨姑父來臺的孤兒，就此帶著追求藝術的夢想，在一九五六年七月，隻身遠渡重洋，來到地球另一端，一個完全陌生的國度。

❶ 教育部《第三次中國教育年鑑》，第9編〈國際文教〉，第7章〈選派留學生〉，頁772，正中書局，1957.7，臺北。

然而，當這位年僅廿二歲的青年，在如此難得的機緣下，來到西班牙，參觀了當地的國立藝術學院之後，卻因認為他們的教學保守，竟毅然拒絕入學，而憑著自己對藝術的認知，在不到半年的時間後，開始寄回一系列有關歐洲前衛藝術的評介文字，在《聯合報》上闢設「歐洲通訊」專欄，成為當時臺灣窺視歐洲藝壇的一隻犀利眼睛，進而促動、開展了臺灣前衛藝術的探討熱潮。

到底是憑藉著什麼樣的意念與勇氣，使這樣一位幾乎才只是大學年紀的青年，敢於批判並拒絕多少學子夢寐以求的美術學院？又是什麼樣的智慧與決斷，使他能夠在那個陌生而複雜的藝術環境中，知所選擇的，向國內做前瞻而積極的藝潮介紹？青年蕭勤是如何來決斷和成就這樣的作為？而這些作為，又對他個人日後的藝術追求，甚至是臺灣的藝術運動，產生了什麼樣的影響與意義？

貳、

蕭勤，一九三五年生於上海市，原籍廣東中山，父親蕭友梅即創辦中國第一所音樂學院——上海音專（今上海音樂學院）的著名音樂家❷。

蕭勤自幼亦對音樂充滿興趣，但他並未因此獲得父親的庇蔭或栽培，因為父親在他五歲時，即已過世；十歲時，做為虔誠基督徒的母親，亦蒙主寵召❸。儘管父母早逝，但一些生命中的因子，也是日後蕭勤藝術中的重要元素——音樂般的律動、生命的思考、永恆的追求，已然形成。

一九四九年，蕭勤隨著姑父，也是國民黨大老王世杰（雪艇）❹ 來到臺灣。兩年後，初中畢業，進入臺灣省立臺北師範

❷蕭友梅(1883-1940)，18歲留日入東京音樂學校，並參加同盟會；後留德，入萊比錫國立音樂院，攻讀樂理，獲哲學博士學位；返國後創設國立音樂學院（即上海音專）於上海；參《民國人物小傳》（二），頁316-317，傳記文學社，1977.6，臺北。

❸參見蕭勤自訂年表。

❹王世杰，字雪艇，湖北崇陽人。法國巴黎大學

學校藝術科（今國立臺北師院美勞教育系）就讀；這種選擇，並不表示這個年輕人有意未來從事國民教育工作，而是在當時臺灣全無藝術專門學校的情形下❺，任何一個有心從事藝術追求的初中畢業生，唯一的選擇。

但師範學校到底不是藝術專門學校，校內的課程顯然無法完全滿足某些學生的強烈需求，校外的學習乃成為許多學生尋求突破的管道。蕭勤就在姑父的朋友，當時國史館館長羅家倫的介紹下，得識正為國史館製作歷史油畫的臺灣師範大學教師朱德群，並追隨學習素描。

朱德群後來旅居法國，成為國際知名的抒情抽象畫家❻，但當年的觀念，仍依循一般學院的教學，從工整細膩的石膏像

素描著手；這種教法，對蕭勤而言，似乎無法契合乃心，一個月後，便中斷了學習。

就在這個時候，由於北師同學的介紹，蕭勤得以進入李仲生在臺北安東街的畫室學習❼，也因此決定了蕭勤一生藝術的走向。

李仲生，這位在戰後臺灣畫壇，幾近傳奇性的人物，對其教學思想及藝術創作，同時期的畫壇始終存著某些爭議；但他以一種「以心傳心」的殊異教學手法，吸引了大批對藝術充滿熱忱的青年，投入門下，進而開展出日後臺灣畫壇一股面貌迥異、風格多樣的現代藝術浪潮，則是不爭的事實。作為一個傑出的教育家，李仲生是當之無愧的。

關於李仲生的藝術思想、教學方法，

法學博士，曾任北大教授。國民政府成立後，先後擔任法制局長、武漢大學校長、教育部長、國民參政會秘書長、主席、宣傳部長、外交部長等職；來臺後，任總統府秘書長、行政院政務委員、中研院院長，亦為一古書畫鑑賞家及收藏家。參《中華民國當代名人錄》（一），頁9，中華書局，1978，臺北。
❺ 參蕭瓊瑞〈民國以來美術學校的興起〉，《臺灣

美術》3期，頁12–20，1989.1，臺中；收入蕭瓊瑞《臺灣美術史研究論集》，頁171–194。
❻ 參楚戈〈雲興霞蔚──試為朱德群先生的藝術定位〉，1987.10.1《中國時報》「中時副刊」。
❼ 參蕭瓊瑞《五月與東方──中國美術現代化運動在戰後臺灣之發展(1945–1970)》第2章〈李仲生畫室與東方畫會之成立〉，東大圖書公司，1991.11，臺北。

乃至他個人的作品風格，隨著各式研究的進展❽，似乎可以逐漸撥去那層神秘的迷霧，予以較確實的瞭解與掌握。

當然每個學生對老師教學的精神，各有不同的體認與執著，蕭勤在日後的回憶中，曾多次敘及李氏的教學方法與基本觀念，他說：

> 從畫石膏像起，李先生就採用了個別啟發指導的教學法。他從不在紙上改我們的畫，這是為了絕對避免我們的畫風會同他的接近，他也從不把他自己的畫給我們看。但是做學生的總是對老師的作品懷有極大的好奇心，於是有幾次我們祇好趁他不在的時候，偷偷到閣樓上紙堆中去翻看。李先生自己作畫也很勤，素描速寫尤其多，但他總是趁我們不在的時候，一個人拿了一畫夾子出去畫。
>
> 在教基本素描的時候，他就告訴我們要用腦去配合眼，對物象作敏銳仔細的觀察，用心去感受物象的「實感」，通過手去表現出來。這腦、眼、心、手四個器官如何能緊密一致地配合，就是功夫，就是表現能力的訓練，也就是藝術創作的起步。在他這樣的教學法下，我們八個人所畫的同一個石膏像，沒有一個是一樣的。他使我們每一個人能發揮自己的感受性和特點，並常常要我們互相觀摩比較；提醒我們，要我們每個人有自己的個性，要同別人不一樣。❾

這樣的教學中，所謂「腦、眼、心、手」的配合，是一個重要的關鍵。這種思想，在蕭勤的體認中，一方面既有別於傳

❽李氏較完整的畫集《李仲生》，已由伯亞出版社出版，1990，臺中；《李仲生文集》亦由臺北市立美術館於1994.12出版。

❾蕭勤〈給青年藝術工作者的信（二）〉，《藝術家》95期，頁45，1983.4，臺北；收入蕭勤《游藝札記》，頁14，臺灣省立美術館，1993.10，臺中。

統學院教學中只講「手、眼」配合的訓練；程序上，也是在學習之初，就加入「腦」與「心」的運作，換言之，一開始即進入創作的領域❿。因此，問題不在畫不畫「石膏像」，而是如何畫出各個人不同的石膏像，其不同即在於各個人「腦」——思考、「心」——感受的原本就是不同；唯有自覺此一不同，才有創作的可能⓫。

這種強調「腦、眼、心、手」配合的觀念，事實上即成為蕭勤日後藝術創作思想的主軸，在他為數眾多的文字敘述中，既不斷提及⓬，也實際反映在藝術創作的特質上。我們可以清晰看到蕭勤藝術衍展過程中，那種強烈的「思考性」，以及畫面本身講究「心感交融」的傾向，這些都和強調「腦」、「心」的運作有關。

蕭勤進入李仲生畫室的時間是一九五二年，也是北師二年級的時候；這個學習，一直持續到一九五六年年中他由當時

服務的臺北市景美國小離職出國為止，其間約有四年的時間。一些當年的素描、油畫，為我們留下了極珍貴的研究素材，我們看到一個年輕的藝術生命，如何在「堅

蕭勤　人體素描　1954
墨水・棉紙　32×20cm　黃宗宏先生藏

❿參何政廣〈蕭勤訪問記〉，《藝術家》38期，頁97，1978.7，臺北；收入前揭《游藝札記》，頁219，

⓫同❿。

⓬蕭勤〈給青年藝術工作者的信（一）〉，《藝術家》94期，頁36，1983.3，臺北；收入《游藝札記》，頁4；及葉維廉〈予欲無言：蕭勤對空無的冥思〉，《藝術家》94期，頁105。

蕭勤　人物素描　1954
墨水・棉紙　32×20cm　黃宗宏先生藏

持現代表現、尋求中西混融」的藝術信仰下，摸索、前進、轉向，與再出發的痕跡。

兩件作於一九五四年的素描，分別以人體石膏像和人物為對象，用纖細的毛筆勾勒而成，這種方式，似乎是建立在精密觀察的基礎上，卻不做科學的分析、描摹，而採用綿密、流暢的線條，對對象進行一種直觀的表現。

線性素描的強調，幾乎是李仲生教學手段中一項最大的特色。後期前往彰化拜師的學生，喜愛敘述李氏要求他們進行「心象素描」（以潛意識的流動，進行一種自動性線條的記錄，再從中尋出個人的心象特質或傾向）的經過[13]；蕭勤等早期的學生，雖未有關於「心象素描」的說法，但對素描及速寫的不斷練習，則是眾人一致的回憶。蕭勤就說：

> 李仲生……同時要我們作很多素描及速寫，以加深對自然的觀察，更加強心手合一的運用。記得我當時曾與霍剛、陳道明、夏陽、吳昊等

[13] 參《現代繪畫先驅李仲生》，學生回憶文字，時報文化，1984.9，臺北；及謝東山〈飛越學院的天空——李仲生的前衛藝術教學法〉，《藝術家》230期，頁286-317，1994.7，臺北。

人到處去畫速寫，街上、茶室、臺北火車站等，均是我們常常光顧的去處。❶

李氏強調素描的重要，他認為：「要有獨創性，就必先具備素描工力，因為素描工力，是創作的基礎。」❶ 但李氏也說：「現代的畫，有現代的素描基礎，現代的畫如果沒有素描基礎，那麼，不是畫成圖案便畫到插圖去了。不過現代繪畫的素描，不同於傳統繪畫的素描罷了。」❶

在前提的兩件素描中，我們或可稍窺李氏早期教學的重點與手法；雖然這些作品，並不像後期學生所作出來的「心象素描」那樣前衛，但至少我們也可藉此瞭解李氏強調「現代繪畫是反科學、反理性」的主張❶，是如何回歸到東方式的一種情感的、直覺的層面。每位學生嘗試的方向各有不同❶，而中國傳統工具（毛筆）與佛教造型，則是蕭勤此時藉以入手的媒材

蕭勤　人物　1955
油彩・畫布　36.8×25.7cm　黃宗宏先生藏

❶前揭何政廣文，頁97；收入《游藝札記》，頁220。

❶李仲生手稿，見前揭《現代繪畫先驅李仲生》。

❶同❶。

❶參李仲生〈我反傳統，我反拉丁〉，本文原由李氏交黃朝湖主編的《這一代》發表，後臨時抽回；1992.8由蕭瓊瑞代為發表於《炎黃藝術》36期；收入前揭《李仲生文集》。

❶參前揭謝東山文。

莫底里亞尼　坐在椅子上的珍妮　1918-1919
油彩・畫布　100.5×55cm　紐約私人藏

與形式。

　　一九五五年的幾件油畫人物，或是畫在紙上、或是畫在布上，人物形象的變形，線條兼具描形與暗示「實感」的作用，固然讓人極易聯想到那位悲劇性的義大利短命畫家莫底里亞尼 (Amedeo modigliani, 1884-1920)，但那豈不正是莫氏藝術源頭──東方佛教造型的現代表現?而這種「東方式的油畫」，再進一步探索，也正是李仲生在教學中一再提及的他的日本老師藤田嗣治 (1886-1968)，藉以立足歐洲藝壇、名列「巴黎畫派」的重要風格❶。事實上，只要維持這樣的走向，蕭勤已足以在臺灣成為一位擁有個人特殊風格的出色「畫家」了。這種情形，或許在一九九○年代進入所謂「後現代主義」時期的今日臺灣，是頗有可能的；但對一九五○年代中後期的臺灣前衛青年，卻似乎不足以獲得滿足。幾件同時期(1955)，卻風格迥異的水彩「抽象畫」，已明確的告訴我們：在當時「抽象」觀念激烈衝擊下的臺灣藝術青年，對那個亟待開發的「非形象」領域，正懷抱

❶李仲生曾多次為文介紹藤田，參蕭瓊瑞〈來臺初期的李仲生──寫作生活〉，《現代美術》24　期，臺北市立美術館，1989，臺北；收入前揭《臺灣美術史研究論集》及《李仲生》。

蕭勤　抽象　1955
蛋彩・紙本　39×29cm　黃宗宏先生藏

蕭勤　抽象　1955
水彩・紙本　39×29cm　黃宗宏先生藏

著一種意欲一探究竟的強烈用心。然而不管是類似克利的符號風格，或是康丁斯基 (Wassilii Kandinsky, 1866–1944) 式的抒情抽象，都沒有受到畫家持續的探討，因為如何在作品中，表現出更具中國精神，又真正完全屬於自己的東西，似乎是當年這些在李仲生影響下，試圖進行「前衛」創作的藝術青年，共同努力的課題。

一九五六年蕭勤出國前夕完成的創作，也是隔年他參與「東方畫會」首屆畫展出品的作品，是一種以國劇人物為原模的構成表現。被簡化、分割的形體，施以明朗、對比的色彩，接近立體派的形式分析，但沒有立體派那樣科學、理性的冷峻；接近野獸派的原色運用，卻在某些粉白色彩的調和下，降低了顏色彩度，增加了含蓄溫雅的氣息。誠如首展目錄中，西班牙藝評家錫爾洛(J. E. Cirlot)的分析：「其作

克利　岩石上的花　1940
油彩·麻布　90×70cm　伯恩藝術館藏

康丁斯基　即興35　1914
油彩·畫布　110.5×112cm　巴斯樂美術館藏

蕭勤　京劇人物　1956
粉蠟筆・紙本　25×35cm　藝術家自藏

蕭勤　京劇人物　1956
粉蠟筆・紙本　25×38cm　藝術家自藏

風為從野獸主義出發，通過立體主義的構成原理，並吸收了另藝術的表現手法，使用自動性技巧，在色彩方面受國劇之服飾及中國民間藝術的啟示甚多，面目異常顯著。其畫面因使用強烈之對比色，極為活潑明快，但仍包含在傳統之溫雅典型中。」❷

席德進推崇這樣的作品：「……單純明朗，色彩高雅，造型具有天真的情趣……」，但他也說：「……惟覺畫中不夠有深度。」❷

從首展目錄的評介文字中，我們發覺這位藝術青年，涉及的西洋派別或手法，有野獸主義，有立體主義，有另藝術，有自動性技巧，但同時也提及了中國的國劇服飾、民間藝術，甚至是「傳統的溫雅典型」。那種不願流俗的表現意圖，是可以肯定的；那種尋找中西融合的目標，也是極為清楚的；但手法上則是仍在多方摸索、

嘗試的階段。尤其局限在形式上的探討，可能是這個時期青年蕭勤無法超越，也是被席德進認為「深度不足」的原因所在。

帶著這個亟待解決的課題，蕭勤離開臺灣，寄望在前衛藝術思想源起地的歐陸，藉著留學，尋得解決之道。然而這個希望顯然是落空了；被他認為和臺灣一樣保守的西班牙美術學院，似乎沒能在他苦苦思索、期待解決的問題上，提供任何的幫助。花費寶貴的時間，從那些固定的學院訓練重新做起，所贏得的，將只是未來立足世俗社會的文憑，而非自我藝術的完成❷，因此他毅然放棄了在學院中學習的原來計劃。多年以後的蕭勤，回憶當時的決定說：

> 今天回想起來，我更覺得那時的決定是對的，我雖然沒有半張洋文憑，然我卻學到了許多我要學而學校裡不能教我的東西。❷

❷見東方畫會首展目錄；另參前揭《五月與東方》，頁122。

❷席德進〈「東方畫展」及其作家〉，1957.11.8《聯合報》6版。

❷蕭勤〈給青年藝術工作者的信（三）〉，《藝術家》96期，頁69–70，1983.5，臺北。

❷同❷。

參、

拒絕入學，也許需要勇氣，但因拒絕入學而失去獎學金以後，如何在語言未通的異國生存下去，進而尋求發展，便需要一些智慧與毅力了。關於蕭勤這段日子的艱苦生活，他本人有過許多回憶文字❷。一個自幼失去雙親的孤兒，顯然有比一般人更懂得如何在困頓處境下尋求生機及與人相處之道；但更重要的是，在臺灣接受李仲生教導啟蒙下的蕭勤，對前衛藝術的作品與理論，已有某種程度的瞭解與執著，這個基礎，提供了他個人藝術追求的方向，也提供了他和西班牙巴塞羅那前衛藝術家溝通相處的管道。

為了增加與當地藝術家的接觸，蕭勤先後參加了巴塞羅那市的「皇家藝術協會」及法國文化中心的「馬約爾協會」；尤其是

透過後者，認識了許多中青輩的現代藝術家，這些藝術家彼此間的交談、觀摩與研究，自然對蕭勤藝術的轉變，產生了重大的影響。

這個時期，蕭勤先後結識的藝術家，有巴塞羅那非形象主義的代表作家達比埃(A. Tapies)、固夏爾特(M. Cuixart)、達拉茲(J. J. Tharrats)、伐也司(R. Valles)；雕刻家有蘇皮拉克司(J. Subirachs)、馬爾地(M. Mart)；以及馬德里非形象代表作家沙烏拉(A. Saura)、米亞萊司(M. Millares)、弗依多(L. Feito)、加諾加爾(R. Canogar)，和雕刻家賽拉諾(P. Serrano)、季里諾(M. Chirino)……等等。基本上，這些人可說是當時西班牙前衛藝術的代表性藝術家，也是西歐前衛藝術的一支重要脈絡❷。同時，他們正是蕭勤在一九五六年年底開始，在《聯合報》「歐洲通訊」專欄中，向國內藝壇介紹的最主要畫家❷，更是作為臺灣現代繪畫運動開展指標的一九五七年首屆

❷同❷，及前揭何政廣文。

❷同❷。

❷此時期，蕭勤於《聯合報》「歐洲通訊」專欄中介紹有關歐洲藝壇之重要文章如下：

〈馬德里美術界概況〉(1956.12.1–6)

〈從達比埃的畫看世界畫壇新傾向〉
　　(1957.3.1–8)

〈世界「另藝術」繪畫雕刻展開闢藝術坦途〉

〈巴塞羅那現代美術館巡禮〉(1957.11.20)

〈畢卡索近作展在西班牙〉(1957.11.28、12.5)

〈德國已故名抽象畫家鮑邁司忒爾遺作展在西班牙〉(1958.1.8)

〈巴黎的一些中年畫家們〉(1958.1.17)

〈奇妙的美展──記達拉茲的繪畫及首飾展〉(1958.1.20)

〈「東方畫展」在西班牙〉(1958.1.31)

〈西班牙的前衛藝術團體──訪問「跡」社及米亞萊司〉(1958.2.1-2)

〈西班牙最年輕的新派畫家加諾加爾訪問記〉(1958.5.9)

〈巴塞羅那舉行當代名家版畫展〉(1958.5.27)

〈西班牙二屆五月沙龍〉(1958.6.4)

〈蒙珊拉‧古迪奧的世界〉(1958.6.5)

〈西班牙前衛藝術展〉(1958.8.22)

〈瑞士舉行抽象繪畫競賽展〉(1958.8.31)

〈布司蓋茲與西班牙現代建築〉(1958.9.15)

〈威尼斯現代美術館〉(1958.10.23)

〈威尼斯國際二年展〉(1958.10.24-25)此外，另有多篇相關文章刊於《文星》雜誌，參見蕭瓊瑞〈戰後臺灣美術文獻編年(1950-1970)〉，原載《炎黃藝術》10-18期，1990.6-1991.2，高雄；收入前揭《臺灣美術史研究論集》，頁211-254。

(1957.3.23)

〈有著東方懷鄉病的西班牙女畫家安吉斯忒〉(1957.4.10)

〈德國當代抽象派畫家法勃爾的畫及其繪畫觀〉(1957.5.10)

〈記世界第四屆爵士沙龍〉(1957.5.17)

〈西班牙皇家藝術協會及其會員回顧展〉(1957.5.29-30)

〈記五月沙龍──一個藝術家們的展覽〉(1957.6.3-5)

〈本屆巴塞羅那省展的成就〉(1957.6.8-10)

〈燧石社及其作家們〉(1957.6.25)

〈現今雕刻的趨向及西班牙的代表作家們〉(1957.7.13-20)

〈西班牙立體主義傾向的代表作家吳爾都那訪問記〉(1957.7.29)

〈當代西班牙表現主義作家〉(1957.8.19)

〈英國當代名畫家蘇遮蘭特〉(1957.9.1)

〈西班牙「具像繪畫」代表作家伯拉那司杜拉訪問記〉(1957.10.10)

〈超現實主義大師達利的近況〉(1957.10.23)

〈評介第十屆十月沙龍〉(1957.10.29)

〈慕尼里的三大畫展〉(1957.11.4)

〈最能表現西班牙的畫家──札拔萊答〉(1957.11.15)

東方畫展中，寄來原作和東方畫會共同展出的西班牙畫家中的最主要成員❷。

關於歷屆東方畫展展出的經過，筆者已經有過一些論述❷，但對於蕭勤歷次推介來臺的這批西班牙畫家的作品，及其思想特色，直到今日，仍缺乏較完整深入的探討。事實上，這個系統，包括爾後蕭勤陸續介紹的義大利現代畫家，應是一九五〇、一九六〇年代臺灣現代繪畫運動中，在美國抽象表現主義系統以外，值得珍惜和探討的一個重要領域；其認識與瞭解，乃至回溯與重建，均將有助於深化、豐富臺灣現代繪畫運動的內涵與經驗。這個系統的接觸，即使直到一九八〇年代後期的留學熱潮中，仍有相當突出的表現，將來應有專文再予以探討。

由於與歐洲繪畫團體的接觸，也促動了蕭勤不斷寫信回國向在臺友人敦促成立畫會的行動❷，在東方畫會的成立過程中，蕭勤扮演了一個重要的觸媒角色；歐洲現代畫家原作開風氣之先的多次來臺展出，蕭勤發揮了他靈活的外交長才；東方畫會歷次前往歐洲的巡迴展出，蕭勤獨力擔負了所有運送作品、佈置場地的繁瑣工作；爾後，東方諸子陸續赴歐，蕭勤自然是個重要的接濟站；甚至一九七一年，東方畫會在吳昊宣佈下正式解散，恐怕也與前此一年，蕭勤表示因畫廊合約關係不再送作品回臺參展有關❸。總之，在一九五〇年代中期發動，一九六〇年代達於高峰，一九七〇年代初期消歇的臺灣現代繪畫運動，蕭勤以一個長居海外的「異鄉遊子」，

❷參展首屆「東方畫會」的十四位西班牙畫家，為：達拉茲(Juan José Tharrats, 1917–)、法勃爾(Wicc Faber, 1901–)、伯拉那司杜拉(Enrige Planasdura, 1921–)、吳爾都那 (José Hurtuna, 1913–)、蘇皮拉克司 (Jose Maria Subirachs, 1927–)、洛維拉(Carmen Rovira, 1907)、瑪格達(Magda Ferrer, 1931–)、巴亞萊司 (Victor Pallarés, 1931–)、蘇格萊 (José Maria De Sacre, 1886–)、加爾西亞 (Jose Luis Garcia, 1930–)、馬爾地 (Marcel Mart)、洛加 (Jorge Roca, 1929–)、馬西亞 (Jose Macia, 1908–)、阿爾各依 (Bouardo Alcoy, 1930–) 等，參《首屆東方畫展展出目錄》。

❷參前揭《五月與東方》第4章〈歷屆畫展及成員流動〉。

❷同❼，頁107。

❸同❷，頁247。

對這塊他所出發的土地，表達了令人感動的長期關懷與無悔熱忱。

肆、

一九五六年的出國，是蕭勤藝術創作的一個重要轉折。形象已被完全放棄了，這自然與當時歐洲盛行的「非形象主義」有關**31**；一種企圖以書法線條或符號來突顯他來自東方的用心，使他產生了一九五八年，尤其是一九五九年間大批的作品。材料有粉彩、有油彩、有墨水；形式上或是著重直覺，以表現草書線條的律動感；或是強調內省，要在中國文字的結構中，呈顯對稱的造形與象徵性的意味**32**。這些作品，今日看來，仍具備質樸、強勁的年輕生命力。但依畫家自己的反省：基本上，這個時期的作法，仍脫離不了臺灣時期那種在形式上兜圈子的桎梏**33**。

所謂「腦、眼、心、手」配合的觀念，仍始終強烈的主導、要求著藝術家。如何在形式的背後，發掘出足以支撐創作的思想？思想的體驗，又如何落實、「翻譯」到畫面的形式上來**34**？這種來來回回的反省、探索，構成了蕭勤整個藝術歷程的主軸。當然這也是許多藝術家創作必然的歷程，但問題在於每個藝術家著重的層面與選擇的形式之不同，顯然在「腦、眼、心、手」中，蕭勤毋寧看重「腦、心」遠於「眼、手」。

蕭勤大約在一九六〇年前後，開始嘗試從道家思想中去尋求畫面形式的根據；但幾乎也是同時的，他又接觸了許多西方關於「外太空」、「內宇宙」、「失去的文明」，與「外星文化」的書籍或訊息，而對於印度、西藏的神祕哲理，更表現出極大的興趣**35**。從思想上說，我們與其以「道」「禪」來為蕭勤此後的藝術創作作詮釋，不如以「神祕主義」來概括更合適。蕭勤

31 前揭〈給青年藝術工作者的信（三）〉，收入《游藝札記》，頁21。

32 蕭勤〈小談我的一點點創作心得〉，《游藝札記》，頁211。

33 前揭葉維廉文，頁108。

34 同**33**。

35 同**32**，頁212。

意欲在一方小小的畫幅中，體驗、流露、反映出整個宇宙的神祕性，它既是「空無的」，又是「充盈的」；既是「流動的」，又是「靜止的」；既是「內聚的」，又是「外放的」，這些思想在不同的階段，有著程度不同的強調，但基本上，所有的元素都是同時並存的。所有的思想和創作，也都指向一個最終的目的：藉以瞭解自我所賴以依存的這個「宇宙」（包括空間的無垠，與時間的無限），以及「自我」這樣一個在宇宙中的存有。

這些看來似乎純粹屬於生命哲學的思考，事實上也是蕭勤啟蒙自李仲生的一個重要藝術觀使然；李仲生曾經指導蕭勤：「現代藝術的創作意識，必須先從瞭解個人開始，而要瞭解個人，要盡量思考與開拓自己的世界，尤其是自己內心的世界。不了解自己、自己的感受，便無法找出自己的道路。」[36]

從一九六〇年到一九七六年，我們可以看成是蕭勤創作歷程中的一個階段。儘管在這個階段中，包含了藝術家幾個相當不同的面貌，但自發展的程序看，基本上

是在前述的思想上，進行一種直線開展的形式探索。換句話說，一九七七年以後的創作，在思想上雖未有太大的改變，但在形式上，則是一種反向的轉折與重新出發。

在一九六〇年到一九七六年的這個階段中，依形式歸類，或可再細分為如下四個時期：

一、一九六〇年是一個重要的轉變點，也是創作的高峰期。以往企圖在中國傳統藝術的形式（尤其是書法）上進行的探討，已經結束；藝術家自這一年始，轉從思想入手，去尋求得以相與契合的形式。這個思想的內涵，如前所述，雖以中國的道家為主體，但事實上是吸納了許多神秘主義、玄思哲學的養分在裡頭。手法上，畫面的色彩被刻意壓抑下去了；形式上，不管使用的是油彩的刷子，或是墨水的毛筆，藝術家也是刻意的放鬆自己的意念，不事先預作安排的，讓形式在「手隨心轉」的自由流動下，自成雛型，之後再以這個雛型為起點，逐次整理、構成畫面。因此，這個時期的作品，除了極少數的例子以外，大多數已找不到文字或符號的結構，而幾

[36] 前揭葉維廉文，頁109。

蕭勤　雪跡　1960
墨水・紙本　41×56.5cm　藝術家自藏

蕭勤　M–YC　1960
墨水・紙本

乎是一種看似晃動不已的點與細線的純粹
構成，這些騷動不安的點線，充滿了爆發、
力動的性格，原是彼此矛盾、衝突的，卻
被畫家在逐漸構成的過程中，安放到一個
均衡、對稱的空間結構裡。動與靜的衝突
與調和，形成一種具有無限擴張可能的神
祕空間。

　　這一年間的大部份作品，藝術家甚至

均標上了詳細日期，我們可以看到其間逐
次變化的清晰痕跡，大約在這年年底，原
本還偶爾出現的油彩顏料，已被完全捨棄，
「墨水」成為畫家最主要的媒材。關於此
一媒材，藝術家曾說明它和「水墨」的不
同，原因在「水墨」著重「水」的成分，
尤其看重其間因水分渲染而具備的「偶然
性」及「隨機性」；至於蕭勤的「墨水」，

在創作的過程中，雖也強調「手隨心轉」
的非計劃性，但「心」是創作的主體，一
切成象是「心轉」的結果，畫家不放縱「心
隨象轉」的在偶然的成象中去隨意附和㊲。
這種「反自動性技巧的抽象主義」的思想，
顯然已和首屆東方畫展目錄中，畫家強調
使用「自動性技法」的說法，有了不同，
但這種思想卻成為隔年蕭勤參與發起的
「龐圖」(Punto) 運動的重要主張之一㊳，
也是蕭勤日後作品中不變的特質。

　　二、在一九六一年年初，那種以點狀
和細線為主所構成的均衡性（合對比與對
稱）空間，已被一種類似草書飛白的連續
扭曲線條所取代。此一面貌曾經在一九七
七年藝術家面臨另一重新出發的關鍵時

蕭勤　昇　1961
墨水・紙本

㊲筆者與蕭勤談話的歸納。

㊳龐圖運動反對五種作風：

　一、學院派──包括因襲一切藝術樣式的作
品，及毫無個性的作品。

　二、非形象主義──即自動性、放縱性、發洩
性，而毫無純正的藝術建設的作品。

　三、新達達主義──即藝術之頹廢的遊戲性及
玩世性的作品。

　四、機械性的作品──即太物質化、太純外表
的視覺化，而忽略了人類崇高的精神性之活動
的作品。

　五、一切實驗性的藝術作品──藝術是人類精
神最崇高的結晶，是神聖的、肯定的，絕不能
以實驗的科學心情來工作。

其重要主張，可參蕭勤〈現代與傳統──寫在
龐圖作品在國內展出前〉，1963.7.28《聯合報》
8版；及黃朝湖〈龐圖國際運動簡介〉，《文星》
12卷4期，1963.8.1，臺北。

刻，再度出現；但在一九六一年這一時期，
卻很快的就結束了。因為這種較扭動糾結
的飛白線條，又被一種類以排筆畫出來的
緩和的帶狀曲線取代，配合著這種帶狀曲
線的是廣大空白的背景，以及一或兩點具
有平衡與點化作用的平整小圓形或小正方
形。

　　這是蕭勤頗具代表性的一個面貌。藝
術家運用這些極簡的造型語彙，營造了一
個同樣是充滿二元對立又二元和諧的宇宙
空間。神秘性減低了，精神的永恆性卻提
高了，曲線一方面是流動不懈的，二方面
又是一個分割空間的靜態界限；圓點，它

蕭勤　逝　1961
墨水・畫布

蕭勤　大方無隅　1961
墨水・畫布　79×99cm　顏一生先生藏

蕭勤　道曲然　1962
墨水・畫布　80×140cm
米蘭馬佐塔出版社藏

蕭勤　混沌初開　1962
墨水・畫布　89.7×70.1cm

既可能隨時向四面八方滾動，但又是一種
極靜永恆的凝定。藝術家所欲追求的，一
如他在畫面上所題寫的文字：「易」、「定」、
「逝」、「遠」、「降」、「續」……，應是一
種來自中國道家思想啟發的宇宙原理，也
是一種人生境界。那曲線、那圓點，豈不
讓人極易聯想到中國「太極圖」的造型與
寓意？

　　一九六二年是在前此一年的基礎上，
加入了較多空間的分割，文字的題寫也稍

太極圖

蕭勤　太陽之三　1964
彩墨・畫布　100.5×130cm　藝術家自藏

稍趨繁，如：「絕對」、「嚴然」、「動態」、「掩然」、「絕然」、「均衡」、「道曲然」、「混沌初開」……等等。同時，一種幾何的分割和色彩的配置，也被逐漸加強；這個方向，發展出了一九六三年以迄一九六六年間的下一個時期。

三、大約起自一九六三年，以迄一九六六年的這個時期，或可稱之為「太陽系列」時期。藝術家在一九六二年間，受到西藏密宗及印度壇城 (Mandhala) 宗教畫的影響，畫面從前期的流動性，再轉回對稱性，淡泊的色彩也逐次趨於鮮麗；許多放射狀的筆直線條或尖銳折線，以一個幾何的圓為中心，構成種種「太陽」的意象。這些平整的幾何形，在質感上配合著鮮明色彩上的白點，一度因運往南斯拉夫展覽而被誤以為作品發霉，嚇壞了美術館人員❸。

事實上，畫家以太陽為象徵，所欲傳達的，仍是一種未知的、神祕的、震盪卻又平靜擴張的宇宙玄想。平整的色面與白色的粉點之間，所要求的不只是畫面質感的加強，更是恆靜與變動之間的永恆對比。

蕭勤　黑太陽　1964
彩墨・畫布　57×60.5cm　顏一生先生藏

四、一九六七年，首次的紐約之行，由於壓克力顏料的認識、美國工業文明的衝擊，當然也受到「極限藝術」的影響，蕭勤在前一時期的基礎下，又向前跨進了一步；一些以明潔的金屬板為底，覆以壓克力顏料的硬邊作品，就是這個時期的產物。這些作品，如果突然的和藝術家一九六〇年代初期的作品並置，許多人或許會感覺突兀；但誠如上文所述，歷經一九六一、一九六二年，以及一九六三至一九六

❸蕭勤口述。

蕭勤　美麗之愛　1972
噴漆・不鏽鋼　79.1×79.1cm
臺灣省立美術館藏

蕭勤　G-5　1974
噴漆・不鏽鋼　直徑64.5cm　當代藝術公司藏

蕭勤　黃銅雕刻　1973

六年間的逐次轉變，蕭勤此時開始在一些極簡極靜的平面中，並置一些銳利而富動勢的造型，其本質仍然是在「二元對立」與「二元均衡」的主題下，所進行的持續探討。

關於這個時期的作品，葉維廉曾以西方「靜的美學」(Poetics of Silence)和中國由道家「無言獨化」、「得意忘言」所發展出來的「不著一字，盡得風流」的美學思想，來加以詮釋。葉維廉指出：不管是中國的「無言」，或是西方的「靜的美學」，都是把「靜」、「無言」、「空」變成很重要的東西；換句話說，便是把「負面的空間」(Negative Space)提昇為美感凝注的主位❹。他認為蕭勤這個時期的作品，不管自覺與否，正蘊含著此一特質；這和「極限藝術」主張「與其全部畫出來，反不如用一點點來反射更大的空間」的想法，應是有所連接的❹。

蕭勤不否認在思想上，這個時期的作品，或與「極限藝術」可以有所銜接；但他也一再強調：「西方的『硬邊』技巧和

『極微藝術』是理性結構昇華以後的走向。對我來說，還是直覺的造型……。」❹簡單地說，西方的「極限藝術」，藝術家是用數理方式，去計劃、分配畫面的構成，或許他們企圖以最低限的形式表現，傳達最大容量的內涵感受或想像空間；然而蕭勤在畫面上，乃是以直覺的方式切入，意圖在畫面此一象徵性的宇宙空間中，並置一個足以造成「既靜止，又力動不息」的生命世界。這種思想，基本上與他在一九六〇年以後任一時期的作品，沒有差異，而形式上，也是前一時期「太陽系列」中幾何造型部份的自然延伸與加強。

我們可以說：蕭勤個人藝術的探討，應是在紐約此一新的、極度現代化的環境中，和外界某些既存或正在發展的事物，取得了相當程度的共鳴或互動，而在形式上產生了如此自然而然的發展。因此，與其純粹以「極限藝術」的形式去看待他這個時期的作品，不如仍回到藝術家本身思考（腦）的理路中，去發掘其「藝心」的走向；而似乎也唯有如此，我們才不至於

❹前揭葉維廉文，頁111。
❹同❹。
❹同❹。

感覺這一時期作品的出現，和之前的作品間存在著形式上的突兀，而誤以為是藝術家放棄了原有的藝術探求，去向時潮妥協，做毫無意義的追逐。

那種將金屬明亮潔淨的感覺，並置於一片消光、沈靜、內斂的大塊色面中所造成的效果；以及將一個具有方向性的尖銳造型，「伸入」另一原本死寂、沒有生命的色面中，所造成的力量；似乎均深深地吸引了藝術家此時的心靈，也合乎藝術家二元世界對立又均衡的理想。甚至這樣的手法，更促動他去嘗試創作了一批立體的雕刻品，材料有時是不鏽鋼，有時則是木箱封以帆布，再在其上施以壓克力顏料。

一九六〇年以來的探索，在這個時期，達到一個頂峰與極限，此一階段將持續到一九七六年年終。

伍、

一九七六年的蕭勤，已經是一個具有相當國際聲名的藝術家。自一九五六年出國，至今已整整廿個年頭了。廿年間，蕭勤由一個初次踏上異鄉土地的小留學生，變成一個走遍大半個地球的成熟藝術家。在馬德里、義大利期間，他結識了一批歐洲「非形象主義」的重要畫家，在歷次重要的國際美展中，他也認識了新大陸的另一批重要抽象畫家和藝評家。這些人除前文所提之外，還包括：一九五九年在米蘭結識的義大利前衛藝術家封答那(L. Fontana)、芒宗尼(P. Manzoni)、卡司代拉尼(E. Castellani)、克利巴(R. Crippa)；一九六〇年在威尼斯雙年展中結識的美國行動繪畫畫家克蘭因(F. Kline)，及匹茲堡國際藝展主持人華許朋(G. Washburn)、重要收藏家馬卓答(G. Mazzotta)；隔年(1961)，又在米蘭，與義大利畫家卡爾代拉拉(A. Calderara)及日本雕塑家吾妻兼治郎等發起國際龐圖藝術運動，參與者還包括了西班牙、德國、荷蘭等國的藝術家。赴紐約後，也在一九六八年認識洛特可 (M. Rothko)，一九六九年認識德庫寧 (W. Dekooning)……。這些藝術家的認識與交往，不一定就對蕭勤的藝術產生直接的影響，但透過他們來重新檢驗自我、發見自我、肯定自我，則是有一定程度的作用的。

廿年來，蕭勤已在無數畫廊舉辦過個

展，也在度過一段艱難的歲月之後，與許多重要的畫廊，簽訂長期合約。他工作、居留過的地方，橫跨義大利、巴黎、倫敦、紐約等地；同時，這個曾經拒絕學院的小子，如今也早已是義大利、紐約幾所藝術學院的藝術教授了。

一九七八年，蕭勤以海外傑出藝術家的身份，返臺參加「國家建設座談會」，這是正面臨政治轉型的國民政府，在廣納海內外建言的宗旨下，所召開的大型國事諮詢會議，蕭勤是受邀的第一位海外藝術家。臺灣、香港的媒體都在此時，對他進行大篇幅的專訪[43]。他也利用返臺的機會，特地南下彰化，拜望他的啟蒙恩師李仲生。

四十歲的蕭勤，似乎已是個「功成名就」的藝術家了。

陸、

然而四十歲的蕭勤，外在的「功成名就」，內心卻正面臨著一個重大的掙扎與轉折。那自一九六○年以來一路發展，在一九七六年達於極限的藝術旅程，似乎已到了反省的階段。

作為一個中國的藝術家，蕭勤開始意識到他紐約時期的作品中，那種「刻意」的成分，似乎與他的心性並非如此相契；而那幾何式的造型，和他強調靈動、不拘的文化本質，也似乎有著太大的距離。

一九七七年，蕭勤終於結束了長達十餘年的階段性探索，決定回到一九六一年的原點重新出發。

在近代中國尋求現代化的過程中，這是一個相當有趣的現象，也是一個值得深思的課題。當中西文化面臨激烈衝突的關鍵時刻，作為一個現階段的知識份子，是要苦苦掌握住自己原有文化中某些「固定」的特質，去做新的闡揚與詮釋？或是應義無反顧的去為一個原本在自己文化中可能被忽略，甚至不存在，甚或可能被認為是「西方的」特質，予以深化的探討？這的確是一個兩難的問題。在美術的問題上，用簡單的說法說：中國人到底有無可能，或應不應該去從事純粹「幾何抽象」的探討？這個問題，今天是否已經有了較明顯

[43]前揭何政廣文，及方丹〈訪蕭勤談現代畫〉，《明報》月刊156期，頁28-35，1978.12，香港。

的答案，或可另論；但在一九七○年代，那確是一個令人困擾的問題。

在臺灣美術發展的領域中，我們看到了蕭勤的例子，我們也想到了劉國松的情況。劉國松在他那動人的抽象水墨一路發展下，在一九六九年進入所謂「太空畫時期」，三年間，成就了四百餘幅作品[44]；在這些作品中，我們看到了中國水墨畫家，如何擺脫感傷、懷鄉的落寞情懷，開展出一個積極、奮進、龐大中又帶著些許孤寂空曠的勇者形象。然而，到了一九七三年，劉氏卻認為自己的作品「太西化了」、「太設計意味了」[45]，於是嘎然結束他這個擁有獨創風格的階段，重新回到以水拓手法模擬山水、物象的「傳統中國情懷」之中[46]。

不管是蕭勤，不管是劉國松，這一代中國知識份子所面臨的考驗或抉擇，是值得後續者深刻的思考與借鑑的。

而就個人言，我們也發現了一個有趣的現象，那便是蕭、劉二人的改變，都發生在他們四十一歲的那一年[47]。心理學的研究告訴我們：男性的生涯發展，四十歲是一個重要的轉變期，他們在經歷一段奮勇前進的人生衝刺之後，都會在這個時期，稍停下來，對自己生活的方向與價值進行重估與重建，也往往因此而做出生命中的重大轉變。

或許我們對劉國松轉變之後的發展，仍期待著他以更傑出的作品，來證明他當年抉擇的智慧；但就蕭勤而言，一九七七年改變之後的一系列壓克力作品，已快速地消釋了我們對他的疑慮。

一九七七年，蕭勤再度回到他一九六一年間那種以草書線條所構成的畫面形式，重新出發。但在標舉「禪」意的思想下，畫面更簡潔了，墨中的水份更飽滿了！年輕時代的氣焰，似乎也轉為中年的溫潤

[44] 李鑄晉〈中西藝術的匯流——記劉國松繪畫的發展〉，《劉國松畫展》，頁16，臺北市立美術館，1990。

[45] 劉國松〈重回我的紙墨世界〉，1978.7.25《聯合報》「聯合副刊」。

[46] 蕭瓊瑞〈神遊宇宙情歸中國的劉國松〉，1994.2.22《中國時報》「藝文生活」，後收入本書中。

[47] 劉國松係1932年生於山東省青州市（益都）。

蕭勤　禪之九　1977
壓克力·顏料·畫布　63.8×115.5cm　臺灣省立美術館藏

蕭勤　禪之二十五（修禪）　1977
墨水·畫布　240×600cm　藝術家自藏

了。

　　這個時期，蕭勤甚至曾經採取一種象
徵符號的手法，來呈顯禪境的修為，由正
方形、而三角形、而圓形，代表著三個不
同的境界，當然這些過於說明性的作品，

只是一個極短的過程。

　　一九七七年以迄今天的作品，是一種
快速發展、宣洩流暢、無拘無束的歷程，
不管是取名什麼系列，基本上，生命的歷
練與作品的形式，已然交融在一起。水性

壓克力顏料的掌握，使他不必再去刻意迴避鮮艷色彩的使用，因為奔放靈動的筆法、飽滿透明的水氣，已使那些竄動、跳躍的色點，轉化成中國浩瀚傳統中，閃閃蹦發的點點靈光。 那管是「禪」! 是「氣」! 那管是天安門前年輕生命的摧折! 或是鍾愛獨女不幸去世的親情幻滅……! 都只是提升藝術家生命層次的「渡河之舟」。

蕭勤　炁　1978
壓克力‧顏料‧畫布　465×153cm　藝術家自藏

蕭勤　氣之六十三　1982
墨水‧畫布　150×195cm　黃宗宏先生藏

蕭勤　宇宙風-51　1989
壓克力・畫布　100×51cm

蕭勤　度大限-119　1991
壓克力・畫布　130×160cm

蕭勤　往永久花園　1992
壓克力・畫布　60×70cm

蕭勤　永生的花園之四十二　1993
壓克力・畫布　100.4×130.2cm　黃宗宏先生藏

對我來說，作畫這件事的第一重要性，並非「作畫」，而是透過作畫來對自己的人生始源的探討，人生經歷的記錄及感受，和人生展望的發揮。❹

「創作」二字目前對我來說，已無甚重大意義，蓋我所做的東西，並非我「個人的」創作，而是宇宙的生命力直接透過我的心手做出來的東西，我並非一個「創作家」，而只是一個「傳達者」而已。❹

生命之河，沈緩的、鼓動的、綿密不絕的，在你我面前流過……流過……。

蕭勤，一個相信輪迴、相信外星文明、相信「度大限」後，有一「永久花園」的

❹前揭何政廣文，《藝術家》38期，頁97；收入《游藝札記》，頁222。

❹同❹，《藝術家》38期，頁100；收入《游藝札記》，頁227。

「畫畫的人」❺，在四十不惑、五十知天命的人生旅程之後，正邁入「隨心所欲不踰矩」的無礙境界。

蕭勤，一個在臺灣成長出發的藝術家，以他的生命、以他的作品，為「中國美術的現代化運動」呈上了可珍惜、延續的豐美成果。　　　　　　❏

蕭勤及其雕刻（1975於米蘭）

❺「度大限」、「永久花園」均為蕭勤近期系列作　　　品之名稱。

島上的風雲

──六〇年代的劉國松

一九六〇年代，臺灣戰後積累、壓抑了十餘年的民間力量，在這個時期首度展現出驚人的爆發態勢；決堤的出口是一隙朝向西方開放的裂縫。鬱悶的人心，在西方自由主義、存在哲學與抽象風潮的交相衝擊拍岸下，得到了一次舒展、伸張的機會。在藝術的表現上，劉國松無疑是當時最具代表性的人物。

在那個幾近狂熱的年代裡，向傳統挑戰、要求老人交棒，幾乎是這些直言敢說人士的共同表徵。而浮現在他們言論表層的西化思想，也使他們在後來的歷史斷代中，一度被戴上「激烈西化」的標籤。

然而就像人們已在李敖的紛雜思維中，發現他那強烈的「中國傳統」本質一般，在去除那些言辭表層的西化字眼後，研究美術史的人士，也逐漸在劉國松的「抽象」作品中，察覺他那抓住巨大的「中國山水傳統」不放的精神本質。原來最西化的人，可能正是最具體表現了「傳統」質素的人。

一九六〇年代達到高峰的臺灣現代繪畫運動，基本上是延續了中國大陸清末民初以來「中國美術現代化運動」的思想路數，而其中不同的是：在實踐上，中國大陸的水墨發展，走著一條由傳統漸變的路子；相對而言，臺灣在缺乏足夠水墨傳統的歷史背景下，則走向一個由西方抽象表現手法入手，再回頭自傳統中國美學尋求搭合的路向。主導這個走向的，創作上是由劉國松加以實現；理論上，則由詩人余光中提供支援。

然而這樣一種「虛實相生」、「計白守黑」的玄學思想，基本上是屬於那個擁有悠久傳統的中原故土的產物，對於具備邊疆開拓性格、重實際、講現實的臺灣文化環境而言，勢必遭到難以為繼的命運。

當一派以「鄉土」為標舉，進而踏入

劉國松　雲起時　1964
水墨・紙本

劉國松　洒落的山音　1964
水墨・紙本　　54×94.5cm

劉國松　寒山雪霽　1964
水墨・紙本　84.5×55cm　李鑄晉先生藏

「本土」的單一思維時，那個表象「西化」、實質「中國」的六○年代，也就不得不在「臺灣」的檢驗下，接受嚴厲的批判與質疑了。

這種強烈的批判與質疑，原是臺灣歷史的特殊規律，它一方面固然提供了臺灣文化強勁的生命力，但無可避免地，在徒有批判與質疑，卻乏包容與反省的情形下，也大量流失了臺灣文化應有的累積與創生。政治容或一再造成悲劇，文化卻必須超越政治的考量，才能在政治的悲劇之後，留下足供累積的文化成果。

劉國松創造於一九六○年的水墨之作，仍是誕生於這個島上獨一無二的可貴成就。這些作品，為這個講現實、重實際的島嶼，帶來了另一種嶄新的視覺經驗與心靈活動。

〔風掃過〕(1963)、〔雲起時〕(1964)、〔千仞錯〕(1965)⋯⋯那些靈動飛躍的書法線條與詩韻濃郁的畫中情趣，是劉氏作品中最具動人質素的力作，一方面賦予古老的媒材以全新的生命，二方面為現代的情感塑成強力鮮明的形象。且不論這些作為，已為清末民初以來的「中國美術現代化運動」，闢出了一個不被現實所拘的努力

劉國松　歲月不居，春夢無痕（局部）　1965
水墨・紙本　54.5×597.5cm　舊金山亞洲美術館藏

劉國松　莽　1965
水墨・紙本　59.5×91cm

劉國松　千仞錯　1965
水墨‧紙本裱貼　91×65cm　私人藏

路徑；在臺灣島上，這些作品也代表著一個曾經在這塊土地上存活的族群，忠實地提供了他們最美好的心靈圖像，豐富了「本土」文化的內涵。

　　島上的風、島上的雲，凝固在劉國松六〇年代的作品中，令人懷念，也啟人沈思！　　　　　　　　　　　　　❑

神遊宇宙情歸中國的劉國松

儘管劉國松已成為作品廣被國內外美術館收藏的當今少數中國畫家之一，儘管劉國松以他獨特的水墨風貌，在開放前後的中國大陸畫壇，震撼、吸引了大批中國青年的創作心靈，但這位一九六〇年代在臺灣掀起「現代畫」熱潮的藝術家，在他成長茁壯的本地藝壇，卻始終存在著某些無可避免的質疑聲浪。

這些質疑的聲浪，事實上正映現著戰後臺灣藝術發展的激盪脈動。

一九六〇年代，由徐復觀代表的傳統「中國藝術精神」，對劉國松等人所信仰的西方「抽象繪畫」，提出「文化出路」上的強烈質疑，已成為今天關心本地美學發展的新生代哲學家研究探討的課題。而伴隨著鄉土運動、臺灣本土意識的抬頭，對劉國松當年的言論主張，所產生的批判、檢討，至今仍迴盪在藝術論壇的園地裡。

從事抽象繪畫的藝術家，認為劉國松的作品，根本不是真正的「抽象畫」；由「中

劉國松　環中　1972
水墨・壓克力・紙本
179×92cm　私人藏

劉國松　陰陽圖　1973–1989
水墨・壓克力・紙本　46.5×187cm

國的」、「本土的」出發的言論，則批評他「盲目追求西洋抽象時潮」，或立足臺灣本地，卻心懷「遙遠的傳統中國」。這些批評本身，所蘊含的彼此矛盾，也正代表了質疑者不同的文化立場與創作思想。

但不管怎麼說，劉國松及當年一批同年紀的藝術青年，「勇敢地叫出來」的聲音，和實際創作出來的大批作品，已然成為這塊土地歷史的一部份。他們或許帶有一種飄泊的特質，他們或許擁有某種虛無、淪亡的痛苦，但他們並不是政治上的入侵者，他們只是一群在特殊的時代裡，歷經戰亂、流亡，而在這塊島上受教、成長的青年，忠實地映現他們當時的心境與思想。

「抽象」在他們而言，與其說是一種嚴肅的理論，不如說是一種創作的信仰，和藉以掙脫束縛的動力；重要的是，他們長期的、堅持的努力，使他們留下了一批批各具風貌的獨特作品。今天我們與其在文字、理論上，挑剔他們的幼稚、無知，不如回到作品本身，看看到底成就了什麼樣的形式風格？展現了怎樣的美學意義？又存在著多少尚待解決的困境或矛盾？似乎也只有在上述的努力之後，我們才有可能認清：在他們的作品與言論間的落差，關鍵在那裡?在美術史上的意義又是什麼？

筆者對劉國松一九六九年至一九七三年間，所謂的「太空時期」（這個名稱並不好），懷有較大的好奇與興趣。而這樣的興趣，與其說是在於它產生的原因、背景，不如說是在它結束、轉向的思考與心態。

事實上，將一九六九年以後，由〔月球漫步〕一作所展開的一系列暗示著月球、太陽、地球的作品，單獨劃分開來，稱之為「太空時期」，固然有著易於分別的方便之處，但這些作品，在思想上，和美學的意義上，如和一九六六年前後開始的〔矗立〕系列，合併觀之，或更能顯示出藝術家值得珍貴的創作匠意。

劉國松　矗立之四　1966
水墨‧紙本裱貼　124.5×73cm

劉國松　月球漫步　1969
水墨‧壓克力‧紙本裱貼　69×85cm

　　從故宮鎮院之寶的范寬〔谿山行旅圖〕所得到的龐大意象，激發了劉國松進入一個「複合空間」的時期，一方面在技巧上，由一種較隨意的裱貼造形，進入一種較規整、硬邊的形式；另方面，在意象上，也由一種平遠、流動的面貌，進入一個既巨視又微觀，既密實又疏鬆，既具動力，又似恆靜的複合意象。但更具體地說，由〔矗立〕開始，中經〔窗裡窗外〕、〔地球何許〕、〔月之蛻變〕，以迄〔子夜的太

范寬　谿山行旅圖　宋代
水墨・絹本　206.3×103.3cm
臺北故宮博物館藏

劉國松　窗裡窗外之三　1967
水墨・紙本裱貼　90×59cm

陽〕等等系列，劉國松真正脫離了中國傳統繪畫模擬山水意象的框架，投向一個更具知性規劃與現代時空意象的造形世界，他從一個地面的山水，拉高視野，展現一個宇宙的空間。這些作品，往往使我聯想到另一位有趣的畫家──陳其寬的水墨作品，但在劉國松的作品中，我更看到了一種擺脫感傷、懷鄉的落寞情愫，開展出一個積極、奮進、龐大中帶著些許孤寂空曠的勇者形象。

劉國松　地球何許之九十五　　1970
水墨・壓克力・紙本　154×76cm　私人藏

劉國松　月之蛻變之三十四　　1970
水墨・壓克力・紙本　112×112cm

劉國松　子夜的太陽　1969
水墨・壓克力・紙本　153×380cm

劉國松　日落的印象之八　1972
水墨・壓克力・紙本　186×46.5cm

　　然而，這樣一位在特殊時空交錯中產生的藝術心靈，終究因為考慮作品「太西化了」、「太設計化了」，從而結束了這一方向的探索，回歸另一個以水拓手法模擬山水、物象的「傳統中國情懷」。

　　當年熱血澎湃、叱吒風雲的流亡學生，如今離臺多年後歸來，已是兩鬢飛花、老成持重，且在臺北市立美術館、臺灣省立美術館，先後舉行過大型回顧展的知名藝術家。面對劉國松一九七三年以後，放棄了他那「複合空間」創作的決定，始終給我極大的感傷與遺憾，這大概是這一代尋求現代化的中國知識份子，共有的無奈與限制吧！　　　　　　❏

劉國松　為有源頭活水來　1984
水墨・紙本　182.8×91.4cm
香港渣打銀行藏

劉國松　吹皺的山水　1985
水墨・紙本　40×26.5cm

無悔的歡愉

——做為一個生活藝術家的吳昊

戰後臺灣藝壇，能以作品橫貫「現代繪畫運動」、「鄉土運動」兩個時期，而始終受到肯定的畫家，席德進和吳昊是其中重要的兩位。然而席德進的風格思想，是多變而迂迴的，吳昊則始終以他獨特的統整面貌，一路走來，即使在號稱已進入「後現代時期」的今天，吳昊的作品仍不虞有被時代冷落的可能。是什麼因素使吳昊成為這樣一位歷經藝潮多變，卻始終不被時潮質疑，反而倍受頌揚的藝術家呢？尤其以吳昊那種木訥、不擅言辭與社交的個性，他藝術的「魔力」❶到底在那裡？做為一個具有思考與反省能力的觀察者，我們又到底應對這樣的「魔力」，屈服到什麼樣的程度？是否應在當中，刻意挑剔出某些不足或限制，好說服我們的心靈不被那種看來似乎平凡無奇，事實上卻又散發無窮魅力的畫面，所完全征服？吳昊顯然是戰後臺灣美術史中，一個值得注目和思考的個案。

當年組成「東方畫會」的八大響馬，或是遠遊異國，或是消失沈寂，早婚的吳昊留在臺灣，反而成為「東方畫會」歷屆展出最重要的代言人；在「東方」導師李仲生過世後，他也勢所當然的，成為李仲生現代繪畫基金會的董事長。木訥的外表下，吳昊有著一股執著甚至拗強的個性，也正因為這種個性，使他在將近四十年的

❶ 「魔力」說法來自李仲生，李氏認為：畫的本身能夠吸引人，就要有魔力。吳昊認為：魔力也許就是那引起人共鳴的地方。參見葉維廉〈向民間藝術吸取中國的現代——與吳昊印證他刻印的畫景〉，原載《藝術家》 129 期，1986.2，臺北；後收入葉著《與當代藝術家的對話——中國現代畫的生成》，東大圖書公司，1987.12，臺北。

藝術旅程中，始終毫不猶豫、絕無悔恨的走著一條不變的道路，成就了「吾道一以貫之」的藝術風貌，強烈的個人語彙，沒有人會遲疑指認：那就是吳昊的作品。

吳昊不是那種才氣縱橫的藝術家，也不是善於談玄論虛的苦思者；在葉維廉《與當代藝術家的對話》中❷，吳昊是最無法順利「套招」的一位。他像一座金字塔，沒有太多文飾，只在一個單純的意念下，把自己精準的建構起來。當然，他後期作品色彩的華美，可能帶給我們對上述說法產生一些疑惑；但如果我們瞭解：那種「繁複」，不論是表現在色彩上，或是表現在形式上，事實上都只是來自一種民間「裝飾」的單純意念，我們也就不會在「文飾」與「質樸」之間，有太大的混淆了！

在技巧上，吳昊的油畫畫法並不是原創的。藤田嗣治以東方的毛筆，所創造出來的那種薄而透明的東方式油畫，正是吳昊藝術的源頭。這是李仲生賜予吳昊最重要的引導。藤田曾是李氏受業日本前衛藝術研究所時的恩師，李氏生前，始終以藤田的努力途徑，訓勉學生：要在自己的文化裡找尋養分。所有的「東方」諸子，以吳昊對藤田的體認最為徹底；但藤田表現在油畫作品中的纖細、神經質，甚至病態的日本氣質，在吳昊的作品中，卻展現了歡愉、開闊、富有生命活力的大國氣度。

吳昊藝術的發展，經歷了早期油畫、中期版畫與近期油畫三個階段，但幾乎沒有人能夠直接藉由作品，輕易的指出其間的明顯分界。油畫中蘊含著版畫的趣味，版畫中透露著油畫的肌理；唯有強烈而統一的藝術理念，才能超越材質的特性限制，表現出如一的藝術風貌。儘管在材料的表現上，藝術家有著某些精微的考量，但對觀賞者而言，其感動與親切是始終一致的。

雖然畫家本人一再說明：自己的作品，是來自中國民間藝術的啟發；但事實上，越是早期的作品，這種民間藝術的成分，越是不容易被察覺。吳昊早期的作品，不幸在一場無情的火災中，已遭全數燒

❷見❶。

毀❸；但一些當年的印刷品和論評文字❹，仍為我們保存了一窺大貌的線索。我們可以確認：對線條的認同，是吳昊最先確立的創作理念。早在「安東街畫室」時期❺，在捨棄木炭和鉛筆之後，吳昊便開始以更適合自己個性的毛筆，進行素描練習，也以得自中國敦煌壁畫與白描人物畫的線條，從事創作；然而這樣的線條，在整個畫面的構成和造形上，並未能找到真正的著力點。一九五七年第一屆東方畫展結束後，席德進在一篇充滿鼓舞之情的評介文字中，仍率直的指出：吳世祿（吳昊的原名）在畫中，線條甚為優越，色彩也別有趣意，然而「造形缺乏內在的力」，同時，過強的「自動性技法」，把主要的色彩和線條的優點，也都削弱了❻。留在展覽目錄上的同時期作品，或可為這樣的批評，提出印證。

對線條的認同，將它作為東方尤其是

中國藝術的最珍貴資產，這是藝術家的信仰；但在創作的過程中，如何運用這些線條，建立起屬於自己的面貌，其實才是問題的關鍵所在。在吳昊早期這些運用「自

吳昊　兩人　1955
油畫　73×92cm

❸見吳昊〈我與版畫〉，《雄獅美術》3期，頁30，1971.5，臺北。

❹參見蕭瓊瑞《五月與東方——中國美術現代化運動在戰後臺灣之發展(1945–1970)》，東大圖書公司，1991.11，臺北。

❺「安東街畫室」即李仲生早期設在臺北市安東街的教學場所。

❻見席德進〈評東方畫展〉，1957.11.12《聯合報》6版。

動性技法」，依潛意識流動而創作出來的作品，我們看到了某些日後「繁複」、「循環」的原型，但這些作品和觀眾之間，缺乏一種文化的聯繫或聯想，只有形式的趣味，並沒有造形或內涵上的動力。

這樣的困境，在他轉入版畫的創作時，得到了妥切的解決。版畫的材質特性，使他不得不放棄那些原是李仲生教學中極重要的「自動性技法」。一種由畫稿、刻版，到印製的計劃性過程，使吳昊的線條開始進行一種更具造形考量的調整，於是原先在油畫作品中飄浮的某些民俗造形，這時更確切而有力的成為了畫面的主要支架。

吳昊之由油畫轉向版畫，事實上也並不完全是基於創作需要的考量。當年窮困的生活，使購買昂貴的油畫顏料，成為沈重的負擔，版畫的製作，無論如何，在材料費用上，是較之油彩節省許多；尤其以紙質取代了畫布，也使得當時不易取得的畫材，得到了暫時的解決。這種因環境限制所引發的創作契機，一如抗戰時期撤守重慶大後方的現代藝術家，像林風眠等人，因油畫顏料取得的困難，轉而在現代水墨

上，作出了偉大的成績。對藝術家創作生命轉折的瞭解，似乎無法捨棄現實的環境，而完全在藝術理念的層面上，作理所當然的解釋。

吳昊日後之在創作上，改以版畫作為主要媒材，還有一段因緣：當他仍是以油畫從事創作時，就為了生活的需要，刻印一些版畫小插圖，投稿在當時的《文藝月報》、《新生報》等報刊雜誌上，換取生活的費用❼，這也是他和版畫最早的接觸。尤其在彩色印刷還不發達的當時，版畫的印刷效果，甚至套色手法，正適合大眾傳播的需要；類似作品，即使在吳昊任職《國語日報》以後，我們仍能在那些專為兒童設計的版面中時常看到。

當然，吳昊之能在版畫創作上，作出真正突破性的成績，主要還是由於「現代版畫會」成立的激勵。

一九五八年，一場取名為「現代中美版畫展」的活動，在臺北新聞大樓推出，總計十位美國現代版畫家和國內的秦松、江漢東兩位版畫家，以全新的版畫面貌，衝擊了當時還停留在歌頌、描繪層面的國

❼同❸，頁29。

內木刻版畫界；因此，隔年由秦松、江漢東、楊英風、陳庭詩、李錫奇、施驊等人成立的「現代版畫會」，便追認之前的「現代中美版畫展」為第一屆「現代版畫展」；此後，該會年年與「東方畫會」、「五月畫會」先後推出年展，成為帶動一九六〇年代臺灣現代繪畫運動最重要的三個組織。

吳昊在一九六一年的第四屆「現代版畫展」，首度提出四幅版畫作品：〔玩具〕、〔雞群〕、〔風箏〕、〔裝飾的老虎〕等參與

吳昊　玩具（虎）　1964
版畫　35×61cm

吳昊　裝飾的老虎　1968
版畫　46×81cm

展出。一方面由於「東方畫會」與「現代版畫會」的過往密切，數度聯合展出；一方面由於「現代版畫會」成員的流動、出國，吳昊與李錫奇等居留國內的畫家，逐漸成為這兩個畫展的最重要支柱。這段期間，吳昊始終是每年以油畫參展「東方畫會」，而以版畫參展「現代版畫會」；直到一九六五年，吳昊即使已著手他一系列「違章建築」的木刻版畫創作，但仍有〔孩子和玩具〕這類布上油彩的作品面世。不過也就在這個時期，開始有人認為：吳昊在版畫方面的表現，似乎超越了油畫的表現；例如黃朝湖在一九六三年第七屆「東方畫展」的評論中，便指出：「吳之油畫似不如版畫突出」❽，當年的展出，正是與「現代版畫展」聯合展出的一屆。

吳昊　孩子和玩具　1965
油畫　尺寸未詳

　　一九七〇年代初始，似乎是國際版畫突現高潮的時期，除了已經舉辦了七屆的「日本國際版畫展」，在一九七〇年舉行第八屆以外，韓國漢城、祕魯利瑪，也不約而同的在一九七〇年分別舉辦第一屆國際版畫展，吳昊的版畫作品在這個時期，同時入選這些重要的國際性大展，獲得極大的鼓舞；隔年(1971)，聚寶盆畫廊推出「吳昊現代版畫展」，更確立了吳昊「現代版畫家」的社會形象。

　　版畫創作為吳昊藝術生命帶來的造形特色，無疑是使早期虛懸的線條，得以

❽見黃朝湖〈評七屆東方畫展、六屆現代版畫展〉，1963.12.25《聯合報》8版；收入黃著《為中國現代畫壇辯護》，文星，1965，臺北。

吳昊　雞的假期5/20　1970
版畫　56×104cm

立足成形的最重要觸媒；那些飄浮在早期油畫中的童年記憶與淡淡鄉愁，現在藉著一些具體的〔玩具〕、〔風箏〕、〔雞群〕，一下子落實到畫面上，那是一種對消逝的童年與故鄉的遙遠記憶。但是受之於現代繪畫薰陶的畫面構成，使得吳昊機巧地在傳統與現代之間，迅速取得美好的協調。作於一九六七至一九六八年間的〔雞的假期〕（一作〔裝飾的雞〕），個人認為是相當具有代表性的作品。這件作品，畫家以一種

富有速度感的圓曲線，將八隻幾近方圓的雞，不同方向的排列成橫式兩排，規整中，帶有一種強烈的動感，似在塵土翻滾飛揚中，見到了羽毛豐滿、身肥體胖，又自信滿滿的公雞、母雞，成群地在黃土院子中，覓食、洗身、鬥鬧、嬉戲的熱鬧情景，那些曲捲、反覆的線條，疏密之間既安排了空間的變化，也點醒了雞的動作，暗示了羽毛的質感。

然而這段時間更令一般觀眾熟知的，

是那些以玩具、孩童為組合的造形。這些
造形明顯來自一些民間藝術的綜合與轉
換，如那隻大頭、長尾，身著條紋的老虎，
如那群鳳眼、貓鼻、體態多變的孩童、樂
人，以及振翅欲飛的風箏，都可以在一些
殘存的民間藝術中找到對應；然而，更重
要的是，這些記憶中的影像，也正是畫家
現實生活中仍可窺見的一部份。攝影家黃
永松某次為《漢聲》雜誌到畫家家中拍攝
照片，剛好把畫家的女兒和背後的風箏拍
了進去，等照片洗出來了，才發現那些童
臉與風箏，也正是畫家作品中的造形和意
象❾。

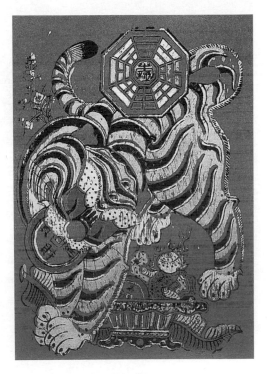

清　福建泉州年畫　鎮虎圖

清　山東濰縣年畫　當朝一品

❾見前揭葉維廉文。

清　福建漳州年畫　四瑞獸圖（虎圖）

清　陝西鳳翔年畫
張天師驅五壽

吳昊　樂人　1973
版畫　136×211cm

吳昊　風箏　1972
版畫　74×108cm

清　山東蓬萊窗花剪紙　盾舞（局部）

清　天津風箏

這種從生活中出來的情感，是無從假造的。吳昊對故鄉的懷念，與對家庭的責任，其情感始終是一致的，也成為畫面「魔力」的主要泉源。散文家子敏，也是吳昊在國語日報社的同事，在一篇描述畫家的文章中，形容：「版畫家吳昊最使我傾心的是『他的藝術跟他的家庭並不是勢不兩立的』。他的拿雕刻刀的右手，同時也是拿銀調羹給孩子餵飯的『金手』。」❿

子敏寫道：

> 藝術創作是需要精神專一的，版畫製作當然也一樣。可是在孩子生病的時候，他扔下雕刻刀像扔掉一根生鏽的鐵釘，用「創作的手」抱起孩子，用「創作的手」填寫掛號單，為孩子焦急奔走。在可敬的「父親隊伍」中，他是俯仰無愧的一員。為了藝術創作，他忍受「清寒」，忍受肉體的痛苦，但是他不「犧牲孩子」。⓫

瞭解藝術家的生活、情感，對某些藝術作品並不重要，但對吳昊這樣一位創作「魔力」來自生活經驗的藝術家，卻是必要的。一九六五至一九六六年間，臺灣的經濟正邁向一個發展的高峰，吳昊關懷的眼光，不自覺地投射在那每天上班必經道路旁的低矮違章建築上。這些雜亂無章的房屋，在畫家天天經過、天天注視的眼光中，逐漸呈現一種自有的秩序與美感；然而，更重要的是，畫家在這些違章建築中，看見了一種時代的悲劇與生命的無奈。畫家解釋說：「……我那時住在南機場，那邊有大批違章建築。我對它們發生興趣，是這些違章建築從前在臺灣是沒有的，它們都是由大陸逃來的老百姓所建，是歷史生命的一個轉捩點，是時代特有的產物。」⓬

這批作品，在畫家的許多作品當中，並不是最突出的一部份，卻成為一九七〇年代鄉土運動標舉的對象。當年的鄉土，如能一如吳昊般地將關懷的眼光，超越地

❿子敏〈藍色的花——談吳昊的畫〉，1973.11.12
《國語日報》「茶話」專欄。

⓫同❿。

⓬見前揭葉維廉文。

吳昊　舊屋　1973
版畫　70×104cm

吳昊　舊屋　1975
版畫　尺寸未詳

域的限制，融入歷史的感受，必定能擁有
更大的成就。

　　一九七二年，吳昊以版畫成就，獲得
中華民國畫學會所頒贈的版畫「金爵獎」。
這種功成名就的感受，事實上也淡化了藝
術家作品中最早以來始終存在的淡淡愁
緒。「花」的主題，成為此後最重要的作品
內涵。

　　吳昊的〔花〕，即使不再蘊含鄉愁與
落寞，但來自民間藝術的轉換脈絡，仍是
一致的。「正面性」、「平面性」、「繁複性」，
仍是民間藝術的特點，再加上木刻版畫中
的黑色線條的分割，與部份金箔的貼裱，
配合上簡化的色塊桌面，吳昊仍機巧地扮
演了現代與傳統間最成功的調和者。

　　生活的改善，使藝術家作品中歡愉的

清　多寶格景（局部）

吳昊　花　1973
版畫　尺寸未詳

色彩逐漸加強，尤其在一九八〇年前後，由於好友夏陽的建議，油畫又逐漸成為畫家創作的主要媒材。

據畫家的說法：是夏陽奉勸自己回到油畫創作，因夏陽認為，世界上最重要的畫家，仍是以油畫創作，版畫的地位始終不如油畫❸。姑且不論夏陽的這種說法是否正確，吳昊之在這個時期放棄版畫的創作，原因可能並不如此簡單。

一九八〇年代之後，許多成名版畫家，如吳昊、李錫奇、林智信等人的放棄版畫，幾乎是一種普遍的現象。其原因之一，或許是這批當年在現代版畫運動中衝鋒陷陣的老將，在一九八〇年代之後，由於年齡的增長，使他們的眼力、體力已不如年輕時期，版畫那種耗時費力的工作，對他們來說已成為一種逐漸加重的負擔，尋找另一種更適合他們的創作媒材，應是可以理解之事。

此外，還有一項社會的因素，似乎也可以提出討論。在一九五〇、一九六〇年代，臺灣的經濟情形尚未穩固，一般社會

的購買力甚為薄弱，在這種情況下，版畫的複數性和價格的低廉，正可迎合藝術市場的需求。然而在一九七〇年代後期，尤其一九八〇年代以後，臺灣經濟的快速成長，使具有購買力的收藏家，對不是「獨一無二」的版畫作品，開始興趣缺缺，同時版畫這種耗時費力的作品，在市場上的價格也遠不如油畫。這些情形，對版畫家而言，都成為「改變媒材」的考量因素；更何況吳昊本人，自始便未中斷油畫的創作。

一九八〇年以後，我們已經很少再看到吳昊的版畫作品了，那種以獨特的暈染技巧，作成的多彩而透明的背景，加上民俗的造形，以及用中國紅豆筆，仔細描繪出來的纖細輪廓線，構成了吳昊後期作品迷人的面貌，色彩更豐富了，人物開始有了一些飛揚，尤其是具有動態的馬，也大量出現了，更遑論那些象徵著歡愉、富足、吉祥、喜慶的花朵，更是吳昊不厭的題材。

一九八三年，夏陽返回大陸探親，這位和他南京同鄉的生死之交，代他回家探

❸轉見林清玄〈每一朵花都值得我們深思〉，《臺灣史詩大展》，皇冠藝文中心，1994.2，臺北。

吳昊　躍馬　1992
油畫　60×91cm

清　天津楊柳青年畫　馬跳檀溪（劉備部份）

清　山東濰縣年畫　蹬罈跑馬（局部）

清　天津楊柳青年畫　定軍山（局部）

望母親，帶回來了母親健在的消息，讓吳昊沈穩的心情又激起了「歙動」❶ 的浪花。文化大革命期間，母親因望族世家的背景，而被掃地出門、淪落街頭的遭遇，也使吳昊涕泣心痛。多年的分隔，無法一盡人子之孝，然以吳昊這些年在臺灣的奮鬥與成績，他多麼希望和母親分享。一九八五年，他開始與龍門畫廊的長期合作關係，一場標名「祝母親80壽辰」的展覽，展出了〔花〕與〔小丑〕的系列。花，永遠是人間最美好的祝福與讚頌，吳昊的藝術沒有學理，沒有說教，他只想帶給人們歡愉，

吳昊　玫瑰和水果　1985
油畫　82×82cm

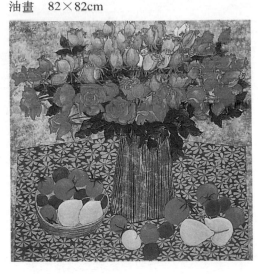

❶ 「歙動」為陸蓉之形容吳昊藝術之用語，見陸蓉之〈吳昊作品賞析──歙動與靜謐易位〉，前

揭《臺灣史詩大展》。

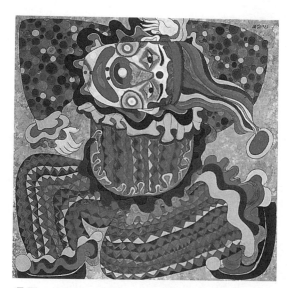

吳昊　小丑　1983
油畫　82×82cm

鄉，跪在母親的膝前。

故鄉的景色，再一次使他的作品呈現飛揚與變貌，〔這兒的楓葉好紅〕是這個時期的代表之作，一片火紅的楓葉，護住了黑瓦白牆的民居，這是重見故鄉以後的欣奮、成熟與……。

臺北光復南路的一家咖啡室裡，劉國松剛剛在李錫奇的「三原色畫廊」，發表完他去國多年後首度返國的演講會，我們送

吳昊　這兒的楓葉好紅　1988
油畫　107×107cm

一如馬蒂斯希望人們看他的畫時，是一種舒坦地坐在扶手沙發椅上的感覺。小丑何嘗不也正是帶給人們歡愉的人物，只是其中更蘊含了一些對生命浮沈與無奈的深沈感受；吳昊說：「人生旅程，很少能夠擺脫環境的操縱，這就是我畫〔小丑〕的心理情緒。」❶

一九八八年五月，臺灣解嚴後的第二年，這位離家的少年，兩鬢灰白的回到故

❶吳昊口述，陣長華整理〈藝術是痛苦也是甜蜜〉，　1985.5.28《聯合報》9版。

他去福華飯店的房間休息後出來，吳昊坐在我的面前，神情專注地在向我陳述這次返回大陸的一些經過：

　　……我從北京的火車站出來，看見成千上百的人群蹲著、躺著在車站前的廣場上，我的眼淚就掉下來了。這樣大的一個國家……。

那粗獷的外貌下，是蘊藏著怎樣一種纖細深沈的感情？那寬厚粗糙的雙手，是如何刻劃出如許細緻精微的線條？那個歷經流亡、徬徨、摸索的生命，又如何去追求這樣一個無盡的華美、無悔的歡愉？吳昊，他踏實地走過了他的歷史，他較同時代的任何一個同背景的畫家，更真切具體地記錄了時代的感情，他毫無遺憾的完成了他時代的使命。那美好的仗已經打過，他的下一步是什麼？能否以他的作品，繼續征服你我的心靈？　　　　　❏

什麼是藝術？

一種單純的呈現？超界的溝通？
還是對自我的探尋？
是藝術家的喃喃自語？收藏家的品味象徵？
或是觀賞者的由衷驚嘆？

過去，藝術家和他的作品之間，
到底發生了什麼樣難以言喧的私密情懷？
現在，藝術作品和你之間，
又可能爆擦出什麼樣驚世駭俗的神奇火花？

【藝術解碼】，解讀藝術的祕密武器，

全新研發，震撼登場！
在紛擾的塵世中，
獻給想要平靜又渴望熱情的你……

盡頭的起點
——藝術中的人與自然
蕭瓊瑞／著

流轉與凝望
——藝術中的人與自然
吳雅鳳／著

清晰的模糊
——藝術中的人與人
吳奕芳／著

變幻的容顏
——藝術中的人與人
陳英偉／著

記憶的表情
——藝術中的人與自我
陳香君／著

岔路與轉角
——藝術中的人與自我
楊文敏／著

自在與飛揚
——藝術中的人與物
蕭瓊瑞／著

觀想與超越
——藝術中的人與物
江如海／著

第一套以人類四大關懷為主題劃分，挑戰您既有思考的藝術人文叢書，特邀林曼麗、蕭瓊瑞主編，集合六位學有專精的年輕學者共同執筆，企圖打破藝術史的傳統脈絡，提出藝術作品多面向的全新解讀。

請您與我們一同進入【藝術解碼】的趣味遊戲，共享藝術的奧妙與人文的驚奇！